人體造形規律與解剖結構
Human Body Modeling Rule and Anatomical Structure

魏道慧 著

本書《人體的造形規律與解剖結構》是上本書《人體結構與藝術構成革新版》的延伸，是統合整體外觀來做分析的一本書，以呼應藝術創作中的「先整體後局部」、「由簡而繁」之需。重點如下：

· 以較大的格局解析「造形規律與解剖結構」，例如：下肢「最大範圍經過的位置」，它就是貫穿整個下肢的分析，不再局限於大腿、小腿或足部。

· 由外而內解析體表的「造形規律」與內部「解剖結構」之關係。

· 以特定光源有系統的呈現形體起伏，導引出「大面與大面交界處」、「最大範圍經過的位置」之造形規律與解剖結構。

· 以「橫斷面線」在透視中的表現加強縱向形體起伏觀念，將立體視覺化，強化動態、體塊方位與空間的認知。

· 教學實踐概念的創新，例如以「最大範圍經過深度空間的位置」，以「分面」提升對整體觀察能力、減低形體細節上的干擾，這兩種分析皆在促進人體橫向深度空間觀念。筆者在解說的肢體黏貼「橫斷面線色圈」，再藉著不同視角的拍攝展現出該處的圓隆或低平，以培養縱向深度空間觀念。

筆者以美術實作者、美術教育者的眼光研究人體，這是藝用解剖套書的第四本，期盼能帶給藝術界的朋友實質幫助。

魏道慧 謹誌
二○二一年十一月於臺北

CONTENTS

目錄

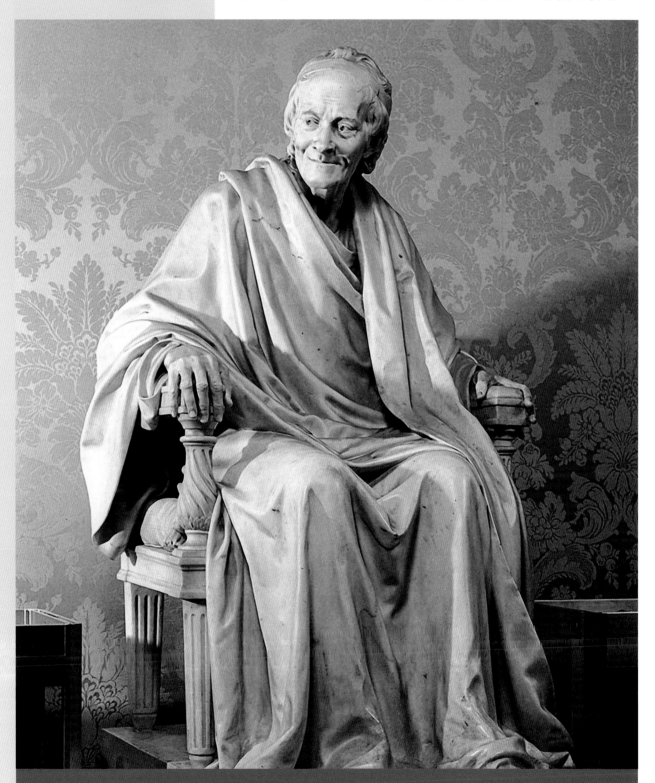

▲烏東 (Jean Antonie Houdon, 1741-1828) ——《伏爾泰坐像》

烏東是法國新古典主義雕塑家，以他在法國啟蒙運動中的當代政治和文化人物的半身像而聞名。伏爾泰是法國偉大的哲學家、戲劇家。作品中，烏東將伏爾泰表現爲身穿古代寬敞的長袍，寬鬆的長袍幾乎遮蓋了年逾 80 歲的伏爾泰的孱弱身軀，其流暢概括的衣紋又顯示出穩重的造型感，使人物產生一種莊嚴高尚的氣質，儼然是位古代先哲。

頭部是我們心靈與肉體感知的中心，人體的五官落在頭部，它不斷表露我們的年齡、性別、種族、健康狀況及心情，因此它是自我展現之窗，也造就我們成為獨一無二的個體。它傳達出的訊息，是我們可茲區分彼此的憑藉。以下是本章內容之說明：

■「頭部的造形規律與解剖結構」分四個方向說明：

1. 伊頓‧烏東（Eaton-Houdon,1741-1828）的「人體解剖像」為基底之「頭部角面像」開始認識，烏東的角面像是依解剖結構分面的最簡化分面模型，而「農夫角面像」的分面較多、較複雜，雖然更貼近自然人，但是，烏東角面像更適合做為初學者之參考。

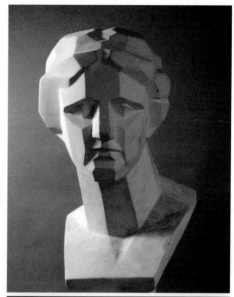

2. 從自然人體體觀摩「頭部的造形規律與解剖結構」
在具備烏東角面像基本觀念之後，以「光」投射向模特兒，進一步認識自然人體「最大範圍經過位置的造形規律」、「大面交界處的造形規律」、「解剖結構的造形規律」，光影變化反應出體表與內部結構的層層結合，在「造形規律」的確立中又兼顧與「解剖結構」的連結。

3. 「頭部的造形規律」在立體形塑中的應用
本單元是教學實踐概念的創新，目的在於理論結合實務，將已知的「造形規律與解剖結構」具體地應用至數位建模中，以實際行動證明它可以有效的與美術實作結合。之所以以立體形塑為例，是因為就基本成型來說，立體形塑比平面描繪複雜得多，它必需面面俱到才能得到完整的基本型。數位建模中的頭部立體形塑方法亦通用於軀幹、四肢等，公仔的製作方法亦同。

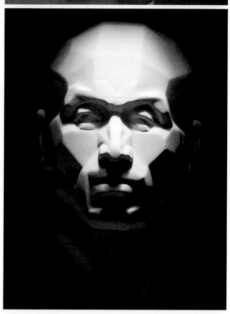

▲ 雖然是同屬於角面向，但是維納斯角面像是以體表造形來做「分面」，未與內部解剖結構連結。而「農夫角面像」是綜合體表與內部解剖結構的分面，因此它是「造形規律與解剖結構」中珍貴的例子。

4. 從透視中看「頭部的造形規律與解剖結構」的表現
筆者在「農夫像」上以彩色紙膠帶貼出「解剖點」、「造形規律線」，接著以計劃性的光源投射至石膏像上，明暗變化中造形規律線與實體的密切吻合，並展現出線與線之間的形體起伏。筆者再從不同視角拍照，以此說明透視中的頭部造形規律與解剖結構變化。從中也印證了筆者解析出來的造形規律與自然人體密切吻合，是具有實用價值的研

究成果。

■ **本文以幾何圖形化人形、石膏像、模特兒、數位建模中的應用，印證造形規律，說明如下：**

• 以幾何圖形化的頭部呈現造形規律 ： 在筆者的造形指導下、由陳廷豪以ZBrush軟體建製「幾何圖形化頭部」，再以特定角度的光源投射，藉由明暗反應出「最大範圍經過處」、「面與面交界處」。簡化的模型雖然無法反應出複雜的解剖結構，但是，將自然人體瑣碎的「最大範圍」、「面交界」精簡的呈現，可明晰地建立基本觀念。

• 以烏東的之「頭部角面像」進一步輔助說明「頭部的造形規律」，烏東的角面像是依解剖結構分面的最簡化分面模型，是「幾何圖形化頭部」的進階。

• 以「農夫像」、「農夫角面像」輔助印證造形規律 ；「農夫像」是一件非常優秀的寫實作品，它的「分面」與一般由「體表」做分面的石膏像大不同，它的「分面」是從解剖結構著手，對於造形規律從體表至內部結構的連結非常有助益。此為烏東「頭部角面像」的進階。

• 以模特兒證明造形規律是共同的特徵 ： 人與人容貌雖有不同，但人皆有「共相」，只有局部比例上的差異、凹凸的深淺、斜度的不同，因此造形規律相似。在以模特印證時是先以造形規律最清晰者為例，至於不同臉型、不同表情中的造形規律變化，請參考筆者2017年出版的《頭部造形規律之解析》。造形規律在實作中的印證是將理論進階至實作，在筆者的造形指導下、由葉怡秀以ZBrush軟體建製的「自然人頭像」，將解剖結構的造形規律應用至實作，從製作成果中可以證明本文所歸納出來的造形規律頗具實用價值，至於詳細的應用過程則載於筆者2017年出版的《頭部造形規律之立體形塑應用》。

一、烏東（Eaton-Houdon,1741-1828）「頭部角面像」中的造形規律與解剖結構

在美術教室裡，老師常常告誡學生：「把立體感表現出來，把面分出來。像立方體一樣分出頂面、底面、側面…」但是，人體沒有一處是平面的，也沒有一處是直線，要如何「分面」？人體是自然界中最複雜的對象，對它做「分面」有何意義呢？「分面」不但承載著立體感、透視、構圖比例等一系列專業知識，還銜接著造型基礎訓練。「分面」是立體造型的第一步，「分面」後的形體空間存在現象是一種立體的空間形式，從空間存在的角度能夠矯正那些平面式的觀察習慣，從而建立一種立體的空間觀察意識與造型能力。以下是頭部「分面」的共同模式及其相關的解剖位置，至於「分面的共同模式」筆者已於2017年出版的《頭部造形規律之解析》中以自然人體一一印證。由於自然人的分面處細膩、較不鮮明，因此本單元以伊頓·烏東的「人體解剖像」為基底之「頭部角面像」為對照，烏東的「頭部角面像」是藝術家、醫生都要觀摩的範本。而他的角面像的分面簡化，解剖結構表現又與自然人體相近，非常適合初學者參考。

以下就烏東「頭部角面像」分為五列說明頭部的分面，頂縱分面在第一列、正側分面在第三列、側背分面在第五列，以此劃分出一個頂面、一個正面、二個側面、一個背面等五個範圍，至於底面較隱藏且形狀簡單，因此未在此說明。由於臉部是頭部的重點，因此在第一、三列之間插入臉部正面進一步的縱向分面，第三、五列之間插入臉部側面進一步的縱向分面。

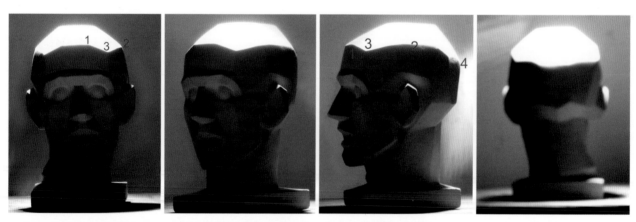

▲ 第一列是各角度的頂縱分面圖，正面的頂縱分面處在角面像近額中央左右側的轉角之連線，它的位置相當於自然人體的左右「額結節」1 連線（左一）。側面的頂縱分面處位置相當於自然人體的「額結節」1 與「顳側結節」2 連線，「顳側結節」位置相當於角面像側面角度的耳上方轉彎處（左三）。正面與側面的頂縱分面交會處向下形成的折角，名為「額轉角」3(左二)。頭後的頂縱分面處在自然人體的「顳側結節」2 與「枕後突隆」4 連線，「枕後突隆」位置相當於角面像背面角度正中央向下彎處（右）。

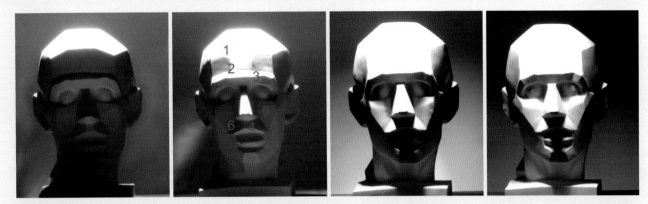

▲ 第二列是臉部正面的縱向分面圖，正面的頂面與縱面分面位置相當於自然人體的左右「額結節」1 連線（左一）。眉弓上面橫向亮面的上緣是第二道縱向分面處，相當於自然人體的左右「眉弓隆起」2 連線；亮面的下緣是第三道縱向分面處，相當於自然人體的左右眉弓 3 連線（左二）。眼範圍之下的分面處在口蓋 4 與頰縱面 5 的交界，它由鼻側斜向外下，相當於自然人體的「鼻唇溝」6，也就是「法令紋」位置（左三）。下巴前的隆起相當於自然人體的「頦突隆」7（右），口唇與「頦突隆」間以「唇頦溝」為分面。

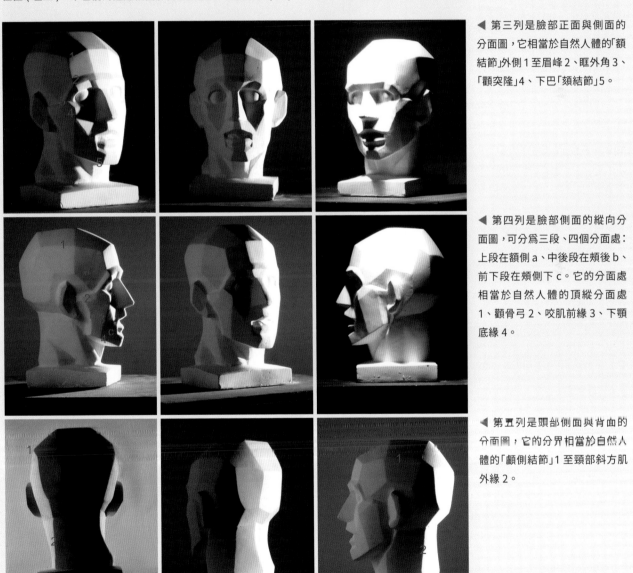

◀ 第三列是臉部正面與側面的分面圖，它相當於自然人體的「額結節」外側 1 至眉峰 2、眶外角 3、「顴突隆」4、下巴「頦結節」5。

◀ 第四列是臉部側面的縱向分面圖，可分為三段、四個分面處：上段在額側 a、中後段在頰後 b、前下段在頰側下 c。它的分面處相當於自然人體的頂縱分面處 1、顴骨弓 2、咬肌前緣 3、下頜底緣 4。

◀ 第五列是頭部側面與背面的分面圖，它的分界相當於自然人體的「顳側結節」1 至頸部斜方肌外緣 2。

二、自然人體頭部的造形規律與解剖結構

在簡化的烏東「頭部角面像」之後，進入自然人體頭部分面的造形規律與解剖結構分析。此時「解剖點」的位置是基準點，位置確定後才得以探究造形規律，本文的「解剖點」位置是統計了300位大學生及其親友所得到的結果，至於統計之詳細資料刊載於筆者2017年出版的《頭部造形規律之解析》，有關「頭部解剖點及造形規律的相對比例位置」整合於本章之末，以方便讀者查閱。

- 頭部造形規律的研究包括了兩種對象：一是自然人體，筆者以近50位模特兒，包括了面相中最具代表性的類型為研究對象；二是經典名作，以石膏像及經典畫作反覆比對，這些作品除了印證了相同的造形規律外，也是體表與內部結構結合的範例。

- 造形規律的研究工具有二：一是藉由計劃性的光源，以明暗突顯特定位置的造形規律與解剖結構；二是以筆者自行拍攝的第一手照片資料進行分析，從「光照邊際」追溯解剖結構，以不同模特兒、名作、解剖模型、解剖圖譜交互證明後得到一致性的結果。

- 有關「自然人的造形規律與解剖結構」分三方面進行：

1. 外圍輪廓線對應在深度空間的造形規律與解剖結構

 又分成「正面」、「背面」、「側面」視點的外圍輪廓線經過處，依此可限定出立體形塑頭部整體的最大範圍，平面描繪時亦可得知輪廓線上每一「點」的深度位置。

2. 面與面交界處的造形規律與解剖結構

 依循立方體六個面的分面，將頭部「頂面與縱面」、「底面與縱面」、「正面與側面」、「側面與背面」交界處的造形規律一一導出，交界處是立體轉換的關鍵位置，瞭解交界處位置可理性、有意識的提升立體感。「頂面與縱面」分析是烏東「頭部角面像」第一列的進階、「正面與側面」是第三列的進階、「側面與背面」是第五列的進階。

3. 頭部解剖結構的造形規律

 外圍輪廓經過處、大面交界處的造形規律都是一條條的「線」的位置及線上的解剖「點」的位置，「點」與「線」都是整體中的片段。本單元「頭部解剖結構的造形規律」，是由上而下一步步依序擴展至「面」的形狀與解剖結構，再經由「面」與「面」銜接後「自然人的造形規律與解剖結構」才得以逐漸完備。其內容相當於烏東「頭部角面像」第二、四列的進階。

Ⅰ.頭部「最大範圍經過的位置」──外圍輪廓線對應在深度空間的造形規律與解剖結構

「外圍輪廓線對應在深度空間的位置」就是同一視點「最大範圍經過深度空間的位置」，也是素描中輪廓線與背景交接的位置。人體上的任何一點都有X、Y、Z值，亦即橫向、縱向、深度的空間位置。描繪者常常疏忽了深度位置，而將每一點的Z值停留在同一深度空間裡，如果理解人體上的每一點的深度關係，描繪時不會只拘限於到眼前的部分，在「打輪廓」、「塑形」時就能夠有意識地、正確地傳達出立體特質。

本單元經由「外圍輪廓線」來確立「最大範圍」，「最大範圍的確立」是立體形塑的第一步，也是平面描繪中立體感表現的要點。「外圍輪廓線」並非固定在形體的某個部位上，它只是某一特定視點專屬的輪廓線，離開這個視點，原本的「外圍輪廓線」轉爲內輪廓線，而原本的內輪廓線亦可轉換爲「外圍輪廓線」。

• 本文「最大範圍經過的位置」以最易辨視的視角做分析，分成：

1. 「正面」視點的最大範圍經過處的造形規律與解剖結構（除了頂部、底部之外，其餘皆以縱向的光照邊際示意，屬於橫向形體變化）

2. 「背面」視點的最大範圍經過處的造形規律與解剖結構（除了頂部之外，其餘皆以縱向的光照邊際示意，屬於橫向形體變化）

3. 「側面」視點的最大範圍經過處的造形規律與解剖結構（除了頂部、底部之外，其餘皆以縱向的光照邊際示意，屬於橫向形體變化）

4. 「最大範圍經過處」的的立體關係

以「光照邊際」突顯「最大範圍經過處」，「經過處」之前與之後形體皆內收；基於「形體永不變」，在平面描繪時，無論光源在哪，此「經過處」都是明暗轉換的位置；在立體形塑時，以「正面」視點爲例，可以在泥型全側面畫上「正面最大範圍經過位置」，轉回全正面時，所畫的線就該在爲外圍輪廓線上，其它角度原理亦同。以下先以幾何圖形化模型建立基本觀念後再以自然人對照，幾何圖型化模型爲筆者造形指導、陳廷豪操作建製。

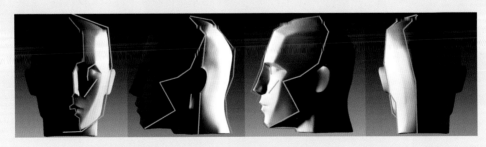

▲「外圍輪廓線對應在深度空間位置」及「頭部大範圍的界限」之幾何圖形化示意圖

1.「正面」視點外圍輪廓線對應在深度空間的位置—「藍色」

2.「背面」視點外圍輪廓線對應在深度空間的位置—「綠色」

3.「側面」視點外圍輪廓線對應在頭部前面的深度空間位置—「紅色、橘色」

4.「側面」視點外圍輪廓線對應在頭部後面的深度空間位置—「桃紅色」

1.「正面視點」的最大範圍經過處的造形規律與解剖結構

光源在「正面」視點位置時,「光照邊際」是該視點的「外圍輪廓線經過的位置」,也是該視點的的「最大範圍經過處」。經過處的每個隆起點的連接線在頭部側面呈側躺的「W」形、頭頂面呈「V」形。正面視點「最大範圍經過處」對應在深度空間的位置,是輪廓線上的一些重要隆起點,如下表。這是統計了300位大學生及其親友的相對比例位置之結果。

表 1.「正面視點」最大範圍經過處對應在深度空間的相關解剖位置		
經過處	高度位置	深度位置
1. 頭部最高點—顱頂結節	正中線上	側面耳前緣垂直上方
2. 頭部最寬點 (耳殼除外) —顱側結節	耳上緣至顱頂距離二分之一處	側面耳後緣垂直上方
3. 正面角度臉部最寬點—顴骨弓隆起	眼尾至耳孔之間	側面眼尾至耳孔距離二分之一處
4. 臉部正面最寬處—顴突隆	眼睛外下方	側面眼尾前下方
5. 臉頰最寬點—頰轉角	唇縫合水平處	側面約與「顴骨弓隆起」齊
6. 下巴底面至側面的轉角—頦結節	下巴前面的隆起是三角形的頦突隆,三角底兩邊的微隆為頦結節,下巴寬者頦結節較明顯。	
7. 頸部最寬處—胸鎖乳突肌側	下顎枝後方頸部隆起的肌肉,起於胸骨柄、鎖骨內側,止於耳後的顳骨乳突。	

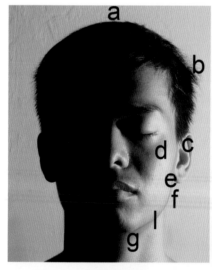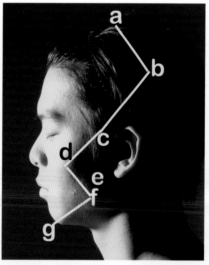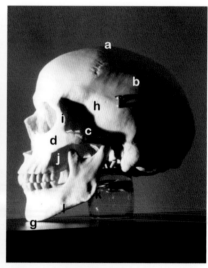

▲ 正面照片上的標示點是「正面視點」最大範圍經過處的轉彎點,側面照片上的標示點是轉彎點對應到深度空間的位置,唯有「顴突隆」d 位置是在最大範圍之內,因為它是臉部最重要的隆起,而它又與「顴骨弓隆起」c 的突出度相近,而正前方視點的光源,無法呈現明顯差異;c、d、f為頰側的三角面,某些面若無骨的女性此三角面不明。嚴格地說:「正面」視點外圍輪廓線對應在深度空間位置是a.b.c.f.g,它亦呈側躺的「W」。

a. 顱頂結節 b. 顱側結節 c. 顴骨弓隆起 d. 顴骨 e. 咬肌隆起 f. 頰轉角
g. 頦結節 h. 顳窩 i. 顳線 j. 頰凹 (其前緣為大彎角) k. 下顎角 l. 下顎底

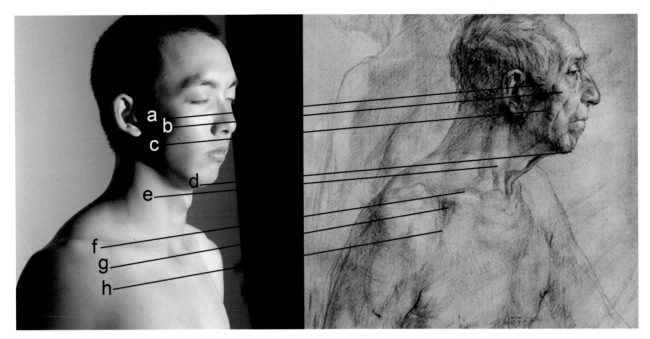

▲ 沃柯夫（Yuri Volkov）作品分析

「正面」視點臉部最大範圍經過的位置在素描中亦以明暗交界呈現，肩膀的形狀呈彎弧狀，它暗示著手臂長期的向前活動，畫家並未對頸肩的立體多加描繪，反而畫出骨骼、肌肉的解剖結構。有關肩膀的立體分面請參考本頁兩張模特兒照片，上圖爲側前視角下圖爲全側視角。

a. 顴骨弓隆起　b. 顴突隆　c. 咬肌前緣　d. 頦結節　e. 胸鎖乳突肌　f. 鎖骨　g. 鎖骨下窩　h. 側胸溝

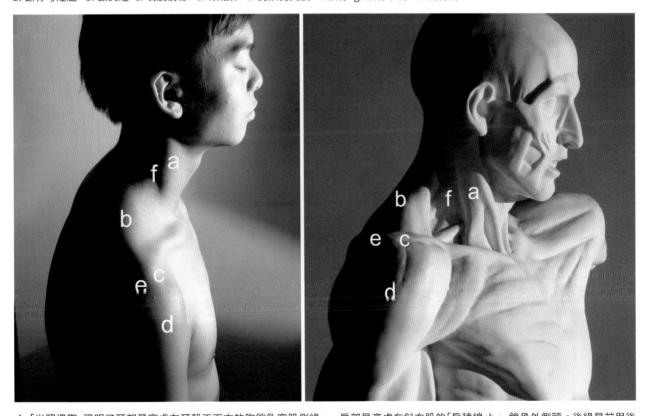

▲「光照邊際」證明了頸部最寬處在耳殼正下方的胸鎖乳突肌側緣 a，肩部最高處在斜方肌的「肩稜線」b，鎖骨外側頭 c 後緣是前與後的分野。「肩稜線」b 是斜方肌最向上的隆起處，位置偏後，呈彎弧形，因此肩部後高前低。俯視模特兒肩部可見「S」形的鎖骨是由胸前向側後生長的。胸鎖乳突肌與斜方肌間爲頸肩過渡 f。右圖爲伊頓・烏東（Eaton-Houdon,1741-1828）的「人體解剖像」。

a. 胸鎖乳突肌側緣　b. 斜方肌最上緣「肩稜線」　c. 鎖骨外側頭　d. 三角肌　e. 肩峰位置　f. 頸肩過渡

2.「背面視點」的最大範圍經過處的造形規律與解剖結構

光源在「背面」視點位置時，「光照邊際」是該視點的「外圍輪廓線經過的位置」，也是該視點的「最大範圍經過處」。經過處的每個隆起點的連接線在頭部側面呈側躺的「V」形、頭部頂面亦呈「V」形。背面視點「最大範圍經過處」對應在深度空間的位置，如下表：

表 2.「背面視點」最大範圍經過處對應在深度空間的相關解剖位置		
經過處	高度位置	深度位置
1. 頭部最高點—顱頂結節	正中線上	側面耳前緣垂直上方
2. 頭部最寬點（耳殼除外）—顱側結節	耳上緣至顱頂距離二分之一處	側面耳後緣垂直上方
3. 耳殼上端	最大範圍經過耳殼前上端	
4. 耳垂前	經過耳垂前緣再轉入下顎底	
5. 頰後最寬處—下顎枝	由耳孔前方開始向下發展	頰後的隆起處
6. 頸部最寬處—胸鎖乳突肌外緣	下顎枝後方隆起的肌肉是胸鎖乳突肌外緣，胸鎖乳突肌與下顎脂交會處成凹溝	

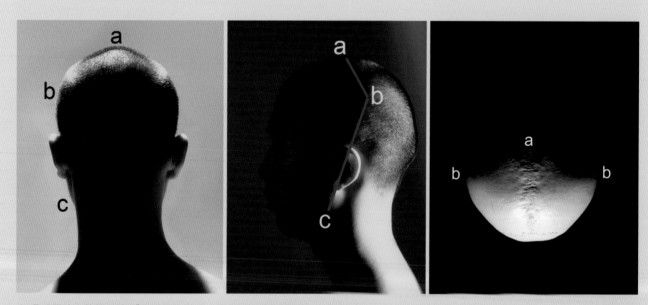

▲ 背面照片上的標示點是「背面視點」的最大範圍經過處的轉彎點，側面照片上的標示點是轉彎點它對應到深度空間的位置：a「顱頂結節」、b「顱側結節」，經耳殼前 c、「下顎枝」外側，再經頸部胸鎖乳突肌的側邊隆起。其中的 a、b 兩點與「正面」視點最大範圍經過深度空間的位置相同。胸鎖乳突肌與下顎枝之間有溝狀凹陷，下顎枝亮面之下的暗塊是胸鎖乳突肌隆起的投影，因為是投影所以不納入最大範圍經過處。

右為頭骨頂面圖，背面光源的「光照邊際」似 V 形，與正面相似。

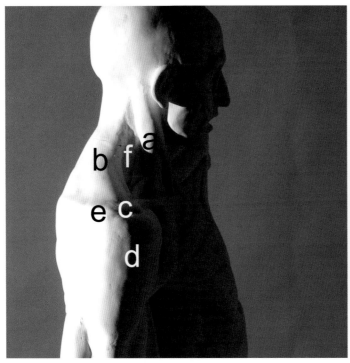

▲ 烏東 （Eaton-Houdon,1741-1828） 的「人體解剖像」
a. 胸鎖乳突肌側緣　b. 斜方肌最上緣「肩稜線」　c. 鎖骨外側頭　d. 三角肌　e. 肩峰位置　f. 頸肩過渡

▲ 門采爾 （Adolf von Menzel） 素描
老人脂肪層薄，凹凸起伏明顯，素描中耳下方的亮帶是下顎枝後側，頰側由顴骨斜向後下的灰調處是咬肌隆起。

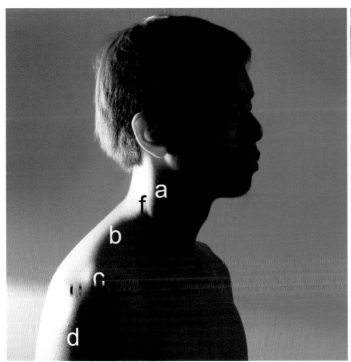

▲ 由於模特兒的頭髮較長，所以，此圖僅供「背面」視點頸肩最大範圍經過處之參考。光源在「背面」視點位置時，「光照邊際」經過處頸部位置與「正面」視點位置相同，原本一些隱藏於暗面的起伏，此時一一呈現。

▲ 佚名素描，非常漂亮地表現出背後光源中的形體起伏，「光照邊際」止於胸鎖乳突肌側緣、越過「頸肩過渡」、沿著肩稜線的曲度下行，請和模特兒照片對照。

3.「側面視點」的最大範圍經過處的造形規律與解剖結構

光源在「側面」視點位置時,「光照邊際」是該視點的「外圍輪廓線經過的位置」,也是該視點的「最大範圍經過處」。「光照邊際」經過的位置分成臉部中央帶、眼範圍、頰三部分,側面視點「最大範圍經過處」對應在深度空間的位置,是輪廓線上的一些重要隆起點,如下表:

表 3-1.「側面視點」最大範圍經過處對應在「臉部中央帶」的相關解剖位置		
經過處	高度位置	深度位置
1. 頭部最高點—顱頂結節	正中線上	側面耳前緣垂直上方
2. 額結節	眉頭至顱頂結節的二分之一處	正面黑眼珠內半垂直線上
3. 眉弓隆起	眉頭上方,形如橫置的瓜子	正面眉頭上方
4. 鼻根	與黑眼珠齊高	中心線上
5. 鼻樑		中心線上
6. 人中嵴	鼻與唇之間	近中心線
7. 唇峰	唇最上端	近中心線
8. 上唇唇珠	上唇	中心線上
9. 下唇圓型隆起	正中線略側	中心線外
10. 唇頦溝	頦突隆與下唇之間的弧形凹溝	中心線上
11. 頦突隆	下巴前	中心線上
12. 頦結節	頦粗隆兩邊端微隆	中心線外
13. 下顎底	最大範圍經過經過下顎底近側	

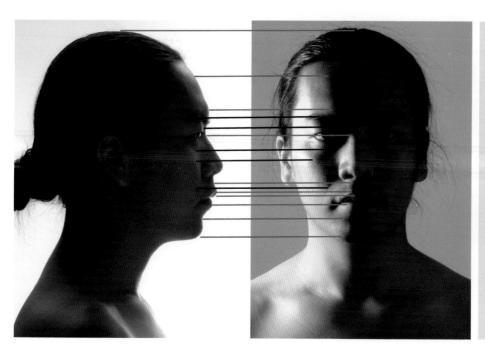

◀「側面」視點最大範圍經過
處的一些重要隆起點,對應
在臉前面的位置

▲ 塞巴斯蒂安·克魯格（Sebastian Kruger, 1963-）——《保羅紐曼（Paul Newman）漫畫肖像》
人物誇張，但是造形特徵更明顯、解剖結構更強化，例如：下巴三角形的頦突隆、顴骨隆起、眉弓、顳凹…，明暗分佈非常符合「側面」視點最大範圍經過的位置。

▲ 曾建俊素描
畫家在顳突隆至鼻唇溝（法令紋）間以微亮、內彎的筆觸概括出頰前範圍，表現出瘦長臉型的形體與結構。

▲《莫里哀》胸像爲烏東（Eaton-Houdon,1741-1828）作品
光源在側面視點位置時，「光照邊際」經過的位置就是側面的「外圍輪廓線經過」的位置，也是該側面的「最大範圍」經過處。

▲ 烏東的「人體解剖像」
光源在側面視點位置時，「光照邊際」經過的位置，也是該側面的「最大範圍」經過處。

表 3-2.「側面視點」最大範圍經過處對應在「眼部」的相關解剖位置		
經過處	高度位置	深度位置（橫向位置）
1. 眉峰	高於眉頭	正面外眼角垂直線內
2. 黑眼珠	頭部全高二分一處	眉峰內下方
3. 眼袋	眼範圍下部，經過黑眼珠下方的眼袋中央隆起處	

表 3-3.「側面」視點最大範圍經過處對應在「臉頰」的相關解剖位置		
1. 顴突隆	眼睛外下方的顴骨呈錐狀隆起，錐尖隆起點是「顴突隆」	
2. 鼻唇溝（法令紋）	起於鼻翼溝上緣	向外下行止於口輪匝肌外緣

光源在「側面」視點位置時的「光照邊際」，是該視點的「外圍輪廓線經過的位置」，也是位置位置該視點的「最大範圍經過處」。頭部「側面」視點的「外圍輪廓線」經過處、「最大範圍」經過頂面的位置，如下表。

表 3-4.「側面視點」最大範圍經過腦顱的相關解剖位置		
1. 頭部最高點—顱頂結節	正中線上	側面耳前緣垂直上方
2. 枕後突隆	頭顱中心線上的最後突點	高於耳上緣 2-3 公分

▲ 光源在「側面」視點位置時，顱頂的「光照邊際」在「左右額結節」之後集中在正中線上，至「顱頂結節」之後再向兩側分開，至頸部時再向正中線集中。枕後突隆雖然是腦後重要的隆起，但是，它受到長期仰臥的壓迫而呈鈍形，見頭骨俯視圖。

光源在「側面」視點位置時，「光照邊際」在第七頸椎之後轉至肩胛骨內角，再沿著肩胛骨內緣向下之後向內收窄至腰部。因此從「側面」視點觀察人體，可以看到肩胛骨的內緣。

從右圖中可以看到，肩胛骨內緣開始向脊柱凹陷，年長或彎腰駝背者凹陷消失。

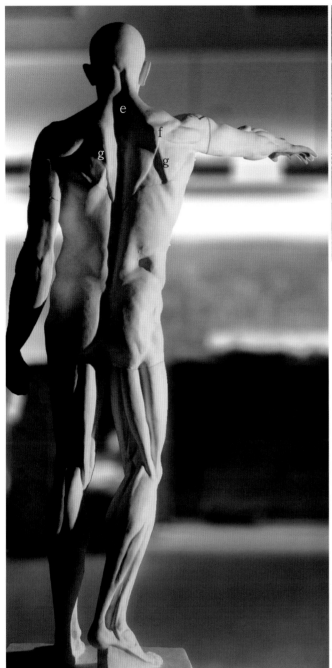

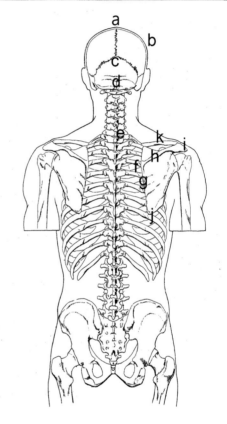

1	2
	3

▲ 圖 1 烏束的「人體解剖像」

▲ 圖 2 羅伯特庫姆斯（Robert Coombs）作品，作品中背部明暗分佈自然人造形非常相似，明暗分界由「枕頸交會」下行於第七頸椎再轉到肩胛骨內上角，再沿著肩胛骨內緣向下。中央向內凹陷的範圍由肩胛骨內緣向下逐漸收窄，肩胛骨內上角、肩胛骨脊緣都描繪得很生動。

▲ 圖 3 a. 顱頂結節 b. 顱側結節 c. 枕後突隆 d. 枕骨下緣 e. 第七頸椎 f. 肩胛骨內角 g. 肩胛骨內緣 h. 肩胛岡 i. 肩峰 j. 肩胛骨下角 k. 鎖骨

4. 綜覽：「最大範圍經過處」的立體關係

以橫向光從正面視點、背面視點、側面視點投射出的「光照邊際」，是該視點「最大範圍經過處」，也是該視點外圍輪廓經過的位置。以下是本單元最典型的造形規律。

▶ 正面視點最大
範圍經過深度空
間的位置

▶ 背面視點最大
範圍經過深度空
間的位置

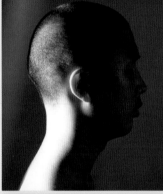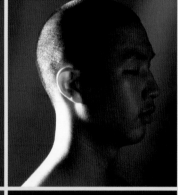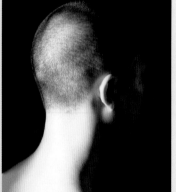

▶ 側面視點最大
範圍經過深度空
間的位置（前面

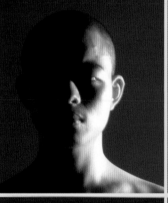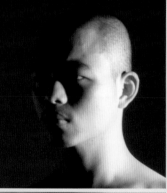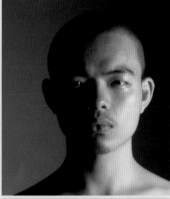

▶ 側面視點最大
範圍經過後面的
深度空間的位置

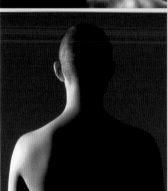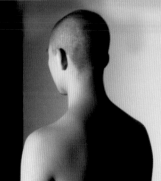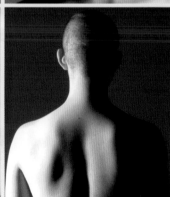

II. 頭部「大面交界處」的造形規律與解剖結構

從正面觀看頭部，看到的是廣義的頭部正面，它包括狹義的正面及相鄰的局部兩側、局部頂面與底面，背面、側面亦同。正面、背面、側面視點的「最大範圍經過處」，是大面中介處的局部隆起，本節頭部「大面交界處」是進一步在廣義的正面、背面、側面的「大範圍內」內區分出狹義的「面交界線」，也就是俗稱的「大面的交界」。

立方體最具立體感，因為它有頂、底、正、背、左側、右側，共六個不同方位的面與十二條面交界的稜線。頭部儘管與立方體相距甚遠，但是為了立體感的提昇，仍可區分出六個大面與十二條交界線。頭部「大面的交界」是由狹義的大面外緣之轉折點相互串連而成，可分成：

1.「頂面與縱面」交界處的造形規律與解剖結構 (以橫向的光照邊際示意，屬於縱向形體變化)

2.「底面與縱面」交界處的造形規律與解剖結構(以橫向的光照邊際示意，屬於縱向形體變化)

3.「正面與側面」交界處的造形規律與解剖結構 (以縱向的光照邊際示意，屬於橫向形體變化)

4.「側面與背面」交界處的造形規律與解剖結構(以縱向的光照邊際示意，屬於橫向形體變化)

5. 綜覽：「最大範圍經過處」、「面與面交界處」的立體關係

面交界處是空間轉換的位置，在平面描繪時，它是明暗轉換的重點；在人像形塑時，它是立體感提升的位置。大面交界處在正對著它的角度展現得最清楚，因為它受透視影響最弱，所以在以下排圖中被排在第一欄，觀察時要特別注意它與外圍輪廓線間的距離，以便正確的表達深度空間開始的位置。人物畫中最常描繪的雖然是「正面與側面」共存的角度，但是，本單元並不從它為開始，而是先從「頂面與縱面」、「底面與縱面」著手，目的在加強空間深度存在意義。

以下先以幾何圖形化模型建立基本觀念，之後再與自然人對照。幾何圖型化模型為筆者造形指導、陳廷豪操作建製。

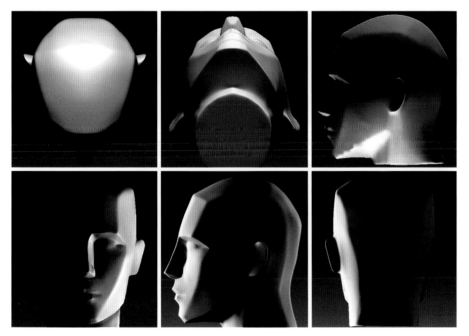

◀ 以「光照邊際」示意人面與人面的交界處，由上列至下列分別是：

1.「頂面與縱面」交界處

2.「底面與縱面」交界處

3. 側面視點的「頂面與縱面」、「底面與縱面」交界處

4.「正面與側面」交界處

5. 側面視點的「側面與正面」、「側面與背面」交界處

6. 背面視點的「背面與側面」交界處

1.「頂面與縱面」交界處的造形規律與解剖結構

腦顱是由和緩的弧面交會而成，爲了容易記憶「面的交界處」先著重在「隆起點」。如果由頂面向下觸摸，在腦顱前面、側面、後面的「隆起點」是左右「額結節」、「顳側結節」及「枕後突隆」，因此，它們的連線是「頂面與縱面」交界處。由「頂面視點」向下看，看不到這些點以下的形體，除了鼻子之外，所以，它也是「頂面視點」的「最大範圍」、「外圍輪廓線」經過的位置。

當光源與「頂面視點」位置相同時，投射出的「光照邊際」就是「頂面與縱面」交界處。頭顱的上方披覆著顱頂腱膜，腱膜向下延伸至縱面，肌肉對「頂面與縱面」交界處影響很弱，因此以骨骼圖爲例。

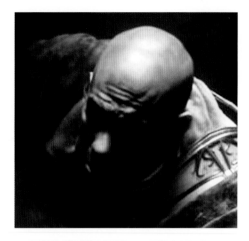

▲ 遊戲動畫《暗黑破壞神 3：奪魂之鎌》(Diablo III)，是暴雪娛樂（Blizzard Entertainment）於 2012 年 5 月 15 日發行的一款動作角色扮演遊戲。其人物頭部造形非常符合自然人體規律。

表 4.「頂面與縱面」交界處的相關解剖位置		
經過處	高度位置	橫向位置
1. 額結節	眉頭至顱頂結節的二分之一處	正面黑眼珠內半的垂直線上
2. 頭部最寬點（耳殼除外） ——顳側結節	耳上緣至顱頂距離二分之一處	側面耳後緣的垂直線上
3. 枕後突隆	頭顱最後面的突點，在中心線上	高於耳上緣 2-3 公分

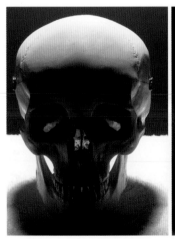
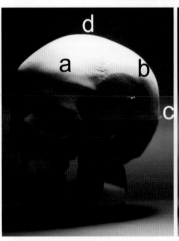
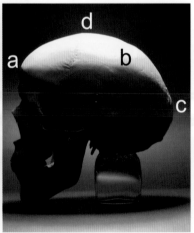

◀ 頂面與縱面交界處在深度空間的立體關係
a. 額結節
b. 顳側結節
c. 枕後突隆
d. 顱頂結節

2.「底面與縱面」交界處的造形規律與解剖結構

下顎骨底緣是「底面與縱面」的交界處，它無法完整的以「光照邊際」來突顯，這是因為下顎底較窄，當光源在上方時光線受阻；光源在下方時，突起的胸部又阻擋了相機的置入，所幸下顎底本身造形明確，在許多角度都可清楚地看見它的形狀。

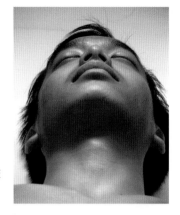

▶ 下顎骨底緣呈 V 形，下顎底面與頸前交會成 V 形，兩者會合成「矢」狀面。

表 5.「底面與縱面」交界處的相關解剖位置	
經過處	造形意義
1. 下顎骨底緣	呈 V 形，是底面與縱面銜接處
2. 下顎枝後緣	側面視角的下顎枝後緣，向上延伸經過耳寬前三分之一處
3. 下顎底後緣	與頸前交會成 V 形，下顎骨底緣與下顎底後緣會合成「矢」狀面

▲ 薩金特（John Singer Sargent）──《青年習作》
下顎骨底緣是臉縱面與底面分界，光源從側上方來，畫家細緻地描繪出亮面的下顎底及下顎枝。

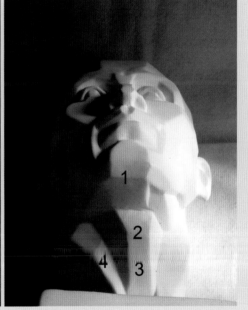

▲ 農夫像角面像
由於頭部向右轉，因此頭部正面與頸部正面錯開。
1. 底面與縱面交界處的下顎骨底緣
2. 喉結 3. 氣管 4. 胸鎖乳突肌

3.「正面與側面」交界處的造形規律與解剖結構

從正面視點觀看，輪廓線內包含了完整的正面及局部相鄰的頂面、側面、底面，而唯有在相鄰面的襯托中才能突顯出立體感，正面與相鄰側面的交界線就是本單元要解析的重點。顴骨是臉部最重要的突隆，而臉部全正面最寬處在眼尾後方的凹陷——「眶外角」，因此將「光照邊際」控制在「眶外角」、「顴骨突隆」時，「光照邊際」經過額結節外側、眉峰、眶外角、顴骨突隆、頦結節，此處即為「正面與側面」交界處，交界處呈現為「N」字形。在側前方視角描繪人物時，可以參考遠端輪廓線來修正近處的「正面與側面」交界，交界處之前與後形體皆內收，它是立體轉換的關鍵位置。文中的解剖點位置是統計了300 位大學生及其親友的結果，以為客觀探討頭部造型規律的基本元素。

經過處	高度位置	橫向位置
表 6.「正面與側面」交界處的相關解剖位置		
1. 額結節（外側）	眉頭至顱頂結節的二分之一處	正面黑眼珠內半垂直線之外側
2. 眉峰	眉頭之上，近「眉弓隆起」之水平	正面外眼角垂直線上
3. 眶外角	眼尾之外上方	眼尾之後
4. 顴突隆	鼻翼、眼下緣水平之間	正面眼尾的垂直線上
5. 頦結節（外側）	下巴的正面轉向側面的分界點，下巴最前突的範圍是略成三角形的「頦突隆」，頦結節在三角形底的兩邊點，「正面與側面」交界處在它的外側。	

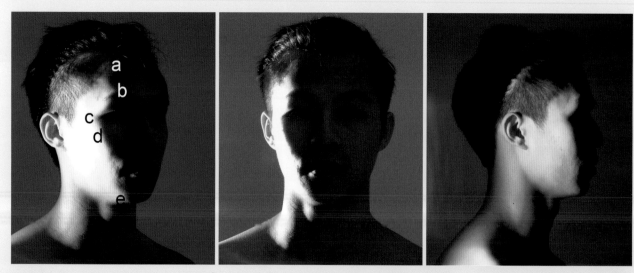

▲ 頭部立體感最重要的分界線是「正面與側面」交界線，它經過 a 額結節外側、b 眉峰、c 眶外角、d 顴突隆、e 頦結節外側，整道線呈「N」字形。之所以把側前角度放在第一位，是因為此角度受透視影響最弱，展現得最清楚，而側前角度也是在繪畫中最常被描繪的視角。一般描繪人物時可參考遠端輪廓線來界定近處分面位置。正面與側角度要特別注意交界線與外圍輪廓距離，以便準確的捉出深度空間開始的位置。

▲ 門采爾（Adolpyh Von Menzel）素描，世界著名素描大師，德國十九世紀最偉大的畫家之一。素描中頭部的「正面與側面」交界處呈現「N」字形。

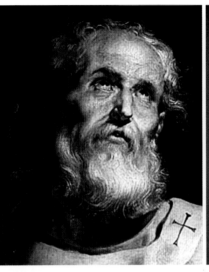

▲ 魯本斯（Peter Paul Rubens）作品很多畫家常把「正面與側面」交界位置外移，以加大臉部主體範圍，提升了臉部的重要性。

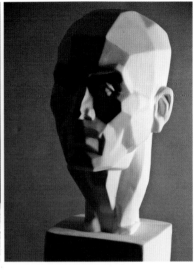

▲ 農夫像角面像角面像的局部需遷就於大體，因此有些地方過於突顯、有些地方則較為概刮，例如：額頭形較圓部因此分面位子較內移、臉頰凹陷較明顯。

◀ 漫威漫畫工作室（Marvel Studios）作品

《決戰魔世界》（Doctor Strange）中的兩個角色，表現出不同臉型的「正面與側面交界處」。上圖是一位臉頰下墜的中年男子，因此面交界線被誇張，交界線與遠端輪廓完全對稱。下圖是顴骨高張、面頰消瘦的男子，交界線與遠端輪廓亦完全對稱，臉部正面呈現出顴骨處最寬、額第二、下巴最窄的規律。

4.「側面與背面」交界處的造形規律與解剖結構

「面與面的交界」都是以「隆起點」或「轉折處」為基準，再串連成交界線。頭顱是由和緩的弧面交會而成，因此頭部「側面與背面」交界線，需藉助頸部斜方肌側緣來確立，斜方肌背面較平，外緣與頸側形成明顯的轉角，頭部的「側面與背面」交界就是順著頸部斜方肌側緣向上至「顱側結節」的弧線。「顱側結節」位於側面的耳後緣垂直線上，高度在耳上緣至「顱頂結節」的二分之一處。

▶ 保羅‧赫德利（Paul Hedley）作品
畫家揮筆瀟灑又不失細膩，肩關節上的鉤狀是側背交界的重點描繪。

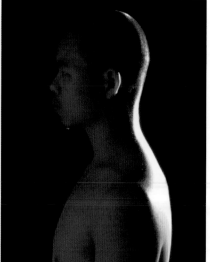

▲ 光照邊際控制在頭部斜方肌外緣時，所得到的明暗交界是「側面與背面」交界處。肩關節上的鉤狀分界是肩頂面與縱面的轉接角，此三張照片是同一光源拍攝的。

5. 綜覽：「最大範圍經過處」與「大面交界處」的立體關係

「最大範圍經過處」、「面與面交界的位置」中除了頂、縱及底、縱交界是以縱向光呈現縱向形體起伏外，其餘都是以橫向光呈現橫向的形體起伏。這些「橫向」的形體起伏由以下的十二條「縱向」「光照邊際」表示，它就如同十二條分佈在頭部四周的分面線。以三位模特兒為例，編碼之前「○」與「□」的標示，說明如下：

- 標示為「○」的是正面、側面、背面「外圍輪廓經過處」，位置在大面的中介處，分別是：1、3、4、6、7、9、10、12，頂面與底面未於圖示中。
- 標示為「□」的明暗交界是「大面交界處」，位置在大面的邊緣處，左右對稱，以最不受透視影響的角度呈現，即：2、5、8、11，頂面與底面未於圖示中。

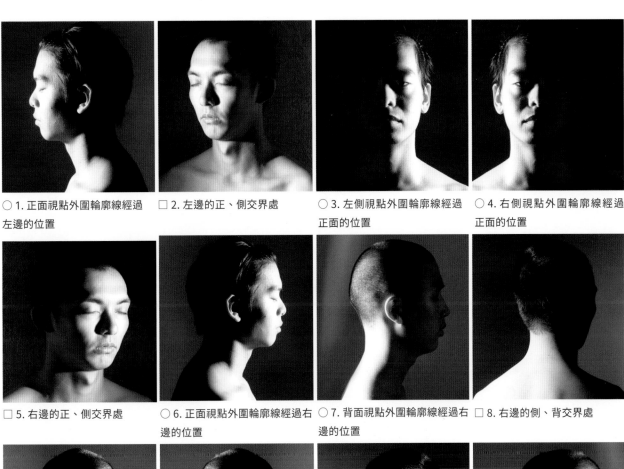

○ 1. 正面視點外圍輪廓線經過左邊的位置　　□ 2. 左邊的正、側交界處　　○ 3. 左側視點外圍輪廓線經過正面的位置　　○ 4. 右側視點外圍輪廓線經過正面的位置

□ 5. 右邊的正、側交界處　　○ 6. 正面視點外圍輪廓線經過右邊的位置　　○ 7. 背面視點外圍輪廓線經過右邊的位置　　□ 8. 右邊的側、背交界處

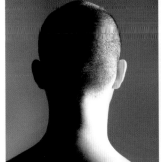
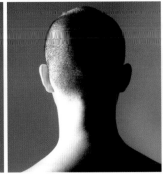
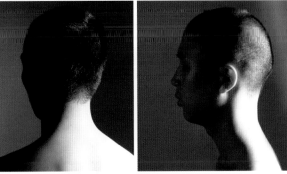

○ 9. 右側視點外圍輪廓線經過背面的位置　　○ 10. 左側視點外圍輪廓線經過背面的位置　　□ 11. 左邊的側、背交界處　　○ 12. 背面視點外圍輪廓線經過左邊的位置

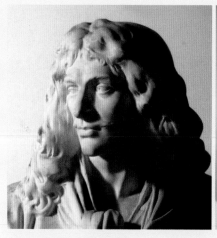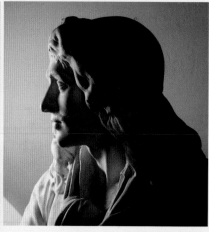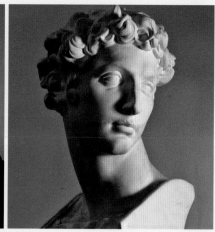

▲ 以光照邊際突顯出《莫里哀》、《米希奇》的「正面與側面交界處」，它由額結節外側經眉峰、眶外角、顴突隆、頦結節。側面視點時，應注意它與前方輪廓線的距離，任何角度的「面交界處」都是空間轉換的關鍵位置．

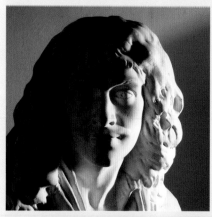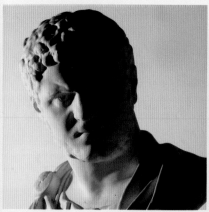

▲ 以光照邊際突顯出《莫里哀》、《克拉克拉》的「側面視點最大範圍經過的位置」，莫里哀是法國著名的劇作家，克拉克拉本名奧里略，是羅馬的獨裁皇帝。奧里略常常皺褶眉頭，因此皺眉肌將表層內拉在眉頭上留下斜下斜向的凹痕，以致額部的光照邊際內移。克拉克拉的下巴寬、頦結節明顯，頦突隆的三角形清晰。

▲《米希奇》側面視點的「正面與側面交界處」，與上列的側前角度是同時拍攝的。除了是藝術家個人風格外，此作描繪的是一位年輕男子，肌膚較中年的莫里哀飽滿，凹凸起伏明顯更強烈。

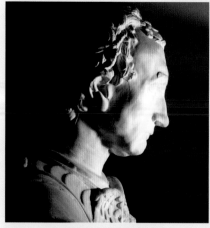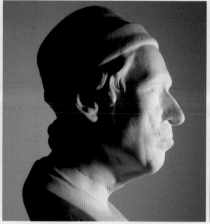

▲ 以光照邊際突顯出《喀達美拉達》、《老人像》的「正面視點最大範圍經過的位置」，由於顴骨是臉部最重要的隆起，因此筆者將光源往深度空間內移，顴骨與咬肌共同形成臉頰側面的重要隆起。

▲ 以光照邊際突顯出《克拉克拉》的「背面視點最大範圍經過的位置」，

III. 臉部的造形規律與解剖結構

頭部「最大範圍」、「大面交界」經過的位置主要是以橫向光投射出縱向的「光照邊際」，以導引出「橫向」形體變化的十二條關鍵線，及「頂與縱交界處」、「縱與底交界處」的「縱向」形體變化的關鍵線。相形之下「縱向」形體變化的展現數量上顯然是不足的，而自然光或人造光多屬頂光，因此本節重點在解析「縱向」形體起伏的造形規律。

先由臉正面開始，在本節中筆者以頂光逐次前移以投射出一道道橫向的「光照邊際」，由此導引出臉部正面縱向不同「圖層」的形體變化。之後再以頂光逐次側移，導引出臉側面縱向不同「圖層」的形體變化，再由外而內追溯相關的解剖結構。

A. 臉部「正面」的造形規律與解剖結構

臉部是自我展現之窗，也是容貌辨識最直接之處。縱向形體起伏與五官造形融合一體，因此關鍵線位置需藉助五官來定位。由於光線之行徑與視線一致，因此文中任何的「光照邊際」也是視點在光源位置時的「外圍輪廓線」、「最大範圍」經過。正面縱向的造形規律與解剖結構之圖層劃分，是以臉部全側面的外圍輪廓上之轉折點為分界，依轉折點將臉部劃分成五個單元：

1.「頂面」至「縱面」的造形規律與解剖結構
2.「額」至「眉弓隆起」的造形規律與解剖結構
3.「額」至「上唇」的造形規律與解剖結構
4.「額」至「頦突隆」的造形規律與解剖結構
5.臉部「正面」的造形規律與解剖結構綜覽

由上而下一層層向下相疊，逐次累積到下巴，每一圖層源自於相同的背景，彼此既獨立又暗示著上、下區域的造形，是全面性、非線狀、非點狀的造形解析。

由於自然人形體起伏細膩，解剖結構不易突顯，因此先藉《農夫角面像》示意。

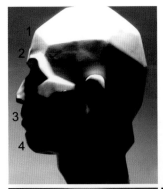

◀ 以側面視點臉前方重要轉折點為分界處，光照邊際分別止於臉前方的四個轉折點，以呈現這四個區域的解剖形態。由於鼻部個別差異太大又突出於頭部本體，因此不納入內。分別以 1 額結節、2 眉弓隆起、3 上唇、4 頦突隆為界。

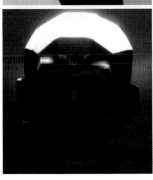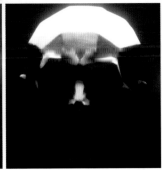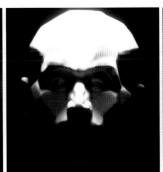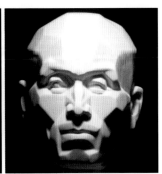

▲ 以《農夫角面像》示意正面「縱向」形體變化，由左至右：
1.「頂面」至「縱面」的造形規律與解剖結構　　2.「額」至「眉弓隆起」的造形規律與解剖結構
3.「額」至「上唇」的造形規律與解剖結構　　4.「額」至「頦突隆」的造形規律與解剖結構

1.「頂面」至「縱面」的造形規律與解剖結構

頂面與縱面交界經過正面的「額結節」、側面的「顳側結節」、背面的「枕後突隆」，正面與側面交界線在顳線前呈「V」形的「額轉角」；其下受光的眉峰是額下部的轉角，眉毛於此處轉至側面。由於額上部較圓、下部較方，因此頂光穿過弧面落在眉峰上。「額轉角」是正、側交會點也是頂縱交會處。

表 7.「頂面」至「縱面」交界經過處的相關解剖位置			
經過處	高度位置	橫向位置	造形上的意義
1. 額結節	眉頭至顱頂結節的二分之一處	黑眼珠內半垂直線上	頂、縱交界處
2. 額轉角	較額結節低	顳線前	額較圓、顳側較平，圓與平之間形成「V」形落差

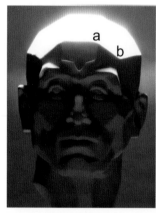 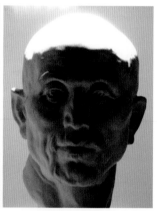

◀ 縱向形體變化的造形規律之第一圖層，以《農夫角面像》、頭骨模型、《農夫像》爲例。「光照邊際」控制在「額結節」a 時，正面與側面交會處呈「V」形凹角的位置是「額轉角」b。

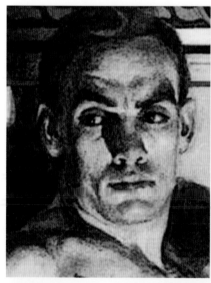 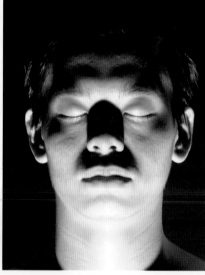

▲ 萊安德克（Joseph Christian Leyendecker，1874-1951）作品

萊安德克是美國黃金時代著名的插畫家，斜下方的光源營造而出縱向、橫向形體變化的造型規律。對照模特兒照片，底光照片中呈現了縱向形體起伏：額上的光照邊際是頂縱交界，眉峰上方的三角形陰影是眉峰與額轉角隆起的投影，眉頭上方的半圓形陰影是「眉弓隆起」的投影，眼尾下方的三角形陰影是顴骨投影，口唇上方的陰影是口蓋突出的表示，唇與下巴間的弧線是「唇頦溝」的位置。側光照片中的光照邊際爲中年人的正側交界處，鼻之陰影增強了橫向的立體感。

2.「額」至「眉弓隆起」的造形規律與解剖結構

「眉弓」上方的「眉弓隆起」比「眉弓」更加突出，因此將「光照邊際」控制在「眉弓隆起」時，第二區域的形體起伏即刻呈現。由於「眉弓隆起」沒有具體的輪廓線，唯有藉助「光」才能突顯，「光照邊際」止於「眉弓隆起」骨時，明暗交界呈「M」形。

「眉弓」是眼窩上緣的弓形骨，「顴骨」是臉部最大的隆突，「眶外角」是臉正面最寬點。「光照邊際」下移、止於「眉弓」骨時，明暗交界呈「⌒」形。左右「額結節」與左右「眉弓隆起」間的橫向凹溝是「一」字形的「額溝」，它與左右「眉弓隆起」間的「眉間三角」凹陷合成「T」字。

表 8.「額」至「眉弓隆起」造形規律的相關解剖位置			
經過處	高度位置	橫向位置	造形上的意義
1. 眉弓隆起	眉頭上方，額縱面	眉頭上方	粗短的突隆，似一粒橫放的瓜子，上緣與眉弓形成「M」字形的隆起
2. 額顴突	眉弓骨外端	眼窩外上	眉弓骨外端與顴骨銜接處形成的銳角隆起，是「M」字形隆起的側角
3. 額溝	眉間三角上緣	額之正面	「額結節」與「眉弓隆起」間的橫向凹陷，它與眉間三角合成「T」字，額溝是「T」字上端「一」部分
4. 眉間三角	左右眉弓隆起會合處之上的凹陷		左右眉弓隆起間的三角形凹面
5. 眉弓	眼窩上部		額與眼部的分面線，左右合成「⌒」形
6. 眶外角	眼眶骨外端的轉角處	臉正面最寬處	額與眼部的「⌒」形分面線的最外下的一點

▲ 縱向形體變化的造形規律之第二區層，以《農夫角面像》、頭骨模型與模特兒為例。《農夫角面像》的光照邊際主要是呈現「眉弓」的造形規律，頭骨的光照邊際主要是呈現「額」至「眉弓隆起」的造形規律，模特兒則主要呈現「額」至「眉弓隆起」、「眉弓」造形規律的綜合型。頭骨的「眉弓隆起」f 與「額顴突」b 的銳角，在眼窩上方合成「M」形的隆起，其上方「T」形灰調是「橫向額溝」與「眉間三角」g 的縱面。a 為額結節、d 為顳窩、e 為顳線。

▲《超人對蝙蝠俠：正義曙光電影劇照》– 華納兄弟作品

純粹攝影不易同時清楚呈現橫向與縱向的形體起伏，因為兩種相反的光源會互相削減立體感，因此也不可能有相似的照片對照，唯有人為的加工、又具有深刻的解剖知識、高超的繪畫能力者才能有如此優秀的作品。雖然照片中明暗的排序不同，但是形體起伏位置是永不變的，值得一一對照。中圖是以橫向光呈現模特兒的正面與側面交界處，畫中超人明確的表達了兩側深度空間的開始，頂光中的模特兒呈現與超人相似的額結節、橫向額溝、眉間三角、眉弓隆起、頰凹…。

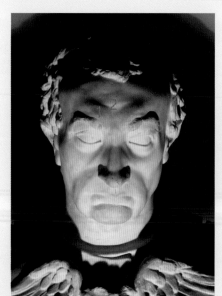

◀ 底光在《喀達美拉達》的額上呈現出：
1. 眉弓隆起
2. 眉間三角
3. 額顴突

3.「額」至「上唇」的造形規律與解剖結構

獨立於臉部本體之外的「鼻子」是臉部最明顯的隆起，鼻之高低個別差異很大，因此縱向形體變化的第三圖層不以鼻尖而以上唇唇珠隆起處為基準。「光照邊際」控制在上唇唇珠位置時，呈現一對向外的弧線、二對向內的弧線。說明如下：

* 一對向外的弧線是在眼睛外下方的顴骨隆起，左右成對。

* 二對向內的弧線是額側的左右顳窩凹陷及左右頰凹凹陷。頰凹是位於顴骨之下、齒列之外、咬肌之前的凹窩，頰凹內緣是骨骼上的「大彎角」，瘦人和牙齒脫落者頰凹明顯。

從體表來看，由口唇至鼻唇溝的「光照邊際」成「凵」形，「凵」形至「鼻唇溝」後再斜向至顴側、顳線。從頭骨的明暗分佈可知顴骨處最寬、額部次之、口蓋最窄，唇之下藏於陰影中。

表 9.「額」至「口唇」造形規律的相關解剖位置

經過處	高度位置	橫向位置	造形上的意義
1. 顳線	眉骨外上方	額側	顳窩前緣成向內的彎弧
2. 顴骨外緣	鼻樑高度二分之一之上	正面眼睛的下外側	錐形隆起，顴骨外側成向外的彎弧
3. 大彎角	顴骨之下	齒列之外	顴骨與上顎骨支撐起臉中央的隆起，顴骨之下、齒側是骨相上的「大彎角」，彎角向內成圓弧狀
4. 上唇唇側	上唇水平位置	唇外側	「光照邊際」由上唇唇側向上呈「凵」形後與大彎角的銜接

 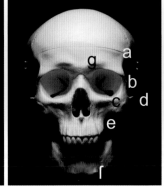 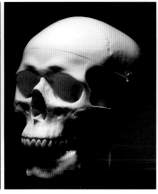

▲ 縱向形體變化的的造形規律之第三圖層，圖中呈現的是「額」至「口唇」的造形規律。當「光照邊際」止於上唇時，在臉龐兩邊呈現兩對向內彎的弧線、一對外突的弧線。內彎的弧線是顳窩的凹陷及頰凹凹陷；外突的弧線是顴骨隆起的表現。從左圖中可見口唇之上的「光照邊際」在上唇水平處劃分成「凵」形，「凵」上端止於「鼻唇溝」後再朝外上斜至顴骨，由唇側至顴骨這一段就是「大彎角」在體表的顯示。從模特兒正面觀看，頰前縱面呈灰調，鼻唇溝之下的亮面是口蓋向前的突起。

a. 顳線 b. 眶外角 c. 顴骨 d. 顴骨弓隆起 e. 大彎角 f. 頦結節 g. 眉弓隆起

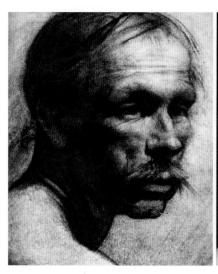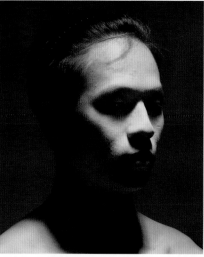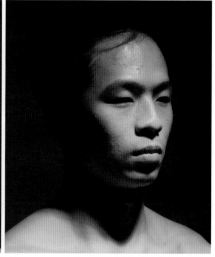

▲ 畢加赫奇（Pichakhchi Sergey） 《男了頭像》素描

「光照邊際」由額側向下逐漸前移，它的轉折處可以與遠端輪廓線一一對應。額側彎弧是太陽穴的凹陷、眼睛外下是顴骨隆起、鼻側向內的彎弧是頰凹之表示。

畫中人物是兩種視角、兩種光源結合的畫面，參考模特兒照片，畫家以兩種視角加寬了畫面中頭部的寬度，以兩種光源加大了臉正面面積，而鼻翼外側的亮點，既顯示了「大彎角」的位置，也使得原本明確朝向前方的臉部有了回顧感。

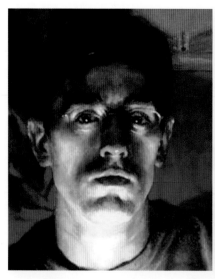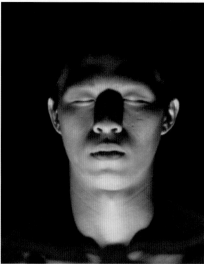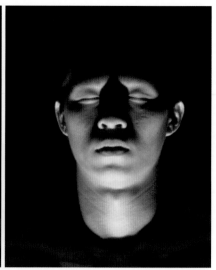

▲ 丹‧湯普森（Dan Thompson）——《自畫像》

它也是兩種光源結合在一起的畫面，眼睛之上對照中圖、眼睛之下右圖模特兒。

眉上的暗調是「眉弓隆起」與眉峰向上的投影，「眉弓隆起」之間的倒三角形亮塊是「眉間三角」。顴骨上方的暗調是顴骨隆起的投影，頰側的亮面是頰凹凹陷，亮面與灰調交會處是「大彎角」的位置，下巴上面是弧形的「唇頦溝」，之下是倒三角形的「頦突隆」。

4.「額」至「頦突隆」的造形規律與解剖結構

光源再向前挪一點,「光照邊際」控制在第四個轉折點—「頦突隆」時,暗面僅存在形體兩側及下緣,因此立體感減弱,周圍的暗調是立體感最低限度的表現。

光照邊際止於「頦突隆」時,臉側的明暗交界以波浪狀的線條向下收窄,呈現為二對向外的弧線、二對向內的弧線,還有一個向上的弧線。說明如下:

• 二對向外的弧線是顴骨、口輪匝肌隆起。

• 二對向內的弧線與上一圖層同為顳窩、頰凹。

• 一個向上的弧線是「唇頦溝」,在下巴中央「頦突隆」的上緣。

以下表 10 中的 5 是本圖層新增的造形規律,其餘與表 9 相同。

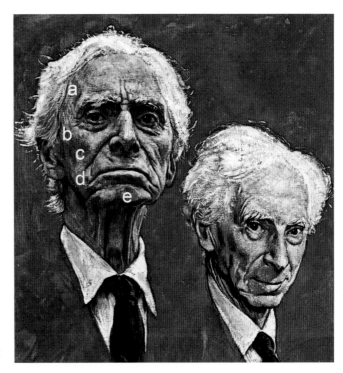

▲ 洛克威爾 (Norman Rockwell) 作品 ——《羅素肖像》
(Bertrand Russell)

畫作中的 a 顳窩、b 顴骨隆起、c 頰凹、d 口輪匝肌隆起、e 頦突隆,它們在臉部外圍形成波浪狀的弧線,是臉龐後收的開始。

表 10.「額」至「下巴」造形規律的相關解剖位置			
經過處	高度位置	橫向位置	造形上的意義
1. 顳線	眉骨外上方	額側	顳窩前緣成向內的弧線
2. 顴骨外緣	鼻樑高度二分之一之上	正面眼睛的下外側	錐形隆起,顴骨外側成向外的弧線
3. 大彎角	顴骨之下	齒列之外	顴骨與上顎骨支撐起臉中央的隆起,顴骨之下、齒側是骨相上的「大彎角」,彎角向內成圓弧狀
4. 上唇唇側	上唇水平位置	唇外側	「光照邊際」由上唇唇側向上呈「凵」形後與大彎角的銜接
5. 唇頦溝	唇與下巴之間	下巴中央	下巴前端的圓三角隆突為「頦突隆」,「頦突隆」與唇之間的溝紋在底光中呈現為向上突的弧線

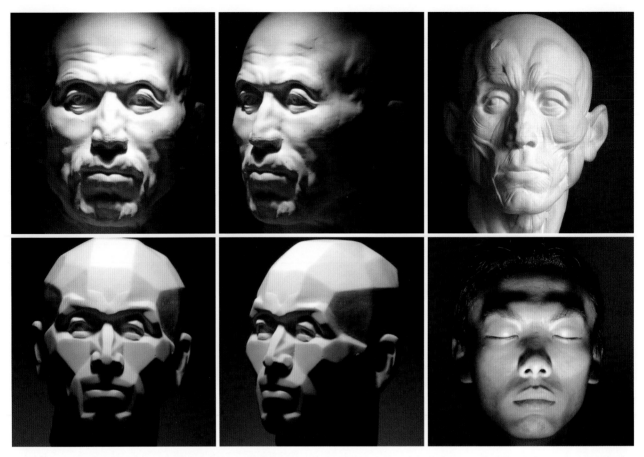

▲ 筆者以 600 瓦的聚光燈由上方投射向石膏像，以突顯第四圖層的造形規律，但是，也因此遮蔽了一些結構，例如：頂光中的頦突隆、唇頦溝。因此補上右圖。右上圖的《農夫像》的二對向內的弧線、二對向外的弧線以波浪狀的線條向下收窄。左邊的的《農夫像》由於鬆弛的肌膚累積在鼻唇溝處，因此此處呈現鉤狀的暗影。

底光中的模特兒，下巴與唇間呈現出「唇頦溝」向上的弧線，它是口唇與下巴的分界，之下是略呈三角的「頦突隆」，之上形如反向黃帝豆的是口範圍．

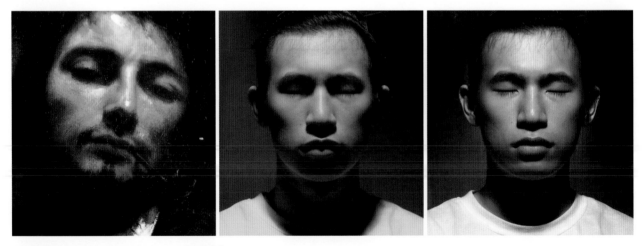

▲ 庫爾貝（Gustave Courbet）——《自畫像》

畫中臉龐兩側明暗交界也呈波浪狀向下收窄，而繪畫中常以多重光傳達柔美氣氛，口唇之上參考中圖、之下參考右圖模特兒。畫中人物及模特兒的口輪匝肌較發達，因此口輪匝肌外側的弧線較外移。

5. 綜覽：臉部「正面」的造形規律與解剖結構

人類雖然有著共相，但是，受比例差異與凹凸深淺的不同，而形成各具特色，甚至獨一無二的容顏。限於篇幅，以下就四個例子的正面角度做說明。至於有關「頭部的造形規律」的個別差異、不同角度之展現、表情中的變化等論述，詳載於《頭部造形規律之解析》中。

在單元綜覽中省略了較單純的「頂面與縱面」、「底底面與縱面」的造形規律，其它說明如下：

• 第一欄呈現的是第一圖層，「光照邊際」止於「眉弓隆起」時，「眉弓隆起」與「額顴突」合成「M」形，模特兒的「額溝」與「眉間三角」合成的「T」形凹面，以第三列模特兒最為明額。

• 第二欄呈現的是第二圖層，「光照邊際」止於「眉弓骨」時，明暗交界呈典型的「⌒」形，「⌒」的轉角在眉峰。

• 第三欄呈現的是第三圖層，「光照邊際」止於上唇唇珠時，「顴骨」至「口唇」間明暗交界處反應出頭骨「大彎角」的痕跡，「大彎角」之外是「頰凹」。第一列《農夫像》，老人皮膚鬆弛後在鼻唇溝留下鉤狀暗紋，第四列模特兒在顴骨與眼袋間也有鉤狀凹痕。

• 第四欄呈現的是第四圖層，「光照邊際」止於「頦突隆」時，臉龐外圍的明暗交界形成的兩對向外弧線 （顴骨、口輪帀肌外側） 與兩對向內弧線 （顳窩、頰凹外）。此特徵在第一列農夫像最為明顯。

• 第五欄呈現的是第五圖層，底光中由於下巴「頦突隆」的隆起，在口唇下呈現出「唇頦溝」的向上彎弧。

▲ 斯科特·伯迪克（Scott Burdick, 1967-）作品，臉中段的灰調是受顴骨、上顎骨骨架隆起的影響，灰調外緣幾乎是頭骨大彎角的位置，大彎角之外為頰凹，凹面因此受光。

B. 臉部「側面」的造形規律與解剖結構

側面縱向解剖結構的造形之圖層劃分是以正面外圍輪廓上的重要轉折點爲分界，筆者將光源逐步向側下移，「光照邊際」分次停止在這幾個重要的隆起處，以呈現縱向形體變化。臉部「側面」圖層的劃分爲五個單元：

1.「頂面」至「眉弓骨」外側的造形規律與解剖結構

2.「額側」至「顴骨弓」的造形規律與解剖結構

3.「額側」至「咬肌」的造形規律與解剖結構

4.「額側」至「下顎底」的造形規律與解剖結構

5.臉部「側面」的造形規律與解剖結構綜覽

由上而下一層層逐次下疊，每一圖層源自於相同的背景—臉部—又各自獨立。相較於正面，側面的的形體與結構是單純多了。由於自然人形體起伏細膩，解剖結構不易突顯，因此先藉《農夫角面像》示意。

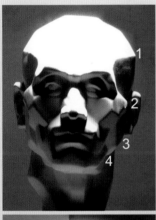

◀ 以正面視點外圍輪廓線上的轉折爲分界處，光照邊際分別止於頭側的四個轉折點，以呈現這四個區域的解剖形態。
1. 頭部最寬處—頂縱分界處的「顳側結節」
2. 臉部最寬處—「顴骨弓隆起」
3. 頰部轉角處—咬肌
4. 下顎底緣

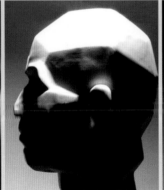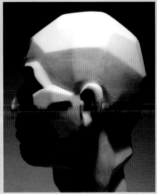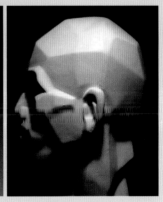

▲ 以農夫角面向示意側面「縱向」的形體變化，由左至右：
1.「頂面」至「眉弓骨」外側的造形規律與解剖結構　　3.「額側」至「咬肌」的造形規律與解剖結構
2.「額側」至「顴骨弓隆起」的造形規律與解剖結構　　4.「額側」至「下顎底」的造形規律與解剖結構

1.「頂面」至「眉弓骨」外側的造形規律與解剖結構

本單元主體是臉側的造形，而非頭側，因此光源偏向前，再從頂前逐漸側移。「頂面」至「眉弓骨」的造形最主要是在「額顳突」6、「顳線」7，「額顳突」6是前額骨外下端與顳骨會合的細窄處，它的外緣有「顳線」7，「顳線」也是顳窩的前緣、太陽穴的開始；「額顳突」是眉弓骨的一部分，它的隆起劃分了眼窩與太陽穴，也襯托出它們的凹陷。

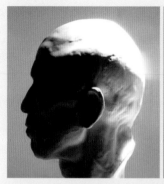 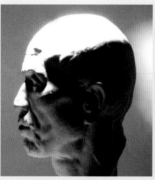 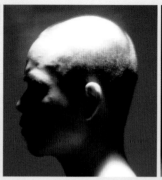

▲ 左一是典型的頂面與縱面的分界，「光照邊際」在「額結節」1、「額轉角」2、「顳側結節」3、「枕後突隆」4。左二是本圖層的造形規律，以臉部為主，「眉弓骨」外側「額顳突」6以及局部的顳線7、顳窩8呈現。圖三模特兒的明暗交界呈「Z」字，眼側是側躺的「V」字，上半段是眉弓骨5的形狀，下半段是眉弓骨的投影，接著是「顴骨弓」9。從頭骨中可以清楚地看到「額顳突」的形狀，以後眼窩、顳窩凹陷情形。

1. 額結節 2. 額轉角 3. 顳側結節 4. 枕後突隆 5. 眉弓骨 6. 額顳突 7. 顳線 8. 顳窩 9. 顴骨弓

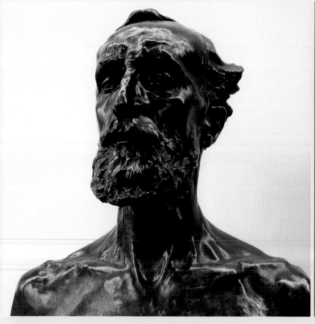

▲ 羅丹作品——朱爾斯·達魯（Jules Dalou）

羅丹為藝術家友人達魯所做的紀念像，眼側有側躺的「V」字隆起，顴骨後是顴骨弓隆起，它劃分了顳窩與頰側，頰後斜向後下的亮塊是咬肌，咬肌之前的暗塊是頰凹，頰凹前緣有大彎角的表現。

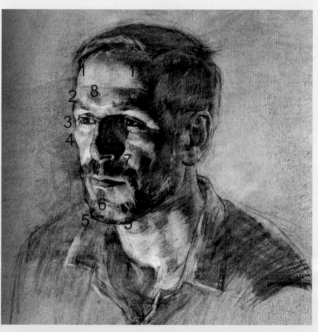

▲ 布擇吉娜素描

遠端的輪廓線上的「額結節」1隆起、「眉弓骨」2隆起、「眶外角」3凹隆、「顴骨」4隆起，與近側的形體起伏相呼應。畫中有「額顳突」與「顴骨」3的交會，畫中依稀可見「顴骨」與「顴骨弓」銜接後指向耳孔，完全符合解剖結構。「唇頰溝」6與「頦結節」7圍繞出圓三角的「頦突隆」。

2.「額側」至「顴骨弓」的造形規律與解剖結構

以正面視點來說，臉部最寬的位置在「顴骨弓」，當光照邊際止於「顴骨弓」時，呈現了第二圖層的造形與結構。「顴骨弓」由顴骨向後延伸至耳孔上緣，它是額側與頰側的分面處，「顴骨弓」之上有顳肌、之下有咬肌，但是骨骼的隆起更清楚 ； 不過對於肥胖、肌膚鬆弛的長者，軟組織反而溢出於「顴骨弓」。

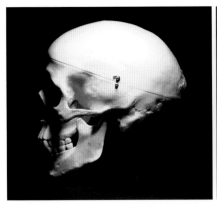 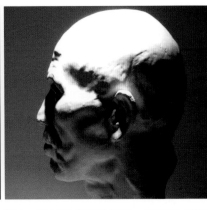

▲ 沒有軟組織覆蓋的頭骨，眼眶骨、顳窩、顴骨、「顴骨弓」清楚的呈現，「顴骨弓」是懸離頭部本體的骨橋，兩根手指可以上下穿過，肥厚的顳肌經此止於下顎骨，然而軟組織終究不掩骨相隆起。

農夫像及模特兒照片中可以看到「眉弓」及「顴骨弓」的「光照邊際」連結成「Z」字形，上下的「-」字是「眉弓」、「顴骨弓」的隆起，中間斜線「/」是「眉弓」的投影，「/」的上下端是「眶外角」及「顴骨突隆」。

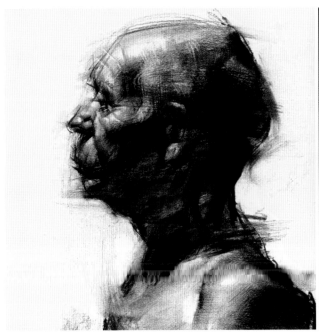

▲ 尋林（Zin Lim）作品
出生於韓國首爾的藝術家，目前在舊金山從事藝術工作，他的畫風大膽而逼真，充滿生命力。畫中立體感描繪既細膩又瀟灑，例如：頂縱的區分，以及下顎底及下垂的軟組織以身體的反光呈現。額側、頰側、頰前分別以顴骨弓、咬肌區分；又太陽穴、顳窩前緣的灰調分出了額前與額側，顴骨之前分出頰前與側 ... 等等。

▲ 魯本斯（Peter Paul Rubens）——《聖彼得》
畫面中臉部正面的範圍較隱藏，呈現大部分的側面。由眉峰向後上的弧形亮帶，劃分出額前與額側、顱頂與顳側；顴骨與耳孔之間的「顴骨弓」隆起劃分了額側與頰側；「顴骨弓」上面是太陽穴凹陷，下面有斜向後下的咬肌。這個角度是耳殼最寬的視點，全側面視角的耳殼較窄。

3.「額側」至「咬肌」的造形規律與解剖結構

正面視點外圍輪廓線上的第三個轉折點是「頰轉角」，它也是正面頰側至下巴的轉彎點，「頰轉角」的位置在「咬肌」上，當頂光的光照邊際控制在「頰轉角」時，第三個圖層呈現出咬肌的斜度，咬肌是頰側重要隆起，它由顴骨前下斜向下顎角，從明暗分佈可以知道咬肌是頰側與頰下的分界，臉頰從咬肌前緣開始向前收窄。

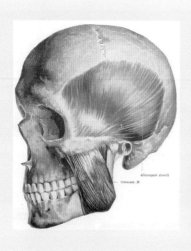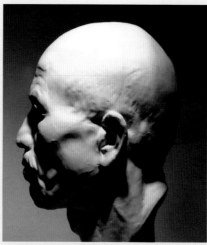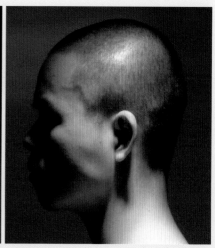

▲ 當光照邊際止於「頰轉角」時，呈現側面縱向形體變化的第三圖層，「光照邊際」形成一個斜放的「乙」字型，「乙」字沿著「眉弓」、「眶外角」、「顴突隆」、咬肌隆起再向後下轉至下顎枝。

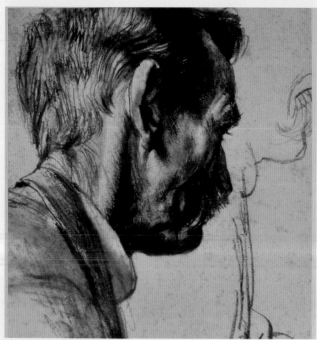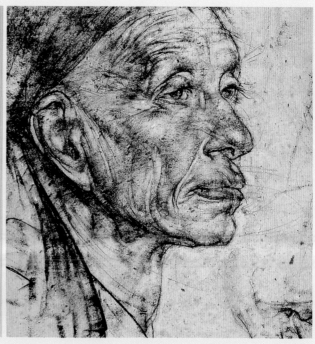

▲ 阿道夫·門采爾（Adolph Friedrich Erdmann von Menzel, 1815-1905）素描作品
眉弓、眶外角、顴突隆、咬肌連線是明暗的分界，也是空間轉換的位置，它與第三圖層的造形規律相似。

▲ 費欣（Nikolai Fechin,1881-1955）素描作品
眉峰上方的斜向筆觸是額前與額側的表示，眉弓外側的隆起是「額顴突」；由顴骨向後的是「顴骨弓」隆起，「顴骨弓」襯托出顳窩、頰側的凹陷。鼻翼、口唇外側的縱向筆觸是「大彎角」的示意，由顴骨斜向下顎角的灰調是咬肌的隆起。

4.「額側」至「下顎底」的造形規律與解剖結構

光照跨過了咬肌，直抵下顎底，進入第四圖層，僅存的暗面集中在外圍及下顎底。從側面觀看，下顎底呈大三角形，明暗分界線是下顎骨底緣，之下的暗調是下顎底下懸的軟組織，女性的臉頰豐潤，下顎底緣分界不明，老人軟組織垂懸，常失去三角形的痕跡。

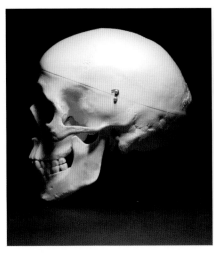

▲ 下顎底緣是臉部的下界，也是縱面與底面交會處，它往往藏於陰影中，因此結構的認識很重要。當光照邊際止於下顎底時，呈現出側面縱向的形體變化是第四圖層。中圖的老人像呈現出「顴骨弓」、咬肌的隆起，顳窩、前下頰前的凹陷，以及下顎底的內收。此時下顎枝的形狀被耳殼陰影隱藏，體表的下顎枝後緣向上延至耳殼寬度前三分之一處。

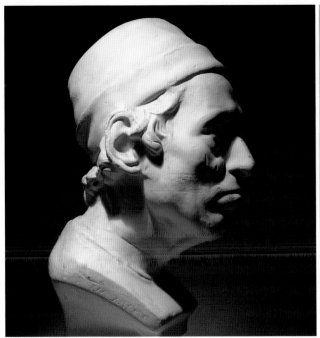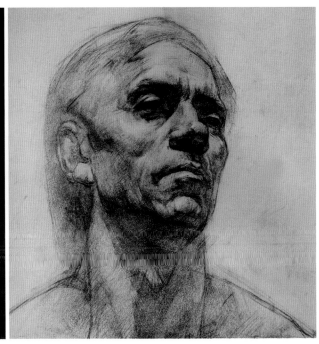

▲ 作者佚名──《戴帽老人像》
老人下顎底軟的組織下垂，不但突破下顎底的三角面，原本下顎底與頸前緣交會的折角也消失了，轉成一條由下巴到胸骨上窩的斜線。

▲ 作者佚名
精準地表達了五官的透視關係，下顎骨底緣明確地分出縱面與底面，顳窩、顴骨、顴骨弓、咬肌、口輪匝肌、唇頰溝亦準確呈現。眼上亮點是眼之正與側分面處。

5. 綜覽：臉部「側面」的造形規律與解剖結構

農夫角面像強化了解剖結構，對寫實人像的學習是非常有助益的，將它與自然人體對照，可以挖掘出隱藏於體表之下的造形規律。

▼ 第一圖層：「頂面」至「眉弓骨」的造形規律，眼眶外側的「額顳突」似「V」字隆起

▼ 第二圖層：「額側」至「顴骨弓」的造形規律，「眉弓」及「顴骨弓」的「光照邊際」連結成水平翻轉的「Z」字，見模持兒

▼ 第三圖層：「額側」至「咬肌」的造形規律，「光照邊際」沿著「眉弓」、「眶外角」、「顴突隆」、咬肌隆起再斜轉至下顎枝，水平翻轉後似斜放的「乙」字

▼ 第四圖層：「額側」至「下顎底」的造形規律，下顎骨底呈大三角形

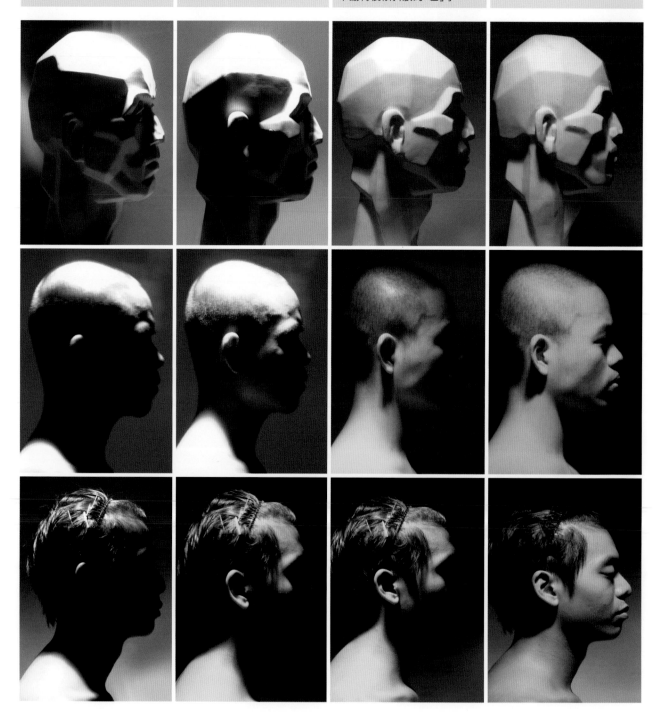

三、頭部造形規律在立體形塑中的應用

「頭部造形規律與解剖結構」是非常繁瑣的，本文以立體形塑中的應用證明它的實用價值，也藉此打破「藝用解剖學學習艱辛，卻與實作脫軌」的疑慮。 由於3D建模中的Zbrush軟體操作與泥塑最相似，因此應用這個軟體進行實作之範例如下 ：

1.「正面視點」頭部最大範圍的確立

2.「側面視點」臉部最大範圍的確立

3. 頭部「正面」與「側面」交界處的確立

4. 頭部「正面」縱向的造形規律與解剖結構導入

立體塑形方法在數位虛擬與實體雕塑皆相通，重在觀念而不限於媒材、技法，更不限於立體或平面之應用。文中以ZBrush 中的實作為例，在筆者的造形指導下由葉怡秀建製的「自然人頭像」，是理論應用至實作中的實踐成果。

1.「正面視點」頭部最大範圍的確立

- 在模型的體積、形狀與所模特兒相近時，轉90°在全側視角畫上造形規律經過的位置，注意每一解剖點的位置需與五官的關係正確(上列左圖)，然後將模型順時針轉回正面角度，如果所繪之造形規律線正好是正面角度的外圍輪廓線，模型就很接近模特兒了。無論是順時針或逆時針轉，正確模型上的繪線都會逐漸成為輪廓線(上列中圖、右圖)。

- a.顱頂結節　b.顱側結節　c.顴骨弓隆起　d.顴突隆　e.頰轉角　f.頦結節。d顴突隆在正面視點時它在最大範圍之內(如第二列右圖)，但是，它是臉部最重要的隆起，因此須特別標記出來。

- 以正面視點位置的光源投射向完成後的模型(下列)，它的明暗分佈與造形規律線相符時，模型的「正面視點」頭部最大範圍就完成了。筆者為了盡量突顯最大範圍經過處，因此以強光投射來拍照，因此d.e.f三角帶較不清楚。

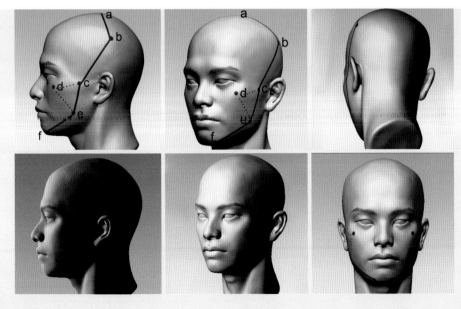

a. 顱頂結節
b. 顱側結節
c. 顴骨弓隆起
d. 顴突隆
e. 頰轉角
f. 頦結節

2.「側面視點」臉部最大範圍的確立

- 模型的體積、形狀與模特兒相近時，轉90°在全正面視角畫上造形規律經過的位置，注意每一解剖點的位置需與五官的關係正確(左圖)，然後將模型轉回側面角度，如果所繪之造形規律線正好是側面角度的外圍輪廓線上，模型就很接近模特兒了。無論是順時針或逆時針轉，正確模型上的繪線都會逐漸成為輪廓線(左二)。
- 以側面視點位置的光源投射向完成後的模型(左三、右)，直至明暗分佈與造形規律相符時，模型的「側面視點」臉部最大範圍就完成了。

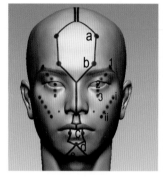 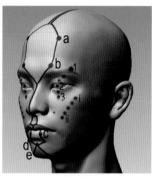

3. 頭部「正面」與「側面」交界處的確立

- 模型體積、形狀與模特兒相近時，轉至遠端輪廓線起伏最大的角度，在近側畫上面交界造形規律線，注意它與五官的關係正確(上列左圖)，將遠端輪廓線依所繪線修飾後，再轉至正面及側面調整它與外輪廓之距離，反覆地在側前、正面、側面調整，模型就越來越接近模特兒了。
- 以光投射向完成後的模型，直至明暗分佈與造形規律相符，模型的正、側交界就完成了(下列)。

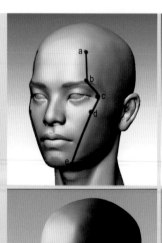 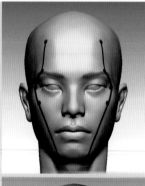 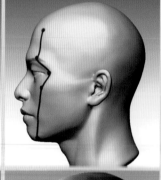

a. 額結節外側
b. 眉峰
c. 眶外角
d. 顴突隆
e. 頦突隆

4. 臉部「正面」造形規律與解剖結構的導入

- 當模型的最大範圍經過位置、大面交界處完成後，接著應將解剖結構導入。以正面角度爲例，由於「正面」解剖結構的圖層是以側面視點臉前輪廓線上的轉折點爲基準點，因此需先將模型轉至側面視角檢查臉前輪廓線上額結節、眉弓隆起、眉弓、上唇、頦突隆的形狀、比例相對位置。
- 在正面模型畫上造形規律線，圖中綠線是光照邊際止於頂縱交界的規律線、藍線是止於眉弓隆起處、紫線是止於眉弓處、黑線是止於口唇處的規律線，繪線時需特別注意它的形狀及與五官的距離。
- 以頂光分次投射在造形規律線上，若明暗分佈與造形規律線位置相符，模型「正面」的造形規律與解剖結構就完成了。
- 上列由左至右是依照造形規律建製完成後的頂面斷面，及眉弓隆起、眉弓、口唇、下巴處的斷面。
- 下列左二是光照邊際止於下巴頦突隆的完成模型、左三爲底光中的模型、右爲仰角中的模型。

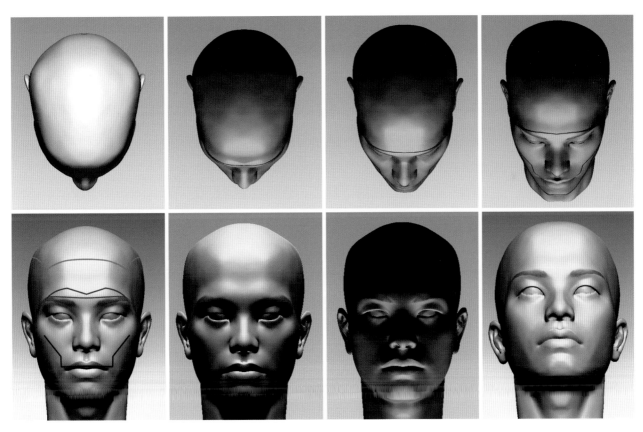

本文以三個頁面就「造形規律在立體形塑中的實踐」作摘要式的說明，以證明「解剖結構的造形規律」之實用價值，然而無論是平面繪畫或立體形塑，無論在現場對著眞人觀察描繪或參考照片進行，其考量範圍牽涉很廣。以參考照片爲例：如何拍出實用的照片?如何判讀照片中的視角?如何在立體模型中取得與照片相同焦點的角度?如何在模型腦後取得與臉前一致的傾斜度...等等。有些不與藝用解剖學不直接相關，是純屬於實作中理論應用的內容，則載於筆者2017年出版的《頭部造形規律之立體形塑應用》書中。

四、以「分面線」在透視中的表現解析頭部之造形規律與解剖結構

藝用解剖學中對人體的研究皆是以「平視」之狀況爲基準，離開「平視」視角時，五官的位置、形狀及相互關係卽刻改變。認識「平視」時五官位置關係後，才能判讀照片中的視角。頭部比例與五官位置關係在第五章第一節中詳述，這裡只強調耳鼻的關係。在達文西的成人比例圖中，我們已淸楚地認識：平視時耳朶介於眉頭與鼻底間，耳上緣與眉頭、耳下緣與鼻底在同一水平處。由於耳朶與鼻子在不同的深度空間裡，只稍微抬頭或低頭馬上打破水平關係，因此我們常常以形狀鮮明的耳下緣與鼻底的水平差距做爲視角判定的依據。

筆者在反覆挑選後，最後仍舊決定以《農夫像》爲本單元「透視中的頭部造形規律與解剖結構」之範例，卽使它是蓄著鬍子、頭部微轉的老人胸像，它的解剖位置卻是正確又與自然人體外觀密切結合。進行過程中，筆者在石膏像貼上紙膠帶並打光，意義說明如下：

- 石膏像上縱向的黑色紙膠帶是頭部的中心線，貫穿臉部及腦後。

- 石膏像上橫向的二條黑色紙膠帶，上面是眉頭與耳上緣連線、下面是鼻底與耳下緣連線，當它脫離直線時，卽脫離平視視角。

- 石膏像上的藍色紙膠帶，是正面、背面、側面視點最大範圍經過的位置，人體是左右對稱的，有的位置只標示一邊，目的是以另一側展現石膏像上更多的細節。

- 石膏像上的灰色紙膠帶，是大面的交界處，如：頂縱交界處、正側交界處、側背交界處。而底縱交界並未貼出，因爲它就是下顎骨底，本身形狀就很鮮明。

- 隨著視角的改變，紙膠帶、造形規律線隨之移位，它與五官之關係、與外圍輪廓之關係、規律線與規律線之關係、規律線之轉折變化，都在訴說著該處的立體形態。

- 接著筆者以計劃性的光源投射向石膏像，明暗變化呼應著造形規律線與實體的密切吻合，也展現出線與線之間的形體起伏。石膏像上縱向、橫向的造形規律線，有如網狀線，明暗變化塡充了整個形體，造形的呈現由點、線、面及網狀擴展至整體。

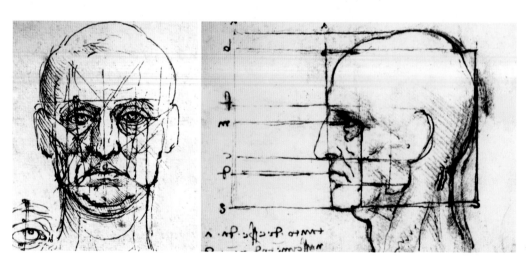

◀ 達文西的成人比例圖

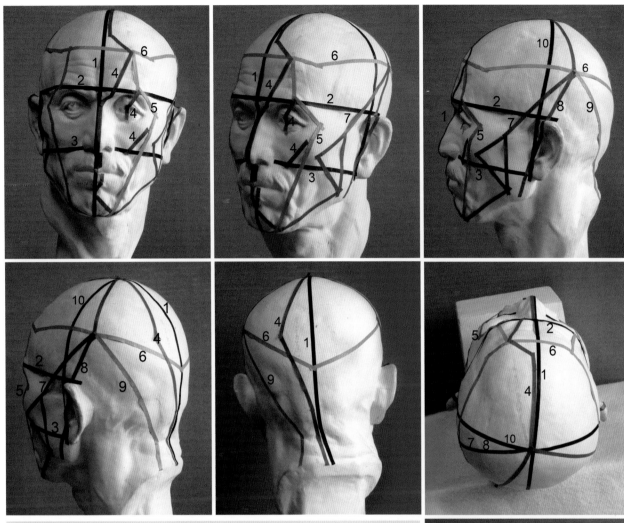

線 1 縱向黑線是中心線,在臉前、頭頂、腦後皆順著頭的動態將頭部對
　　　分成左右兩半

線 2 橫向黑線在平視時成直線,此時的眉與耳上緣等高

線 3 橫向黑線在平視時鼻底與耳下緣齊高線

線 4 臉中央帶的縱向藍線是側面視點最大範圍經過的位置 ,分成中央
　　　帶、眼範圍、頰前三部分

線 5 灰線是正面與側面交界處

線 6 灰線是頂面與縱面交界處

線 7 藍線是正面視點最大範圍經處

線 8 藍線是背面視點最大範圍經處(正面視點、背面視點最大範圍經位
　　　置的上半段是一樣的)

線 9 灰線是側面與背面交界處

線 10 黑線是左右耳前緣連線,顱頂結節在此線交叉點上

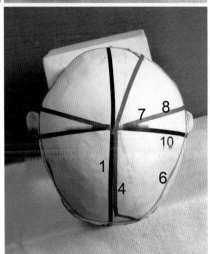

1. 透視中「前面視角」的造形規律與解剖結構

- 上列光源投射出側面輪廓線經過的位置(臉前藍線4)，下列光照邊際經過正面與側面交界處(灰線)。左欄是平視視角的圖像(眉頭與耳上緣、鼻底與耳下緣的兩條橫線呈一直線時是平視角)，中欄是仰視視角的圖像，右欄是俯視視角的圖像。

- 仰視時頭頂縮短、下顎底呈現、頭頂較後藏，眉頭與耳上緣連線及鼻底與耳下緣黑色連線，由直線轉為向上的弧線；俯視時頭頂加長、下顎底隱藏、頭頂前傾，眉頭與耳上緣連線及鼻底與耳下緣連線，由直線轉為向下的弧線。

- 仰視視角時眉頭上的黑線在眉峰2處急轉向耳上緣對應點，鼻底黑線以和緩的弧線走向耳下緣對應點，它代表額較方、頰緩轉。俯視視角的眉頭上的黑線仍舊在眉峰2處急轉向耳上緣對應點，但是，鼻底黑線在灰色的正、側交界處(黑線與灰線交叉處)急轉向耳下緣對應點。

- 1.額結節 2.眉峰 3.眶外角 4.頦結節 5.眉弓隆起處 6.側面視角最大範圍經過眼部的位置 7.側面視角最大範圍經過頰部的位置

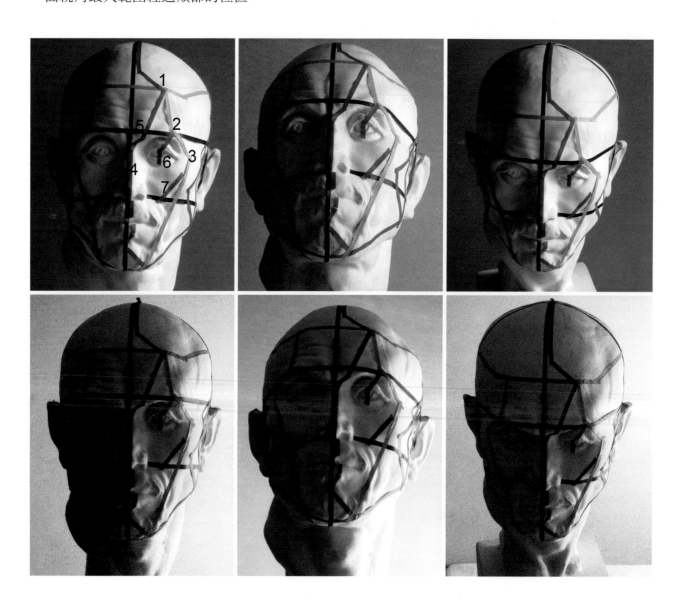

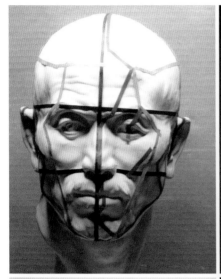
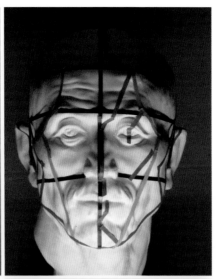

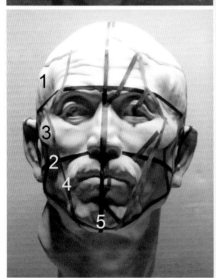
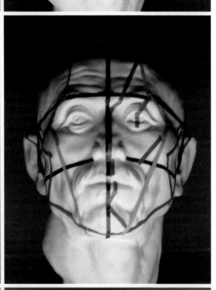

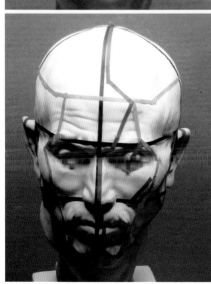
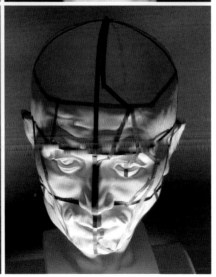

- 左欄是頂光正面圖像，右欄是底光正面圖像，第二列是仰視視角的圖像，第三列是俯視視角。

- 無論是頂光或底光都可以看到臉龐外圍兩對向外的弧線、兩對向內的弧線、一個向上的弧線，這些是最低限度的立體感表現，說明如下：

　　—— 兩對向內的弧線 1 是顳窩凹陷，2 頰凹凹陷。

　　—— 兩對向外的弧線 3 是顴骨的隆起，4 是口輪匝肌的側緣。

　　—— 一個向上的弧線 5 是頦突隆隆起，它的上端是唇頦溝。

- 底光中頂縱交界之後完全藏於暗調中，下顎角之上藏於灰調中。越是迎向光源處越亮，從明暗的排序可以推斷在側轉90°的全側面之體塊的傾斜差異。底光亦同。

- 頂光中顴骨之下的頰側幾乎完全藏於暗調中，顴骨之上的額側藏於灰調，它代表顴骨之下的頰側是向下收窄、之上的額側較寬。

2. 透視中「側前視角」的造形規律與解剖結構

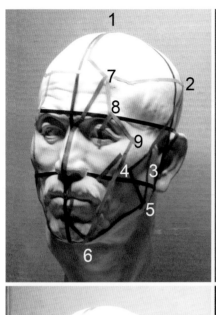

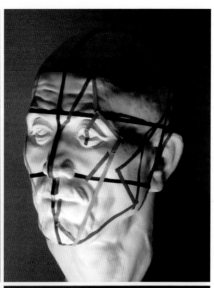

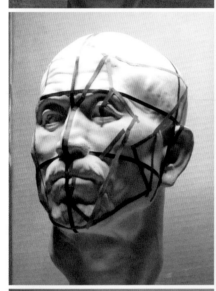

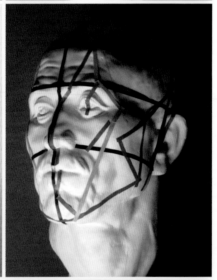

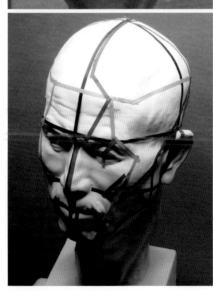

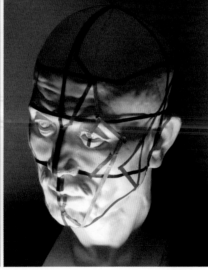

- 本頁圖與上頁是同光源時拍攝的側前角度，左欄光源是在正面前上方，相當於太陽在頂前的明暗分佈；右欄光源是在是正面下前方，相當於面對桌上燭光的明暗分佈。

- 頂光中的臉龐外圍兩對向外的弧線、兩對向內的弧線，它較底光清楚，是因為光源在形體較大的頭上方，下面得保留較多的暗面。而光源在下方時，光線穿過尖形的下半臉，在顴骨弓、眉弓骨上方及顱頂留下暗面，因此只有顳窩前的弧線微現。至於一個向上的弧線是唇頦溝，則在底光中清楚呈現，因為它是縱向形體起伏，所以縱向光中較明顯。見上頁標示。

- 遠端的輪廓線呈現了兩個向內弧線、兩個向內弧線，遠端的明暗分佈與近側呼應，頂光尤其明顯。

- 下列左圖頂光中頰側呈暗調，而底光中的顴骨弓、眼之下幾乎都在亮調中。

- 1.顱頂結節 2.顱側結節 3.縱向藍線是正面視點最大範圍經處 4.顴突隆 5.頰轉角 6.頦突隆 7.額結節 8.眉峰 9.眶外角

- 本頁以橫向光凸顯造形規律與解剖結構。上列是耳殼最寬的視角，光照邊際控制在「正面與側面交界處」，由於前幾頁皆以臉的正面為主，因此本頁主要在凸顯臉側的造形規律。下列光照邊際控制在「側面視點最大範圍經過處」。

- 左欄是平視視角圖像、中欄是仰視、右欄是俯視。原本平視時眉頭與耳上緣、鼻底與耳下緣呈水平，由於農夫像是微仰著頭，因此呈斜線。當連接線在正側轉接處呈上彎時屬仰視角，下彎時屬俯視角。上線在眉峰處成急轉角，是形體急轉的意思，下線則是呈和緩的弧線，則表示頰前和緩的轉向頰側。平視時雙眼呈水平、仰視時近側眼睛較高、俯視時近側眼較低。

- 1.顱頂結節　2.顱側結節　3.前面藍線是正面視角最大範圍經過處　4.後面藍線是背面視角最大範圍經過處(顱側結節2之上的藍線是正面與背面視角共同的最大範圍經過處)5.顴骨弓隆起處 6.頰轉角　7.頦結節　8.顴骨下緣 (8、6是咬肌隆起) 9.灰線是正面與側面交界處

- 下列圖像受到中心線上的紙膠帶影響，遮蔽了好些明暗變化細節，不過仍可看到顱頂的明暗交界在中心線上 ； 光線跨過額部中心線，代表額正中央帶較平、下巴中央帶略平。

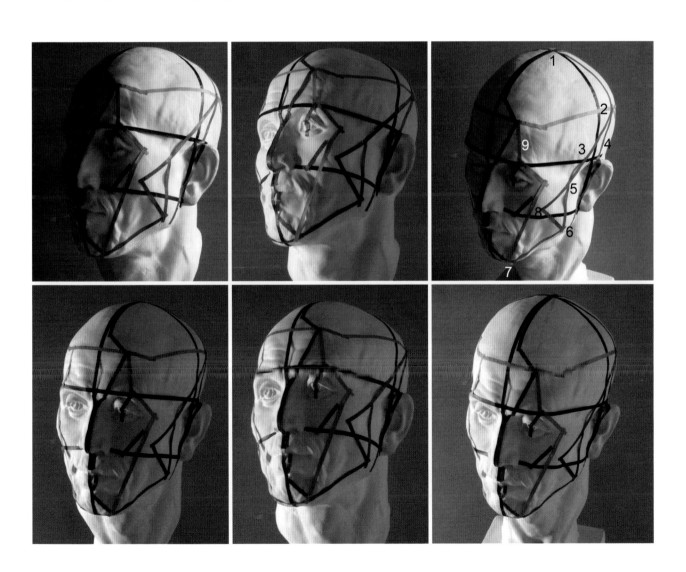

3. 透視中「側面視角」的造形規律與解剖結構

- 上列是以橫向光光照邊際控制在灰線的「正面與側面交界處」，灰線是空間轉換的基準線，此線與前面輪廓線距離的意義如下：

 ——眉峰與前面輪廓線的距離若太近，則代表額部弧度不足。

 ——眶外角與前面輪廓線的距離若太近，則代表眼睛的圓弧度不足，注意眶外角、眼角、眼前緣、鼻根的橫向距離。

 ——注意顴突隆 6 與眼前緣、鼻翼、口角的橫向距離。

- 下列是以縱向光光照邊際控制在咬肌處，由於咬肌之下形體內收，因此全藏於暗調中，而反光呈現了下顎底形狀。顴骨弓上下部的灰調反應出顴骨弓的形狀。

- 1.顳側結節　2.較前面斜向藍線是正面視點最大範圍經過處　3.之後的藍線是背面視點最大範圍經過處(顳側結節1之上的藍線是正面與背面視點共同的最大範圍經過處)4.灰線是側背交界線　5.橫向灰線是頂縱交界線　6.顴骨　7.頰轉角 (6、7連線是咬肌斜度)　8.頰凹　9.額轉角(頂縱交界在正面與側面交會成角)　10.眉頭與耳上緣連線　11.鼻底與耳下緣連線　12.左右耳前緣與顱頂結節呈一直線關係。

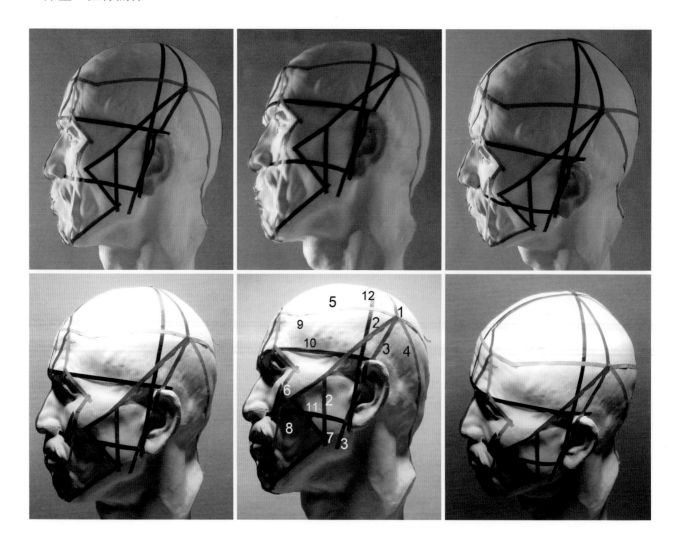

4. 透視中「側後視角」的造形規律與解剖結構

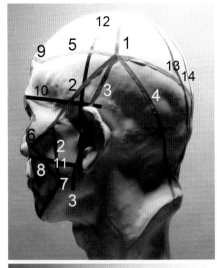
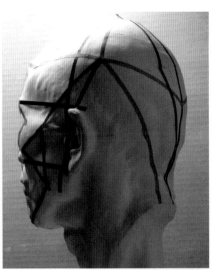
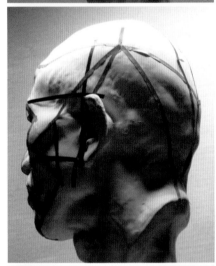
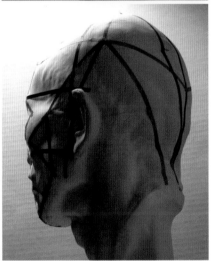
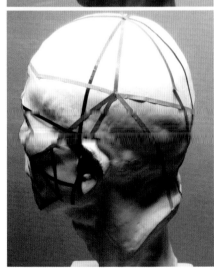
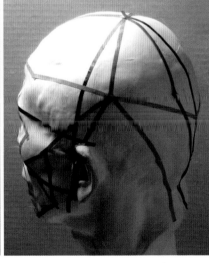

- 1.顱側結節　2.斜向藍線是正面視點最大範圍經過處　3.縱向藍線是背面視點最大範圍經過處　4.灰線是側背交界線　5.灰線是頂縱交界線　6.顴骨　7.頰轉角 (6、7連線是咬肌斜度)　8.頰凹　9.額轉角(頂縱交界在正面與側面交會成角)　10.眉頭與耳上緣連線　11.鼻底與耳下緣連線　12.左右耳前緣與顱頂結節在全側視角時三者成一直線　13.藍線是側面視點最大範圍經過顱後的位置　14.黑線是中心線

- 左欄的光源在頂前，光照邊際直抵枕後突隆，有如頂著太陽的明暗分佈；右欄的光源在頂前，這個角度的亮面分佈是斜向前下。

- 眶外角後面的「矢」狀亮面是顴骨、顴骨弓的隆起處。

- 右欄的光源比左欄更低，因此光不投射到枕後突隆。耳殼前凹角、帶狀縱向凹陷是頰後內收的表示，耳殼基底隨之內陷，因此正前視點是看不到耳殼基底的。

- 這個視角是自然人體耳殼最窄的角度。

5. 透視中「後面視角」的造形規律與解剖結構

- 1.顱頂結節　2.顱側結節　3.側背交界線　4.背面視點最大範圍經過處(藍線)　5.左右耳前緣與顱頂結節成一直線(黑線)　6.頂縱交界線 (灰線)　7.枕後突隆　8.中心線　9.側面視點最大範圍經過處　10.胸鎖乳突肌　11.斜方肌側緣　12.左右耳前緣與顱頂結節成一直線

- 枕後突隆7較耳上緣高2-3公分，可以此判斷石膏像的視角。腦顱是由不同的弧面組合而成，而斜方肌側緣11有明確轉角，側背交界3可由此向前追溯至顱側結節2，中圖右側輪廓線即為側背交界處3的對稱位置，可以將它與3紙膠帶對照。

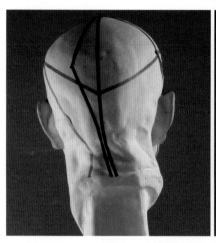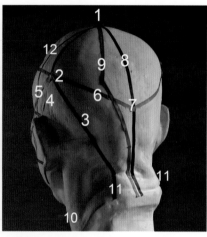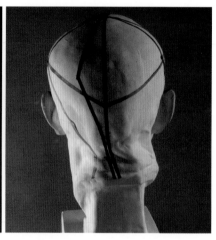

6. 透視中「俯視角」的造形規律與解剖結構

- 1.中心線(黑線)　2.側面視點最大範圍經過處　3.顱頂結節　4.橫向黑線是左右耳前緣與顱頂結節連成直線　5.藍線是正面、背面視點最大範圍經過處　6.顱側結節　7.縱向灰線是正面與側面交界線　8.橫向灰線是頂縱交界線　9.眉頭與耳上緣連線　10.鼻底與耳下緣連線　11.枕後突隆

- 從左圖至右圖是由頂前視角逐漸移至頂面，紙膠帶8是頂縱交界、9是眉頭與耳上緣線、10是鼻底與耳下緣線，紙膠帶更清楚的顯示形體的一層層變化。除掉耳殼的頭部以頂縱交界線上的6顱側結節處最寬，它也是醫學上量頭圍的位置。頂縱交界之下形體逐漸收窄，尤其是在顴骨之下。右圖的頂面似五邊形，額前平、腦較尖。

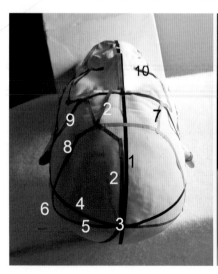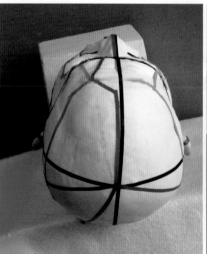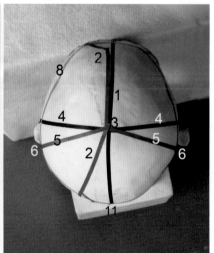

7. 透視中「仰視角」的造形規律與解剖結構

- 1.黑色縱向線是中心線在正前角度時成直線

 2.黑色橫向線是眉頭與耳上緣連線，當平視時成直線

 3.黑色橫向線是鼻底與耳下緣連線，當平視時成直線

 4.灰色橫向線是頂縱交界線

 5.灰色縱向線是正面與側面交界處

 6.藍色縱向線是側面視點最大範圍經過處，分成中央帶、眼範圍、頰前三部分

 7.藍色線是正面視點最大範圍經過處，包括額突隆

- 雖然遠小近大，但是，比較2眉頭與耳上緣連線、3鼻底與耳下緣連線，仍舊可以清楚的看到，2眉頭與耳上緣連線在眉峰處轉向側面，而3鼻底與耳下緣連線較呈圓弧狀。

- 中心線之外的右側幾乎全在亮面中，但是，左側底光中的明暗面交界處與正、側交界處吻合，因此造形規律線既是形體轉換處也是明暗轉換處，只是因為光源位置的不同而明暗強弱有所差異。

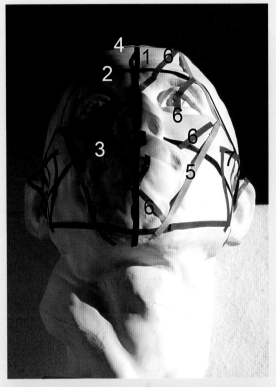

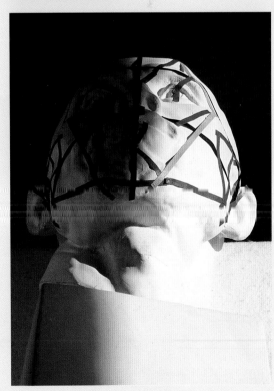

8. 綜覽：透視中頭部的造形規律與解剖結構

1. 整個頭部的外形可區分爲頂面、前面、兩側面、背面和下顎底六個部分。在筆者的《頭部造形規律之解析》中，已根據不同臉型的模特兒證明分界如下：

- 前面的頂縱分界是前額骨的左右「額結節」1連接線，側面的頂縱分界是「額結節」1與「顳側結節」
 2連接線，背面的頂縱分界是左右「顳側結節」2與「枕後突隆」3連接線。
- 底縱分界是下顎骨底緣4，左右連成「V」形。
- 前面與側面的分界由「額結節」1經眶外角5、「顴突隆」6至下顎骨「頦結節」7的連接線。
- 側面與背面的分界由「顳側結節」2，向下延伸至頸部斜方肌側緣8。
- 至此頂面一個、前面一個、兩個側面、一個背面和一個下顎底面，六個面分面線完成。

2. 頭頂之下、眶上緣以上的前額中央較隆起，因此額較呈弧面。額可區分出中央面 a、中側面 b、過渡面 c，分界分別如下：

- 額前部中央面a爲最隆起處，中央面之左右外緣是額結節1與「眉弓隆起」9連線。
- 額前中側斜面b左右各一面，分面處在「額結節」1外側至眉峰10、眶外角5連線。
- 額前與側面的過渡面c左右各一，外側分面處是「額結節」1外側至眉峰10、眶外角5連線 ； 內側分面處在「額結節」1內側至「眉弓隆起」9連線。

3. 額之下的臉部前面與側面以「顴突隆」6至下顎骨「頦結節」7爲分界線，左右會合形成臉中央的下半部，上寬下窄略呈三角的臉部正面基底。臉正面中央帶有鼻子、唇中央的隆起，其兩邊的臉頰基底亦似三角，因此又可分出左右兩個三角面。

- 綜觀頭部前面，上段的額部較成大弧面，除掉鼻子的中段、左右顴骨之間的基底較平，口部較成小弧面，下顎較尖。

4. 眶上緣之下的臉部中央的眼、鼻、口、顎的基底形，分別如下：

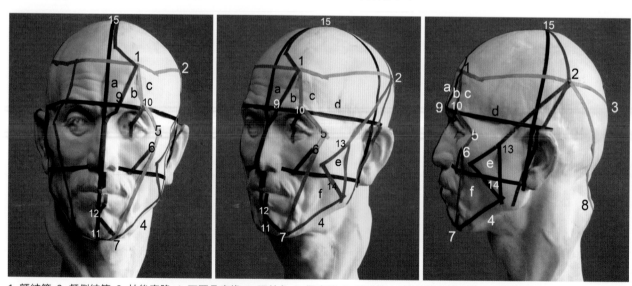

1. 額結節 2. 顳側結節 3. 枕後突隆 4. 下顎骨底緣 5. 眶外角 6. 顴突隆 7. 頦結節 8. 頸部斜方肌側緣 9. 眉弓隆起 10. 眉峰 11. 頦突隆 12. 唇頦溝 13. 顴骨弓 14. 咬肌隆起 15. 顱頂結節

- 眼部的基底呈圓丘狀，圓丘的最高位置在黑眼珠。
- 口部的基底形呈較大的丘狀，丘的最高位置在上唇中央。
- 下顎前方的隆起是以下顎骨的「頦粗隆」爲基底，在體表呈圓三角的「頦突隆」11，「頦突隆」與口唇間有「唇頦溝」12。
- 鼻子可分爲鼻根之下與之上兩部分，鼻根之下至鼻下緣可分四個面，鼻樑頂面、鼻樑兩側及底面。鼻根之上至「眉弓隆起」9之間又可分三個面：頂面及兩側。

5. 頭頂之下的臉部側面可區分出上段 d、中後段 e、前下段 f 三個面，分界分別如下：
- 側面上段 d 上緣分面處在耳上方的「顱側結節」2 與「額結節」1 連線與下緣的「顴骨弓」13 之間。
- 中後段 e 分面處在「顴骨弓」13 與咬肌隆起 14 之間。
- 前下段 f 在咬肌隆起 14 與下顎骨底緣 4 之間。
- 綜觀臉部側面的基礎，上段顴骨弓 13 之上的「側上段」d 微向上內收，顴骨弓 13 之下的「側中後段」e 由咬肌 14 向耳前內收，咬肌隆起 14 前的「側前下段」f 向前下收至頦結節 7，「側前下段」f 形似三角面。

6. 頭部的背面可區分出上段 g、中段 h、下段 i 三個部分，分界分別如下：
- 背面的上段 g 是後頂部，是左右「顱側結節」2 與枕後突隆 3 圍成的三角面。
- 背面的中段 h 與下段的分界在左右耳孔下緣與腦顱下緣連成的向下弧線，弧線之上爲頭顱後面，弧線之下爲頸部的弧面。
- 綜觀頭部背面的基礎，上段的三角面 g 斜向後下，三角面之下的中段 h 頭顱向前上收，下段 i 的頸部彎向後下與軀幹銜接。

面的構成，使得物象的立體感更加強烈、直率、明快、剛勁，三度空間的造型表現更加明確。但面和面之間，某些局部塊面分離狀，另一些則趨於銜接融合。分離或融合是取決於解剖結構，因此解剖結構的研究有助於形體的形塑。

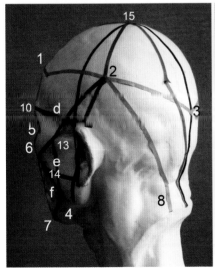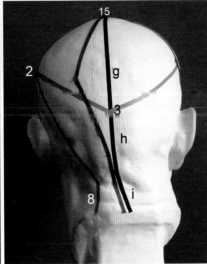

a. 額前中央隆起面 b. 額前中側斜面 c. 額前與側面的過渡面 d. 臉部側面上段，在顴骨弓 13 之上 e. 臉部側面中段，在顴骨弓 13 與咬肌隆起 14 之間 f. 臉部側面前下段，在咬肌隆起 14 與下顎骨底緣 4 之間

9. 眼部與口部的丘狀面

(1) 眼部丘狀面的上緣是瞼眉溝，瞼眉溝是眼丘狀面與眉骨隆起的分面處。丘狀面的下緣是眼袋溝，也就是瞼頰溝的位置，它是眼丘狀面與頰前縱面的分面處。丘狀面的最高點在黑眼珠位置，也是縱向與橫向稜線交會點。縱向稜線起於眉峰、經過黑眼珠再垂直向下止於眼袋溝。

(2) 口部的丘狀面呈倒立的豆形，上緣在鼻底、下緣在唇頦溝、兩側在口輪匝肌之外。唇頦溝是口丘狀面與下巴隆起的分面線，兩側位置至口輪匝肌贅肉外緣。丘狀面的最高點在上唇唇珠隆起處，也是縱向與橫向稜線交會點。縱向稜線左右對稱，它沿著人中嵴至唇峰、唇谷、上唇唇珠、下唇微側的圓形隆起，再止於唇頦溝中央。

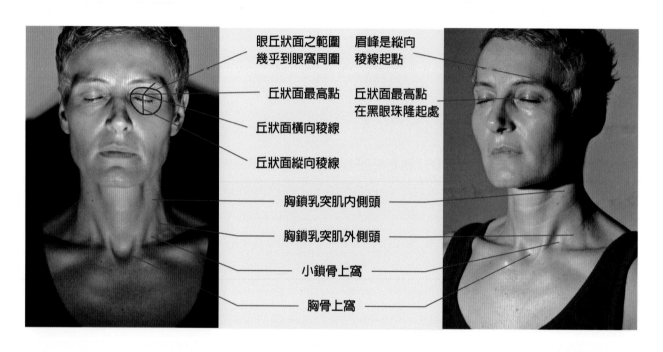

眼丘狀面之範圍
幾乎到眼窩周圍

眉峰是縱向
稜線起點

丘狀面最高點

丘狀面最高點
在黑眼珠隆起處

丘狀面橫向稜線

丘狀面縱向稜線

胸鎖乳突肌內側頭

胸鎖乳突肌外側頭

小鎖骨上窩

胸骨上窩

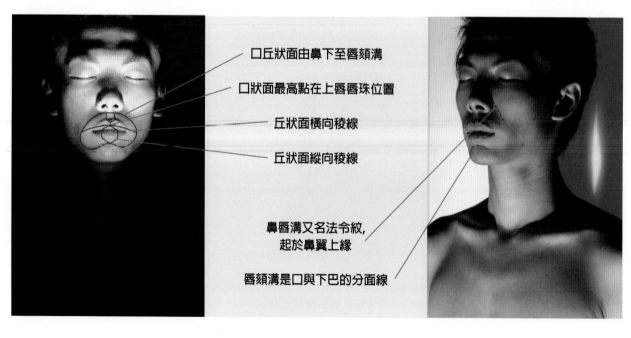

口丘狀面由鼻下至唇頦溝

口狀面最高點在上唇唇珠位置

丘狀面橫向稜線

丘狀面縱向稜線

鼻唇溝又名法令紋,
起於鼻翼上緣

唇頦溝是口與下巴的分面線

附錄：頭部「造形規律」之「解剖點」的相對比例位置

頭部造形屬於可歸納的普世性問題，本表以科學方法統計了300位大學學生及其親友的解剖點相對比例位置(統載於2017年筆者著《頭部造形規律之解析》，據此客觀地歸納出頭部「解剖點」位置，有系統地導引出頭部最大範圍經過處、大面分界處之造形規律。文中之比例位置是以平視視角論定，爲求造形的完整，某些無法數據化的或著無需數據化的解剖點亦列於表內。

A. 正面視點最大範圍經過的位置 (解剖點位置)

		解剖點		摘要
	a	頭部最高點—顱頂結節	正面 / 正中線上	側面 / 耳前緣垂直上方
	b	頭部最寬點 (耳殼除外) —顱側結節	耳上緣至顱頂距離二分之一處	側面 / 耳後緣垂直上方
	c	正面角度臉部最寬點—顴骨弓隆起	正面 / 眼尾至耳孔之間	側面 / 眼尾至耳孔距離二分之一處
	d	臉部正面最寬處—顴骨	正面 / 眼眶骨外下方	側面 / 眼前下方
	e	咬肌	是咬合和咀嚼的肌肉，由顴骨側向後下斜顎角。	
	f	臉頰最寬點—頰轉角	正面 / 唇縫合水平處	側面 / 略後於顴骨弓隆起
相	g	頦結節	下顎骨前下方的三角形隆起爲頦粗隆，三角形兩側微隆處爲頦結節。	
鄰	h	顳窩—太陽穴位置	額側、顴骨弓之上的凹陷，其外雖有肥厚的顳肌依附，仍可見其凹面。	
的	i	顳線—太陽穴前緣	是顳窩的前緣，額側的顳線在骨相上形成銳利的嵴。	
重	j	頰凹	顴骨之下、咬肌之前的凹陷。	
點	k	下顎角	下顎骨後下端的下顎角略低於唇下緣。	
位置	l	下顎枝	後緣向上劃過耳殼前 1/3 處，斜度同耳前緣。	

B-1. 側面視點最大範圍經過的位置 (解剖點位置)——中央帶主線

	解剖點	摘要
a	頭部最高點—顱頂結節 (近側)	正面 / 正中線上，側面 / 耳前緣垂直上方
b	頂、縱面交界—額結節 (內側)	正面 / 黑眼內半部的垂直上方，耳上緣至顱頂結節二分之一處
c	眉弓隆起	眉頭上方，形如橫置的瓜子。左右「眉弓隆起」會合處上方的倒三角形凹陷是「眉間三角」。
d	鼻根	與黑眼珠同高
e	鼻正中線上	* 位置明確，無需統計。
f	人中嵴近側	* 位置明確，無需統計。
g	上唇唇珠	正中線上
h	下唇圖型突起	正中線略側
i	唇頦溝	下巴頦突隆與下唇之間的弧形凹溝
j	頦結節	下顎骨前下方的頦粗隆兩邊微隆處
k	枕後突隆	耳上緣水平略高 2-3 公分處

B-2. 側面視點最大範圍經過位置支線上之轉折點（解剖點）位置——眼部、頰前位置

	位置	摘要
a.	眼部	由眉峰向內下斜至黑眼珠，再垂直向下止於眼袋下緣
b.	頰前	由顴突隆向內下斜至法令紋

C. 正面與側面交界處經過的位置（解剖點位置）

	解剖點	摘要
a.	額結節（外側）	側面 / 眉頭至顱頂結節二分之一處，正面 / 黑眼珠內半部的垂直上方
b.	眉峰	眉毛轉角處
c.	眶外角	眼眶骨外側的上下、正側轉角處
e.	顴突隆	臉正面範圍最寬處
f.	頦結節	下顎骨前下方頦粗隆兩邊微隆處

D. 頂面與縱面交界處經過位置的轉折點（解剖點）位置

	解剖點	摘要
a.	額結節	正面 / 黑眼珠內半部的垂直上方，高度 / 眉頭至顱頂結節二分之一處
b.	顱側結節	正面 / 耳殼除外的頭部最寬點，在耳上緣至顱頂距離二分之一處。 側面 / 耳後緣垂直線上方
c.	枕後突隆	頭部最向後突起處，在耳上緣水平之上 2-3 公分處

本章「頭部造形規律與解剖結構」中，歸納出頭部「最大範圍經過處的解剖點位置」、「大面交界處的解剖點位置」、「體表解剖結構的造形規律」，並以「造形規律在數位建模中的應用」實際證明此規律之在寫實人像中的價值。最後的「透視中的造形規律與解剖結構」是從不同視角、不同光源中分析造形規律在深度空間的變化與內部結構關係做為結尾，至此頭部單元完成，進入「軀幹的造形規律與解剖結構」之解析。

貳

軀幹的造形規律與解剖結構

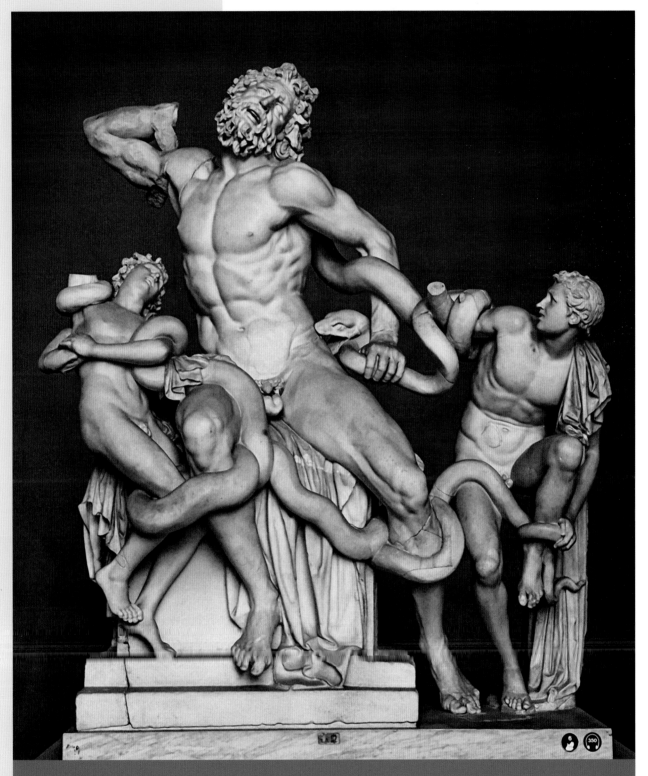

▲約西元前 150 年的《勞孔群像》，是一座著名的大理石雕像，現藏於梵蒂岡博物館。該雕像根據古羅馬
作家老普林尼記載是由三位來自於羅得島的雕刻家：Agesander、Athenodoros 及 Polydorus 所創造的，
表現特洛伊祭司勞孔與他的兒子 Antiphantes 和 Thymbraeus 被海蛇纏繞而死的情景。希臘雕刻家對
人體美的理想主義，在此作品中顯現無遺，利用健美貢張的肌肉，將人體美提昇至極限。

由頸部至臀部的部分稱之為軀幹，它包含了人體賴以生存的重要器官。軀幹正面由胸部及腹部組成，背部由上往下可見脊柱的串連，軀幹頂部以鎖骨及肩胛骨形成關節連接上臂肱骨，上部由胸骨、肋骨及胸椎等構成胸腔，以保護脆弱的肺部、心臟，下部以腰椎支持，底部以骨盆承托消化、泌尿、生殖系統。骨盆外側則以關節與大腿的股骨連繫，在雙腿支持下，人類可站立、步行、跳躍或奔跑。「軀幹的造形規律與解剖結構」分二部分進行：

1. 頸部的造形規律與解剖結構

　　以「光」導引出自然人體「最大範圍經過位置」、「大面交界處」的造形規律與解剖結構。

2. 軀幹的造形規律與解剖結構

　　「最大範圍」、「大面交界」處主要是在解析形體的橫向造形規律與解剖結構，軀幹單元中再以「透視中軀幹的造形規律與解剖結構」導引出縱向形體變化。

一、頸部的造形規律與解剖結構

頸部由不同弧面交會而成，不具明確輪廓線故形體描繪不易。筆者採以下幾個步驟以瞭解頸部造形形規律與解剖結構：

- 頸部最大範圍經過的位置—外圍輪廓線對應在深度空間的造形規律

　　正面、背面、側面視點的最大範圍經過處，也就是正面、背面、側面視點的外圍輪廓線的經過位置。由於光的行徑與視線一致，遇阻礙即終止，因此筆者以強光投射向自然人體，以「光照邊際」歸納出最大範圍經過處、外圍輪廓線經過位置的造形規律，光影變化反應出體表與內部結構的層層結合，它兼顧與「解剖結構」的連結，再以名作加以對照。

- 頸部大面交界處的造形規律與解剖結構

　　「最大範圍」包含了主面與其上下左右的相鄰面，本單元進一步在「最大範圍」內找出「大面交界處」的造形規律；「大面交界處」是立體轉換的關鍵位置，通過交界處的認識可以理性地、有意識地提升立體感。

Ⅰ. 頸部「最大範圍經過的位置」——外圍輪廓線對應在深度空間的造形規律與解剖結構

「外圍輪廓」是界定形體範圍的邊緣線，在形塑過程中它往往是重要的開始，輪廓的正確常被視為寫實表現的關鍵。「外圍輪廓線」並非固定在形體的某個位置，它只是某一特定點專屬的「外圍輪廓線」；離開既定點原本的「外圍輪廓線」轉為形體內部，原本的內部形體亦可轉換為「外圍輪廓線」，所以，它是多樣且複雜的。本單元僅以最易設定視點的正面、背面、側面做分析。

▶ 光源在《大解剖者》正面視點的位置，因此光照邊際就是「正面視點」最大範圍經過的位置、外圍輪廓線經過處。從照片中可以看到它經過耳下方的胸鎖乳突肌側面，以及肩膀上高起處呈弧線的「肩稜線」。

1. 胸鎖乳突肌 2. 鎖骨 3. 小鎖骨上窩 4. 鎖骨上窩 5. 斜方肌上的肩稜線 6. 肩胛骨的肩胛岡

1.「正面視點」最大範圍經過處的造形規律與解剖結構

從正面視點觀看，頸部的上端被下顎遮住，下端向下延伸至斜方肌上緣的「肩陵線」之前插入胸廓，頸部與後面的「肩陵線」是分開的。以「光照邊際」呈現「正面視點」最大範圍經過處，對應在頸部外側的深度位置時，光源在正前方視點的位置，「光照邊際」處是最突出的位置，由此可知：

• 頸部最寬、最向側突的位置在耳殼下方的胸鎖乳突肌側面。

• 肩膀最高、最向上突的「肩陵線」位置偏後，因此肩部後高前低。

• 正面視點的臉頰寬於後面的上頸部，臉頰的陰影完全遮蔽了上頸部的形狀。

▌ 最大範圍經過頸肩側面的「光照邊際」可分為上、中、下三段：

• 上段為頸側部分，經耳下方的胸鎖乳突肌側面隆起處 （胸鎖乳突肌的上半段，下半段則轉到正面，與正面視點輪廓線經過處無關）。

• 中段為頸部轉向後面肩部的中介處，也就是頸肩過渡的位置。明暗交界線離開胸鎖乳突肌後，轉向斜方肌上緣的位置。

• 下段為橫向的肩部上緣，是斜方肌向上隆起處，稱「肩稜線」。「肩稜線」先向後斜，至肩部中段向前轉向肩關節。

左圖白線標示為下列「光照邊際」經過的位置，亦即「正面視點」最大範圍經過處，也是「正面視點」外圍輪廓經過的位置。

1. 胸鎖乳突肌側部
2. 頸部轉向肩部的中介處
3. 「肩稜線」是斜方肌最向上隆起的位置

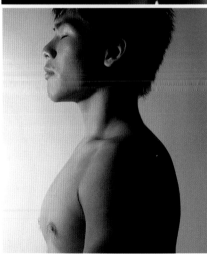
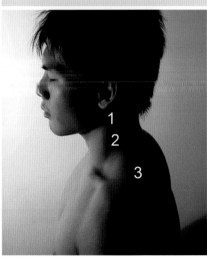

2.「背面視點」最大範圍經過處的造形規律與解剖結構

從背面視點觀看，頸部的上端承接頭顱，下端與軀幹銜接成一體，耳殼下方露出一小部分的下顎。背面的肩部完整呈現，無所遮蔽，這也含著：肩部較高的部位偏後。圖中光源在正後面視點位置，頸部的「光照邊際」之前與之後形體皆內收，橫向肩部的「光照邊際」前與後則下收，像「正面視點」一樣，頸肩的「光照邊際」亦分為上、中、下三段：

* 上段為縱向的頸側部分，經胸鎖乳突肌側部1。
* 中段為頸部轉向肩部的中介處，也就是頸肩過渡的位置2。頸部的「光照邊際」位置偏後，這代表頸後較寬、較平，前面較尖、較收。
* 下段為橫向的肩部上緣，斜方肌的「肩稜線」隆起處3。它先向後斜，於肩部中段處前轉向肩關節，並形成銳利的轉角4。

左圖白線標示為下列「光照邊際」經過的位置，亦即「背面視點」最大範圍經過處，也是「背面視點」外圍輪廓經過的位置。

請將圖片與上頁「正面視點最大範圍經過處」對照，從中可以看到外圍輪廓線經過耳下方的胸鎖乳突肌，「肩陵線」呈弧形。肩關節上的銳利轉角是頂面與縱面的交界，尖角上的亮點 4 是鎖骨外緣位置，尖角後的灰點是肩峰的位置。

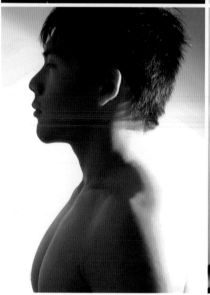

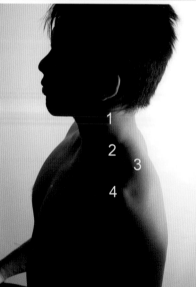

3.「側面視點」最大範圍經過前面的造形規律與解剖結構

以「光照邊際」呈現「側面視點」最大範圍經過處時，光源在側面視點的位置，「光照邊際」處是最突出處，其兩側形體皆後收。

人體是左右對稱的結構，但最前突的部位並不全在中軸上，就頸部而言：

• 有的隆起處直接在中軸上，如：喉結。

• 有的隆起處在中軸的兩側，隆起處之內尚有豐富的起伏，如：左右鎖骨之間有胸骨上窩的凹陷。

■「側面視點」外圍輪廓線對應在頸前的位置，分為上、下二段，說明如下：

• 上段在下顎底部，較隱蔽。抬頭下顎底完全呈現時中央帶呈灰調，至下方頸前部明暗交界才逐漸清晰。這是因為下顎底較平，幾乎沒有顯著的隆起，而頸中央較突出，所以明暗差距較明顯。

• 下段在頸前三角中央帶，從下頁圖中可以看到喉結、環狀氣管軟骨等的隆起。此處的明暗交界柔和，唯有「喉結」處較呈銳利的隆起。

• 胸鎖乳突肌內側頭下緣與鎖骨內側頭間為下段輪廓線經過的範圍，明暗交界由胸鎖乳突肌斜向鎖骨。從下頁的正面圖中可看到左右胸鎖乳突肌與鎖骨內側頭之間呈倒立的蝶形，蝶形一邊為暗調，一邊為亮調，暗調為自身隆起的陰影，亮調為光線直接投射。左右鎖骨內側頭距離較遠，形成蝶形的大翼；左右胸鎖乳突肌內側頭距離較近，形成蝶形的小翼。明暗的對比顯示出此處的立體變化之強烈。

▲ 伯多里尼（Lorenzo Bartolini）作品
雕像極富立體感，耳下方的頸部最暗帶的是胸鎖乳突肌的位置，它是頸部最向側面突起處。肩上最暗的是「肩陵線」位置，是軀幹正面與背面的分界，也是正面或背面視點的外圍輪廓線經過的位置、正面或背面最大範圍經過處。「肩陵線」與胸鎖乳突肌間的頸肩過渡處的暗調是後方「肩陵線」的投影。
雕像的頭部後仰，下巴向前伸，頸部斜向前方的動勢增強。跪坐的姿勢中，上半身的重量與壓力向後落向腰部，所以，腰部前彎的動勢消失。

▲ 光影在左右胸鎖乳突肌、鎖骨之間留下倒立的蝶形，左右蝶翼一明一暗。左右胸鎖乳突肌距離較近，形成蝶形的小翼 1，左右鎖骨距離較遠，形成蝶形的大翼 2。

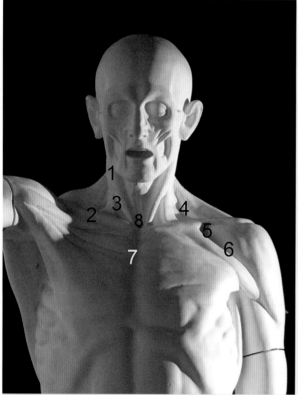

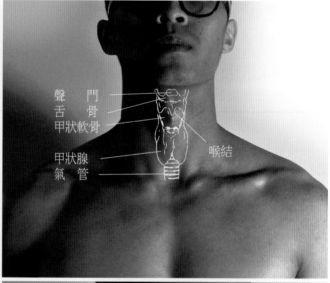

聲　　　門
舌　　　骨
甲狀軟骨
甲狀腺
氣　　　管
喉結

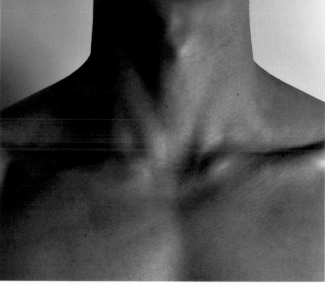

▲ 沒有表層披覆的《大解剖者》，骨骼肌肉起伏更加強烈，因此明暗分佈與自然人體有些落差，但部分解剖重點仍可一一對照。

1. 胸鎖乳突肌 　　5. 鎖骨下窩
2. 鎖骨 　　　　　6. 胸側溝
3. 小鎖骨上窩 　　7. 胸中溝
4. 鎖骨上窩 　　　8. 胸骨上窩

4. 「側面視點」最大範圍經過後面的造形規律與解剖結構

頸部上承接頭顱，下與軀幹銜接成一體，頸之前形體變化細碎，頸之後半則相對單純。

以「光照邊際」呈現「側面視點」外圍輪廓線對應在頸後的深度空間位置時，光源在正側面視點的位置，「光照邊際」之兩側形體皆前收，「光照邊際」所經處皆是形體最突出處。

▌頸肩背面明暗交界處可分為上、中、下三段，說明如下：

- 上段在頸後中央帶，終止於第七頸椎處。它由頸椎棘突銜接而成，肌肉非常發達者略外移。
- 中段由第七頸椎斜向肩胛骨內角。
- 下段由肩胛骨內角至肩胛骨下角，此處明暗交界線清晰，是肩胛骨骨相的隆起。

▲ 羅伯特·庫姆斯 (Robert Coombs) 作品，上背部的明暗交界是「側面視點」外圍輪廓線經過的位置，兩側的肩胛骨內角、肩胛骨脊緣都非常清楚，左右肩胛骨內緣向脊柱凹陷，凹陷處向下逐漸收窄，完全符合自然人體造形規律。

> 秦明，人體素描作品

下頁的模特兒「正面與側面」交界的造形規律中，頸肩有二個三角暗塊 (1 及 2)、一個三角亮塊 (3)，此素描作品中亦掌握了造形規律與解剖結構的特色。

II. 頸部「大面交界處」的造形規律與解剖結構

在寫實的描繪過程中，「外圍輪廓」完成後通常接著處理立體表現，而立體感的建立是先從大面的劃分開始，故頸部的第二單元是「大面交界處」的造形規律與解剖結構。

頸部的基本形常被說爲圓柱體，實際的頸部體表起伏細膩，不易劃分出「面」的範圍。上一單元「正面、背面、側面視點最大範圍經過處」中，每一視點除了呈現出最接近眼前的「面」之外，也呈現了與它相鄰「面」的局部，例如：「正面視點」觀看時，看到眼前的全正面範圍以及部分的相鄰面。本單元就是要在「最大範圍」內將「眼前的面」和「相鄰的面」劃分開，再與相關的解剖結構連結。由於頸上部與頭部連結、下部與軀幹銜接，因此沒有頂面與底面，所以本單元僅分爲「正面與側面」、「側面與背面」交界處二部分。

1.「正面與側面」交界處的造形規律與解剖結構

從正面觀看，外圍輪廓線範圍內包含了頸部正面與部分的側面，以及肩的頂面。

- 側前角度照片中可看見，臉部、頸部的「光照邊際」處與遠端輪廓線呈對稱，因此，此「光照邊際」所經之處就是「正面與側面」的交界。
- 正面角度的照片中可看見，鎖骨上方的「鎖骨上窩」有一橫向三角形暗調1，它是鎖骨上窩。
- 頸部的胸鎖乳突肌外側有長條狀的亮塊，亮塊外緣是「正面視點外圍輪廓線經過處」，亮塊內緣的「光照邊際」是頸之「正面與側面」交界處。亮塊內有一三角尖在上的三角形暗塊2，三角尖指向胸鎖乳突肌止點　（耳後的顳骨乳突處），三角底在鎖骨上。與它相鄰、在頸前三角內有一倒立的小三角形亮塊3，它隨頸前三角斜向前隆起。

▌綜觀：

- 「正面視點最大範圍經過處」，頸部經過耳朵正下方的胸鎖乳突肌側緣。
- 「正面與側面」交界處經過耳前緣的胸鎖乳突肌前緣。
- 「正面視點最大範圍經過處」，肩膀經過肩稜線。
- 「正面與側面」交界處經過肩稜線前方，交界處的光照邊際位置前移許多。

此四張照片是在同一光源，幾乎是同時拍攝完成。「正面與側面」交界處在側前角度最不受透視影響、展現得最清楚，因此將它放在第一欄。側面照片中可以看出：這種光源下頸部的「正面與側面」交界處在耳前緣下方的胸鎖乳突肌前部。正面照片中可以看到：胸鎖乳突肌外緣、鎖骨上緣、肩稜線皆受光。隨著形體的起伏，頸肩呈現三個三角：肩上「鎖骨上窩」處有橫向的三角形暗塊1、胸鎖乳突肌前面有縱向的三角形暗塊2、頸中軸外側有倒立的三角形亮塊3，一亮一暗的節奏完全反映出頸肩的立體變化。

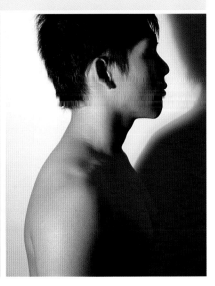

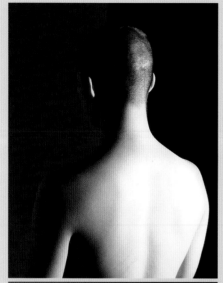

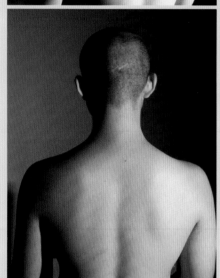

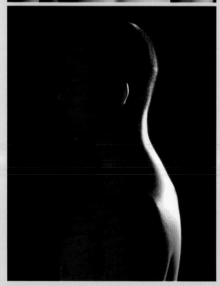

2.「側面與背面」交界處的造形規律與解剖結構

從側面觀看,外圍輪廓線範圍內包含了頸的全側面與部分的正面和背面,以及肩部頂面。

- 側後角度的照片中可以看到,頸部、肩上的「光照邊際」處與遠端輪廓線是對稱的,因此此「光照邊際」所經之處就是「側面與背面」的交界。

- 背面角度的「光照邊際」所經處是「側面與背面」交界位置,頸後的「側面與背面」交界處是在頸部斜方肌外緣。讀者如果將平伸的手掌放在頸後,再將手往外移,急轉彎處就是頸部斜方肌外緣,也就是「側面與背面」的分界處。

- 由於頸部背面造形較單純,不像正面有骨骼、肌肉幫助界定位置,因此應特別注意「側面與背面」的交界處與外輪廓的距離,以便正確的掌握到立體轉換的位置。參考中圖與下圖的「光照邊際」與外圍輪廓線的距離,它們位在不同深度空間裡。

- 下圖手臂上方的光照邊際轉角位置在肩峰下方。

◀ 保羅·赫德利(Paul Hedley)作品
畫家揮筆瀟灑又不失細膩,肩關節上的鉤狀亮塊在肩峰下方,是側背交界的重點描繪。

◀ 拉斐爾作品
頸部斜方肌外緣是側面與背面交界處，
也正是畫中的明暗交界處，在這個視角
它剛好與遠端外圍輪廓線呈稱關係。

◀ 1. 肩上「鎖骨上窩」的橫向三角形凹陷。
2. 胸鎖乳突肌是二頭肌，分別是胸鎖乳突
肌內側頭、外側頭，在小鎖骨上窩 2 的兩
側，因此形成三角形隆起。

◀ 尼古拉·費欽 (Nicolai Fechin) 作品
美籍俄裔大師畫家，他的藝術融合了學術和
藝術創作。肩上橫向的三角形「鎖骨上窩」為
衣服所遮蔽，2 是縱向三角的胸鎖乳突肌二
頭肌示意，3 頸中軸與胸鎖乳突肌之間的倒
立三角面。

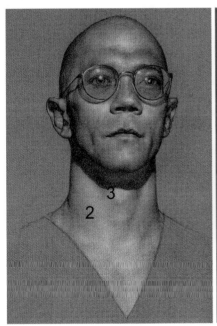

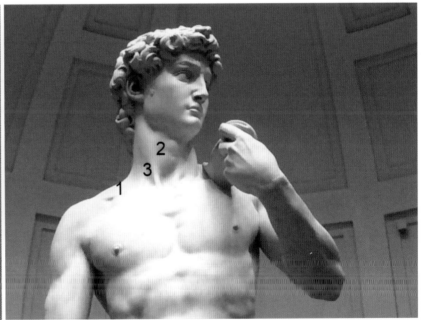

▲ 美國畫家安東尼·萊德 (Anthony-J.
Ryder) 的素描
2 是胸鎖乳突肌內側頭、外側頭的隆起，
3 是頸中軸與胸鎖乳突肌間的倒三角面。

▲ 米開朗基羅 (1475-1564) 的《大衛像》
胸鎖乳突肌有二個起頭，起頭分別在胸骨側、鎖骨內側約四分之一處，終止處在耳垂後面
的顳骨乳突；二個起頭之間是標示點 3 的小鎖骨上窩，參考上列中圖。

3. 綜覽:「最大範圍經過處」與「大面交界處」的立體關係

「最大範圍經過處」亦即各個視點的「外圍輪廓線經過的位置」。第一、二列圖片是「光照邊際」逐漸往模特兒後面移,以呈現「大面交界處」與「最大範圍經過處」的立體關係。第三、四列圖片是正面與背面的「大面交界處」、「最大範圍經過處」之立體關係。

- 標示為「○」的是正面、側面、背面「外圍輪廓經過處」,位置在面的中介,分別是:2、3、6、7、10、11、14、15。
- 標示為「□」的明暗交界是「大面交界處」,位置偏向面的外緣,分別是:1、4、5、8、9、12、13、16。

□ 1.「正面與側面」交界處的造形規律 - 左邊頸肩

2. ○「正面視點」最大範圍經過處對應左邊頸肩的造形規律

3. ○「背面視點」最大範圍經過處對應在左邊頸肩的造形規律

4. □「側面與背面」交界處的造形規律 - 左邊頸肩

5. □「正面與側面」交界處的造形規律 - 右邊頸肩

6. ○「正面視點」最大範圍經過處對應在右邊頸肩的造形規律

7. ○「背面視點」最大範圍經過處對應在右邊頸肩的造形規律

8. □「側面與背面」交界處的造形規律 - 右邊頸肩

 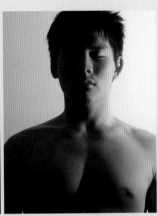 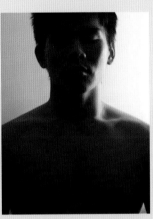

9. □「正面與側面」交界處的造形規律 - 右邊頸肩

10. ○「右側面視點」最大範圍經過處對應在頸前的造形規律

11. ○「左側面視點」最大範圍經過處對應在頸前的造形規律

12. □「正面與側面」交界處的造形規律 - 左邊頸肩

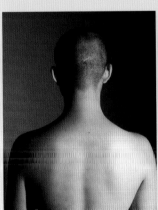 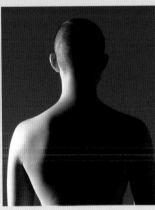 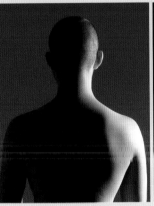 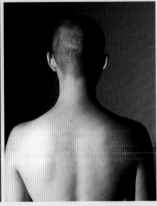

13. □「側面與背面」交界處的造形規律 - 左邊頸肩

14. ○「左側面視點」最大範圍經過處對應在頸背的造形規律

15. ○「左側面視點」最大範圍經過處對應在頸背的造形規律

16. □「側面與背面」交界處的造形規律 - 右邊頸肩

二、軀幹的造形規律與解剖結構

軀幹除了乳頭、肚臍、生殖器、腹股溝、臀溝具有明確輪廓線外,其它幾乎都由不同弧面交會而成,因此形體不易描繪。在本單元中,筆者從以下四點逐項導引出各角度的軀幹造形規律。

- 軀幹「最大範圍」經過的位置—外圍輪廓線對應在深度空間的造形規律與解剖結構

 以強光投射向模特兒、石膏像,以「光照邊際」導引出正面、背面、側面視點的「最大範圍」經過處的造形規律,再以此為基線,歸納出規律線的內部解剖結構。

- 軀幹「大面交界處」的造形規律與解剖結構

 無輪是正面、背面、外側面視點的「最大範圍」,皆包含了主面與其上下左右相鄰面,因此進一步在「軀幹最大範圍」內找出「面與面交界處」,「面與面交界處」是立體轉換的關鍵位置,通過交界處的確認,可以理性、有意識的提升立體感。

- 軀幹的縱向造形規律與解剖結構

 以強光投射向模特兒、石膏像,導引出正面、側面、背面的縱向造形規律與解剖結構。

- 透視中軀幹的縱向造形規律與解剖結構

筆者在模特兒與《大解剖者》身上圈以橫斷面色圈,接著以平視、仰視、俯視拍攝,以展現人體的縱向立體變化。本單元以石膏像《聖多切雷的愛神》(Eros of Centocelle)、《人體解剖像》搭配模特兒來進行解說。《聖多切雷的愛神》就是俗稱《阿木魯》的半身男像,此原作已遺失,根據人體結構的規則,推測此作是複製自古希臘藝術家普拉克西鐵萊斯 (Praxiteles, 400-330B.C.)的作品。普氏是當時人體雕刻的佼佼者,藝術史學者貢布里希 (E.H. Gombrich) 在其著作中曾提到 :「Praxiteles的作品裡,一切僵硬的痕跡都不見了,諸神以放鬆的姿勢站在我們面前,而威嚴不減。…普氏可以一面呈現人體結構,將活人體態優美地展露出來,這乃是透過知識才能成就的美。」 根據以上描述,我們不但認識到希臘雕塑是寫實人體的典範,也能發現解剖形態概念之於創作的重要。

《人體解剖像》俗稱《大解剖者》,是十八世紀末偉大的肖像雕刻家安東尼·烏東 (Jean Antonie Houdon,1741-1828) 以巨大熱情完成作品,它是後世藝術家傾心研究的對象,烏東也把自己的創作視為對美術教育的服務。他製作了一系列傑出的肖像,如《伏爾泰》、《莫里哀》、《富林克林》、《華盛頓立像》、《俄國女皇葉卡捷琳娜二世胸像》等,促使法國和其他國家的科學、文化、藝術、社會和政治的傑出聲名遠播。

《聖多切雷的愛神》呈現重力腳在左、右腳放鬆的立姿,《人體解剖像》同樣也是重力腳在左、右腳顯示將要踏下的立姿,由於兩者都呈重力腳在左、左側骨盆撐高、左肩落下的姿勢,它們的相似亦可為人體規律的證明。以人體常見、重力偏移一側的作品來做說明,目的在以此認識人體形態的豐富。

《聖多切雷的愛神》重力腳在左、游離在右腳之推論,筆者於2010年論文發布於藝術學報第六卷第1期以及在2017年筆者專書《頭部造形規律之解析》中有更進一步探討。

Ⅰ. 軀幹「最大範圍經過的位置」──外圍輪廓線對應在深度空間的造形規律與解剖結構

「外圍輪廓線對應在深度空間的位置」也就是同一視點「最大範圍經過深度空間的位置」，它也是素描中形體邊線與背景交會的位置。人體上的任何一點都有X、Y、Z值，亦即橫向、縱向、深度的空間位置，但是描繪者常常疏忽深度位置，而誤將每一點的Z值都停留在同一空間裡。只有理解客觀人體的深度空間關係，才能有意識地、正確地表達立體特質。

由於「光」與「視線」的行徑是一致的，它們都是遇阻礙即終止，因此筆者在該視點位置以強光投射出的「光照邊際」，歸納出軀幹「外圍輪廓線經過處」、「最大範圍經過的位置」。以下分成六點進行：

1.「正面視點」、「背面視點」最大範圍經過處的造形規律與解剖結構──重力腳側側面
2.「正面視點」、「背面視點」最大範圍經過處的造形規律與解剖結構──游離腳側側面
3.「側面視點」最大範圍經過處的造形規律與解剖結構──重力腳側前面
4.「側面視點」最大範圍經過處的造形規律與解剖結構──游離腳側前面
5.「側面視點」最大範圍經過處的造形規律與解剖結構──重力腳側後面
6.「側面視點」最大範圍經過處的造形規律與解剖結構──游離腳側後面

就立體形塑的應用來說，以「正面」視點「最大範圍經過處」論，在形塑最外圍時泥塊就要放在「最大範圍經過處」，調整造形時，將泥型轉90度，至全側面角度畫出「最大範圍經過處」的造形規律線，再轉回全正面視點檢查：如果所畫的線正好在外圍輪廓線上，此時「正面」視點最大範圍經過處、「最大範圍經過處」就符合人體的造形規律了。其它視點的最大範圍在立體形塑中的應用原理亦同。至於平面描寫，基於「形體永不變」，無論光源位置在哪，此「經過處」都是明暗轉換的位置。

軀幹最大範圍經過處的「光照邊際」線，除了「肩稜線」是縱向形體變化處，其餘全屬橫向形體變化的造形規律。

1.「正面視點」、「背面視點」最大範圍經過處的造形規律與解剖結構——重力腳側側面

爲了突顯「正面、背面視點」最大範圍經過處的造形規律與解剖結構，筆者將光源設定在正前方、正後方視點位置，以「光照邊際」呈現「正面、背面視點」重力腳側最大範圍經過處。

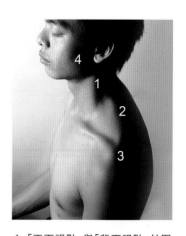

▲「正面視點」與「背面視點」外圍輪廓線對應在頸肩的位置相同。
1. 耳下方的胸鎖乳突肌側面　2. 斜方肌上方隆起處（肩稜線）　3. 鎖骨外緣　4. 咬肌隆起處

- 從照片中的「光照邊際」可以看到，胸側的明暗交界位置較後、臀側較前，它代表軀幹上部前窄後寬、下部前寬後窄。胸前較窄是爲了避免阻擋手之向前活動，臀後較窄是因爲主導人體直立的肥厚大臀肌集中在骨盆後面。

- 重力腳側的最大範圍經過處由腋下向前下斜，到骨盆側面時明暗交界處較垂直，這是呼應重力腳的腿部是挺直的。

- 肩上的明暗交界較後，它代表肩部後高前低、肩是由後向前下斜。
上臂三角肌的明暗交界較前，是因爲手臂向前活動的頻率較多，所以三角肌前部較發達隆起。

- 背光阿木魯與《大解剖者》斷臂下方的體側有「N」型明暗交會，它是背闊肌1之投影，此再次證明軀幹後面較寬。 從迎光的《大解剖者》可以看到大胸肌2與背闊肌1之間有鋸齒狀溝，它由前鋸肌3與腹外斜肌4交會而成。

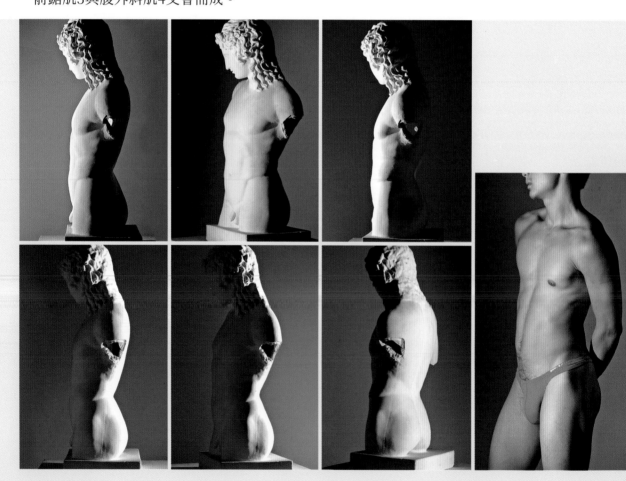

- 背光者臀側的灰調是「臀窩」5的位置，「臀窩」在大轉子6後、中臀肌7與大臀肌8之間。
- 「光照邊際」之前與之後形體皆內收，因此「光照邊際」是前半與後半的分界，也是平面描繪時明暗變化的位置；立體形塑時，它是最向側面突出處。
- 《大解剖者》標示：1.背闊肌　2.大胸肌　3.前鋸肌　4.腹外斜肌　5.臀窩　6.大轉子　7.中臀肌　8.大臀肌　9.股骨闊張肌　10.腸骨嵴　11.胸鎖乳突肌　12.斜方肌　13.三角肌

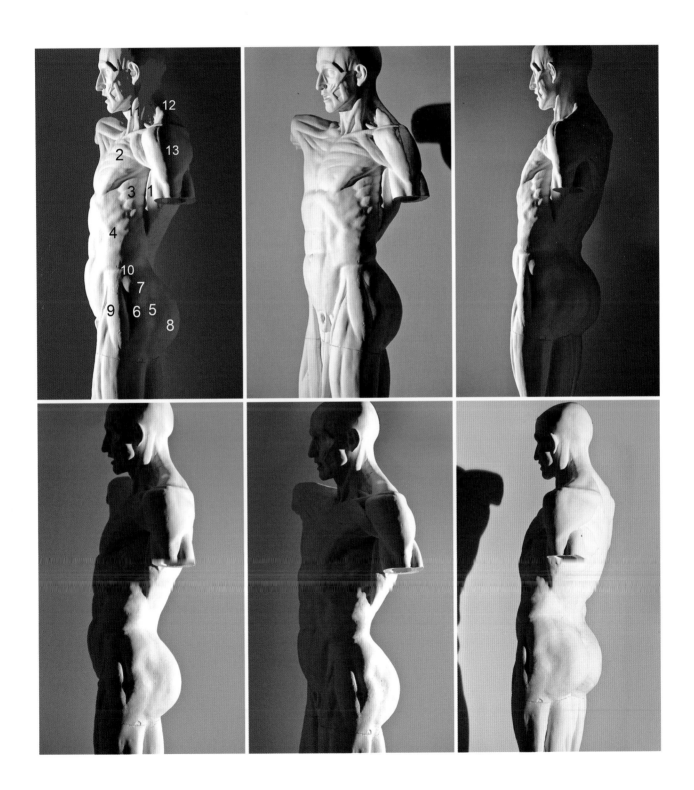

2.「正面視點」、「背面視點」最大範圍經過處的造形規律與解剖結構──游離腳側側面

光源在正前方視點位置時,「光照邊際」呈現「正面視點」游離腳側最大範圍經過軀幹的側面位置；光源在正後方視點位置時,「光照邊際」呈現「背面視點」游離腳側最大範圍經過軀幹的側面位置。

- 從《阿木魯像》照片中的「光照邊際」可以看到,胸側的明暗交界位置仍舊較後、臀側仍舊較前。然而由於游離腳的膝部前移、大轉子後陷,所以從《阿木魯像》中臀側的「光照邊際」膝部前移而斜向前下移。而上頁重力腳臀側的「光照邊際」隨著腿部挺直而呈垂直狀。

- 《大解剖者》游離腳側的下肢較《阿木魯像》拉直,縱使解剖結構的凹凸干擾大體的呈現,不過仍舊是體表向內對照的重要資料。

▲ 康勃夫 (Arthur Kampf, 1864-1950)

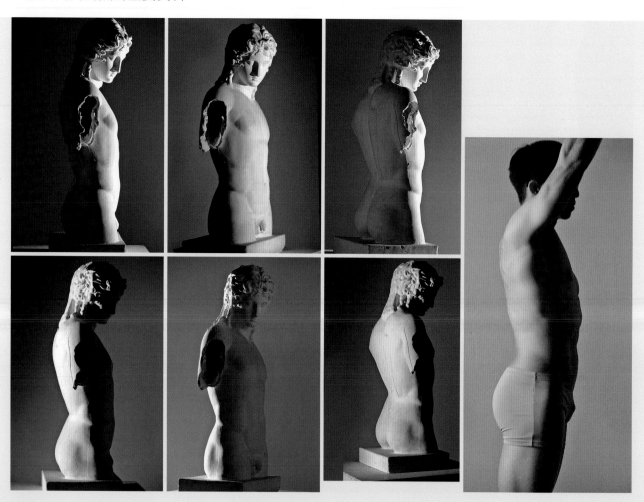

- 從《大解剖者》前舉的手臂可以看到腋窩深陷，腋窩後壁是由背闊肌7、大圓肌8會合而成，腋窩前壁是大胸肌9形成。
- 《大解剖者》標示：1.大轉子　2.股骨闊張肌　3.中臀肌　4.大臀肌　5. 臀窩　6.腸骨嵴　7.背闊肌　8.大圓肌　9.大胸肌　10.前鋸肌　11.腹外斜肌　12.胸鎖乳突肌　13.斜方肌

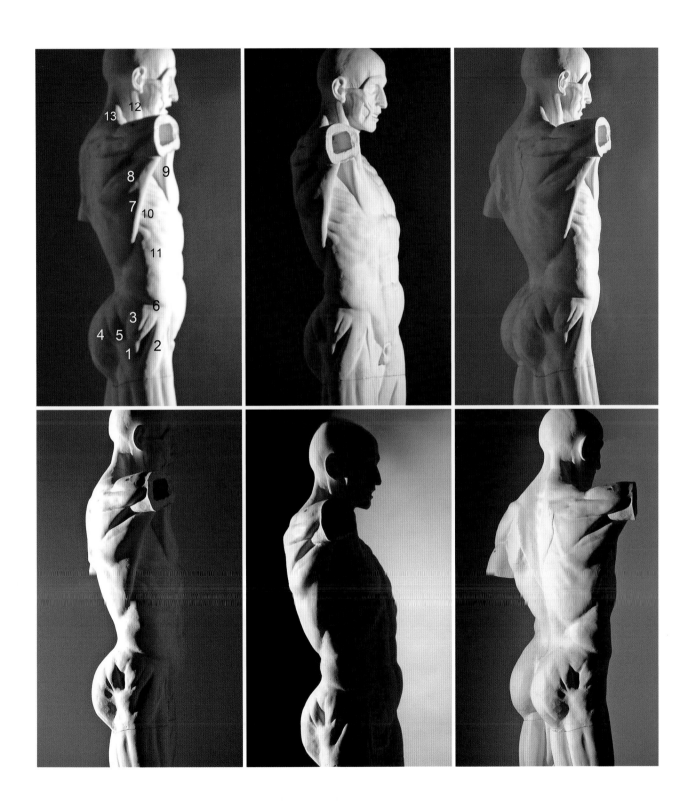

3.「側面視點」最大範圍經過處的造形規律與解剖結構——重力腳側前面

重力腳側的骨盆上撐、肩落下、腰部內陷。下圖以「光照邊際」呈現重力腳側「側面視點」最大範圍經過處，光源設置在重力腳側側面視點位置。

- 從《阿木魯像》照片中的「光照邊際」可以看到，最大範圍經過肩外、乳頭內側、斜向肚臍後再外轉向重力腳的大腿。由於重力腳側的骨盆上撐、肩膀落下，腰部受到擠壓而向前突出，因此重力腳側的肚子較尖，所以，光照邊際在肚臍外側形成轉折。這些也在模特兒身上展現無遺，而《大解剖者》因為去除了表層，受解剖結構干擾，因此顯得較細碎。

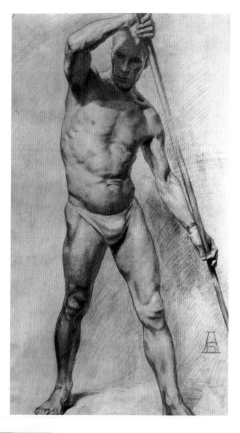

▶ 別爾斯基作品
肩膀與骨盆較接近時體表的明暗分佈與重力腳側相似，腰部受擠壓內陷後腹部中央向前突起，因此明暗由胸側斜向臍側後再轉向外下。

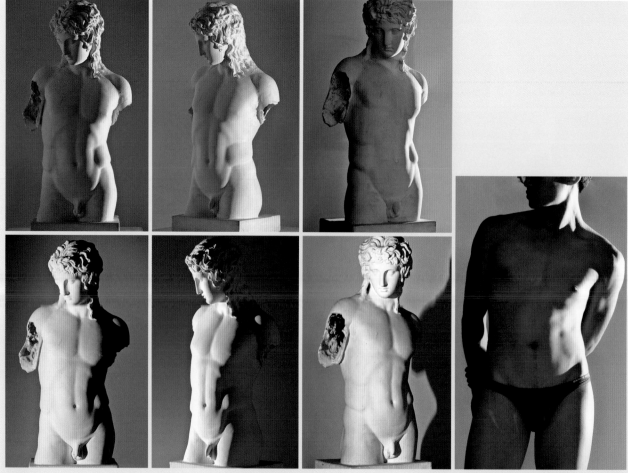

- 重力偏向一側時，重力側腰部呈壓縮狀，游離腳側呈舒展狀，體中軸完全反應出身體的動勢，左右對稱點連接線相互成放射狀，並在正面角度分別與體中軸呈垂直關係。這些自然人體規律在《阿木魯像》、模特兒身上以及素描中一一展現。

- 《大解剖者》標示：1.大胸肌　2.腹直肌　3.腹橫溝　4.肋骨拱弧　5.腹側溝是腹直肌與腹外斜肌交會處　6.腹外斜肌　7.腹股溝位置　8.股骨闊張肌　9.縫匠肌　10.股直肌　11.側胸溝是大胸肌與三角肌會合處　12.胸鎖乳突肌

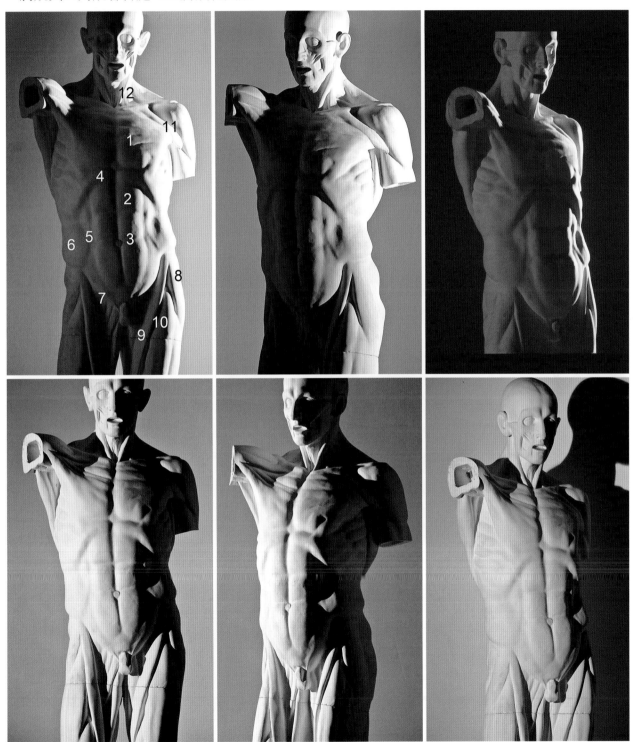

4.「側面視點」最大範圍經過處的造形規律與解剖結構——游離腳側前面

游離腳側的骨盆下落、肩上移、腰部拉開。以「光照邊際」呈現游離腳側「側面視點」最大範圍經過處對應在軀幹正面位置時,光源在游離腳側側面視點的位置。

- 從《阿木魯像》照片中的「光照邊際」可以看到, 最大範圍經過肩外、乳頭後一直向內下斜至軀幹下端。它不像上頁重力腳側在肚臍外側向外下轉至重力腳大腿,這是因為重力腳側的腰部受到擠壓時軟組織向前突出,因此光照邊際在腰部開始轉向外下。而游離腳側的骨盆、肩膀兩者間距離拉開,腰腹拉平,因此光照邊際直抵軀幹下端。

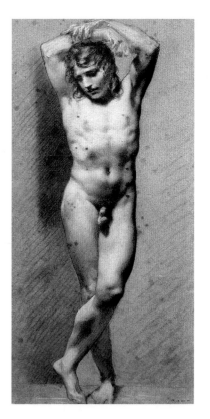

▶ 普魯東 (Pierre Paul Prud'hon) 素描
畫中人物高舉雙手,胸廓與骨盆拉開,因此游離腳側的明暗交界由乳頭向內下斜至軀幹下部。就像照片中《阿木魯》、《大解剖者》及模特兒的游離腳側最大範圍經過處對應在軀幹正面位置時一樣。

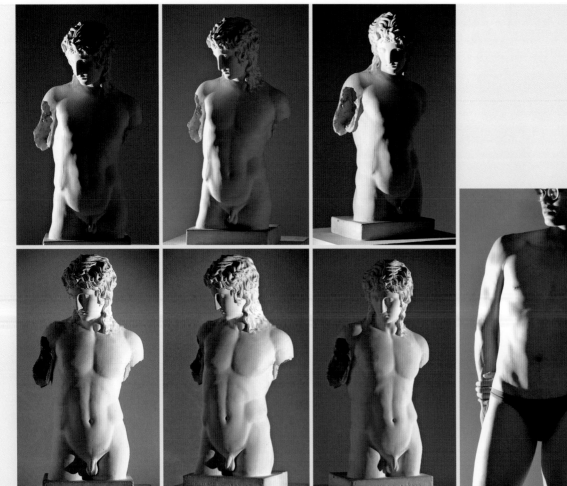

- 《大解剖者》上舉手臂時大胸肌上部收縮隆起後與三角肌隆起結合成一體，此時側胸溝11隱藏，下垂側手臂的側胸溝呈現。
- 模特兒大腿外轉的角度很大，大腿明暗交界隨之外斜。
- 《大解剖者》標示：1.大胸肌　2.腹直肌　3.腹橫溝　4.肋骨拱弧　5.腹側溝　6.腹外斜肌　7.腹股溝位置　8.股骨闊張肌　9.縫匠肌　10.股直肌　11.側胸溝　12.胸鎖乳突肌

5.「側面視點」最大範圍經過處的造形規律與解剖結構——重力腳側後面

重力腳側的骨盆上撐、肩落下、腰部內陷。以「光照邊際」呈現「側面視點」重力腳側最大範圍經過處對應在軀幹的背面位置時，光源設置在重力腳側側面視點的位置。

- 《阿木魯像》的重力腳側「側面視點」的最大範圍經過的位置由腋下向內下斜至腰部再轉向外下。這種現象與軀幹前面是一致的，都是因為腰部壓縮時，明暗交暗向內形成折角。
- 重力腳側膝部挺直、骨盆上撐、大臀肌收縮隆起後變短，臀下橫褶紋長而明顯，腸骨後溝呈現。游離腳側膝部前移、骨盆下落、

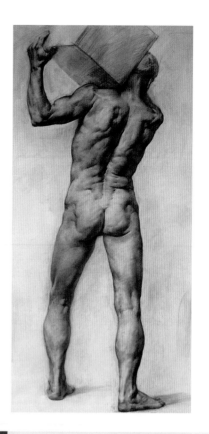

▶ 列賓美院吉列娃素描
素描中重力腳側的明暗分佈反應出「側面視點」最大範圍經過處的造形規律，它向內下斜至腰部再轉向外下。圖中脊柱與臀溝連成的體中軸反應出軀幹動勢，臀部的蝶形隱約可見，重力腳側的大臀肌收縮、臀下橫褶紋較平，游離腳側的大臀肌向下拉長、臀下橫褶紋較斜。

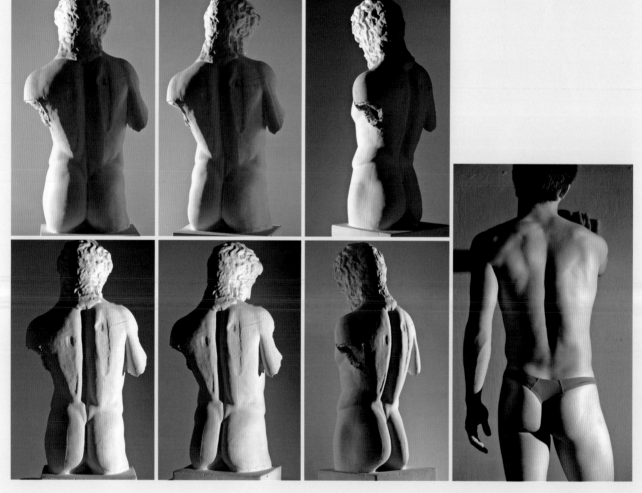

大臀肌拉長變薄，臀下橫褶紋不明，腸骨後溝不明，參考模特兒照片。

- 《大解剖者》手臂向後下，因此肩胛骨脊緣內移、較接近脊柱，上舉的手臂肩胛骨下角移向外上，脊緣斜向外下。

- 《大解剖者》標示：1.斜方肌　2.背闊肌　3.肩胛骨　4.肩胛岡　5.脊緣　6.下角　7.小圓肌及岡下肌　8.大圓肌　9.腰三角　10.薦骨三角　11.腸骨後溝

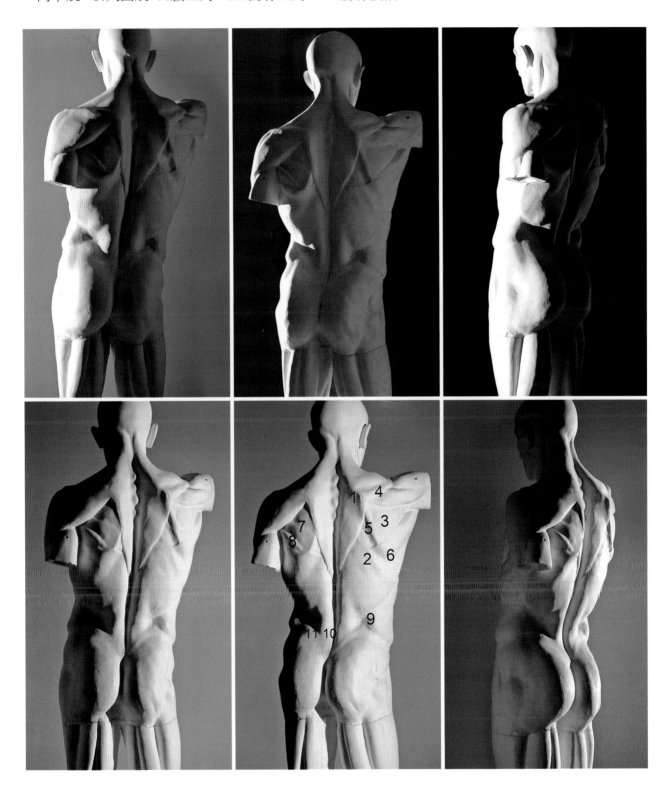

6.「側面視點」最大範圍經過處的造形規律與解剖結構——游離腳側後面

游離腳側的骨盆下落、肩上移、腰部拉開。以「光照邊際」呈現「側面視點」游離腳側最大範圍經過處對應在軀幹背面位置時,光源設置在游離腳側側面視點的位置。

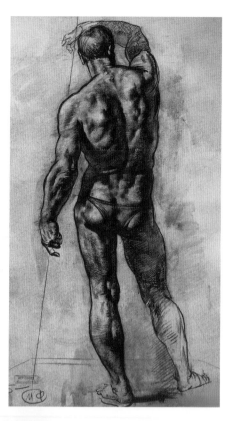

- •「側面視點」重力腳側最大範圍經過處,在腰部呈現向內的折角(參考上頁單元5及3),而本單元背面游離腳側的明暗交界是由肩胛骨一直向內下斜至臀部,未在腰部呈向內折角。從本單元的《大解剖者》及模特兒照片中可以看到同樣的狀況,請參考單元4游離腳側軀幹前面的表現與本單元的後面相似。《阿木魯像》因背部毀損,僅能看到下半部的情形。
- •《大解剖者》骨盆上的菱形是腰背筋膜3,它是背闊肌為了增

▶ 列賓美院別列基娜素描
游離腳側的明暗交界由肩胛骨向下直抵臀部,這是由於胸廓上移腰部的軟組織被拉長變薄的關係,素描中完全反應出游離腳側的造形規律。

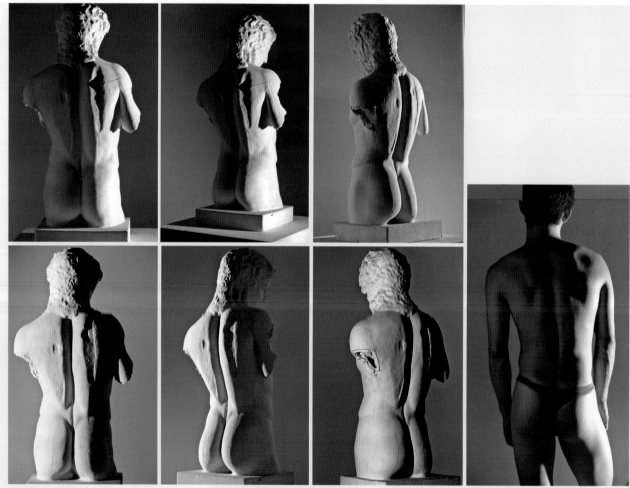

強在腰部的力量而轉爲腱膜的結構 ； 腱膜的力量大、彈性小，肌肉則力量小彈性大，《大解剖者》左手臂後縮，因此背闊肌肌肉收縮隆起，肌肉與筋膜交會處呈現。

• 腸骨嵴最高點的上方有一三角凹是「腰三角」10，它是腹外斜肌、背闊肌之間的三角形間隙。

•《大解剖者》標示： 1.斜方肌　2.背闊肌　3.腰背筋膜　4.肩胛骨　5.肩胛岡　6.脊緣　7.肩胛骨下角　8.大圓肌　9.頸後溝　10.腰三角

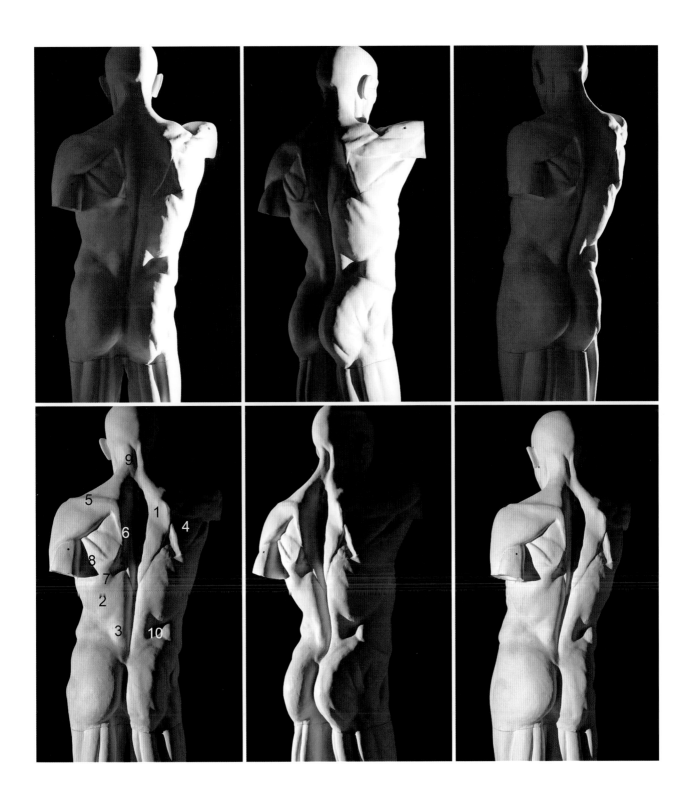

II. 軀幹「大面交界處」的造形規律與解剖結構

從正面觀看人體，看到的是廣義的軀幹正面，它包括狹義的正面及局部的相鄰面，背面、側面亦同。本單元目的是要在廣義的最大範圍內劃分出狹義的「面交界線」，也就是俗稱的「大面的交界」。「大面的交界」是由狹義的大面外緣之轉折點相互串連而成，「大面交界處」的「光照邊際」線當於立方體面與面交界的縱向縱向稜線，是橫向形體變化的關鍵位置。分成四點進行分析：

1.「正面與側面」交界處的造形規律與解剖結構——重力腳側
2.「正面與側面」交界處的造形規律與解剖結構——游離腳側
3.「側面與背面」交界處的造形規律與解剖結構——重力腳側
4.「側面與背面」交界處的造形規律與解剖結構——游離腳側

「大面交界處」在側前、側後角度受透視影響最弱，展現最清楚，因此排圖中被排在第一欄，要特別注意「大面交界處」與外圍輪廓線的距離，以便正確掌握到深度空間開始的位置。

1.「正面與側面」交界處的造形規律——重力腳側

「正面與側面」交界處是由狹義的正面之外圍的轉折點串連而成，第一欄側前角度遠端外圍輪廓線轉折最強烈處，也是「正面與側面」交界的位置，可由它對應出近側「正面與側面」交界的位

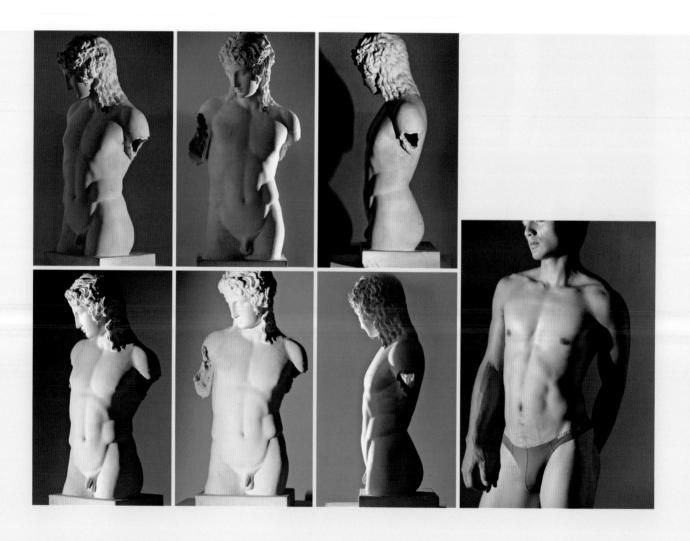

置。筆者以「光照邊際」突顯出近側的「正面與側面」交界線。

• 《阿木魯》第二列的側前視點圖中，可見重力腳側的胸廓下有一明顯的折角，這是由於重力腳側的胸廓下壓、骨盆上撐擠壓而成。《大解剖者》的折角位置較高，整道「正面與側面」交界的造形規律，是由腋下斜向前下再轉向骨盆「腸骨前上棘」3、的股骨闊張肌4。

• 從《阿木魯》第二列第二欄的正面圖中，可知全正面範圍最窄處在上腹部，它向上延伸到大胸肌側緣。第一列《阿木魯》的大胸肌受光較多，是因爲《阿木魯》手臂後伸後大胸肌外側後

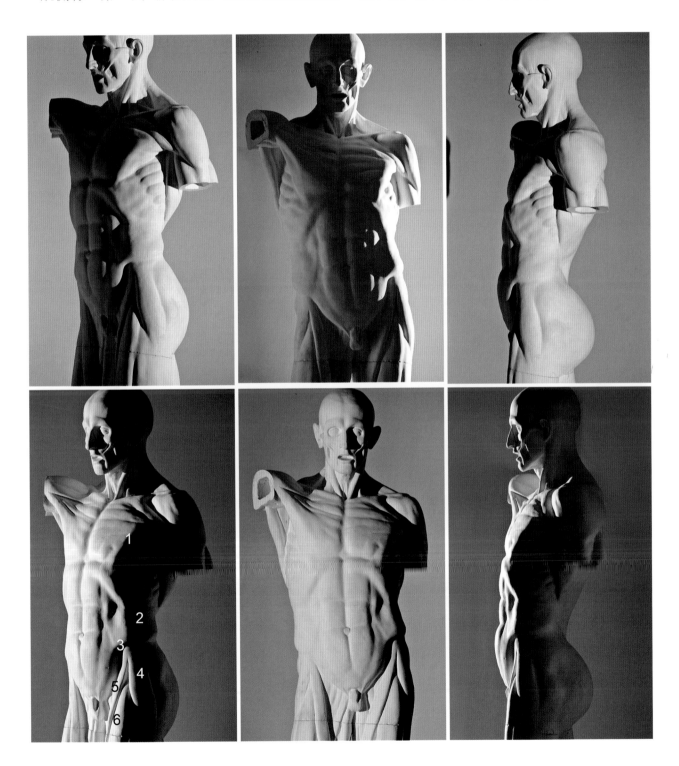

斜，因此胸部範圍略窄，此處在第二列呈現爲灰調，兩者的形體變化是相同的。 側面視點《阿木魯》、《大解剖者》交界線之前的胸前範圍較窄、腹前較寬，它代表胸前較平、腹前較圓。

- 重力腳側的「正面與側面」交界處與「最大範圍」經過處很相似，都是下段轉向外下。
- 上頁《大解剖者》標示：1.大胸肌 2.腹外斜肌 3. 胸骨前上嵴 4. 股骨闊張肌 5. 縫匠肌 6.股直肌， 股骨闊張肌與縫匠肌會合點呈倒「V」字，股直肌在「V」角之下。

2.「正面與側面」交界處的造形規律──游離腳側

- 游離腳側與重力腳側「正面與側面」交界處的造形規律明顯不同，上頁單元1重力腳側的「正面與側面」交界處在上腹部有極大的轉角，而本單元2游離腳側的骨盆、胸廓距離拉開，交界線在胸廓之下逐漸向外下移至「腸骨前上棘」1之外的股骨闊張肌2、股直肌3。游離腳側的轉角比重力腳側柔和、位置也較高。
- 中欄正面視點交界線之後的胸側較寬、腹側較窄，它代表著胸廓前窄後寬、骨盆前寬後窄。右欄側面視點交界線之前的胸前較窄、腹前較寬，它代表胸前較平、腹前較圓。

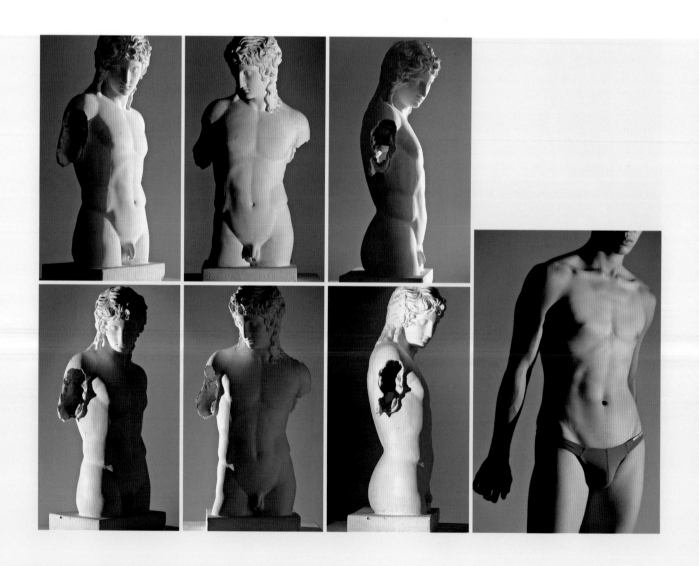

- 游離腳側的「正面與側面」交界處與「最大範圍」經過處有些相似，在小小轉折後直接向下。

- 《大解剖者》標示：1.腸骨前上棘　2.股骨闊張肌　3.股直肌　4.縫匠肌　5.腹外斜肌　6.前鋸肌
 7.腸骨嵴、腸骨側溝　8.大轉子　9.中臀肌　10.大臀肌

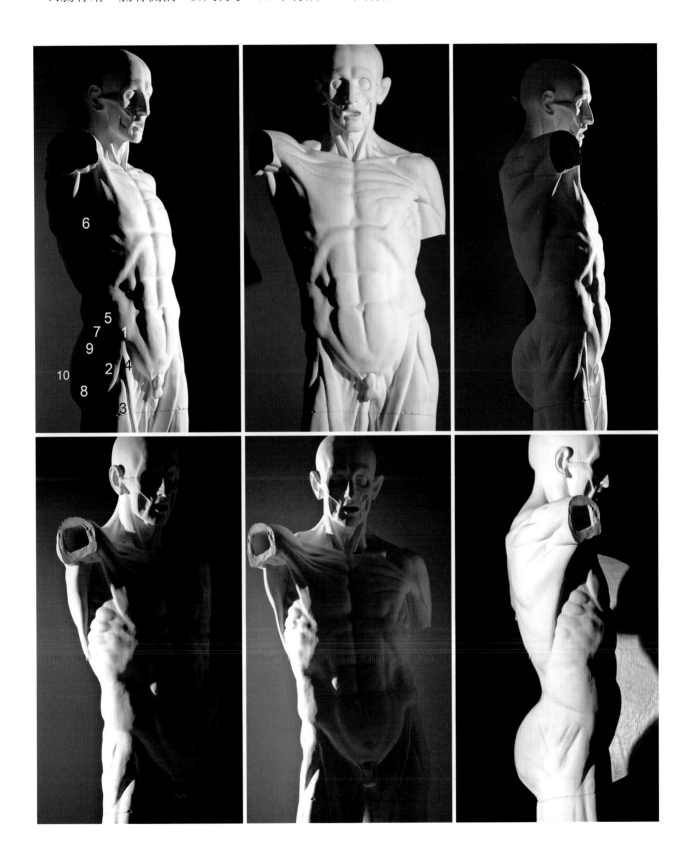

3.「側面與背面」交界處的造形規律──重力腳側

- 「側面與背面」交界處是由狹義的背面之外圍的轉折點串連而成，第一欄側後角度遠端外圍輪廓線轉折是最強烈處，也是「側面與背面」交界的位置，可由它對應出近側「正面與側面」交界的位置。筆者以「光照邊際」突顯出近側的「側面與背面」交界線。

- 第一欄側前視點的腰部有一明顯的折角，這是由於重力腳側的胸廓、骨盆撐擠壓而成。重力腳側的「側面與背面」交界線是由腋下斜向後下的腰部，再順著臀部隆起下行。因此無論「側面與背面交界處」或「最大範圍經過處」的重力側之體前與體後，在腰部都會有明顯的轉折。

- 側前視點、背面視點交界線之外的範圍，都是臀側較寬、背側較窄，它再一次證明胸背後寬前窄、腹臀後窄前寬。因此也呼應了前面單元的「正面視點」、「背面視點」最大範圍經過側面位置也是如此。從背面視點交界線可以看到「側面與背面」交界處的造形規律在骨盆上方薦棘肌隆起處最窄，上背最寬、臀居中。交界線轉折處在薦棘肌隆起處。

- 《阿木魯像》、《大解剖者》兩者皆左臂後移、右臂前移，因此兩者的左後方背闊肌收縮隆起，與右側差異很大，請與下頁4單元對照。

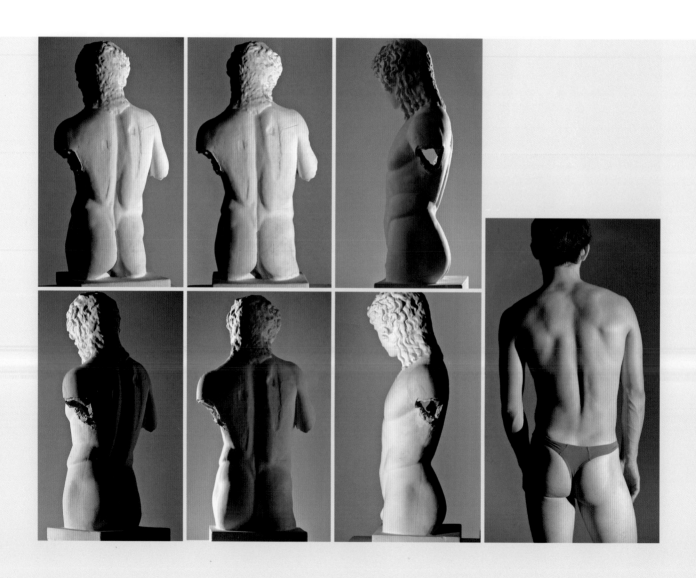

- 側面視點交界線之後的範圍是背後較寬、臀後較窄，它代表背較圓、臀較尖。
- 《大解剖者》標示 ： 1.薦棘肌隆起　2.背闊肌　3.腰背筋膜　4.腰三角　5.腹外斜肌　6.薦骨三角
　7. 頸後溝　8.三角窩　9.第七頸椎　10.斜方肌　11.肩胛骨　12.肩胛岡13.脊緣　14.肩胛骨下角
　15.大圓肌

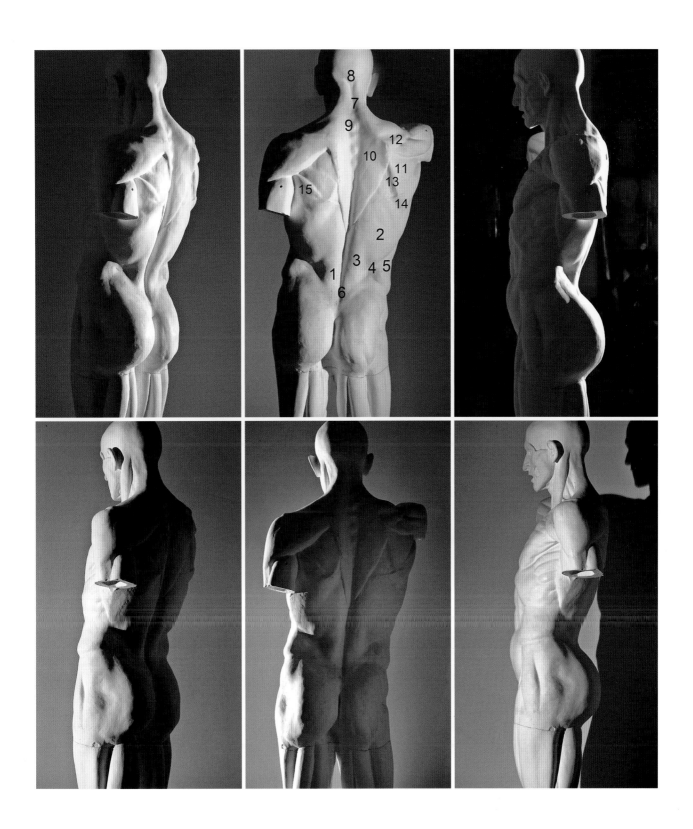

4.「側面與背面」交界處的造形規律──游離腳側

- 由於游離腳側的骨盆下落、肩膀上提，因此「側面與背面」交界處較爲單純。從第二欄《阿木魯》背面角度可以看到，明暗交界幾乎從上直接向內下斜，只有在腰部有個起伏，它是腹外斜肌的後緣隆起。第二欄《大解剖者》背面角度亦是如此，兩者唯一差異在于：《大解剖者》因上臂前舉而使得三角肌、岡下肌、小圓肌、大圓肌、背闊肌被前拉，因此肩胛骨受光 ；第二欄下列的《阿木魯》則是上臂微後移，因而阻擋了一些光線。

- 側前視點的「側面與背面」交界線與遠端輪廓線走勢幾乎一致，造形規律是由腋下向下至腹外斜肌隆起後再向後順著臀部隆起下行。

- 第二欄全背面視點的「側面與背面」交界線之外的臀側的較寬、胸廓側面的亮面較窄，它代表著胸廓後寬前窄、骨盆後窄前寬。因此「正面視點」最大範圍經過側面的位置，也是胸廓較後、骨盆較前，與前面的印證相同。 游離腳側的「正面與側面」交界處、「正面」與「側面」視點「最大範圍經過處」對應深度空間的位置，都較重力腳側單純，這是因爲游離腳側的骨盆、肩膀兩者相離的關係。

- 比較《大解剖者》背面視點的大轉子差異，重力腳側因下肢上撐而大轉子突出，游離腳側因大腿放鬆而大轉子內含。

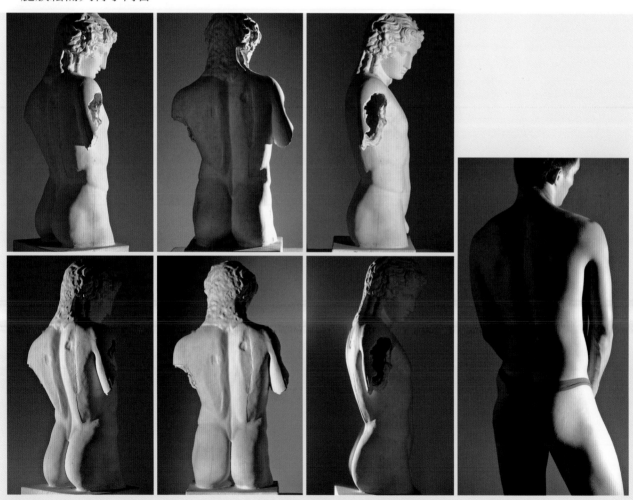

- 從側面看，側面的「側面與背面」交界線之後的範圍仍舊是背後較寬、臀後較窄，它代表背較平、臀較尖。

- 《大解剖者》標示：1.肩胛骨 2.肩胛岡 3.肩胛骨內角 4.肩胛骨脊緣 5.肩胛骨下角 6.三角窩 7.第七頸椎 8.頸後溝 9.腰背溝 10.臀溝 11.腸骨後溝 12.腰三角 13.腹外斜肌 14.背闊肌 15.斜方肌

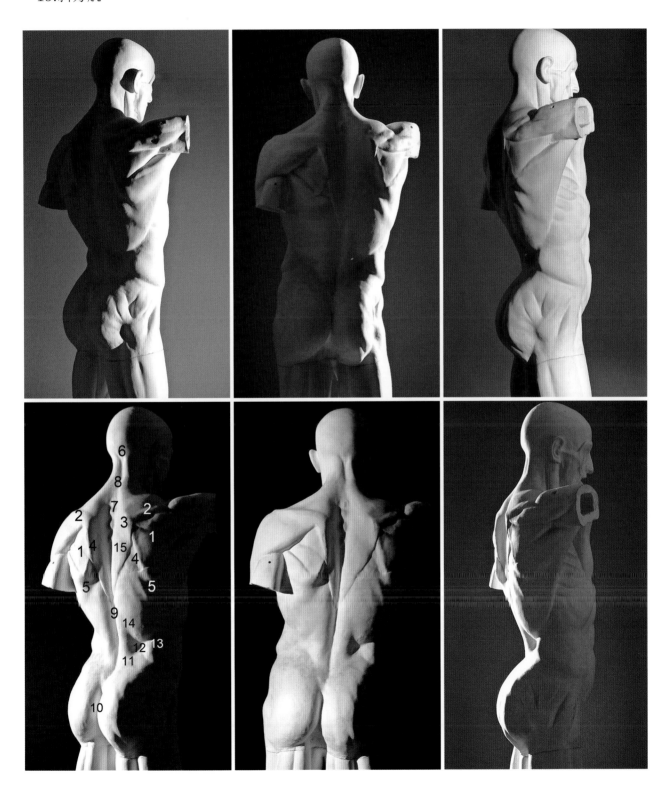

III. 綜覽：軀幹「最大範圍經過處」與「大面交界處」的立體關係

經過「最大範圍經過處」與「大面交界處」的分析後，以下將兩個單元整合一起，以便了解他們的立體關係。除了以《阿木魯》、模特兒《大解剖者》為例，加入另一件不知何人所為的優秀女體《小杜爾蘇》。普拉克西鐵萊斯的《阿木魯》像將人體重力腳與游離腳造形差異完整呈現，《小杜爾蘇》亦有著共同的造形規律，兩者可謂男體、女體的典範。筆者在「基礎塑造」授課時，必定安排臨摹這兩尊像，以便從中仔細解析人體的造形規律。《小杜爾蘇》的加入僅限於正面視點、背面視點，側面的軀幹被手臂遮蔽，失去對照價值。

1. 正面視點的「最大範圍經過處」、「面與面交界處」之立體關係			
「正面與側面」交界處的造形規律——重力腳側	「側面視點」最大範圍經過處的造形規律——重力腳側	「側面視點」最大範圍經過處的造形規律——游離腳側	「正面與側面」交界處的造形規律——游離腳側
重力腳側在腰部呈折角	重力腳側在腰部呈折角	游離腳側由腰直接向下	游離腳側由腰部順著向下

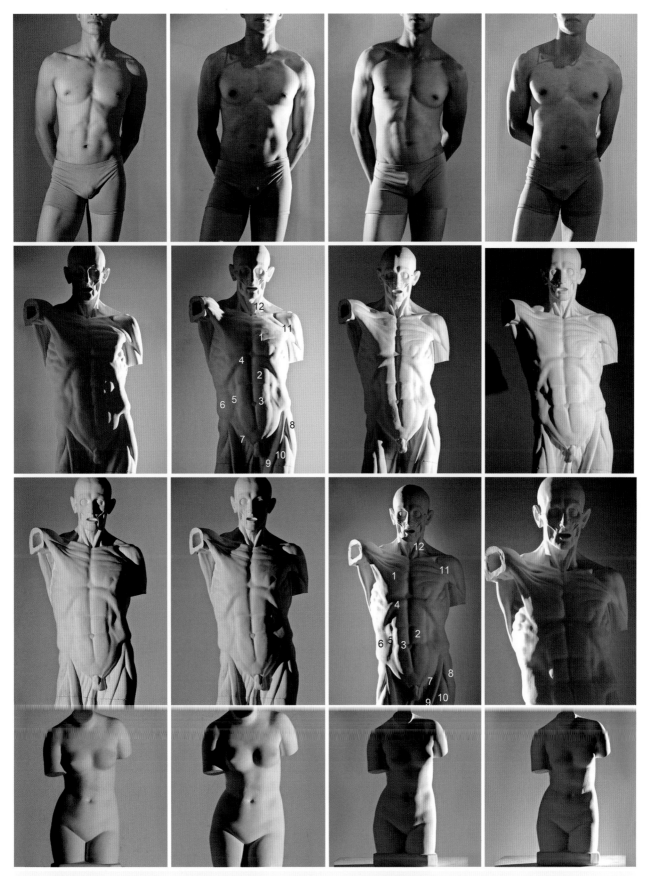

▲《大解剖者》標示：1. 大胸肌　2. 腹直肌　3. 腹橫溝　4. 肋骨拱弧　5. 腹側溝是腹直肌與腹外斜肌交會處　6. 腹外斜肌　7. 腹股溝位置　8. 股骨闊張肌　9. 縫匠肌　10. 股直肌　11. 側胸溝是大胸肌與三角肌會合處　12. 胸鎖乳突肌

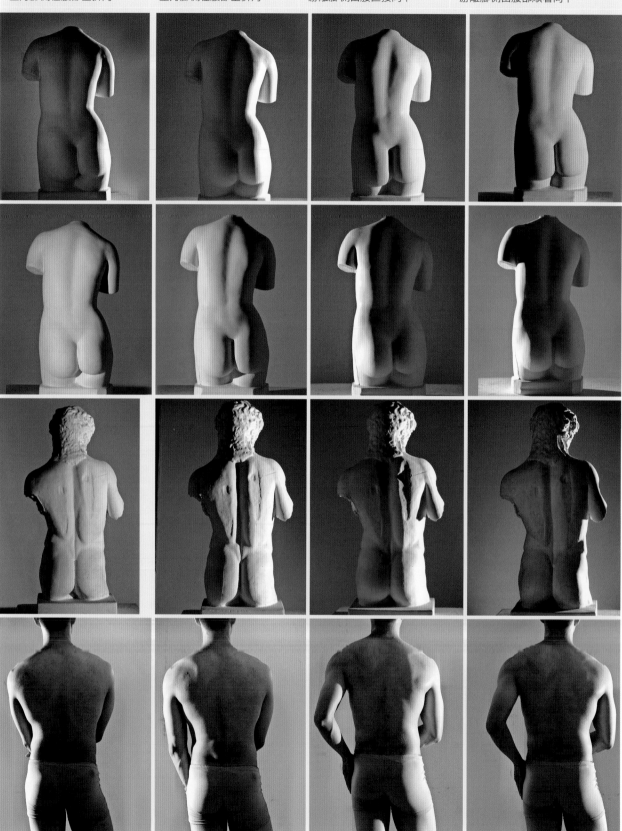

2. 背面視點的「最大範圍經過處」、「大面交界處」之立體關係

「側面與背面」交界處的造形規律——重力腳側	「側面視點」最大範圍經過處的造形規律——重力腳側	「側面視點」最大範圍經過處的造形規律——游離腳側	「側面與背面」交界處的造形規律——游離腳側
重力腳側在腰部呈折角	重力腳側在腰部呈折角	游離腳側由腰直接向下	游離腳側由腰部順著向下

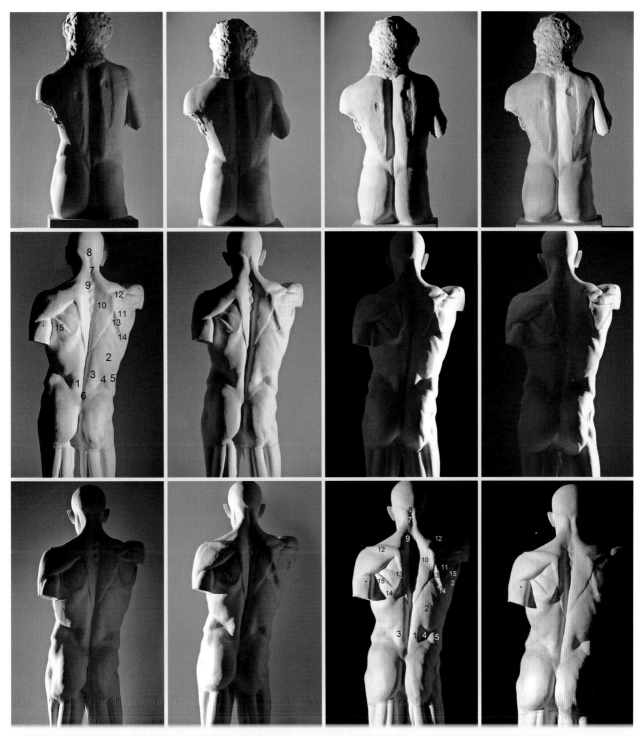

▲《大解剖者》標示：1. 薦棘肌隆起　2. 背闊肌　3. 腰背筋膜　4. 腰三角　5. 腹外斜肌　6. 薦骨三角　7. 頸後溝　8. 三角窩　9. 第七頸椎
10. 斜方肌　11. 肩胛骨　12. 肩胛岡　13. 脊緣　14. 肩胛骨下角　15. 大圓肌

3. 側面視點的「最大範圍經過處」、「大面交界處」之立體關係——重力腳側

「正面與側面」交界處的造形規律——重力腳側

光照邊際之前的範圍是胸前較窄、腹較寬，代表胸較平、腹較圓

「正面」或「背面」視點最大範圍經過處的造形規律 ——重力腳側

光照邊際由胸廓後斜向前下，在大轉子處順著重力腳垂直向下

「側面與背面」交界處的造形規律——重力腳側

光照邊際之後的範圍是背後較寬、臀較窄，代表背較平、臀較尖

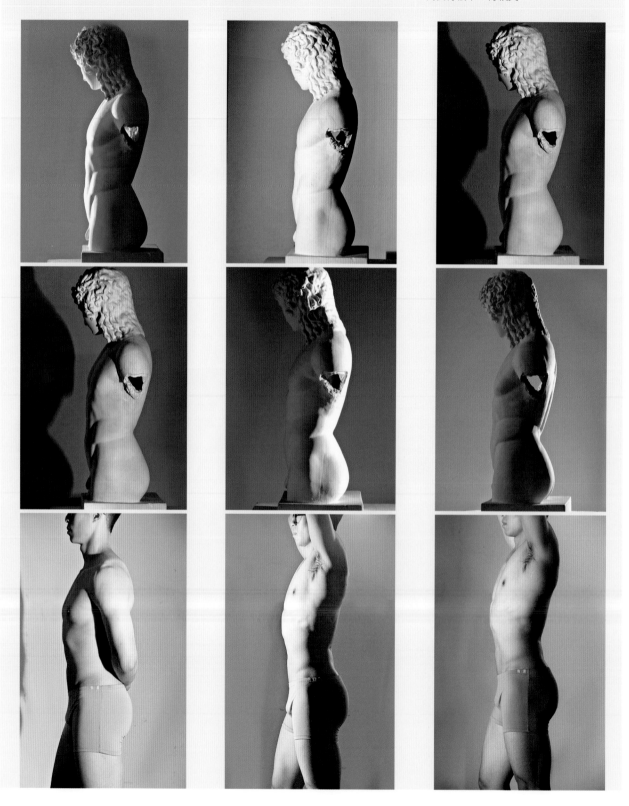

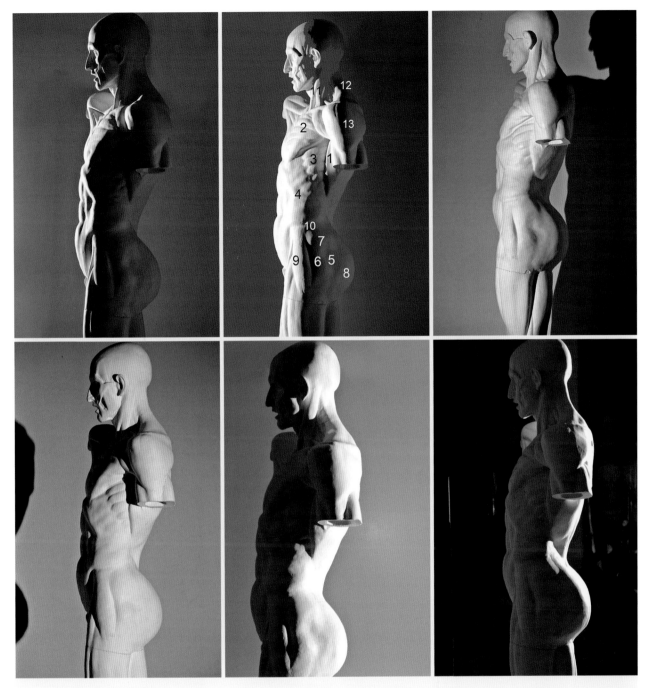

▲ 《大解剖者》標示．1.背闊肌　2.大胸肌　3.前鋸肌　4.腹外斜肌　5 臀窩　6 大轉子　7,中臀肌　8.大臀肌　9.股骨闊張肌　10.腸骨嵴
11 胸帶孔突肌　12,斜方肌　13.三角肌

「側面與背面」交界處的造形規律——游離腳側

光照邊際之後的範圍是背後較寬、臀後較窄，代表著背較平、臀較尖

「正面」或「背面」視點最大範圍經過處的造形規律——離腳側

光照邊際由胸廓後斜向前下，順著游離腳動勢向下

「正面與側面」交界處的造形規律——游離腳側

光照邊際之前的範圍是胸前較窄、腹較寬，代表著胸較平、腹較圓

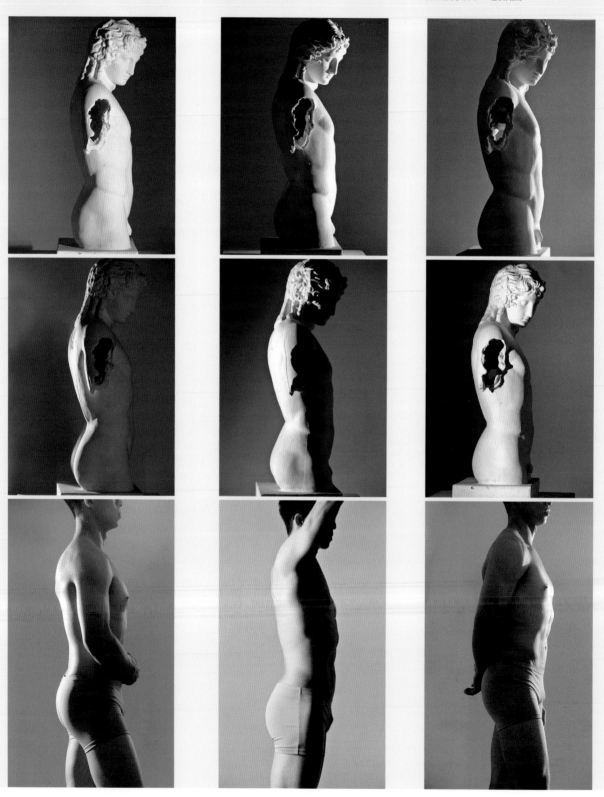

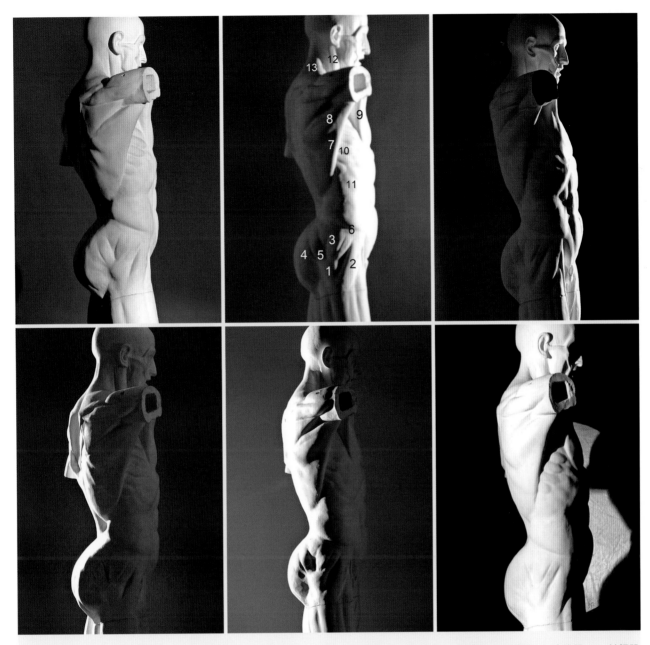

▲《大解剖者》標示：1.大轉子　2.股骨闊張肌　3.中臀肌　4.大臀肌　5.臀窩　6.腸骨嵴　7.背闊肌　8.大圓肌　9.大胸肌　10.前鋸肌
11.腹外斜肌　12.胸鎖乳突肌　13.斜方肌

▶ 圖 1 列賓美院素描

軀幹右側的明暗交界處是「正面與側面交界處」，由膝至腹側及大腿呈「N」字，如同下頁中欄。游離側的交界處轉折較和緩，「﹀」字，參考下下頁。

◀ 圖 2 庫茲米喬夫素描

畫家在軀幹前面的明暗交界處，表現的是「側面視點最大範圍經過前面的位置」，如同上頁右圖。由於胸前較平、腹前較圓，因此胸前暗面窄、腹之暗面較寬。

明暗交界處之後體側的灰帶，畫家以較亮的調子表現骨盆突出，臀下橫褶紋外側又有一亮塊，是橫褶紋擠壓突出的表示，兩者之間有大轉子隆起。

◀▼ 圖 3 雅格布‧卡魯奇 (Jacopo Pontormo, 1494-1557) 素描

手臂之平舉影響了光影在軀幹的立體表現，不過乳頭上下有較重的灰帶，它延伸至三角肌、胸肌下緣，灰帶之前的胸前體塊較窄，腹前的體塊較寬，它也證明了胸前較平、腹前較圓。

	1
2	
3	

繼正面、背面、兩側視點之後接續的是側前與側後視點的「最大範圍經過處」與「大面交界處」之立體關係說明，僅搭配以《阿木魯》像，同樣的重點之《大解剖者》、模特兒圖片分別在「最大範圍經過處」、「大面交界處」單元中可尋穫，至於《小杜爾蘇》由於她的手臂阻礙了造型規律的完整呈現，因此不納入。斷了左右手臂的《阿木魯》像，反而得以更清楚呈現造形規律。

5. 側前視點的「最大範圍經過處」、「面與面交界處」的立體關係——重力腳側

「側面視點」最大範圍經過處的造形規律——重力腳側

造形規律線與遠端輪廓線之間的體塊以肚臍處最窄、骨盆處較寬

「正面與側面」交界處的處的造形規律——重力腳側

造形規律線如同「N」字，與遠端輪廓線相對稱，之間的體塊以肋骨下端最窄、大轉子水平處最寬

「正面視點」最大範圍經過處的造形規律——重力腳側

造形規律線由胸廓後斜向前下，至腰部轉向大轉子，再順著重力腳動勢

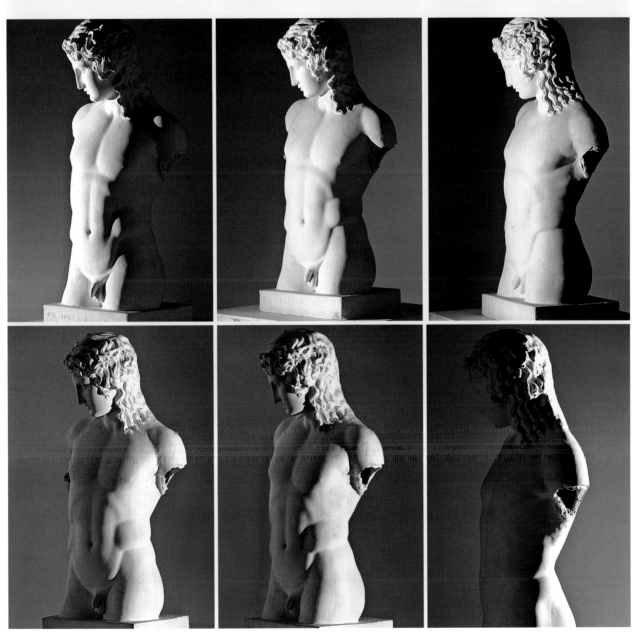

繪畫中常以側前視點描繪人物，因爲旣表現了重要的正面也兼顧了側面，正面與側面同時呈現，畫面更加具立體感。

6. 側前視點的「最大範圍經過處」、「面與面交界處」的立體關係——游離腳側		
「正面視點」最大範圍經過處的造形規律——游離腳側	「正面與側面」交界處的造形規律——游離腳側	「側面視點」最大範圍經過處的造形規律——游離腳側
造形規律線由胸廓胸廓後斜向前下，至腰部轉向大轉子之前（因游離腳之大轉子後陷），再順著重力腳動勢向前下移	造形規律線如同「〉」字，突出點在乳頭，遠端輪廓線的乳頭處亦最爲突出，兩者相互對應	造形規律線經乳頭向內下直接延伸到整個軀幹

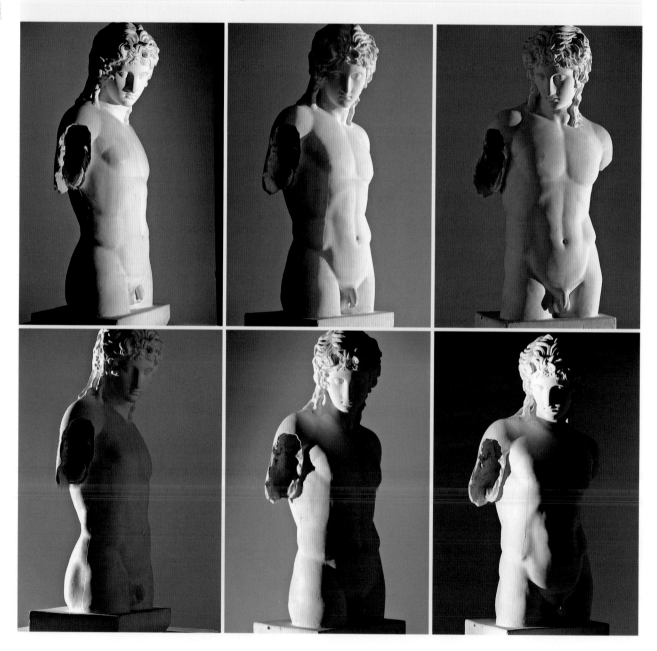

「正面視點」最大範圍經過的造形規律──重力腳側

造形規律線由胸廓後斜向前下，至腰部轉向大轉子，再順著重力腳動勢直下

「側面與背面」交界處的造形規律──重力腳側

造形規律線由胸廓後斜向內，至腰部順著臀部隆起向下

「「側面視點」最大範圍經過的造形規律──重力腳側

造形規律線由胸廓收至腰部，再順著臀部隆起向下

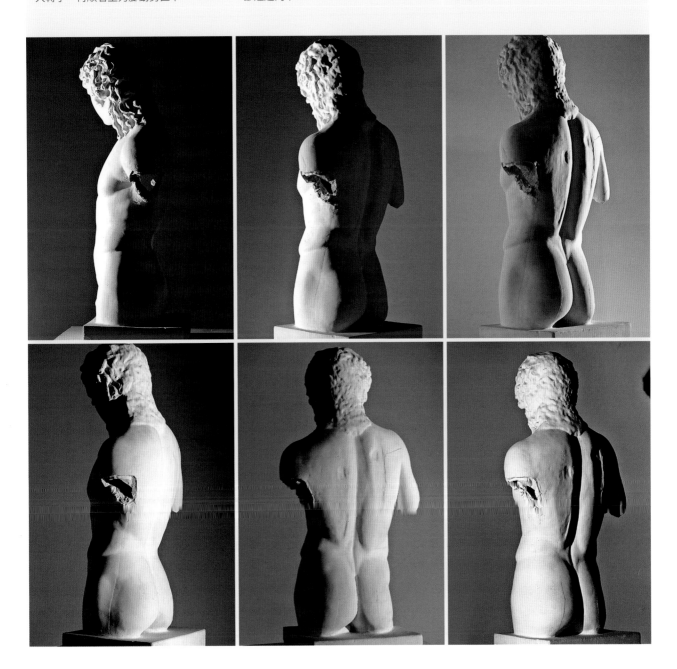

「側面視點」最大範圍經過的造形規律——游離腳側	「側面與背面」交界處的造形規律——游離腳側	「正面視點」最大範圍經過的造形規律——游離腳側
造形規律線由胸廓收至腰部，再順著臀部隆起向下	造形規律線由腋後斜向內，至腰部順著臀部隆起向下	造形規律線由胸廓後斜向前下，至腰部再順著游離腳動勢向前下

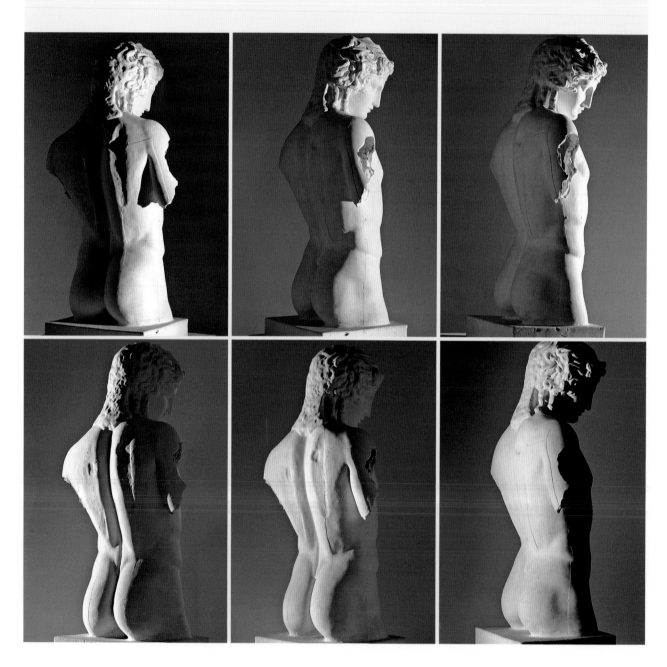

IV. 軀幹的縱向造形規律與解剖結構

光源橫向投射呈現出形體的橫向起伏，縱光投射呈現出形體的縱向起伏。在「I.最大範圍經過處」、「II. 大面交界處」的造形規律中，是以光源橫向投射產生的「光照邊際」加以證明：。本單元利用縱向光照射出縱向形體起伏，以三尊石膏像為例：

- 普拉克西鐵萊斯的《聖多切雷的愛神》，亦卽《阿木魯》石膏像將人體態極盡優美地展露出來，由於它下方有長方形的基座以及頭低下，這些都阻礙了縱向光投射，而背面又破損，因此僅做正面做解說。
- 第二件以作者不詳的女體《小杜爾蘇》做正面解說。
- 第三件作品是二百年前安東尼·烏東的作品《大解剖者》，筆者亦以縱向光分段投射說明。

◀ 列賓美院奧別科夫素描
頂光中鎖骨、乳下弧線、肋骨拱弧...等
縱向的形體起伏一一呈現。

A.《聖多切雷的愛神》與《小杜爾蘇》的縱向造形規律與造形規律

兩尊石膏像一男一女、不同年代、不同藝術家的作品，卻有著共同的造形規律：

- 重力腳側骨盆被撐高、肩膀自然下落，這種矯正反應使得人體得以平衡、穩定。
- 重力腳因下肢的上撐而大轉子突出，因此外圍輪廓線似「N」字，游離腳側的輪廓線則以較小的弧度逐漸向下，體中軸弧度介於兩者間。
- 正面角度的左右對稱點連接線呈放射狀，並分別與體中軸呈垂直關係。
- 由於重力腳側骨盆上撐、肩下壓，上下壓縮中的大胸肌外壓、較厚，腹部小提琴型亦隨之微微扭曲，小提琴型是由肋骨拱弧、腹側溝(下頁標示2、11)、下腹膚紋所圍繞而成。女性由於脂肪較厚，下腹膚紋位置較高，故名為「鮪魚紋」。
- 重力腳側的大腿表面圓飽，游離腳側由於膝部外移，大腿內側的內收肌群消減。
- 腹股溝是軀幹與大腿的會合處，重力腳側下肢挺直、直撐骨盆，因此重力腳側腹股溝短而上斜；游離腳側膝前移、骨盆下落，軀幹與大腿黏合較多，因此游離腳側腹股溝較長、較平。

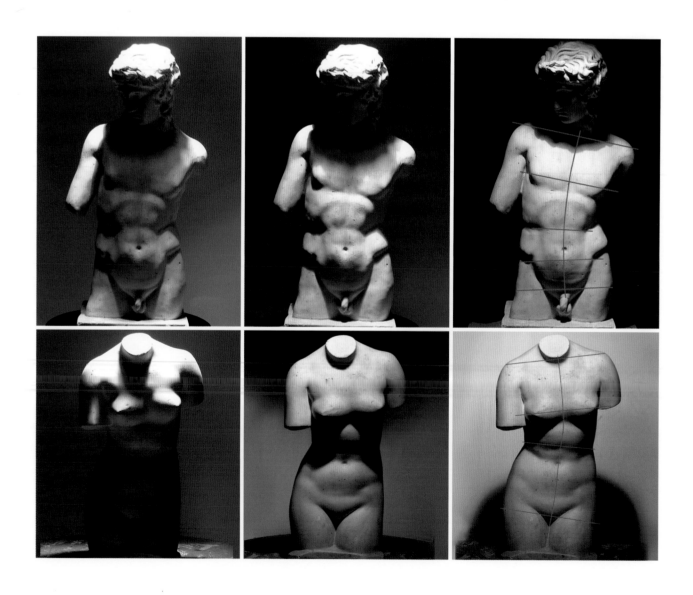

B. 烏東《大解剖者》的縱向造形規律與造形規律

1.「正面視點」的造形規律與解剖結構

上下列分別採用頂光、底光拍攝，兩者對照更可觀察出體表解剖全貌。從下頁的全側面的前輪廓線可知，大胸肌向前下斜至乳頭處直轉向下，至臍下再後收，乳頭至臍下之間幾乎是垂直面，其間的起伏細微，因此光照邊際主要安排在乳頭、臍下，乳頭、臍下間是較細碎的形體起伏。

1.乳下弧線 2.肋骨拱弧 3.腹橫溝 4.腸骨前上嵴 5.縫匠肌 6.股骨擴張肌 7.股直肌 8.內收肌群 9.腹外斜肌 10.腹直肌 11.腹側溝 12.鋸齒狀溝 13.胸側溝 14.三角肌 15.鎖骨 16.胸鎖乳突肌 17.斜方肌

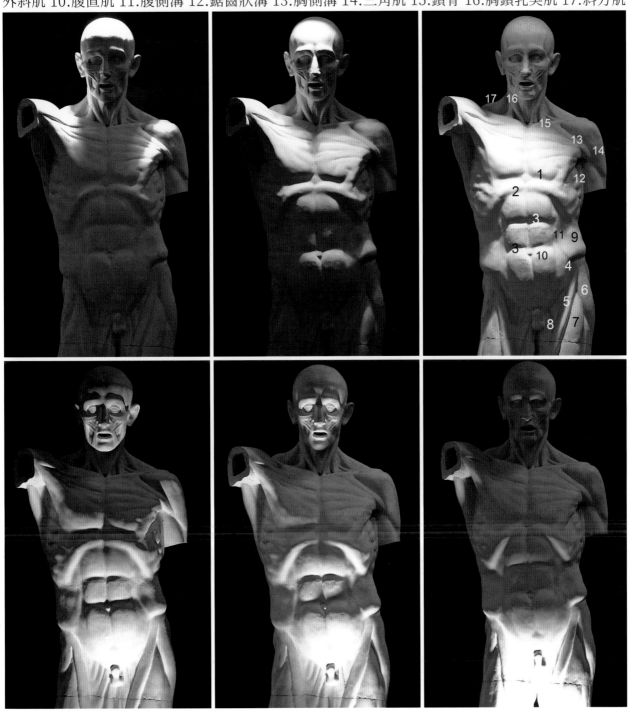

2.「側面視點」的造形規律與解剖結構

圖中可以看到腋窩前壁是大胸肌1，後壁有大圓肌2、背闊肌3，大胸肌、背闊肌間的前鋸肌4與腹外斜肌5交會成鋸齒狀溝。腸骨前上棘6向後上的腸骨嵴7是腹側溝。大轉子8前面是股骨擴張肌9、上面是中臀肌10、後面是大臀肌11。

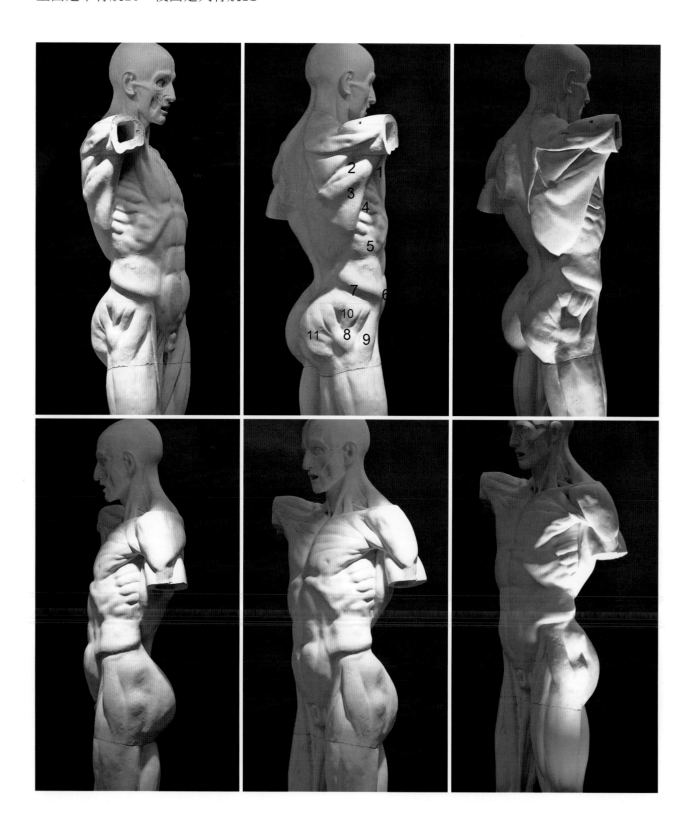

3.「背面視點」的造形規律與解剖結構

從上頁大解剖側面圖可知,斜方肌下部、肩胛骨下部,以及與大轉子同高的臀部隆起處在同一垂直面上,因此第一張圖片的「光照邊際」止於肩胛岡,肩胛岡的隆起是上背極重要的分面處;第二張圖片的「光照邊際」止於斜方肌下部、肩胛骨下部,第三張圖片的「光照邊際」止於與大轉子同高的臀部隆起處,以顯示這些重要區塊的解剖結構。

《大解剖者》標示:1.肩胛岡　2.斜方肌　3.三角肌　4.肩胛骨　5. 背闊肌　6.大圓肌　7. 薦骨三角　8. 腰三角　9.腹外斜肌　10.中臀肌　11.大臀肌　12. 股骨大轉子

▲ 康勃夫（Arthur Kampf, 1864-1950）

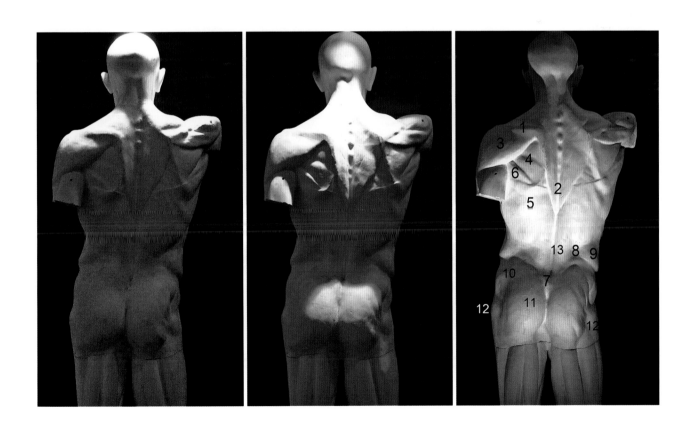

V. 以「橫斷面線」在透視中的表現解析軀幹之造形規律與解剖結構

「大面交界」與「最大範圍」經過處的解析，目的在藉著「橫向」形體的變化，建立「橫向」深度空間的觀念。本節「以『橫斷面線』在透視中的表現解析軀幹之造形規律與解剖結構」中，目的在藉著「縱向」形體變化，建立「橫向」深度空間的觀念。筆者在模特兒與《大解剖者》身上圈以橫斷面色圈，以平視、仰視、俯視拍攝，平視時色圈呈一直線，仰視、俯視中的色圈因透視而轉折強烈，而每一個轉折點的位置主要是在「大面交界處」，次要是在「最大範圍經過的位置」，因此本單元也是「大面交界處」、「最大範圍經過的位置」之延伸。

在進入透視中的造形規律之前，要先認清形體的「方位」、「朝向」，每個形體的「大面」與局部都應有統一的「朝向」。軀幹是較複雜的綜合形體，充滿了各種細節，而腰部的活動範圍又廣，因此將胸廓與骨盆視為不同的體塊，以便明確地表現兩者的差異。本單元以《大解剖者》與自然人體為例，說明如下：

- 以《大解剖者》為主分析對象，因為它呈重力偏移的姿態，也是美術表現中最常見的姿勢。《大解剖者》左腳為重力腳、右腳為游離腳，因此左側骨盆上撐肩落下，右側骨盆下落肩上移。模特兒姿勢雖然未完全相同，但也是左為重力腳、右為游離腳，因此展現·相似的規律。

- 軀幹前與後色圈的黏貼是連接左右對稱點，而側面胸廓的動勢斜向前下，色圈的黏貼是與與動勢呈垂直關係，故側面色圈前高後低。側面的骨盆動勢是斜向後下，不過為了兼顧到大轉子以及臀後最隆起點，故色圈採水平黏貼，色圈前後左右連接成環狀線。

- 由於鎖骨、肩胛岡是軀幹上部重要分面處，也可以說是軀幹頂面與縱面的分界，因此軀幹第一道色圈是沿著鎖骨、肩胛岡來黏貼。第二道色圈經左右乳頭、第三道經左右胸廓下緣、第四道經左右腸骨前上棘、第五道連接左右大轉子，個個都是經過體表上的重要標誌。色圈都經過對稱點，因此正前與正後的色圈完全與體中軸呈垂直關係。

- 「透視中軀幹的造形規律與解剖結構」分八個視角，並以平視、仰視、俯視三個視點進行說明：

1. 透視中「前面」視角的造形規律與解剖結構
2. 透視中「左前」視角的造形規律與解剖結構——重力腳側
3. 透視中「左側」視角的造形規律與解剖結構——重力腳側
4. 透視中「左後」視角的造形規律與解剖結構——重力腳側
5. 透視中「後面」視角的造形規律與解剖結構
6. 透視中「右後」視角的造形規律與解剖結構——游離腳側
7. 透視中「右側」視角的造形規律與解剖結構——游離腳側
8. 透視中「右前」視角的造形規律與解剖結構——游離腳側

1. 透視中「前面」視角的造形規律與解剖結構

- 上列左圖中與鏡頭最接近、形體最前突的是狹義的全正面範圍(即扣除相鄰的側面、肩上)，它的範圍介於左右「軀幹側面視點最大範圍經過處」之間，經過處是狹義全正面外緣重要的隆起，因此才會形成光照邊際，所以它也是重要分面處，它經過乳頭外側、腹直肌側緣。

- 圖中的平視、仰視的色圈完全反應出重力腳側骨盆上撐、肩落下落的人體造形規律，素描中以色圈的走向為排線筆觸更能增加身體的動態，參考本章末。

- 離鏡頭越遠的部位之色圈越明顯呈現體塊的特色，仰視圖中可見離鏡頭較遠的胸部向前突起處最平、前突範圍也最寬，乳頭處色圈轉角最明顯，它是體塊轉換急促的表示，其它部位皆以弧面柔和地側轉。俯視圖中可見胸部轉折點最外、上腹部轉折點最內，它代表胸前前突的平面最寬，上腹最前突處最窄、較尖，下腹部較圓。

- 石膏像肩上淺色色圈經過鎖骨、肩峰，它是肩之下界、軀幹縱面的開始。

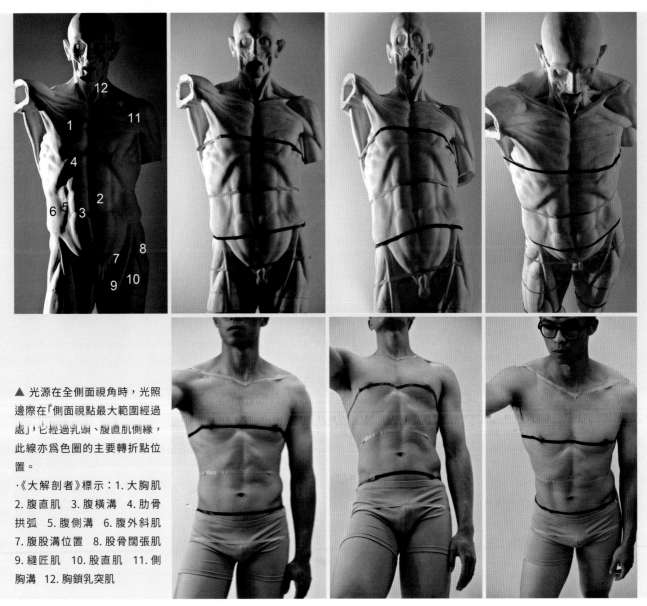

▲ 光源在全側面視角時，光照邊際在「側面視點最大範圍經過處」，它經過乳頭、腹直肌側緣，此線亦為色圈的主要轉折點位置。

·《大解剖者》標示：1. 大胸肌 2. 腹直肌 3. 腹橫溝 4. 肋骨拱弧 5. 腹側溝 6. 腹外斜肌 7. 腹股溝位置 8. 股骨闊張肌 9. 縫匠肌 10. 股直肌 11. 側胸溝 12. 胸鎖乳突肌

2. 透視中「左前」視角的造形規律與解剖結構——重力腳側

- 側前視角中與鏡頭最接近、最突向觀察點的位置是「正面與側面交界處」，它相當於立方體中面與面交界的稜線，此線之前、之後形體皆內收，它經過乳頭外側、股骨擴張肌前緣。上單元1「最大範圍經過處」僅是大面中介處的隆起，是次要的起伏。
- 左圖中的光照邊際與遠端輪廓線呈對關係時，此光照邊際線才是交界線。
- 側面胸廓的動勢是斜向前下的，色圈與動勢垂直故呈現為前高後低。胸廓下緣動勢減弱，淺色色圈斜度亦減弱。素描中以色圈的走向為排線筆觸更能增加身體的動態，參考本章結語。
- 離鏡頭越遠的色圈越明顯呈現體塊的特色，仰視圖中胸部色圈轉折點銳利，胸前較腹前平坦。俯視圖中仍舊可以看到胸前最前突處最寬、較平，上腹部最前突處最窄、較尖，下腹部較圓。
- 上單元1「前面視角」與本單元「左側視點」色圈在乳頭處轉折皆最為急促、明確。

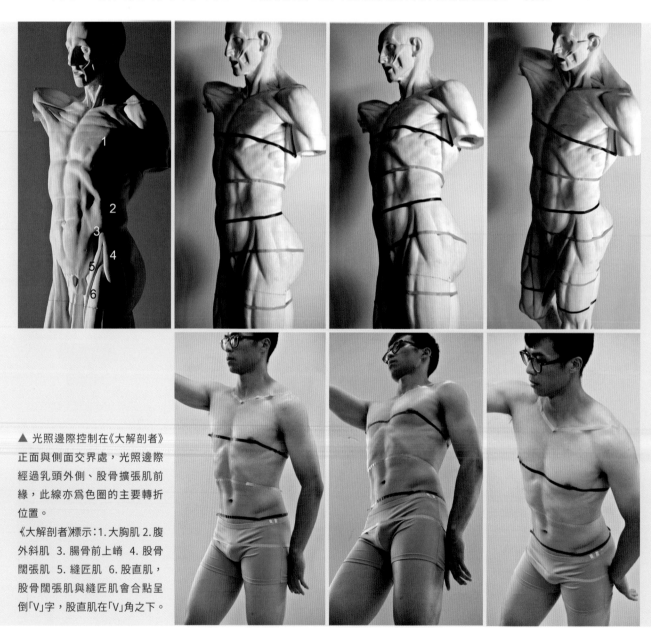

▲ 光照邊際控制在《大解剖者》正面與側面交界處，光照邊際經過乳頭外側、股骨擴張肌前緣，此線亦為色圈的主要轉折位置。

《大解剖者》標示：1. 大胸肌 2. 腹外斜肌 3. 腸骨前上嵴 4. 股骨闊張肌 5. 縫匠肌 6. 股直肌，股骨闊張肌與縫匠肌會合點呈倒「V」字，股直肌在「V」角之下。

3. 透視中「左側」視角的造形規律與解剖結構——重力腳側

- 左圖《大解剖者》的這個視角中與鏡頭最接近、軀幹最向側面突的是「正面視點最大範圍經過處」，它由胸廓側後逐漸向下前移至骨盆側前，是經過胸廓背闊肌指向大轉子前的股骨擴張肌。由於它位於側面中介處，較於「大面交界」的起伏和緩多了，因此此處色圈的轉折只有在較深的俯視才較顯現。

- 仰視、俯視圖中位於「正側交界」的乳頭處色圈仍呈強烈轉折，俯視圖中可清楚看到乳頭之後的胸側色圈呈斜線，它的轉折點被手臂遮蔽，請參考模特兒圖。胸側色圈向下轉折點在後、臀側色圈轉折點在前，它代表胸廓後寬前窄、骨盆前寬後窄。

- 模特兒俯視圖中色圈的轉折點皆在「正面視點最大範圍經過處」，它由後上逐漸向前下移，此線之前與之後形體皆內收。

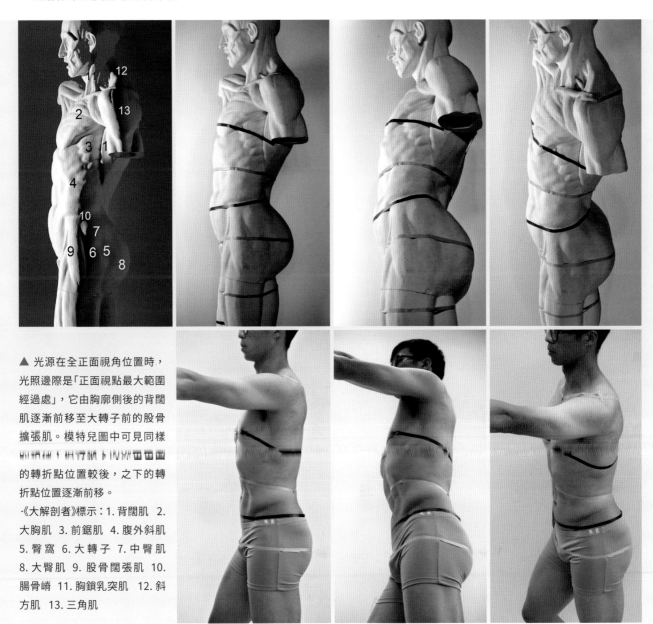

▲ 光源在全正面視角位置時，光照邊際是「正面視點最大範圍經過處」，它由胸廓側後的背闊肌逐漸前移至大轉子前的股骨擴張肌。模特兒圖中可見同樣的……（轉折點位置較後，之下的轉折點位置逐漸前移。

《大解剖者》標示：1.背闊肌　2.大胸肌　3.前鋸肌　4.腹外斜肌　5.臀窩　6.大轉子　7.中臀肌　8.大臀肌　9.股骨闊張肌　10.腸骨嵴　11.胸鎖乳突肌　12.斜方肌　13.三角肌

4. 透視中「左後」視角的造形規律與解剖結構──重力腳側

- 側後視角中與鏡頭最接近、軀幹最突向觀察點的位置是「側面與背面交界處」，它是這個視角中重要的隆起，它由腋下斜向後下的腰部，再順著臀部隆起下行。
- 左圖中的光照邊際與遠端輪廓線呈對關係時，此光照邊際線才是交界線。 平視時色圈呈直線，仰視時色圈的彎點是向上突起處，俯視時色圈的彎點是向下突出處。
- 《大解剖者》的上背色圈部分被手臂遮蔽，因此請參照模特兒圖片，軀幹色圈轉折點以胸部深色色圈最外、臀部淺色色圈轉折點位置最後。它代表臀部的側後較平、臀後較尖，胸廓背後平、寬、略呈梯型。
- 比較本單元「左後視角」的色圈轉折，可見它們比單元2「左前視角」柔和多了，它也代表形體起伏較前面和緩。由色圈轉折可以歸納出背厚而寬、臀後較尖。

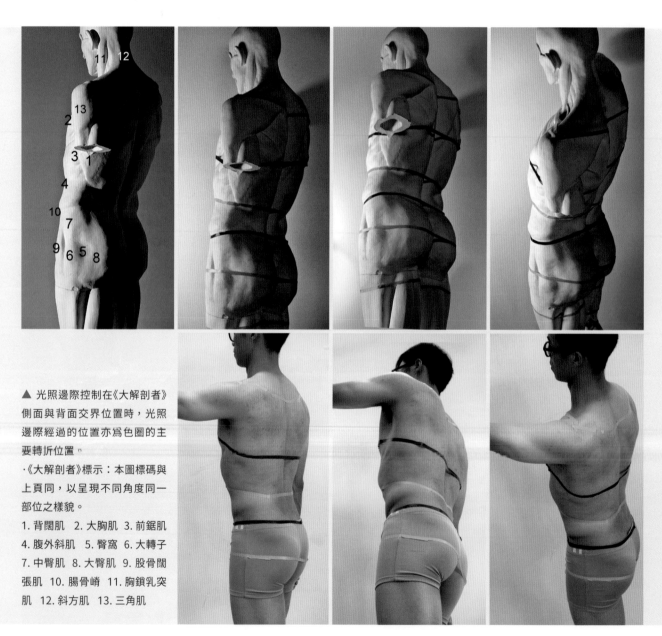

▲ 光照邊際控制在《大解剖者》側面與背面交界位置時，光照邊際經過的位置亦為色圈的主要轉折位置。

·《大解剖者》標示：本圖標碼與上頁同，以呈現不同角度同一部位之樣貌。

1. 背闊肌　2. 大胸肌　3. 前鋸肌
4. 腹外斜肌　5. 臀窩　6. 大轉子
7. 中臀肌　8. 大臀肌　9. 股骨闊張肌　10. 腸骨嵴　11. 胸鎖乳突肌　12. 斜方肌　13. 三角肌

5. 透視中「後面」視角的造形規律與解剖結構

- 在這個視角中與鏡頭最接近、形體最後突的是狹義的全背面範圍(扣除相鄰的側面)，也就是左右「側面視點最大範圍經過處」之間，它是狹義的全背面外緣重要的隆起，所以也是重要分面處，它由肩胛骨直接斜向臀下。
- 圖中的的色圈反應出重力腳側骨盆上撐、肩落下落的人體造形規律。
- 仰視圖中離鏡頭較的遠淺色色圈表現出左右肩胛岡之間的凹陷，其下的上背部深色色圈的兩邊轉角明顯 ； 俯視圖中可見臀部背面淺色色圈轉角位置很內，它代表上背部較寬、較平，臀部背面較窄，因此呈現較多的臀側。上背部轉折點位置在肩胛骨上。

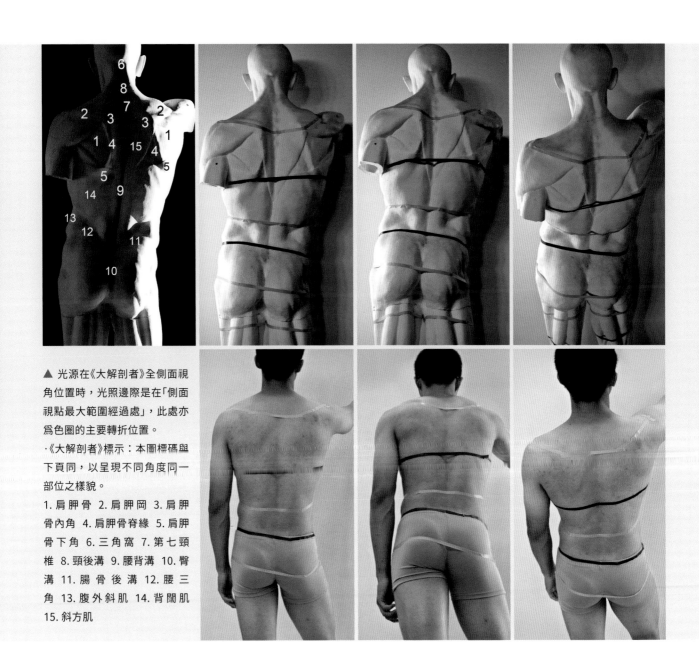

▲ 光源在《大解剖者》全側面視角位置時，光照邊際是在「側面視點最大範圍經過處」，此處亦為色圈的主要轉折位置。

·《大解剖者》標示：本圖標碼與下頁同，以呈現不同角度同一部位之樣貌。

1. 肩胛骨 2. 肩胛岡 3. 肩胛骨內角 4. 肩胛骨脊緣 5. 肩胛骨下角 6. 三角窩 7. 第七頸椎 8. 頸後溝 9. 腰背溝 10. 臀溝 11. 腸骨後溝 12. 腰三角 13. 腹外斜肌 14. 背闊肌 15. 斜方肌

6. 透視中「右後」視角的造形規律與解剖結構——游離腳側

- 側後視角中與鏡頭最接近、最突向觀察點的位置是「側面與背面交界處」，它是這個視角中重要的隆起，是由背闊肌外緣斜向腰部再順著臀部隆起下行，見模特兒照片。背闊肌是胸廓側面最外突的位置，而手臂上提使得背闊肌外拉，轉角特別明顯。由於大解剖者手臂平舉，「側面與背面交界處」已脫離標準體位狀況，請直接參考圖說。

- 大解剖者、模特兒的色圈以肩胛骨下角深色色圈轉角位置最外，其下淺色色圈、腰部深色色圈、臀部淺色色圈的轉角逐漸向後內移，它代表著臀側較平較寬、臀後較尖，腰部側面窄、背面平。

- 俯視圖中肩上淺色色圈經過肩峰、肩胛岡、肩胛內角，它是肩與軀幹縱面的分面處。從肩胛岡內側色圈的轉折可以知道肩胛骨之間是凹陷的。

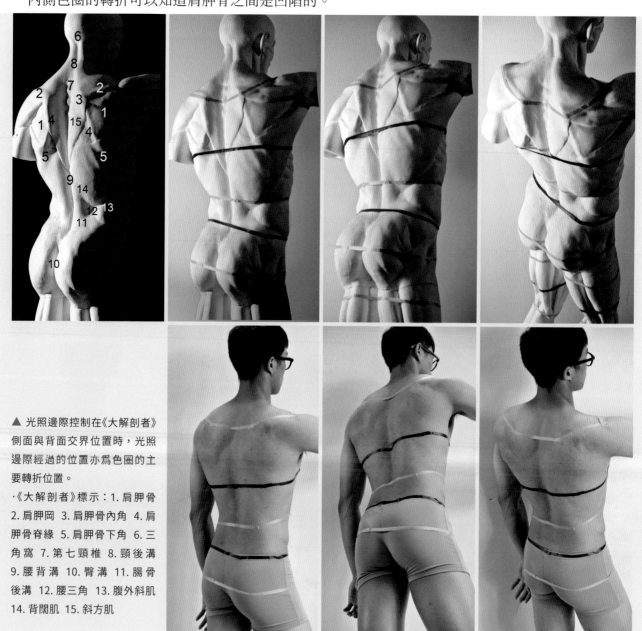

▲ 光照邊際控制在《大解剖者》側面與背面交界位置時，光照邊際經過的位置亦為色圈的主要轉折位置。

·《大解剖者》標示：1.肩胛骨 2.肩胛岡 3.肩胛骨內角 4.肩胛骨脊緣 5.肩胛骨下角 6.三角窩 7.第七頸椎 8.頸後溝 9.腰背溝 10.臀溝 11.腸骨後溝 12.腰三角 13.腹外斜肌 14.背闊肌 15.斜方肌

7. 透視中「右側」視角的造形規律與解剖結構──游離腳側

- 這個視角中與鏡頭最接近、軀幹最向側面突的是「正面視點最大範圍經過處」，它由胸廓側後逐漸向下前移至骨盆側前，經過胸廓背闊肌、中臀肌、大轉子前的股骨擴張肌後緣，它比單元3「左側視角」重力腳側更前。由於它位於側面中介處，只有在較深的俯視、仰視才較顯現。
- 肩胛骨、背闊肌隨著手臂平舉而外拉，俯視圖中可見《大解剖者》胸廓色圈的第一個轉折點在背闊肌外緣、第二個轉折點在肩胛骨脊緣，背闊肌是胸廓最側外突的位置。仰視圖中胸廓色圈只見的在肩胛骨脊緣的轉折。
- 腰部色圈的轉折點略前，骨盆色圈的轉折點有二，一個是前面的股骨擴張肌，另一是大臀肌，因爲臀部橫斷面略呈梯型，因此呈現兩個轉折點。

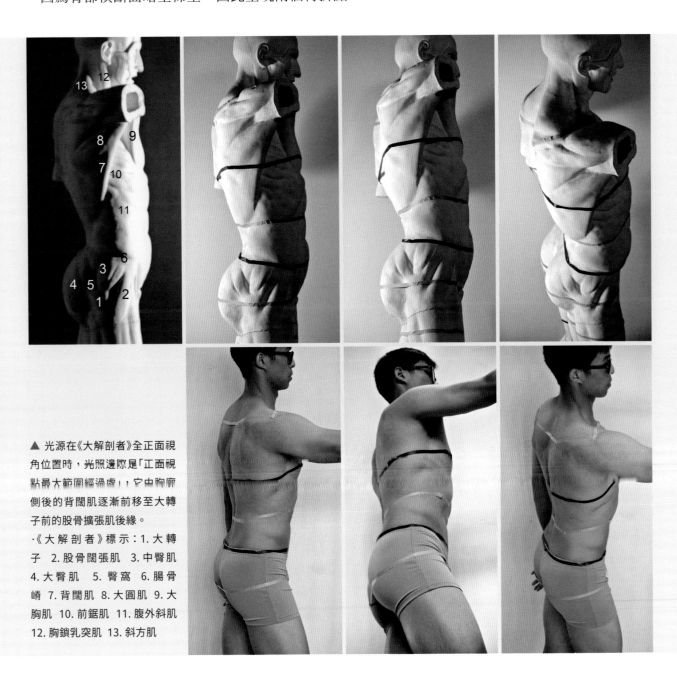

▲ 光源在《大解剖者》全正面視角位置時，光照邊際是「正面視點最大範圍經過處」，它由胸廓側後的背闊肌逐漸前移至大轉子前的股骨擴張肌後緣。

·《大解剖者》標示：1. 大轉子 2. 股骨闊張肌 3. 中臀肌 4. 大臀肌 5. 臀窩 6. 腸骨嵴 7. 背闊肌 8. 大圓肌 9. 大胸肌 10. 前鋸肌 11. 腹外斜肌 12. 胸鎖乳突肌 13. 斜方肌

8. 透視中「右前」視角的造形規律與解剖結構——游離腳側

- 側前視角中與鏡頭最接近、最突向觀察點的位置是「正面與側面交界處」，它相當於立方體中面與面交界處中的稜線，它經過乳頭外側、股骨擴張肌前緣。

- 圖中的平視、仰視的色圈完全反應立出游離腳側骨盆下落、肩落上移的造形規律，側面胸廓的縱向動勢是斜向前下的，色圈與動勢垂直故呈現為前高後低。胸廓下緣動勢減弱，色圈斜度亦隨之減弱。

- 仰視圖中胸前色圈的轉折點較外、在乳頭外側，上腹部淺色轉折點較內，下腹部深色轉折點略外，骨盆淺色轉折點更外、在股骨擴張肌上。轉折點之後的胸廓側面很寬、轉折點之後的骨盆側面很窄，它代表胸廓前窄後寬、骨盆前寬後窄。

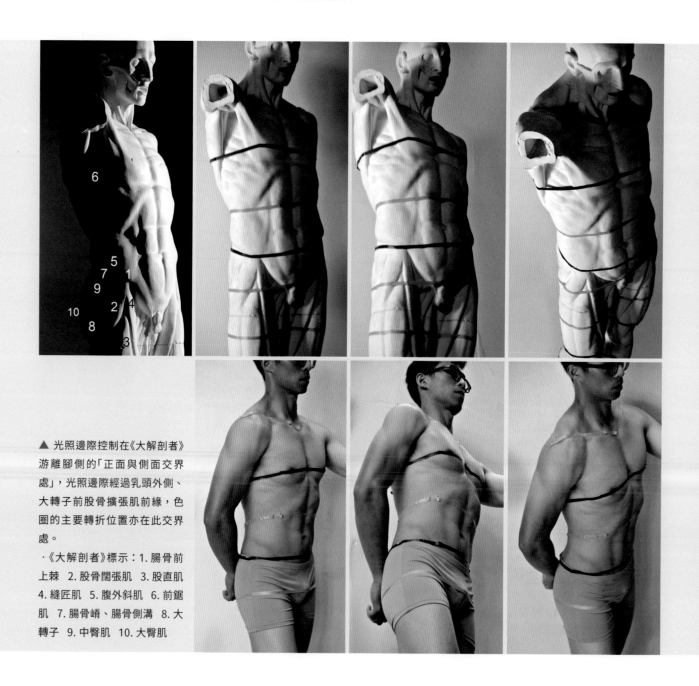

▲ 光照邊際控制在《大解剖者》游離腳側的「正面與側面交界處」，光照邊際經過乳頭外側、大轉子前股骨擴張肌前緣，色圈的主要轉折位置亦在此交界處。

· 《大解剖者》標示：1. 腸骨前上棘 2. 股骨闊張肌 3. 股直肌 4. 縫匠肌 5. 腹外斜肌 6. 前鋸肌 7. 腸骨嵴、腸骨側溝 8. 大轉子 9. 中臀肌 10. 大臀肌

9. 從理論至實作的應用

「透視中的造形規律與解剖結構」的應用確實能夠增加寫實人物的體積感以及強化動態表現，茲以筆者在「人體素描」課堂中實施的方法說明如下：

- 長方體人型的繪製：在學生完成初步輪廓時，即刻指導學生將人體體塊幾何圖形化，在素描紙下角以長方體體塊繪出模特兒的動態，包含重心線經過位置、各體塊的方位、左右高低及上下傾斜關係等，如右圖所示。長方體人型中每一體塊的縱向邊線相當於「大面交界線」，上下緣線相當於「透視中造形規律」的橫斷面線色圈，素描中的橫向筆觸是橫斷面線色圈延伸成的排線。

- 大體塊的分面：輪廓完成後，筆者以強光投射向模特兒，分次顯示出各體塊的「大面交界線」，學生先將它畫在素描上，之後再依描繪者角度的不同而做調整。因為描繪者坐在側面的位置時，如果完全依照原來「正面與側面」、「側面與背面」交界位置描繪，則側面身體會顯得太厚。

- 以筆觸強化動態與體積：長方體人型已反映出模特兒基本動態，因此以長方體人型體塊的上下邊線為筆觸，以排線呈現出模特兒的動態、體積。如左圖中重力腳側骨盆較高、排線亦高，重力腳側肩膀較低、排線亦低，這些與橫斷面線色圈的觀念是相同。

- 體積感的增加：在分面線前後做出體塊的厚度與動勢，以左圖的大腿為例，大腿前伸則側面排線斜度較大，重力腳側面筆觸排線較小。

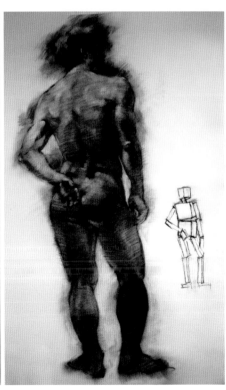

▲ 如果將人體的各個部位概括成長方形體塊，以體塊來思考人體，是解決空間問題的有效途徑。左圖的橫向線筆觸是參考長方形體塊上下緣，以筆觸的增減來呈現動勢、方位、立體感，中圖以筆觸的密度呈現解剖結構的凹凸起伏，隨著密度的增減人體逐漸結實。右圖進一步加入更接近自然人體造形的橫斷面筆觸。此為二上人體素描課堂習作，由左至右分別為焦聖偉、林秀玲、施皓現場習作。

- 次體塊的分面：左圖素描有動態、體積感，但只是個粗胚，必須突破長方體僅四個面的侷限，因此再次以強光投射向模特兒，將「正面」、「背面」、「側面」視點最大範圍經過處顯示出來，再分將大面中介處的次要「分面」分出來，並將排線包向外輪廓線，此時的筆觸似橫斷面線。

- 解剖結構的納入：接著要做肌理的表現，方法是在解剖結構凹陷處或陰影處將筆觸加密，在突起處或亮面將筆觸擦掉一些。如中圖所示，以此方法逐漸調整，逐漸形成右圖素描，近看一道道筆觸有如一條條色圈，遠看渾然一體如傳統的寫實素描。

以「最大範圍經過處」增進人體「橫向」空間觀念，以「分面」提升對立體觀察能力、減低細節上的干擾。從不同視角的橫斷面色圈，展現「縱向」空間的造形規律。最後以素描中的應用為例，將理論與實作連結。至此軀幹單元完成，接著進入「下肢的造形規律與解剖結構」。

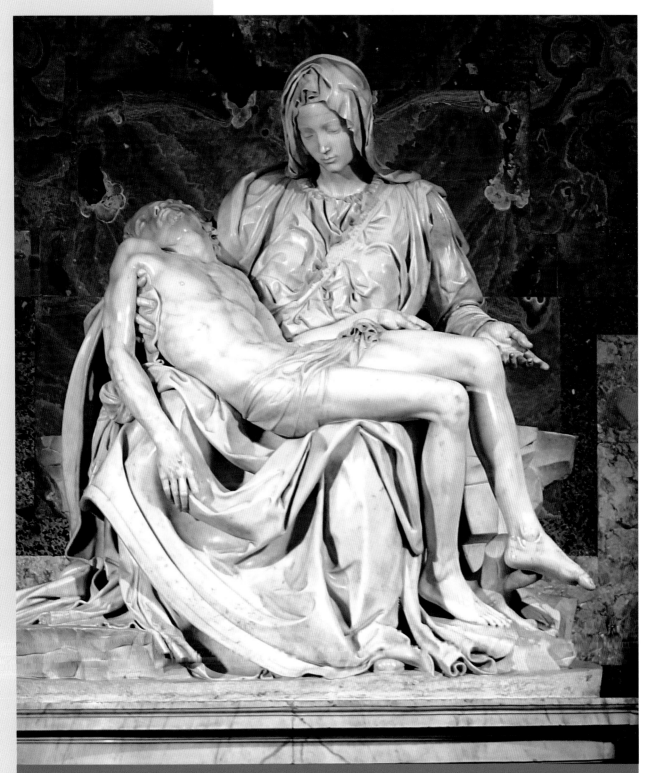

▲ 米開朗基羅 (Michelangelo, 1475-1564)——《哀悼耶穌》
這是米開朗基羅唯一簽名過的作品。在《哀悼耶穌》中，死去的耶穌安臥在聖母瑪利亞的膝上，而聖母悲痛
地俯視着聖子。聖母瑪利亞的形象如此年輕美麗，那是因為米開朗基羅認為，她是純潔和崇高的化身，神
聖必能永保青春。

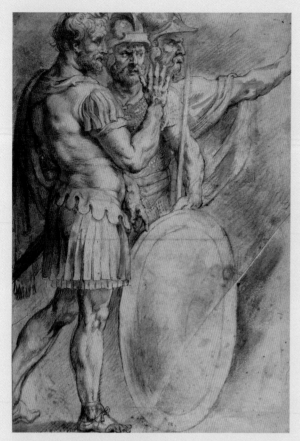

▲ 魯本斯 (Peter Paul Rubens ,1577-1640)——拉斐爾之後的三位勇士

下肢扮演著全身「韻律帶動」的角色,人類因直立行走,伸高了視野並空出雙手得以使用工具,雙腿靈活地推動我們踏出每一步,在躍進中得以平衡著地;下肢的結構既能承載重力又賦予活動力,並兼具優美的形式。

下肢除了腳趾具有明確的輪廓線外,其餘幾乎都是由不同弧面交會而成,因此形體描繪不易。在本章中,筆者以下幾個重點逐步導引出下肢的造形規律:

• 下肢「最大範圍經過的位置」——外圍輪廓線對應在深度空間的造形規律與解剖結構

以橫向強光投射向下肢,以其所呈現的「光照邊際」歸納出正面、背面、外側面、內側面視點的最大範圍經過處,再由此「光照邊際」導引出造形規律與內部解剖結構。

• 透視中下肢的造形規律與解剖結構

立體感的表現常藉由大面加以區分,也就是一般所謂的頂面、底面、正面、側面的劃分。但是,下肢是細長體,它的「面與面交界處」與正面、背面、側面視點「最大範圍經過處」位置相近,因此於對立體感的建立不具實用價值。為了展現這個細長體的立體感,筆者以代表橫斷面的色圈貼黏在模特兒的下肢,再從不同動作、不同視角中比較同一橫斷面線的差異,進而導引出它的造形規律以及內部解剖與體表造形的關係。

本單元中的「最大範圍經過處」,是以縱向「光照邊際」突顯下肢橫向的造形變化;「透視中的造形規律」的橫斷面色圈是在突顯了縱向的造形變化,縱橫兩向交織出下肢整體的造形規律與解剖結構的關係。

一、下肢「最大範圍經過的位置」——外圍輪廓線對應在深度空間的造形規律與解剖結構

「最大範圍經過的位置」也就是同一視點的「外圍輪廓線對應在深度空間的位置」，也是素描中肢體與背景交接的邊線位置。人體上的任何一點都有X、Y、Z值，亦即橫向、縱向、深度的空間位置。然而描繪者常常疏忽深度位置，而誤將每一點的Z值都停留在同一空間裡，如果能夠客觀地理解人體每一點的深度空間關係，更能夠正確地傳達出立體特質。

本單元的立論是以正面視點、背面視點、外側視點、內側視點的外圍輪廓線對應在深度空間的位置，解析該視點的大範圍經過位置的規律，照片中的「光照邊際」也是所有「標準體位」解剖圖中的外圍輪廓線經過之位置，因此照片中的模特兒圖像，可以直接與解剖圖對照。

由於光線具有強弱及方向的物理特性，它如同視線般是以直線前進，遇阻隔即終止；光可以抵達處，視線亦可抵達。當光源位置設置在正面或背面、內側、外側視點時，光線投射在模特兒身上的「光照邊際」，即為原觀察點的「外圍輪廓線」或「最大範圍」經過位置。它使得研究者可以從不同角度觀察光影變化、研究該視角的「外圍輪廓線經過處」在深度空間裡的位置及相鄰處的形體起伏與結構的穿插銜接。「光照邊際」是該體塊在該視點最向外突出處，「光照邊際」之前與之後形體都是內收的。本節每個視點外圍輪廓線的「光照邊際」主角度是三張組圖的左圖，主角度就是與觀察點的視線成90度、是正對被觀察體的角度，中圖及右圖是較前及較後的視角，藉此得以完整地瞭解該視點外圍輪廓線經過處之變化。以最易辨視的視角做「最大範圍經過的位置」分析，分成九點進行：

1.「正面視點」最大範圍經過處的造形規律與解剖結構——外側
2.「背面視點」最大範圍經過處的造形規律與解剖結構——外側
3.「正面視點」最大範圍經過處的造形規律與解剖結構——內側
4.「背面視點」最大範圍經過處的造形規律與解剖結構——內側
5.「外側視點」最大範圍經過處的造形規律與解剖結構——前面
6.「內側視點」最大範圍經過處的造形規律與解剖結構——前面
7.「外側視點」最大範圍經過處的造形規律與解剖結構——後面
8.「內側視點」最大範圍經過處的造形規律與解剖結構——後面
9. 綜覽：不同視角最大範圍經過處的相互關係

筆者在解剖圖上的「最大範圍經過處」之劃分，主要是在以體表的重要隆起處來劃分，因此並不追溯肌肉的起止位置，同時為了方便應用，各劃分處難免有些簡化，不過以此觀念對照自然人體的體表起伏，即可找出正確的解剖結構位置。

1.「正面視點」最大範圍經過處的造形規律與解剖結構——外側
2.「背面視點」最大範圍經過處的造形規律與解剖結構——外側

以「光照邊際」呈現「正面視點」最大範圍經過下肢外側的深度空間位置時，光源在正前方視點位置；以「光照邊際」呈現「背面視點」最大範圍經過外側深度空間位置時，光源在正後方視點位置。紅色線是「正面視點」的最大範圍經過處，深茶色是「背面視點」的最大範圍經過處，也是該視點「外圍輪廓經過處」。「正面」、「背面」視點解剖圖上僅標示最大範圍直接經過處，其餘相關解剖位置標示於外側解剖圖。

■ 解剖圖外側輪廓線的隆起處，對應的「光照邊際」之造形意義：

• 大腿外側輪廓從腰部向外隆起，經中臀肌、至大轉子開始內收，最貼近輪廓線的是「髂脛束」，髂脛束是大腿外側的一層筋膜，從骨盆的腸骨嵴外側沿著大腿外側邊往下，過膝關節、經腓骨小頭、終止於小腿上方，它是穩定膝蓋動作的結構，也將股外側肌壓制向股骨，使股外側肌積極地發揮伸直小腿的功能。髂脛束上端向後銜接大臀肌、向前銜接股骨闊張肌，因此具有穩定骨盆的作用。「正面」與「背面」解剖圖中可以看到髂脛束緊貼著股外側肌，因此「正面」與「背面」最大範圍經過處也在股外側肌處。「側面」解剖圖中可見股外側肌占了相當大的範圍，它的後緣在體表常常顯現為溝紋。

• 小腿外側輪廓從膝部向外隆起，由背面視點觀看，比目魚肌露出於腓腸肌的外圍，由側面視點觀看，比目魚肌位置很後面，因此「正面」與「背面」最大範圍經過處位置較後，它也印證了

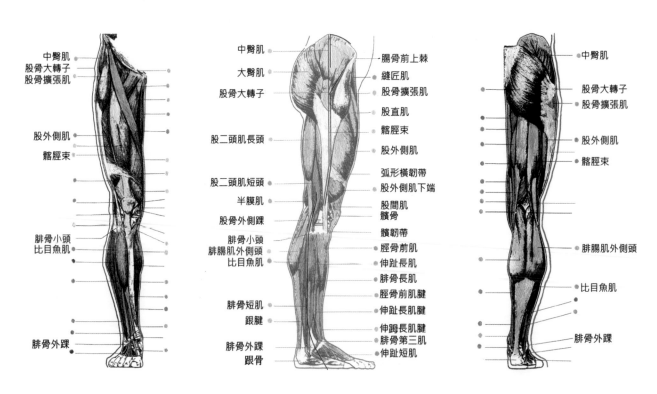

▲ 下肢外側輪廓線對應於深度空間示意圖：紅色線是「正面視點」對應在深度空間的位置，深茶色線是「背面視點」對應位置，注意兩者的前後距離。

小腿後寬前窄。

- 外踝隆起是「正面」與「背面」視點最大範圍經過處。

■ 解剖圖外側圍輪廓線的內收處，對應的「光照邊際」之造形意義：

- 大腿之下的膝關節處收窄，此處多是肌腱，肌腱體積小以免妨礙關節之活動。從「正面」視點觀看，可見膝前栗狀的髕骨，及膝後的「股二頭肌」，由此可知膝部前窄後寬。從「背面」視點觀看，膝外側是「股二頭肌」，它遮蔽了側面、前面的組織，再次印證了膝部前窄後寬，因此「正面」與「背面」視點最大範圍經過處偏後。

■「光照邊際」與自然人體前後輪廓線之距離的造形意義，參考下頁模特兒照片：

- 從「光照邊際」中可以看出臀部的明暗交界較前，這是因為骨盆前寬後窄。
- 從「光照邊際」中可以看出膝部的明暗交界較後，因為膝前較窄、有髕骨隆起。
- 從「光照邊際」中可以看出小腿的明暗交界較後，因為小腿前窄後寬。
- 從「光照邊際」中可以看出大腿的明暗交界是微微向前的弧線，因為前面有肥厚的伸肌群，藉它才得以伸直大小腿。

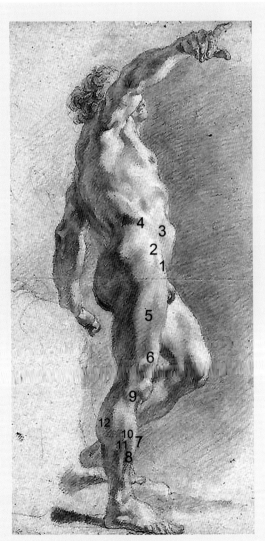

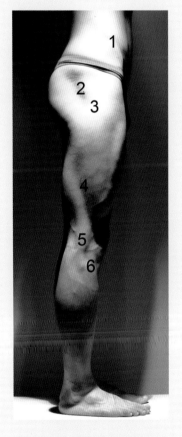

◀ 皮亞瑟塔（Giovanni Battista Piazzetta, 1682-1754）——《舉起右手的立姿男體》軀幹前突下肢後曳，人體因此得以平衡，大腿、小腿的明暗交界較垂直，膝部明暗交界斜向後下，與下肢動勢相符合。

1. 縫匠肌　　　　7. 脛骨前肌
2. 股骨闊張肌　　8. 伸趾長肌
3. 腸骨前上棘　　9. 腓骨小頭
4. 腸骨側溝　　　10. 腓骨長肌
5. 髂脛束前緣　　11. 比目魚肌
6. 膝挺直時之贅肉 12. 腓腸肌

▶ 光源在側上方時，臀側、小腿上段、足前直接受光。骨盆上緣的凹痕 1 是腸骨前上崤的位置，也是體表腸骨側溝處；臀側的灰線 2 是中臀肌與大臀肌的交會，灰線 2 指向大轉子 3。大腿側面斜向膝部的陰影是股外側肌的後緣 4，膝側的向後斜線是股二頭肌短頭的前緣 5，6 是腓骨小頭隆起。由於小腿肌肉肥飽，因此小腿的明暗交界呈圓弧狀。

- 左圖是主角度,是與視線成90度的全側面拍攝,它可與解剖圖直接對照。圖中的「光照邊際」是下肢最向外側隆起的位置。

- 左圖的「光照邊際」在大腿處較垂直,膝關節處隨著膝之動勢後斜,小腿處亦垂直,外踝下轉向小趾。右圖側後角度的「光照邊際」在大腿處呈大圓弧,小腿處呈小圓弧,是肌肉飽滿的表示。圖中可見內踝大大的隆起、外踝較低較小而尖。

- 「光照邊際」分成前後二段,前段沿著骨盆側面的中臀肌2向後斜至股骨大轉子3,再沿股外側肌側緣5向下,經膝關節後側的股二頭肌長頭肌腱6至腓骨小頭7,再沿著腓骨長肌、腓骨第三肌至足外踝處再轉向小趾側面。「光照邊際」後段較短,在小腿下部,由股二頭肌長頭肌腱直抵外踝隆起處11,外踝前面的暗帶是第三腓骨肌10後部的凹痕,外踝上面的長三角形的亮面是腓骨骨幹與外踝直接裸露皮下的部分。

- 立體形塑時可在正外側角度畫上「光照邊際」線(注意足角度的一致),轉至「正面」視點它應該在輪廓線上。平面描繪時「光照邊際」處是明暗轉換的位置。

- 1.腸骨嵴 2.中臀肌前緣 3.大轉子 4.大臀肌 5.股外側肌 6.股二頭肌腱 7.腓骨小頭 8.髕骨 9.脛骨三角 10.第三腓骨肌 11.外踝

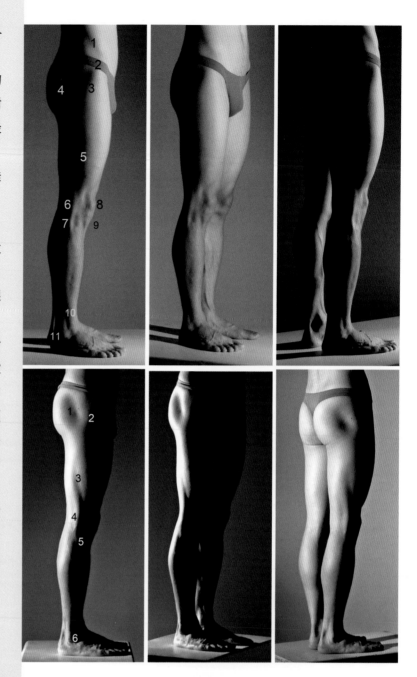

■ 下列:「背面視點」最大範圍經過外側的規律

- 「臀窩」1前緣的斜線是大臀肌與中臀肌交會處,「大轉子」2在中臀肌下端。由膝側斜向後上斜的那道陰影是股二頭肌短頭的投影3,膝側的亮帶是股二頭肌長頭肌腱4的隆起,它止於腓骨小頭5。

- 光源在後方時,外踝6後面近跟腱處有一細長的暗帶,為跟腱前的凹痕。由於足前寬足後窄,光線經過外踝後陰影灑在足背,較寬的足外側受光。

- 1.臀窩 2.大轉子 3.股外側肌上段後緣,也是股二頭肌短頭的前緣 4.股二頭肌腱 5.腓骨小頭 6.外踝

3.「正面視點」最大範圍經過處的造形規律與解剖結構——內側
4.「背面視點」最大範圍經過處的造形規律與解剖結構——內側

以「光照邊際」呈現「正面視點」最大範圍經過下肢內側面的規律時，光源在正前方視點位置；
以「光照邊際」呈現「背面視點」最大範圍經過內側規律時，光源在正後方視點的位置。 解剖圖
上的青藍色線是「正面視點」的「最大範圍」經過處，紫紅色是「背面視點」的「最大範圍」經
過處，也是該視點「外圍輪廓經過處」。「正面」、「背面」視點解剖圖上僅標示最大範圍直接經過
處，其餘相關解剖位置標示於內側解剖圖。

■ 解剖圖內側輪廓線的隆起處，對應的「光照邊際」之造形意義：

• 下肢內側的輪廓線較外側平順許多，只有在膝、小腿肚內側及內踝有局部隆起。大腿內側的縫
 匠肌、內收肌群以肌腱集結向下，經膝關節止於脛骨內側，從「背面」解剖圖觀看，縫匠肌緊
 貼著膝內輪廓線，因此「最大範圍」位置偏後(如中圖)。

• 從「正面」與「背面」解剖圖觀看，小腿肚內側最隆起處在腓腸肌的位置，下方才是比目魚
 肌，從「內側面」解剖圖觀看，腓腸肌隆起處的位置偏後，這也印證了此處橫斷面前窄後寬。

• 脛骨靠近小腿前緣，因此腳踝處的「光照邊際」位置較前。

■ 解剖圖內側輪廓線的轉折點，對應的「光照邊際」之造形意義：

• 輪廓線在大腿中段的轉折是縫匠肌經過的位置(參考下頁模特兒照片)，它的下面是股內側肌的隆
 起，縫匠肌由凹陷處轉向後下，「光照邊際」在近膝處後彎。

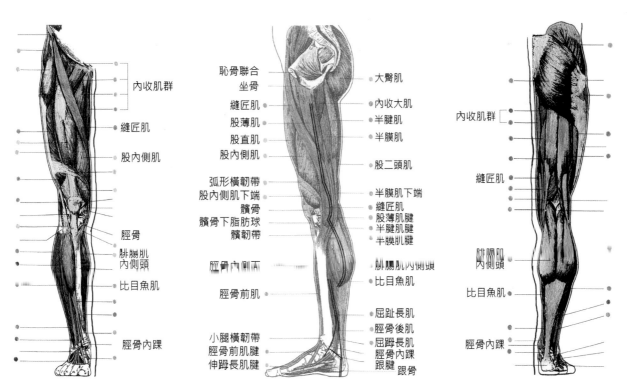

▲下肢內側輪廓線對應於深度空間示意圖：青藍線是「正面視點」對應在深度空間的位置，紫紅線是「背面視點」對應位置，注意兩者的前後
距離。

- 膝內下的轉折是脛骨內髁隆起的結束。
- 小腿肚內側有一轉折點，這是由於足內翻角度大，內側發達的肌肉與肌腱交會處形成的落差。「光照邊際」在此處亦形成錯位。

■「光照邊際」與前後輪廓線之距離的造形特色：

- 從「正面」、「背面」視點的「光照邊際」可以看到，伸直的大腿、膝、小腿的明暗交界皆偏後，這是因為肢下前面是中央帶隆起，背面肌肉是向內外側分佈，因此最大範圍經過的位置偏後。

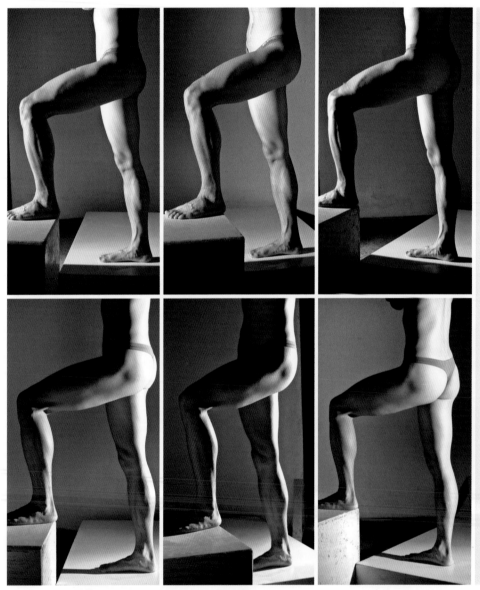

■ 上列：「正面視點」最大範圍經過內側的規律
- 圖中的「光照邊際」是下肢最向內側隆起的位置。明暗交界位置偏後，可證明大腿、膝關節、小腿腹皆是後寬前窄。
- 膝內側的「光照邊際」略呈弧線，它是大腿股骨下端向後隆起的痕跡。小腿中段有一向上尖起的灰帶，是腓腸肌與比目魚肌的交會，灰帶下面以彎弧繞向內踝的是內翻肌群(屈趾長肌、屈踇長肌、脛骨後肌)的隆起，見下頁。

■ 下列：「背面視點」最大範圍經過內側面的規律

「背面視點」的「光照邊際」與「正面視點」幾乎是一致的，唯有內踝處有較大的差異，這是由於後方的跟腱較窄，光線由後方投射時，內踝後半受光呈三角形亮面。左圖骨盆外側的灰塊是大轉子留下的陰影，大轉子下面的橫向灰條是股外側肌後緣。

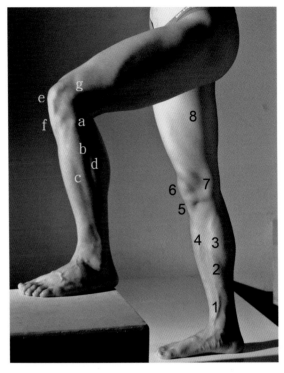

▲ 前伸的小腿膝下的亮點是腓骨小頭 a，它是腓骨長肌 b 的起點，腓骨長肌繞過外踝後止於足底；腓骨長肌前面是伸趾長肌 c，後面是比目魚肌 d，顯露於淺層的比目魚肌 d 外側較高而窄、內側 2 較低較寬。後腿腳脖子內側隆線是大隱靜脈 1，上面是比目魚肌 2、腓腸肌 3，其前是裸露於皮下的脛骨內側 4、之上是脛骨三角 5、髕骨 6、髕骨後是股骨內上髁 7，縫匠肌的下段經股骨內上髁 7 後面止於膝下，8 是內收肌群的位置，由於下肢前窄後寬，所以，「光照邊際」位置較後。

▲ 法勃爾（1766-1837,François-Xavier Fabre）──《休息的羅馬士兵》新古典主義後期畫家，是 Jacques-Louis David 的學生，於 1787 年贏得羅馬大獎後，從此揚名。前伸腿是接近內側面角度，畫家將腿後的暗面畫得窄窄的，適切地描繪出下肢形體是後寬前窄的造形特色。由膝內斜向後上的暗帶是縫匠肌的示意，膝下延伸至內踝的灰帶是骨骼與肌肉交界，交界前是脛骨骨相直接裸露於皮下的範圍，之後為屈肌群與內翻肌群。

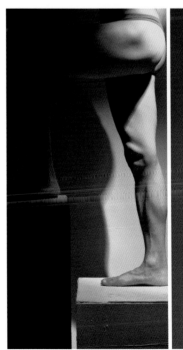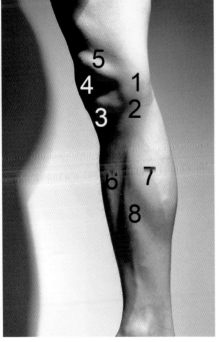

◀ 光源在後上方時，由於小腿肚橫斷面後寬前窄，因此後部較亮。照片中的標示請參考上頁骨骼解剖圖，1 為股骨內上髁位置、2 脛骨內踝、3 為脛骨三角、4 髕骨、5 膝關節伸直後留下的贅皮。6 為直接呈現在皮下的脛骨、7 腓腸肌隆起、8 比目魚肌。

後上方的光源使得比目魚肌的隆起在脛骨留下長縱條的陰影，腓腸肌腹下方留下灰帶 (7、8 之間)。脛骨內踝 2 的灰調是形體內收的表示。

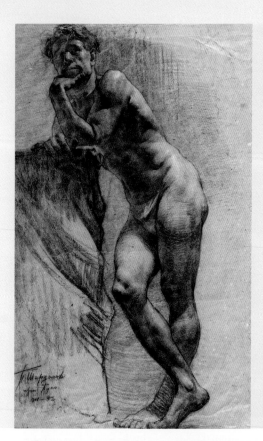

◀ 俄羅斯美術學院素描
骨盆下方轉為暗調是大腿內收的表示，近側小腿
背面受光處較窄，是小腿向前收窄的表示，腓腸
肌、比目魚肌、脛骨內側骨相之造形就如同上頁
模特兒下肢一般。光源雖然不同，但是，解剖結
構卻有相似的表現。

▼ 卡爾·布留洛夫 (1799-1852,Karl Bryullov)
俄國著名畫家，俄國 19 世紀上半期學院派的代
表大師。前伸腿也是接近內側面角度，骨骼、肌
肉的起伏就如同解剖圖般。

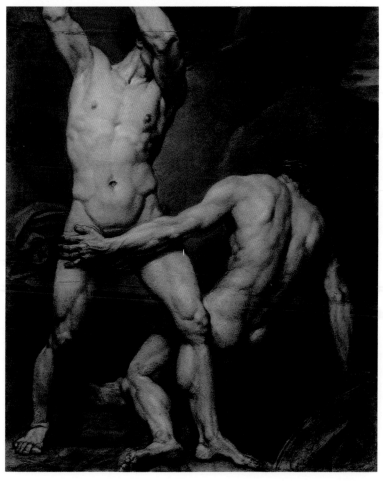

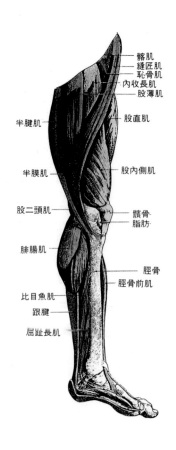

闊肌
縫匠肌
恥骨肌
內收長肌
股薄肌
半腱肌
股直肌
半膜肌
股內側肌
股二頭肌
髕骨
脂肪
腓腸肌
脛骨
脛骨前肌
比目魚肌
跟腱
屈趾長肌

▲ 解剖原圖取自 Fritz Schider (1957), An
Atlas of Anatomy for Artist. 筆者上色

5.「外側視點」最大範圍經過處的造形規律與解剖結構——前面
6.「內側視點」最大範圍經過處的造形規律與解剖結構——前面

以「光照邊際」呈現「外側視點」最大範圍經過位置時，光源在外側視點位置 ; 以「光照邊際」
呈現「內側視點」最大範圍經過位置時，光源在內側視點位置。解剖圖上的綠色線是「外側視
點」的「最大範圍」經過處，湖藍色是「內側視點」的「最大範圍」經過處，也是該視點的「外
圍輪廓經過處」。「外側」、「內側」視點解剖圖上僅標示最大範圍直接經過處，其餘相關解剖位置
標示於正面解剖圖。

■ 解剖圖前面輪廓線的隆起處，對應的「光照邊際」之造形意義：

• 下肢側面的前輪廓線較後輪廓線平順，除了足部向前突出外，只有在大腿中段、膝部有局部隆
 起。從「外側」解剖圖觀看，股直肌與股外側肌緊貼前輪廓線 ; 從「內側」解剖圖觀看，前輪
 廓線大部分爲股直肌所占，股內側肌只有在近膝接近邊線處(如圖)。

• 從「外側」解剖圖觀看，膝前是髕骨隆起，從「正面」解剖圖觀看，膝後的肌腱呈現在兩側，
 由此可證明髕骨窄而前突。膝部的「光照邊際」斜向外下，呼應了膝動勢。髕骨下端的微隆是
 脛骨粗隆，它是大腿前面伸肌群的終止點。

• 從「外側」觀看足部，五個腳趾、腳背完全展露 ; 從「內側」觀看僅見蹈趾、一小截食趾及腳
 背上的最高稜線，由此得知內側的蹈趾處位置較高，因此足部「最大範圍」經過處在內側的蹈
 趾上緣。

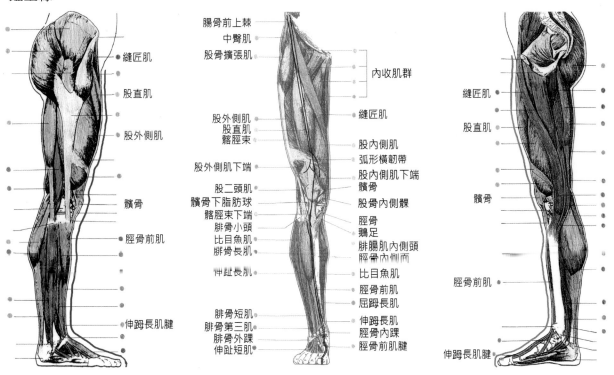

▲ 下肢前面輪廓線對應於深度空間示意圖：綠色線是「外側視點」對應在下肢前面的位置，湖藍色是「內側視點」的對應位置。由於膝內
側的股內側肌較飽滿，因此外側的光線向內延伸，留下「人」字型凹痕，「人」字中央突出點是股直肌腱的凹陷，「人」字之外爲股外側肌
與髕骨的交會、之內爲股內側肌與髕骨的交會。

■ 解剖圖前面輪廓線的轉折點，對應的「光照邊際」之造形意義：

• 下肢側面前方的「光照邊際」很平順，只有在髕骨上方呈小小的轉折，它是股直肌腱的位置，肌腱較內陷因此形成溝紋。

• 大腿、膝部、小腿的「光照邊際」位置在中央帶 ； 腳踝、足部的「光照邊際」位置偏內，在伸踇長肌腱上，它也是足背的最高稜線處。

■「光照邊際」與內外側輪廓線之距離的造形特色，參考模特兒照片：

• 伸直大腿的「光照邊際」沿著股直肌斜向內下、膝部斜向外下、小腿斜向內下，完全反應出下肢動勢。由正前方觀看「光照邊際」與內側、外側輪廓線距離相當，唯有腳踝、足部的「光照邊際」偏內，在伸踇長肌腱上。

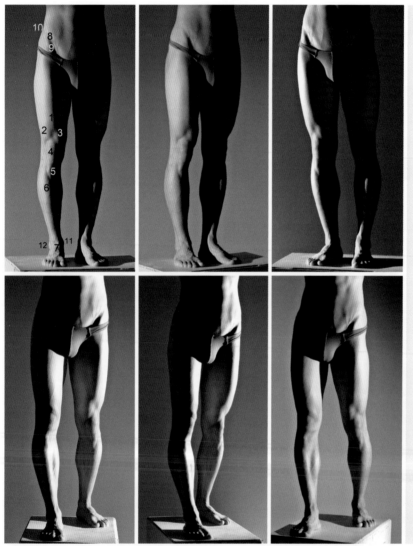

■ 上列：「外側視點」最大範圍經過前面的規律

• 左圖中之右腿是主角度，圖中的「光照邊際」是由縫匠肌上部、沿著股直肌、髕骨、脛骨前肌(緊貼著脛骨嵴外側)、伸踇長肌肌腱直至踇趾上端，「光照邊際」也是大腿、膝、小腿動勢線經過的位置，而足部例外，足之動勢是由腳踝中央斜向外斜至第二、三足趾間。

• 由於股內側肌形體較突出，因此「外側視點」的光線穿過中央帶，在膝上留下「人」字型凹痕，「人」字中央點是股直肌腱的凹陷，「人」字之內外為股內側肌、股外側肌與肌腱的交會。膝下有脛骨粗隆隆起。

• 1.股直肌 2.股外側肌 3.股內側肌 4.髕骨 5.脛骨三角 6.脛骨前肌 7.伸踇長肌腱 8.腸骨前上棘 9.縫匠肌 10.腸骨側溝

■ 下列：「內側視點」最大範圍經過前面的規律

• 由於光線必須穿過左腿才能呈現右腿「內側視點」最大範圍經過處，因此右腿只能以僵直的姿勢呈現。

• 股內側肌形體較突出，因此「內側視點」的光線直接投射在中央帶，不見「人」字凹痕，膝部「光照邊際」較簡單、更明確的反映出動勢。 小腿內側的凹痕是脛骨與屈肌群的交會。

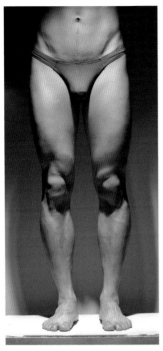 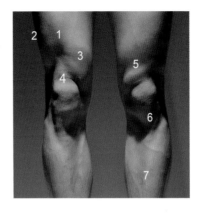

◀ 光源在上方時，下腹部的「下腹膚紋」呈現。模特兒右大腿股四頭肌特別緊縮，因此股直肌腱凹陷呈現 1，股外側肌 2 肌腹較高，因此下部的陰影範圍較長；股內側 3 肌腹較低較飽滿，下部的陰影較短。髕骨上緣突出而受光 4。左大腿挺直，膝上有贅皮 5，髕骨正下方的脛骨三角 6 在反光中呈現，小腿 · 縱向的灰帶是脛骨 7 與內側肌群交會的痕跡。

◀ 直接影響體表的骨骼位置

1. 腸骨前上棘	6. 外上髁	11. 脛骨嵴
2. 腸骨嵴	7. 脛骨外髁	12. 內踝
3. 大轉子	8. 脛骨內髁	13. 外踝
4. 髕骨	9. 脛骨三角	14. 腓骨小頭
5. 內上髁	10. 脛骨粗隆	15. 足部骨骼

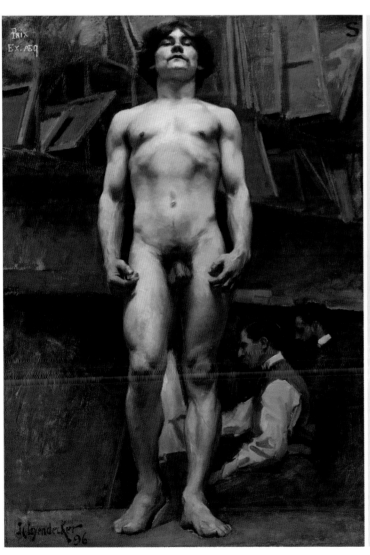

◀ 約瑟夫·克里斯蒂安·萊恩德克 (1874-1951, Joseph Christian Leyendecker) 德裔美國插畫家，是 20 世紀初最傑出的美國插畫家之一，1896 年到 1950 年間，他畫了 400 餘幅雜誌的封面。圖中男模膝部的描繪幾乎與上圖模特兒一模一樣：右膝上有「人」字型凹痕，右膝上有贅皮，小腿上縱向的灰帶是脛骨與內側肌群交會的痕跡。

7.「外側視點」最大範圍經過處的造形規律與解剖結構——後面

8.「內側視點」最大範圍經過處的造形規律與解剖結構——後面

以「光照邊際」呈現「外側視點」最大範圍經過背面位置時，光源在外側視點位置；以「光照邊際」呈現「內側視點」最大範圍經過背面位置時，光源在內側視點位置。解剖圖上的橘色線是「外側視點」的「最大範圍」經過處，棕色是「內側視點」的「最大範圍」經過處，也是該視點「外圍輪廓經過處」。「外側」、「內側」視點解剖圖上僅標示最大範圍直接經過處，其餘相關解剖位置標示於背面解剖圖。

■ 解剖圖後面輪廓線的隆起處，對應的「光照邊際」之造形意義：

- 就側面解剖圖來看，下肢後面輪廓線以臀部最為隆起，在正面解剖圖中骨盆外側僅呈現小部分的中臀肌，中臀肌位居骨盆側面，而背面解剖圖中的中臀肌呈現比正面的範圍大很多，由此可知臀部前寬後窄，因此側面視點「最大範圍經過處」位置處偏內(如中圖)。

- 就「外側」解剖圖來看，小腿肚的輪廓明顯隆起，小腿後面的屈肌群主導足跟的拉提，當行走時足跟不時地被上拉，因此肌腹肥大，它的下端轉成肌腱以增強力量。「內側」解剖圖亦同，惟有內側內翻肌群體積比外翻肌體積大非常多，這是因為內踝高、可以內翻的幅度大，因此內翻肌群發達。

- 大腿後面輪廓線微微隆起，肌肉下部體積較小的肌腱向下收至膝關節。大腿背面的伸肌群分佈兩側，如夾子般經膝關節後分別止於小腿骨兩側。此處的側面視點「最大範圍經過處」位置略中。

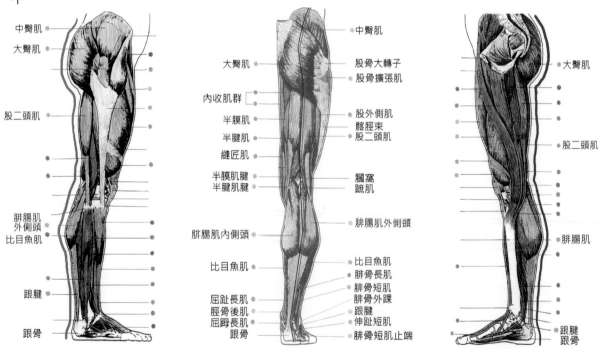

▲ 下肢後面輪廓線對應於深度空間示意圖：橘色線是「外側視點」的「最大範圍」經過處，棕色是「內側視點」的「最大範圍」經過處。圖中可以看到下肢側面比正面寬，這是因為大腿的肌肉主要在活動小腿，小腿肌肉主要在活動足部，因此肌肉向前後發達；所以，側面的下肢比正面來得寬。

- 足後有跟骨隆起，小腿後面的屈肌群轉爲跟腱後止於跟骨粗隆，由於站立時雙腳自然呈八字，因此跟腱內移，所以，側面視點「最大範圍經過處」的位置在跟腱、跟骨外緣。

■ 解剖圖後面圍輪廓線的轉折點，對應的「光照邊際」之造形意義：

　後面圍輪廓線的轉折點有臀肌與腿背屈肌群交會點，「最大範圍經過處」在此略呈交角。

■「光照邊際」與前後輪廓線之距離的造形意義：

- 「側面」視點的「光照邊際」可以看到，臀部明暗交界線較內，因此印證了骨盆前寬後窄。

- 大腿上部延續骨盆的明暗交界，因此大腿上部的明暗交界線位置較內，之下交界線略外。

- 小腿、跟腱、跟骨明暗交界線較外，因爲足部呈外八字，外側結構後移，因此「光照邊際」位置較外。

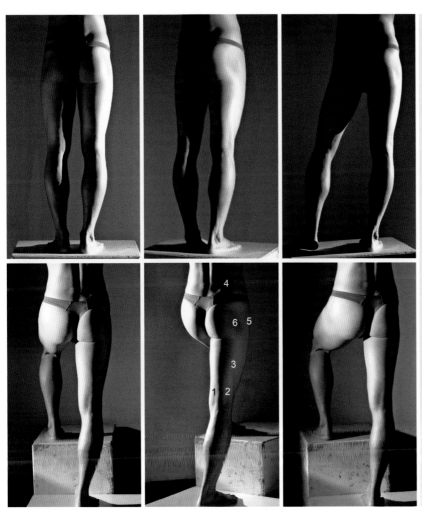

■ 上列：「外側視點」最大範圍經過後面的規律

- 「光照邊際」處是下肢最向後隆起處，需注意它與兩側輪廓線的距離。

- 臀部的「光照邊際」由內斜向外下，這是因爲臀最後突的範圍上窄下寬；亮面較寬暗面窄，代表臀後較腹前窄。臀上的凹點是腸骨嵴與腰背筋膜的交會點。

- 背面的「光照邊際」幾乎以直線經過大腿，而大腿正面的「光照邊際」是由外上斜向內下(見單元5)。膝、小腿的「光照邊際」隱隱呼應著動勢，膝動勢朝外下、小腿朝內下。

- 跟腱外的灰點是外踝隆起的陰影，光源在內側時跟腱內側的內踝陰影不明，這是因爲外踝較尖而隆起、內踝較圓而和緩。

■ 下列：「內側視點」最大範圍經過後面的規律

- 膝內側的灰線是半腱肌腱的凹痕，光源在外側時，膝外的灰線較不明顯，以手觸摸可以感受到內側凹陷較深，內外側凹痕與膝後橫褶紋在體表合成「H」形標誌。

- 1是半腱肌肌腱的位置，2是股二頭肌肌腱位置，大腿側面的縱溝3是股外側肌的後緣。骨盆上緣有腸骨後溝4、外側有大轉子5，大轉子後面的灰調是臀窩6。

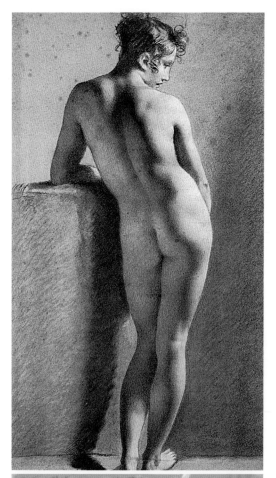

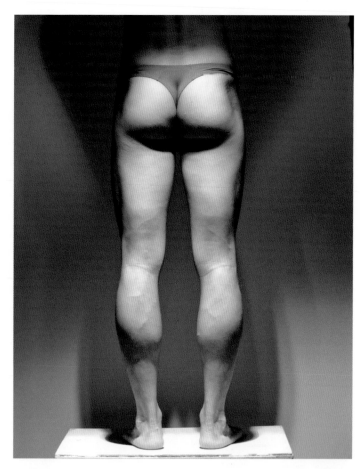

◀ 列普呂東 (Pierre-Paul Prud'hon, 1758-1623)
普呂東是法國大革命時期極具浪漫氣息的、獨樹一幟的畫家，他以其寓言畫和肖像畫而聞名。

▼ 列賓美術學院素描
雖然是柔和的頂光，明暗分佈也完全反應出下肢縱向的形體起伏，它完全可以與側面解剖圖的後面輪廓線相對照。側面的臀部、小腿肚向後隆起，因此重力腳側的臀下緣留下暗面、小腿肚下部留下暗面。大腿下段呈灰調，是因為此處多為肌腱，形體較內收。

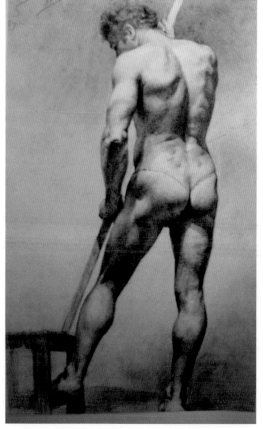

▲ 頂光中明暗分佈完全反應出下肢縱向的形體起伏，完全可以與側面解剖圖的後輪廓線相對照；

· 臀部的大臀肌向後形成最大的隆起，因此臀下部陰影最暗，陰影之上最亮的地方較上，向光源的斜面。

· 小腿後面的腓腸肌形成第二大隆起，因此腓腸肌肌腹之下陰影次暗，明暗交界呈內低外高，它代表腓腸肌隆起處內低外高，當肌肉收縮腳跟上提時，肌肉與肌腱交會處亦呈內低外高的「W」形。小腿外圍輪廓線最隆起處也是內低外高。

· 足跟後突，因此跟腱受光。

· 側面解剖圖中的大腿下段內收至橫褶紋處，因此大腿下段微帶灰調。

· 大臀肌與中臀肌交會成「蝶」形，大腿側面的長條狀亮帶，是股外側後緣。

9. 綜覽：不同視點的「最大範圍經過處」之立體關係

本節以正面、背面、外側面、內側面角度解析「下肢最大範圍經過的位置」，目的在可以明確地將自然人體與解剖圖連結，以建立「橫向造形規律與解剖結構」觀念。前面八小節圖示為右下肢，以下則為左下肢之圖示。

(1) 紅色是「正面視點」最大範圍經過外側的規律
(2) 深茶色是「背面視點」最大範圍經過外側的規律

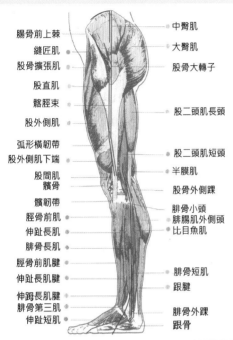
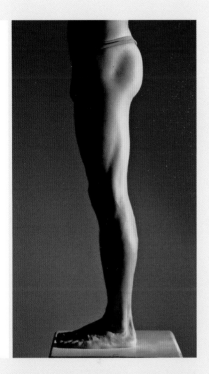

腸骨前上棘	中臀肌
縫匠肌	大臀肌
股骨擴張肌	股骨大轉子
股直肌	
髂脛束	股二頭肌長頭
股外側肌	
弧形橫韌帶	股二頭肌短頭
股外側肌下端	半膜肌
股間肌	股骨外側踝
髕骨	
髕韌帶	腓骨小頭
脛骨前肌	腓腸肌外側頭
伸趾長肌	比目魚肌
腓骨長肌	
脛骨前肌腱	
伸趾長肌腱	腓骨短肌
伸蹓長肌腱	跟腱
腓骨第三肌	腓骨外踝
伸趾短肌	跟骨

(3) 青藍色是「正面視點」最大範圍經過內側的規律
(4) 紫紅色是「背面視點」最大範圍經過內側的規律

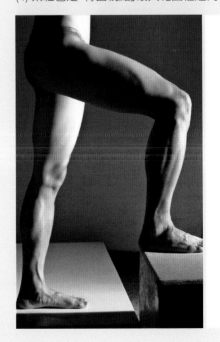
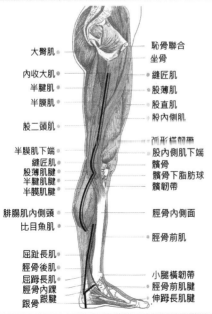
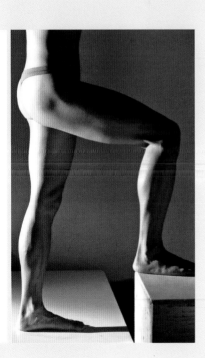

大臀肌	恥骨聯合
內收大肌	坐骨
半腱肌	縫匠肌
半膜肌	股薄肌
	股直肌
	股內側肌
股二頭肌	弧形橫韌帶
半膜肌下端	股內側肌下端
縫匠肌	髕骨
股薄肌腱	髕骨下脂肪球
半腱肌腱	髕韌帶
半膜肌腱	
腓腸肌內側頭	脛骨內側面
比目魚肌	
	脛骨前肌
屈趾長肌	
脛骨後肌	小腿橫韌帶
屈蹓長肌	脛骨前肌腱
脛骨內踝	伸蹓長肌腱
跟骨 跟腱	

(5) 綠色是「外側視點」最大範圍經過前面的規律
(6) 湖藍色是「內側視點」最大範圍經過前面的規律

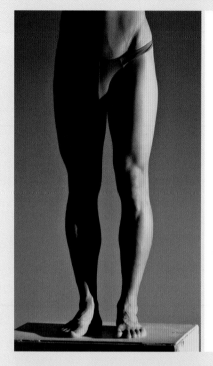
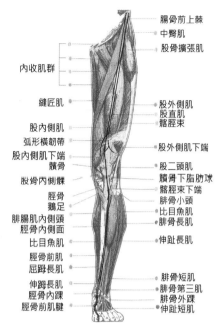
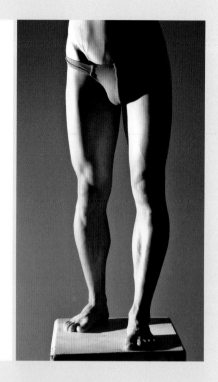

腸骨前上棘
中臀肌
股骨擴張肌

內收肌群

縫匠肌　　　　　　　　　股外側肌
　　　　　　　　　　　　股直肌
股內側肌　　　　　　　　髂脛束
弧形橫韌帶
股內側肌下端　　　　　　股外側肌下端
髕骨　　　　　　　　　　股二頭肌
股骨內側髁　　　　　　　髕骨下脂肪球
脛骨　　　　　　　　　　髂脛束下端
鵝足　　　　　　　　　　腓骨小頭
腓腸肌內側頭　　　　　　比目魚肌
脛骨內側面　　　　　　　腓骨長肌
比目魚肌
脛骨前肌　　　　　　　　伸趾長肌
屈踇長肌
伸踇長肌　　　　　　　　腓骨短肌
脛骨內踝　　　　　　　　腓骨第三肌
脛骨前肌腱　　　　　　　腓骨外踝
　　　　　　　　　　　　伸趾短肌

(7) 橘色是「外側視點」最大範圍經過後面的規律
(8) 棕色是「內側視點」最大範圍經過後面的規律

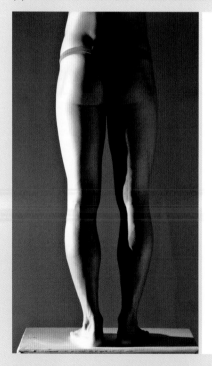
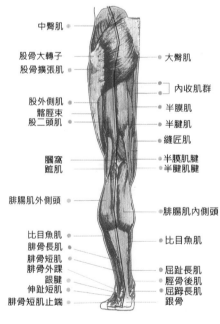

中臀肌

股骨大轉子　　　　　　　大臀肌
股骨擴張肌
　　　　　　　　　　　　內收肌群
股外側肌　　　　　　　　半膜肌
髂脛束　　　　　　　　　半腱肌
股二頭肌　　　　　　　　縫匠肌

膕窩　　　　　　　　　　半膜肌腱
蹠肌　　　　　　　　　　半腱肌腱

腓腸肌外側頭　　　　　　腓腸肌內側頭

比目魚肌　　　　　　　　比目魚肌
腓骨長肌
腓骨短肌
腓骨外踝　　　　　　　　屈趾長肌
跟腱　　　　　　　　　　脛骨後肌
伸趾短肌　　　　　　　　屈踇長肌
腓骨短肌止端　　　　　　跟骨

二、以「橫斷面線」在透視中的表現解析下肢之造形規律與解剖結構

上節「最大範圍」經過處的解析，目的在藉著「橫向」形體的變化，建立「橫向」深度空間的觀念，本節「以『橫斷面線』在透視中的表現解析下肢之造形規律與解剖結構」中，筆者在模特兒與烏東的《大解剖者》、作者佚名的《小解剖者——弓箭手》以及解剖模型上圈以橫斷面色圈，再以平視、仰視、俯視拍攝，平視時色圈呈一直線，仰視、俯視中的色圈因透視而轉折強烈，藉「縱向」形體的起伏，建立「縱向」深度空間的觀念。本節引用的《解剖模型》原爲Andrew Cawrse製作，Freedom of Teach公司出品，筆者爲了突顯橫斷面色圈的走勢與轉折，而將它塗成白色。下肢的橫斷面色圈是配合體塊的縱向動勢黏貼，以膝部爲例：膝部正面動勢是斜向外下，黏貼的色圈與動勢呈垂直關係－呈內低外高狀；而膝部側面動勢是斜向後下的，黏貼的色圈呈前低後高。透視中一道道橫斷面色圈，說明了它縱向形體的起伏轉折，若將斷面線延伸爲描繪中的排線，定可增強下肢的動勢、體積與空間感。文中在模型單側的下肢黏貼了八條斷面線：大腿二條、膝一條、小腿三條、足部二條，文中分五個視點進行說明：

1. 透視中「前面視角」與「前內、前外視角」的造形規律與解剖結構

2. 透視中「側面視角」的造形規律與解剖結構

3. 透視中「側後視角」與「後面視角」的造形規律與解剖結構

4. 透視中「後內視角」的造形規律與解剖結構

5. 透視中「內側視角」的造形規律與解剖結構

◀ 素描下端的長方體人形目的在描釐清人體的動態、每一體塊的方位、對稱點的高低以及關節的銜接。之後劃分出分面位置、參考斷面線佈上排線，再調整筆觸的濃淡，以呈形體的隆起或凹陷。圖爲台藝大學二年級上學期人體素描課堂上的習作，左爲林孟萱、右爲張伯豪作業。

1. 透視中「前面視角」與「前內、前外視角」的造形規律與解剖結構

- 色圈是配合體塊縱向動勢黏貼的,「前面視角」各段色圈高低關係如下(見內外端點):

——腿動勢斜向內下,因此與它垂直的斷面線色圈內高外低。

——膝部動勢斜向外下,因此與它垂直的斷面線色圈是內低外高。

——小腿動勢斜向內下,因此與它垂直的斷面線色圈是內高外低。

——雙足呈八字、內前外後,因此與它垂直的斷面線色圈內前外後。

平視時大腿、膝、小腿的橫斷面線幾乎是以橫線呈現,只有足內側的斷面線急速下收至地面,足外側的斷面線和緩下斜,是形體急降或緩降的表示。

- 仰視、俯視點觀看時,除了斷面線兩邊分別向下、向上彎外,斷面線彎點位置都在動熱線位置。

- 模特兒膝上的「人」字溝紋,尖端是股直肌腱位置,內外側有股內側肌、股外側與肌腱交會的痕跡。

▶ 大腿、膝部、小腿不在同一斜線上,圖中的「光照邊際」是體塊中最前突位置,而足部的「光照邊際」是最向上隆起處,在踇趾上緣。紅線是動勢線,動勢線與大腿、膝部、小腿「光照邊際」吻合,唯有足部的「光照邊際」與體塊動勢錯開,足之動勢由腳踝中央斜向二、三趾間。

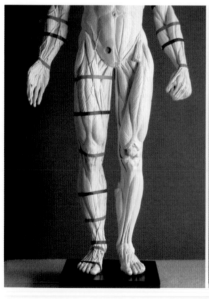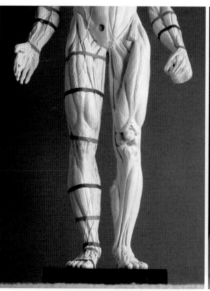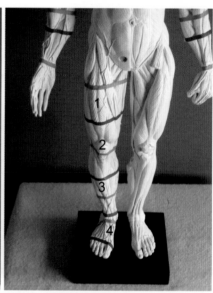

▲ 下肢正面視角,原始模型為 Andrew Cawrse 製作,Freedom of Teach 公司出品

· 由左至右分別是「前面視角」的平視與仰視、俯視圖,斷面線色圈與動勢垂直,三圖中皆見大腿、小腿的斷面線內高外低,膝部斷面線內低外高,足部斷面線內前外後(見內外端點)。

· 仰視圖的彎點是指色圈最高的轉折點,俯視圖的彎點是指色圈最低的轉折點位置。

· 由於模型腳下有木座阻擋,無法以更低的仰角拍攝,因此俯視圖的透視最強烈,圖中斷面線色圈的最下彎點在:1 股直肌、2 髕骨、3 脛骨前肌上;由於足部動向朝外,因此足部彎點在靠近內側的踇趾上緣。除了足部之外,這些彎點都在正面動勢線,無論彎點或動勢線上的每個點都是同一水平線上最向前面隆起或最向上隆起的位置。

· 俯視圖中可見大腿根部色圈的彎點之內呈直線狀(仰視圖亦同),它是內收肌群處削減的表示;膝關節彎點是髕骨 2 隆起,它兩側呈直線,是膝部前窄後寬的表示。

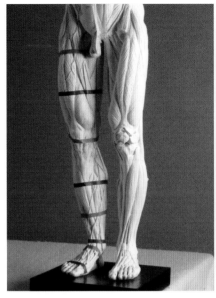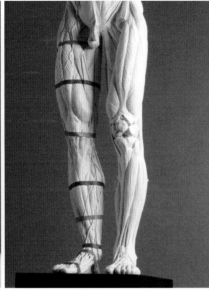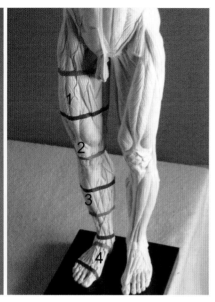

▲ 下肢側內視角，原始模型為 Andrew Cawrse 製作

·「前內視角」斷面線色圈的高低仍與前面視角相同，大腿與小腿內高外低、膝與足動勢斷面線內低外高（見內外端點）。色圈的彎點仍舊在最向前面隆起處：1 股直肌、2 髕骨、3 脛骨前肌、4 踇趾上緣的位置，它是面的轉換處，也是明暗轉換處。

·俯視圖中透視最強烈，因此以它做造形說明，大腿內側色圈則直接向後延伸，因此大腿內側形體較平，小腿內側色圈包向後，因此肌肉較圓飽，膝內側形體則介於兩者之間。

·大小腿外側的色圈皆呈圓弧線，是形體飽滿的表示。

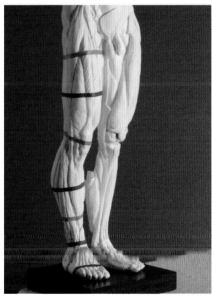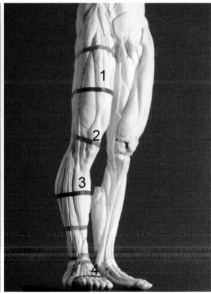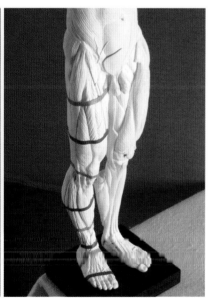

▲ 下肢側前視角，原始模型為 Andrew Cawrse 製作

·「前外視角」膝動勢斜向後下，因此與它垂直的之斷面線前低後高：足動勢斜向前外側，因此與它垂直的之斷面線內前外後（見內外端點）；大腿與小腿動勢微斜向前下，斷面線前高後低。色圈的彎點仍舊在：1 股直肌外側、2 髕骨外側、3 脛骨前肌外側、4 踇趾上緣的外側位置。

·從俯視圖中可以看到大、小腿外側色圈呈圓弧線，內側幾乎是以斜線收向內上，圓弧線代表形體飽滿，直線是形體皆向後削減。

·髕骨之內不見色圈，是膝部前窄後寬的表示，膝外側色圈上有一彎點，是髂脛束位置，它的裡層是股骨下端的「股骨外上髁」，它在體表可以被觸摸得到，由於模型無脂肪、表層覆蓋，因此特別明顯。

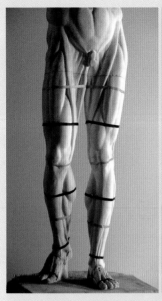 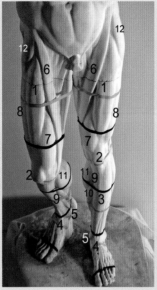 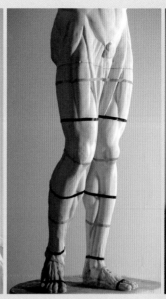 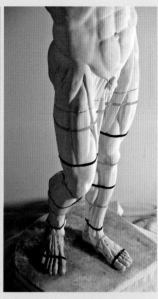

▲ 下肢正面，以烏東《大解剖者》為例

· 左圖《大解剖者》伸直左腿的斷面線色圈亦與體塊動勢呈垂直關係：大腿與小腿動勢斜向內下，色圈內高外低；膝與足動勢斜向外下，色圈內低外高（見內外端點）；小腿動勢斜向外，色圈內前外後。這些趨勢幾乎反應在上列每一隻腳上。

· 左二俯視圖中伸直的左腿色圈彎點仍舊在下肢最前突的股直肌 1、髖骨 2、脛骨前肌 3、伸踇長肌腱 4 位置上。從照片中可以看到股直肌 1、脛骨前肌 3 之內形體削減，之外較為肌肉飽滿；膝關節兩側皆後收；左三圖中可見伸直的左腿足內側垂直下降、後厚前薄。

· 右圖，不同視角中伸直的左腿彎點、最突處仍舊在股直肌 1、髖骨 2、脛骨前肌 3、伸踇長肌腱 4 位置上。

· 1. 股直肌 2 髖骨（股直肌正對向髖骨）3. 脛骨前肌 4. 伸踇長肌腱 5. 內踝 6. 縫匠肌（之內為內收肌群外為伸肌群）7. 股內側肌 8. 股外側肌 9. 脛骨 10. 比目魚肌 11. 腓腸肌 12. 股骨闊張肌（它與 6 縫匠肌會合成倒「V」字，V 下方為伸肌群（為股四頭肌，含股直肌、股內側肌、股外側肌、股中肌，股中肌不呈現於皮下）。

· 素描時將橫斷面線延伸成筆觸中的排線，可增添體塊的立體感、方向感及空間感。

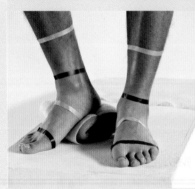 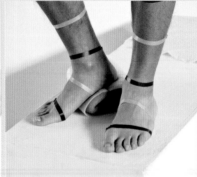

▲ 左圖：正前視角度的左足，近腳踝處淺色斷面線的彎角較內，在伸踇長肌腱上。
中圖：斷面線呈現了右足內側的垂直面、左足外側的斜面。

▶ 柯瑞科特 (Korrektur) 素描
橫斷面線延伸成素描筆觸的排線，展現了膝部斜向外下、小腿斜向內下的動勢，以及小腿外側飽滿、內側削減的形體特色。它加強了造形的描述，也增加了體積感、空間感的表現。

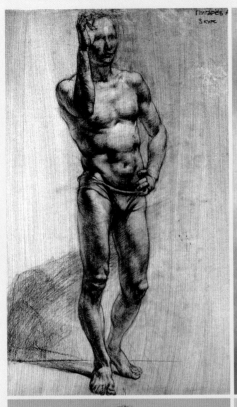

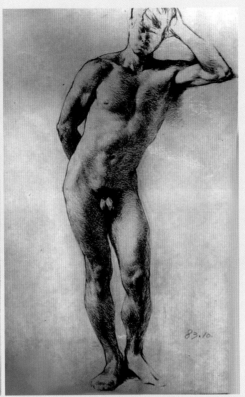

◀ 列賓美術學院素描作品
素描中伸直的左腿，從骨盆外側斜向膝內側的亮帶是大腿內側削減的意思，它也是內收肌群的範圍。

▲ ▶ 秦明素描
膝關節及小腿中央帶最暗，是中央帶最前突的表示，也就是髕骨、脛骨前肌、伸跗長肌腱的位置。完全符合膝關節、小腿前窄後寬的人體造形規律。

◀ 卡爾比果夫素描──《女體》
微屈的膝關節、小腿，亦展現了髕骨、脛骨前肌的隆起，以及膝部、小腿前窄後寬的造形規律。大腿內側亦做了內收肌群削減的表示。

▼ ▶ 謝米諾夫素描
每一張素描中都清晰的展現下肢正面的動勢，......膝向外、小腿轉回內......，以及橫斷面線在透視中展現的形體特色，例如：膝關節前窄後寬，因此髕骨特到突出；小腿前中央的脛骨前肌特別隆起，因此它往往是明暗變化的轉換處。

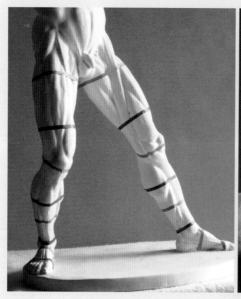
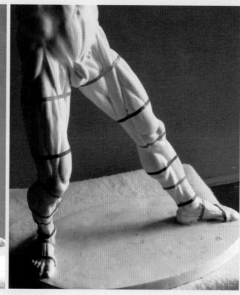

▲ 下肢正面、內側面視角，以不知名藝術家的《小解剖者——弓箭手》為例

· 側面視角的下肢比正面寬，因為膝關節僅具屈伸功能，因此肌肉向前後發達，這是下肢造形特色。

· 右圖，展現內側的前腿，大腿斷面線內側面較直、前面微彎，因為內側內收肌群隨著膝部的前移而下墜，因此形體較平，小腿斷面線顯示側面較平、後段圓飽。

· 右圖，俯視壓縮後的後腿動勢更加強烈，明顯呈現膝斜向外下、小腿斜向內下的動勢。每一道斷面線彎點皆隨著動勢走，離視點越遠的斷面線弧度越深，從小腿色圈更可知內側形體削減、外側形體飽滿。

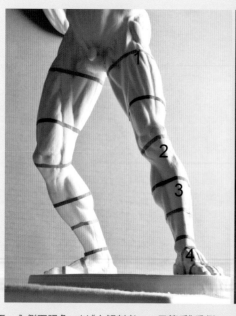
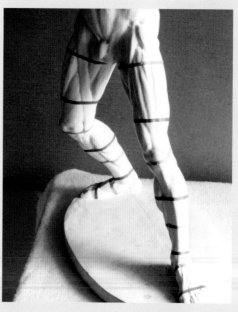

▲ 另一下肢正面、內側面視角，以《小解剖者——弓箭手》為例

· 左圖，仰視角的前腿正面視角的斷面線彎點最高處仍舊在動勢線上，動勢線沿著股直肌 1、髕骨 2、脛骨前肌 3 下行；足部的斷面線彎點則在內側的伸踇長肌 4 上。離視點越遠者，斷面線弧度越大。斷面線展現了造形特色，大腿上部色圈在彎點之內急速下收，是內側內收肌群下墜的表示；大腿下部色圈呈圓弧線，是股內側肌隆起、肌肉飽滿的表示；膝部色圈在髕骨後急速斜，是前窄後寬的表示；小腿內側色圈前段平而後段向後包，因為前段是脛骨骨相直接裸露皮下，故較平，後面則是飽滿的屈肌群；小腿彎點外側是和緩隆起的伸肌群。

· 右圖，以俯視角觀看，前伸下肢的斷面線幾乎都呈直線，因為鏡頭正對著它，照片中的明暗交界幾乎是動勢線經過的位置，除了足部之外，足之動勢在足背中央帶。

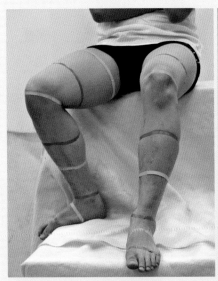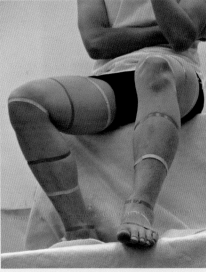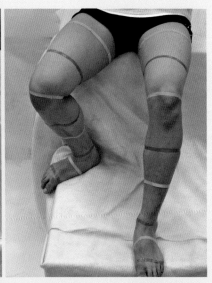

▲ 即使是坐姿，正前視角的右腿大腿動勢仍舊是斜向內、膝部斜向外下、小腿向內下、足部轉回。斷面線彎點仍舊在股直肌、髕骨、脛骨前肌、踇趾上緣的位置，體塊在彎點處下收或後下收。左圖正前視角的大腿斷面線顯示了大腿圓滾滾的、膝及小腿前窄後寬、足內高外低。

· 三圖中以中圖仰視角正面小腿的斷面線弧度最大，色圈彎點仍舊在髕骨、脛骨前肌處，足部的彎點較內，皆在伸踇長肌腱、踇趾上緣。

· 左圖的右大腿斷面線上段呈斜線，下段呈弧線，直線是大腿懸空內收肌群下墜的表示，弧線是內收肌群肥厚的表示。右圖俯視角的斷面線強烈地展現了小腿內側的造形，色圈彎角較後，因為後面有強健的屈肌群，彎點前有比目魚肌壓向脛骨的痕跡，參考上頁下列右圖。

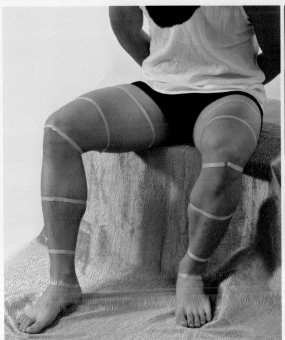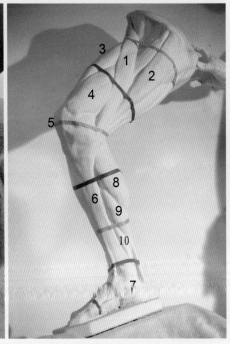

▲ 橫斷面色圈反映出肢體向深度空間的延伸，左右大腿分別向骨盆兩側延伸，右小腿直接垂直向外下、左小腿向內下延伸。左右大腿的色圈皆表現出內收肌群在沒有骨幹承托時的下墜，尤其是右大腿。展現較多內側的右大腿較寬，正面的左大腿較窄。

▲ 以不知名藝術家的《下肢解剖模型》爲例
1. 縫匠肌，縫匠肌內側肌肉全屬內收肌群 2，大腿懸空時內收肌群下墜，斷面線轉折點偏下，折點處是形體底面的開始。3. 股直肌 4. 股內側肌 5. 髕骨 6. 直接呈現於皮下的脛骨內側
7. 內踝 8. 腓腸肌 9. 比目魚肌 10. 內翻肌群
，8.9.10 三者前緣緊緊依附著脛骨。

2. 透視中「外側視角」的造形規律與解剖結構

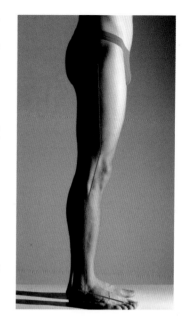

• 從照片中可以看到,側面的下肢整體後曳,大小腿、膝部也不在同一斜線上,而斷面線色圈是配合動勢黏貼的,各色圈高低關係如下(見前後端點):

——膝部動勢斜向後下,因此與其垂直的斷面線色圈前低後高。

——骨盆動勢斜向後下,膝部動勢亦斜向後下,大腿居中、動勢微斜,因此與其垂直的斷面線色圈前面微高。

——小腿動勢微斜向前,因此與其垂直的斷面線色圈後低前高。

——足部斜向外,色圈內前外後。

▶ 大小腿、膝部不在同一斜線上,圖中的「光照邊際」是體塊最側突處,由於足部前寬後窄,足側的暗面包含了足前的陰影。紅線是下肢側面動勢線。

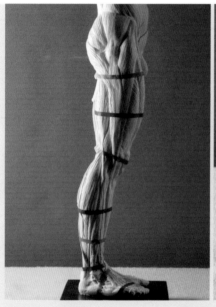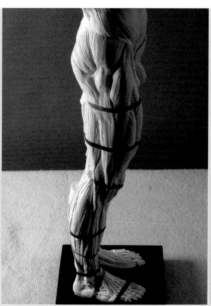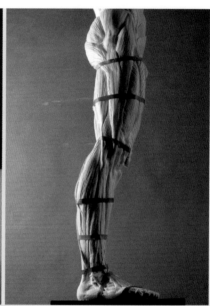

▲ 下肢外側視角,原始模型為 Andrew Cawrse 製作

• 中圖俯視角的色圈彎角較明顯,側面膝部動勢斜向後下,因此斷面線色圈前低後高(見前後端點);大腿骨、小腿動勢折回,因此斷面線色圈前高後低;足部斜向外側,因此斷面線色圈內前外後。

• 膝部斷面線的轉折以仰視圖中最明顯,主要色圈彎點偏後、呈折角,在股二頭肌肌腱上(參考下頁標示 7),折角處是側面急轉向背面的位置。俯視圖中膝側出現另一彎點在髂脛束上,髂脛束是一種筋膜,起始於臀部,經過大腿外側,終止於脛骨,主要的功能為伸直膝關節、助髖關節外展(參考下頁標示 5)。它在除去表層的模型上很明顯,外觀上它是次要的彎點。

• 小腿肚斷面線的轉折以俯視圖最明顯,色圈彎點偏後,彎點之前是斜線,之後呈大圓弧狀,此印證了腿肚前窄後寬,斷面呈圓三角狀;腳踝處色圈的彎點在外踝上,足部的兩條斷面線都是內側較前外側較後,這是因為站立時雙足呈「八」字型,色圈是與足動勢呈垂直黏貼,因此內側較前。

• 大腿斷面線的轉折在側面中間的髂脛束上(參考下頁標示 5),彎點之前形體較圓飽、之後較內收,這是因為前面的伸肌群、股四頭非常強健,它是主導人體直立與大小腿拉直的肌肉,後面的屈肌群是小腿後屈的肌肉,使用頻率、強度較低。從背面解剖圖中(參考下頁背面圖),可以看到大塊的屬於前面伸肌群的股外側肌,此意味著背面屈肌群位置較內、較窄,因此彎點之後色圈呈斜線。

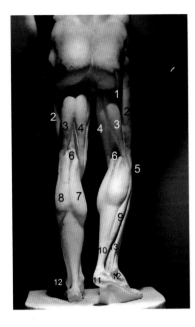

◀ 烏東《大解剖者》局部

從正背面伸直的左腿可看到股二頭肌 3 外側有股外側肌 2，股外側肌 2 屬是大腿前面的伸肌群，由此可知大腿背面屈肌群（股二頭肌 3、半腱肌 4）範圍較窄。

而小腿背面屈肌群（腓腸肌內側頭 7、外側頭 8）肌肉發達，完全遮蔽了側面前面範圍，由此可知小腿背面屈肌群較發達，腿肚橫斷面呈圓三角狀。

──大臀肌外下角 1 深入股外側肌 2、股二頭肌 3 之間後止於股骨後面。股二頭肌 3 與半腱肌 4 分佈在大腿內外側後肌腱過膝關節止於脛骨的內外側及腓骨，5 爲腓骨小頭的隆起。

──股二頭肌 3、半腱肌 4 在上，與腓腸肌內側頭 7、外側頭 8 共同在膝關節後會合成膕窩 6，當膝部屈曲時膕窩 6 呈菱形凹陷，伸直時軟組織突出，肌腱與膝後橫褶紋會合成「H」字。

──腓腸肌內側頭 7、外側頭 8 與比目魚肌 9 共同合成跟腱 10 後，止於跟骨 11。比目魚肌 9 與外踝 12 間有腓骨長肌 13。

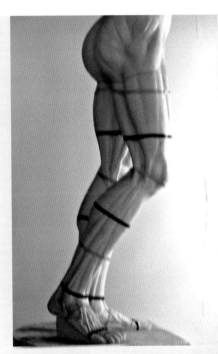
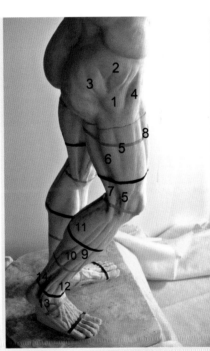
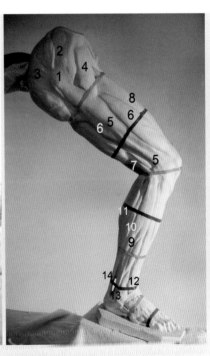

▲ 下肢外側取用，以及《大解剖者》上、中、下排作者的《下肢解剖模型》局部

· 雖然是不同作者完成的不同姿勢的解剖模型，但是，也一一反應出人體造形中的共同規律。中圖俯視圖的表現與上一頁的解剖模型相同，大腿側面色圈的彎點仍舊在髂脛束 5 上，彎點前的色圈弧度較圓、後呈斜線，膝關節前移時內後肌群下墜，更加強這個趨勢；而大腿前面的股四頭肌非常強健，所以，彎點前色圈呈圓弧狀。

· 俯視圖中膝關節彎點在股二頭肌肌腱 7 上，屈膝時肌腱突起、彎點更銳利。

· 小腿的彎點偏後，幾乎在側背交界處，腳踝處彎點在外踝上方，足色圈內側較前。

·1. 大轉子 2 中臀肌在大轉子正上方 3. 大臀肌外下角深入股外側 6 與股二頭肌 7 間。

4. 股骨闊張肌 5. 髂脛束 6. 股外側肌 7. 股二頭肌肌腱在膝部後外側呈明顯折角 8. 股直肌 9. 腓骨長肌 10. 比目魚肌 11. 腓腸肌 12. 伸趾長肌 13. 腓骨外踝 14. 跟腱

▲ 列賓美術學院素描作品

1. 股外側肌
2. 髂脛束
3. 股二頭肌及肌腱
4. 大臀肌下端深入股外側肌、股二頭肌之間
5. 大轉子
6. 腓骨小頭

▲ 巴洛維克素描作品

坐著的男模展現了右小腿內側、左小腿外側，外側較爲飽滿，內側則平坦，內外側的差異如同透視中橫斷面線所示。畫家以右小腿前縱向亮帶，表現皮下脛骨的骨相。

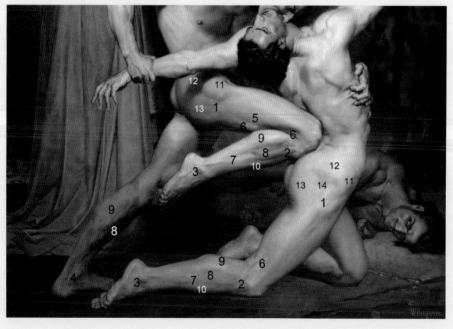

◀ 布 格 羅（William-Adolphe Bouguereau, 1825-1905）──《但丁和維吉爾下煉獄》（局部）描繪神曲裡煉獄中的靈魂互相戰鬥場景。大腿側面的亮帶在髂脛束位置（較低的下肢，如同橫斷面色圈所示），外踝上方的隆起亦如同大解剖者。

1. 大轉子
2. 腓骨小頭
3. 外踝
4. 內踝
5. 股外側肌
6. 股二頭肌
7. 腓骨長肌
8. 比目魚肌
9. 腓腸肌
10. 伸趾長肌
11. 股骨擴張肌
12. 中臀肌
13. 大臀肌
14. 臀窩

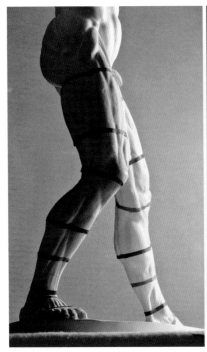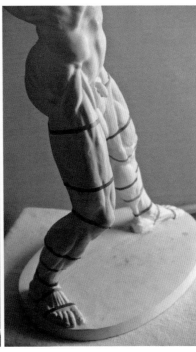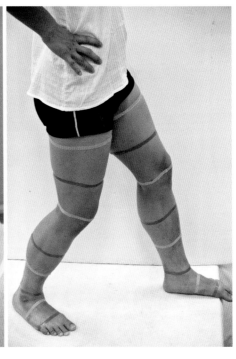

▲ 以《小解剖者－弓箭手》及自然人體為例，右下肢呈側前、左下肢呈側後視角

左一、左二是《小解剖者－弓箭手》的局部，他一腳伸直前移、一腳屈膝在後，雙腳呈八字型，近側腳略朝向鏡頭、遠端腳轉向深度空間。

‧比較俯視中的《小解剖者》、自然人體小腿內外側的共同規律：

——遠端小腿內側斷面線的彎角較後，彎點之前是直線，彎點之後是弧線，這是因為脛骨內側骨相直接呈皮下、肌肉位置偏後。

——近側小腿的角度略朝向鏡頭，斷面線則呈圓弧線，彎點略偏後，這是由於小腿後面的屈肌較發達，外側也佈滿肌肉，小腿肚呈圓三角。

——彎點處既是形體轉折的位置，也是最靠近鏡頭處、同一水平中它是最靠近鏡頭的位置。

——照片中向前跨步的左右兩大腿體塊呈正「八」字型，因此左右兩大腿同屬側面範圍的色圈互呈「倒八」字型。這是因為色圈與主幹動勢呈垂直關係，所以體塊呈正「八」字型，色圈則呈倒成「八」字型。

——左右膝部彎點之前的色圈則呈倒「八」字型，左右小腿彎點之前的色圈呈「倒八」字型；足部亦同。

‧《小解剖者──弓箭手》一腳較伸直、一腳屈膝，其左右大腿、左右小腿、左右雙足體塊皆成「八」字型，因此左右色圈也相互成例「八」字型。

3. 透視中「後面視角」與「側後視角」的造形規律與解剖結構

- 色圈是配合體塊動勢設計的，從自然人體照片中可以看到各部位之動勢，因此平視角模型中的色圈高低如下(見內外端點)：

 ——膝部動勢斜向外下，因此斷面線色圈內低外高。

 ——大腿、小腿動勢微斜向內下，因此斷面線色圈內高外低。

 ——腳踝內高外低，因此色圈也是內高外低。

- 比較下肢「單元1.前面視角」與「本單元3.後面視角」，可以看到每一條斷面線都反映造形特色：「1.前面視點」中央帶隆起強烈，「3.後面視點」隆起和緩，這是因為背面的肌肉較向兩側分佈，因此「1.前面視點」斷面線的彎點位置略外、轉折較明顯，「3.後面視點」彎點和緩，位置較內。

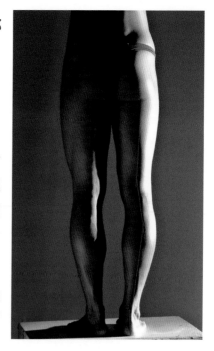

▶ 大腿、膝部、小腿不在同一斜線上，圖中的「光照邊際」是體塊中最後突的位置，它也反應出各部位的動勢（紅線），斷面線色圈與動勢呈垂直關係。

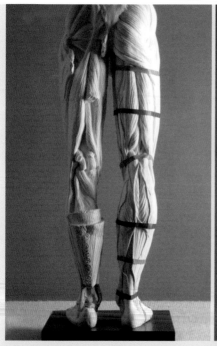
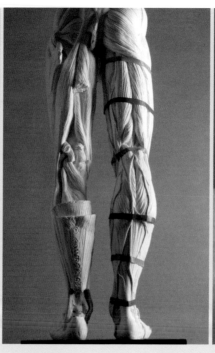
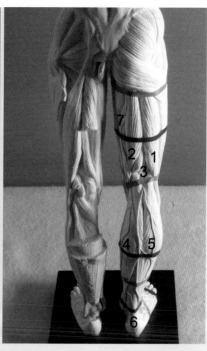

▲ 下肢後面視角，原始模型為 Andrew Cawrse 製作

· 平視的大腿、膝、小腿的橫斷面線色圈幾乎皆以橫線呈現，仰視、俯視時，離視點越遠色圈弧度越大；因此仰視時，大腿色圈較小腿色圈弧度大；俯視時，小腿色圈也較大腿弧度大。色圈弧度越大者更能呈現本體的造形特色，而平視時僅呈現下肢各體塊的動向。

· 仰視圖中遠端大腿的斷面線色圈彎點較內，位置在內收肌群的後面，這是因為內收肌群裡面沒有骨骼的依托，只要離開直立姿勢，內收肌群就下墜，因此累積成後傾的形狀。膝部色圈內低外高，是呼應膝部斜向外下的動勢。

· 俯視圖遠端的小腿，腿肚色圈彎點幾乎在兩邊，這是因為腓腸肌是二腹肌，內外側皆發達；不過仔細觀察，小腿色圈的內側圓弧度較大，因內踝位置較高、足部可以內翻，因此內側肌肉更發達。

· 俯視圖小腿的灰線以及腳踝的藍色線，都成折線，其意味著小腿肚弧面向下、逐漸向跟腱收窄。

「側後視角」的下肢綜合了側面與後面的動勢，從照片中仍舊可以看到下肢整體向後曳的動勢，因而現在這個角度與它呈垂直關係橫的斷面色圈都趨向於前低後高（前後端點）。以下解剖模型上的橫斷面色圈是全部貼完後，再從各角度拍照完成。

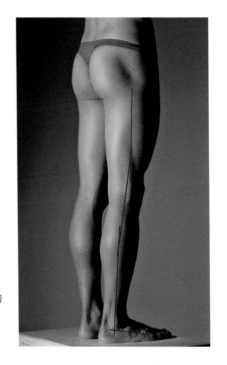

▶ 這個視角的大腿、膝部、小腿幾乎同一斜線上，圖中的「光照邊際」是體塊中最側突的位置，並不是最接近鏡頭處，最接近鏡頭處在斷面線彎點，見下列解剖圖。

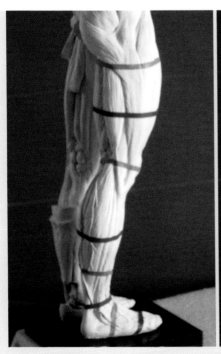
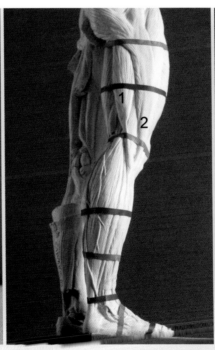
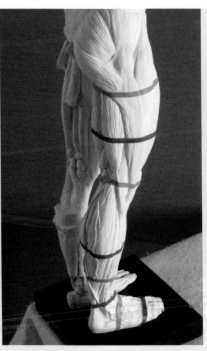

▲ 下肢側後視角，原始模型為 Andrew Cawrse 製作

・主要彎點處就是最接近鏡頭的位置，三張圖片中以右圖俯視角的透視感最強烈、彎點最明顯，因此以它做造形說明。俯視角的彎點就是最低點，小腿肚斷面線彎點在中間，幾乎是側面與後面交界處。腳踝色圈的彎點在跟腱，腿肚與腳踝間色圈是淺淺的弧線，它意味著腿肚向兩側隆起後，在灰線處轉成側寬後窄的扁形，於腳踝處轉成側寬後窄的菱形；菱形的後端是跟腱、側面是內外踝，向前內收窄。足部的動勢斜向外，因此與它垂直的色圈是內側較前、外側較後。

・三張圖片的膝部以中圖仰視角的透視感最強烈，它的色圈斜度也最大，主要彎點在股二頭肌肌腱 1 處，此處成折角；其次的彎點在髂脛束 2 處，其裡層是股骨外下端的外上髁，從體表可以觸摸到。

・中圖大腿的斷面線色圈呈淺淺的弧度，微微的彎點偏後、在股二頭肌 2 處，這也呼應了大腿側寬、後窄的趨勢，對照右圖。

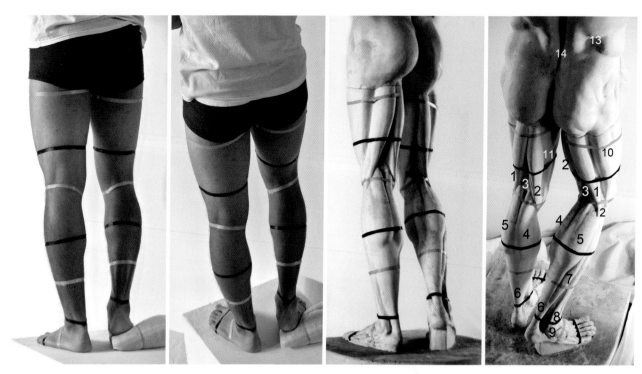

▲ 以自然人體及烏東《大解剖者》為例

‧左一、左三圖，伸直的左下肢之斷面線色圈完全呼應各體塊的動勢，膝部動勢斜向外下，因此色圈外高內低，大腿與小腿動勢斜向內下，因此色圈外低內高（見內外端點）。

‧左二圖，伸直、俯視中的左下肢之斷面線色圈彎點（最低點）就是最接近鏡頭的位置，造形特色如下：

——大腿最上部之淺色色圈彎點較外，彎點外是弧線，內較呈直線；彎點外的弧線是形體飽滿的表示，常則形較平。

——大腿下部之深色色圈彎點移到背面中央，此處肌肉內外側較分佈平均。

——大腿上部彎點較外、下部彎點內移中央，這也完全呼應了大腿由外上斜向內下的動勢。

——膝後色圈外高內低，彎點在中央。

——小腿深色色圈彎點略外，因爲此處橫斷面是圓三角，其下彎點移至中央的跟腱上；這也完全呼應了小腿斜向內下的動勢。所有的色圈彎點連接起來幾乎是下肢背面的動勢線，也是該視角縱向最高稜線。膝部前屈的右腿之彎點連接亦呈現下肢動勢規律。

‧右圖的《大解剖者》的右下肢是「側後視角」，由於是屈膝，所以透視更強烈。左右下肢的色圈也同樣的呈現大腿、小腿內高外低，膝部色圈內低外高，足部兩條斷面線後者斜度較大，是腳背根部形體較高的表示。每張圖片中的每隻腳都有同樣的規律。

‧《大解剖者》的標示：1.股二頭肌 2.半腱肌，股二頭肌與半腱肌肌腱與橫褶紋共同形成體表膝後的「H」形。3.膕窩 4.腓腸肌內側頭 5.腓腸肌外側頭，膝後的菱形凹陷處是「膕窩」，是由大腿股二頭肌腱1、半腱肌腱2、小腿腓腸肌內側頭4、外側頭5等屈肌會合而成。當腿部伸直時軟組織填滿「膕窩」，肌腱之間呈圓弧面，屈曲時肌肉收縮、肌腱被挑起時呈「膕窩」3的凹陷狀。

股二頭肌腱1、半腱肌腱2是斷面線的轉折點，尤其在屈膝時。6.跟腱，跟腱與腓腸肌肌腹會合成內低外高的「W」字。

7.比目魚肌 8.腓骨長肌 9.外踝 10.股外側肌 11.內收肌群 12.腓骨小頭是股二頭肌1的止點。13.腰三角 14.薦骨三角

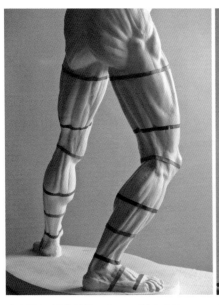 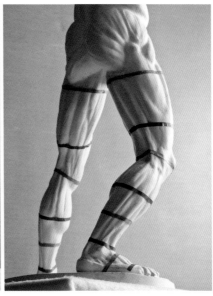 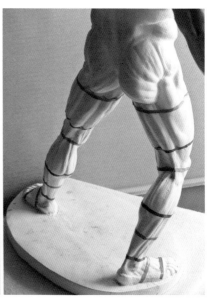

▲ 近側下肢的側後視角，以《小解剖者──弓箭手》為例

以左圖近側下肢為例，大腿斜向外下的深度空間、小腿轉回內下空間。

· 近側下肢呈現的是「側後視角」、遠端下肢是「後面視角」，左右大腿、左右小腿、雙足皆分別呈「八」字型，因此相對稱位置的斷面線色圈亦相互成「八」字型，例如：左右大腿後面色圈相互成「八」字型、左右小腿後面色圈亦相互成「八」字型。其它體塊亦同，無論平視、仰視、俯視，或正面、側面。

· 由於膝關節、腳踝關節的活動僅限於屈與伸，因此同一下肢有共同的「方位」，但是，因屈伸的不同而大腿、小腿、足部有不同的「朝向」，此時斷面線色圈提供了素描筆觸方向的重要參考。以左圖前伸的下肢為例，背後的斷面線色圈並非平行的。它告訴我們：大腿較朝內、膝更朝內下、小腿略朝外、足部更朝外，在色圈中一覽無遺。

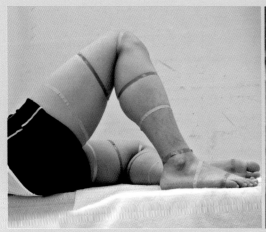 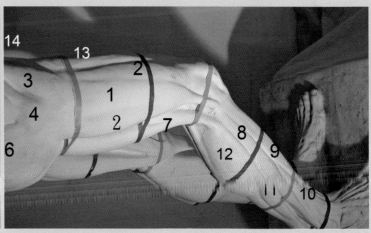

◀ · 立起、膝微斜向內的下肢展現出側後視角，大腿斷面線色圈彎點較高，彎點之下較成直線，這是因為大腿內側大量的肌肉向下墜。小腿斷面線仍呈弧線，展現了肌肉的強健。足部色圈非平行，意味著足向外。

· 平貼的下肢展現後面視角，斷面線充分顯示出大小腿的向深度空間的延伸，平貼的小腿斷面線前平後曲，是腓腸肌肥飽的表示；大腿斷面線弧度小、幾乎直落檯面，是內收肌群貼向平檯的表示。

▶ 烏東《大解剖者》局部

1. 髂脛束 2. 股外側肌及股外側肌後緣 3. 股骨闊張肌 4. 大轉子 5. 中臀肌 6. 大臀肌 7. 股二頭肌 8. 腓骨長肌 9. 脛骨前肌 10. 伸趾長肌 11. 比目魚肌 12. 腓腸肌 13. 股直肌 14. 縫匠肌

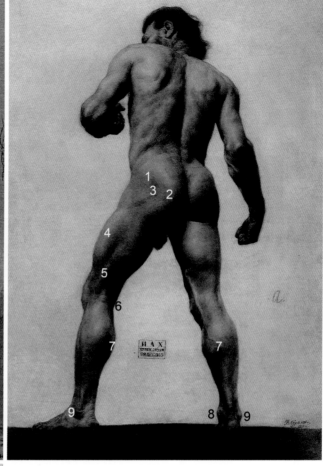

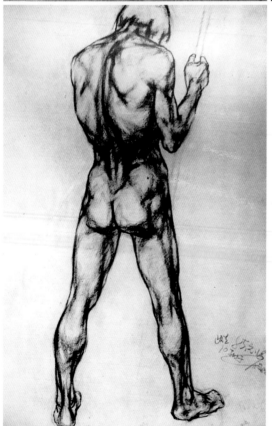

▲ ◀法明內赫素描作品

素描中表現了大腿後窄側寬的特性，大腿後面較平、小腿後面較圓飽，如同橫斷面線在透視中展現的形體特色。

▲ 列賓美院素描

雙腿的視角幾乎與左圖法明內赫素描相同，兩位畫家也畫出同一規律，伸直的下肢都呈現膝斜向外下的動勢、小腿肌肉內側較發達、腳踝內高外低與內大外小的特徵。由於本圖中的模特兒右腿後跨，腿部受光較多，雖然是背面，但是，從畫家細膩的以明暗表現可以看出側面的形體起伏，大腿上段隆起、下段內收、小腿肚隆起後岡收、跟骨處再隆起。

素描上的標示：中臀肌 1 與大臀肌 2 前是臀窩 3 凹陷，股外側肌 4 與股二頭肌 5 之間的灰帶是股外側肌後緣。當屈膝時，股二頭肌 5 肌腱與半腱肌肌腱 6 在膝關節兩側隆起，小腿腓腸肌 7 肌腹內低外高，輪廓線因此也是內低外高，內踝 8 位置較高形較大、外踝 9 位低而尖。

◀ 代政生素描作品

畫家以明暗表現出側面的縱向形體起伏，頸後向前收、腰前凹、肥厚的臀肌下有陰影、下肢後曳至腿肚下內收後跟骨隆起。骨盆側面大片的陰影代表腹寬臀窄、大腿側的的陰影代表後面屈肌群窄前面伸肌群肥大、小腿的的陰影代表後寬前窄。

4. 透視中「後內視角」的造形規律與解剖結構

為了呈現深層解剖結構，解剖模型被除去了表層，一條條肌肉使得橫斷面色圈有更多的凹凹凸凸，它而不若貼在自然人體的流暢，但色圈能夠直接幫助我們參透體表下該處的解剖結構。解剖模型左腿去除了部分的淺層肌肉。

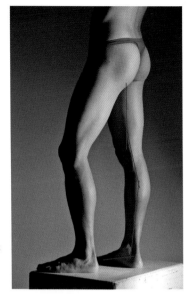

▶ 後內視角的膝部仍舊顯示斜向後下的動勢，重力腳的「光照邊際」是體塊中最向內側起的位置，也是最接近鏡頭處、斷面線色圈轉折點的位置。

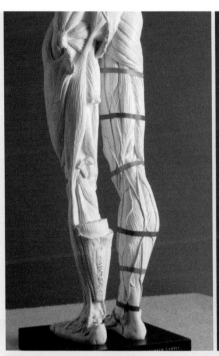
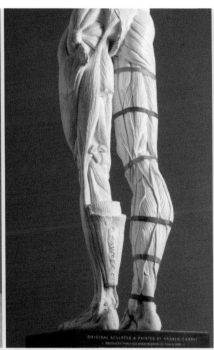
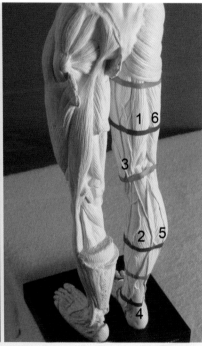

▲ 下肢後內視角，原始模型為 Andrew Cawrse 製作

· 下肢仍舊呈現整體後曳的情形，其中膝部更強烈的呈現斜向後下的動勢，而小腿斜向內前下，人腿的動勢與膝錯開。這個視角的動勢比較接近側面視角動勢。下肢各體塊色圈的高低關係如下：

——膝部動勢斜向後下，因此色圈內低外高。

——小腿動勢斜向前下，因此色圈內高外低，大腿動勢較弱，因此內高外低的趨勢較弱。

——前突出的足部在此視點被遮蔽住

· 右圖俯視角的透視比較強烈，以此做造形說明：大腿、小腿色圈彎角明顯，大腿在半腱肌 1 內緣位置、小腿在腓腸肌內側頭 2，膝部彎點接近內側、在內收肌群肌腱 3，腳踝處彎點在跟腱 4。

——大腿背面的屈肌群內側是半腱肌 1、外側是股二頭肌 6，肌腱經過膝關節兩側，如同夾子般止於小腿骨骼。

——半腱肌 1 之內為內收肌群的範圍 3，肌腱經過膝關節內側止於大腿、小腿內側骨骼。

——小腿背面的表面屈肌是腓腸肌，它是二頭肌，分別是腓腸肌內側頭 2、外側頭 5，肌纖維在小腿中斷轉為肌腱後附著於跟骨上。

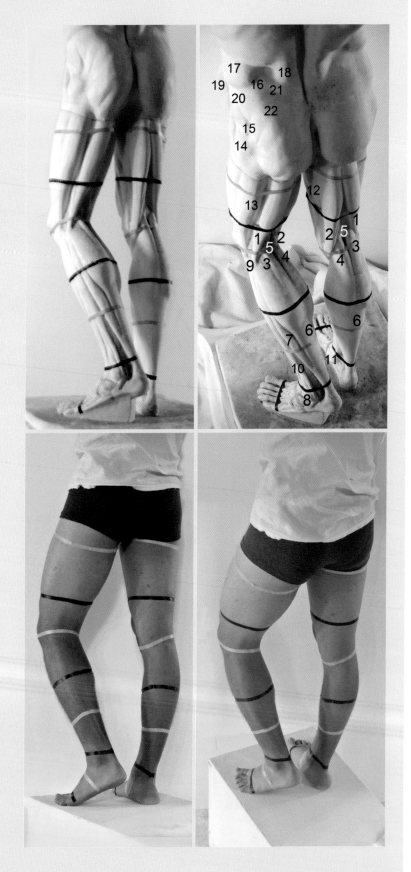

◀ ・左圖平視中《大解剖者》伸直的右腿之斷面線幾乎呈直線。左膝微提，大腿、小腿、足部外側色圈反應了體塊的動向；其中小腿色圈向下包，是視角微仰的表示，也是膝向內、腳跟向外下的表示。

・《大解剖者》俯視的右圖中可見左膝關節色圈股二頭肌肌腱處 1 轉折強烈，右膝關節後內緣轉折和緩，這是因為外側後緣的主要肌腱只有股二頭肌肌腱，內側則有半腱肌、半膜肌、股薄肌、縫匠肌等肌腱，因此內側色圈彎角柔和。也因此伸直的膝後「H」紋中，內側的凹陷深、外側淺，觸摸時即可察覺。

・《大解剖者》足部兩條斷面線後者斜度較大、前者較平，意味著腳背根部形體較高、前面較低。

・《大解剖者》的解剖位置標示：
1. 股二頭肌　2. 半腱肌，股二頭肌與半腱肌是膝後縱紋的基底，它與橫褶紋合成「H」形。
3. 腓腸肌外側頭　4. 腓腸肌內側頭
5. 膕窩，膝後的菱形凹陷處是「膕窩」，是由上面的股二頭肌腱 1、半腱肌腱 2、下面的腓腸肌外側頭 3 與內側頭 4 等屈肌會合而成。當腿部伸直時軟組織填滿「膕窩」，在體表顯示為弧面，屈曲時肌肉收縮肌腱被挑起時，「膕窩」呈菱形凹陷。
6. 跟腱，跟腱與腓腸肌內外側頭會合成內低外高的「W」字形交會，正面與背面輪廓線也是內側隆起點低、外側高。
7. 比目魚肌　8. 外踝　9. 腓骨小頭　10. 腓骨長肌
10. 腓骨長肌起於腓骨小頭經過外踝後面，止於足底內側，是外翻足底的肌肉。腓骨小頭 9 也是股二頭肌 1 的止點。
11. 內踝　12. 內收肌群　13. 股外側肌，股外側肌後緣在體表明顯呈現。
14. 大轉子，在人體全高二分之一處，也在正面、背面臀部最寬處，在側面臀寬度二分之一的位置，重力腳側突出明顯；大轉子上面是臀窩 15。
16. 腰三角，是腸骨嵴上方與腹外斜肌 17、背闊肌 18 交會留下的間隙；腰三角 16 之前的腸骨嵴與腹外斜肌 17、中臀肌 20 交會成體表的腸骨側溝 19，之後的腸骨嵴與背闊肌 18、大臀肌 22 交會成體表的腸骨後溝 21。

5. 透視中「內側視角」的造形規律與解剖結構

伸直的下肢在「內側視角」仍舊是整體後曳，膝部斜向後下的動勢，大腿、小腿動勢錯開。屈膝時色圈基本上是與體塊主面的動勢垂直，如果不是垂直，則代表這個體塊的主面並不是正對著觀察點。

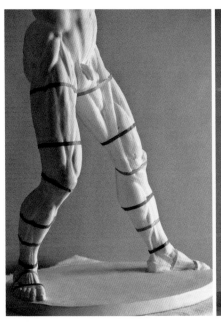
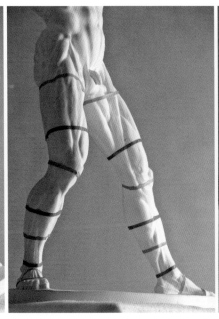
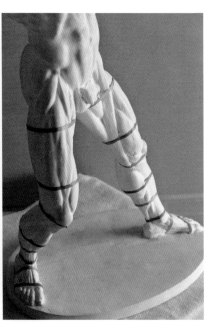

▲ 下肢伸直、內側視角，以《小解剖者——弓箭手》為例

· 雙足呈正「八」字型，雙膝與雙足以同樣角度展現。大腿與大腿、小腿與小腿、足部與足部，互成「八」字型，因此前腿側面色圈與後腿側面色圈亦成「八」字型。素描時將橫斷面線延伸成筆觸中的排線，定可增添了體塊的方向感、立體感、空間感。

· 中圖，後腿大腿根部淺色斷面線在股直肌上呈明顯折角，這是因為大腿微屈是藉助股直肌上段的收縮，除此處正面凹形以外有轉動（此為下頁解剖圖標示 4）；遠端大腿根部淺色斷面線呈直線，代入腿根側面的只有自身又撐的內收肌群下墜的表示。

· 右圖，以俯視角觀看前伸腿的小腿肚內側斷面線，彎點較後，彎點之前是直線，這是因為脛骨內側骨相直接呈皮下，參考下頁標示 6，肌肉位置偏後。近側的小腿斷面線則呈圓弧線，因為小腿外側及背面佈滿肌肉。

· 右圖，以俯視角觀看前伸腿的膝關節斷面線，彎點偏後並急轉向深度空間，後腿膝關節斷面線從髕骨直接斜向後，它表示膝部前窄後寬，彎點在膝後兩側，橫斷面似圓三角形。

· 右圖，以俯視角觀看後腿足部，淺色斷面線彎點較內，在伸踇長肌位置上，它意味著足後部的高起，及其形體是向外下斜；而前腿內側足部的此線，則呈現足內側形體是垂直落地的。

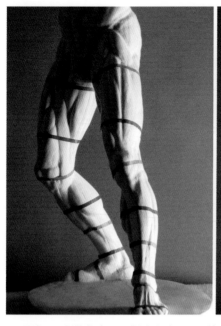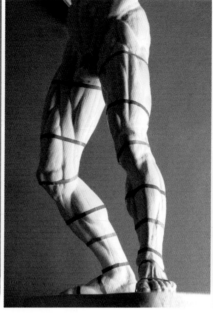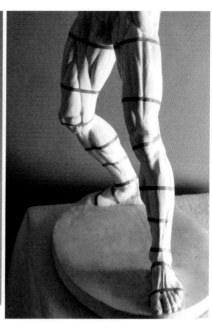

▲ 屈膝、內側的角度，以《小解剖者——弓箭手》爲例

· 前伸的腿呈現正面角度，屈曲的腿是內側角度，由於膝關節僅具屈曲作用，因此大腿肌肉向前後發達、小腿肌肉偏向後面，所以，下肢側面形體較正面寬。

· 右圖，俯視角的後腿的大腿第一條灰色斷面線的最低彎點較後，在內收肌群中的股薄肌處轉向後，參考下圖標示 2；第二條藍色最低彎點較前，彎點在股內側肌處，因爲中段大腿的股內側肌較飽滿，下圖標示 3。

· 右圖，俯視角的後腿的小腿斷面線最低彎點在中間，彎點之前是直線，之後是圓弧線，由於脛骨內側直接裸露皮下，參考下圖標示 6，肌肉由脛骨側緣開始隆起，肌肉前緣與脛骨會合處形成溝紋。

· 右圖，前伸的左足正面可以看到灰色色圈最高彎點較內，是伸踇長肌腱的位置，下圖標示 10，伸踇長肌腱延伸至踇趾末端，是足部最高稜線處。

· 右圖，後足足背的灰色色圈與藍色色圈對比出兩者形體的差異，它顯示出內外側的厚薄差異。

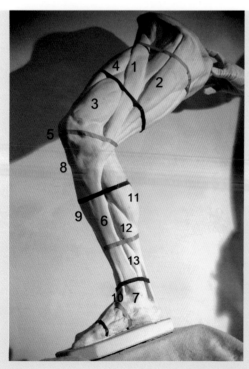

◀ 1. 縫匠肌 2. 內收肌群，縫匠肌與腹股溝、內緣輪廓三者圍成「股三角」，股三角包含了所有內收肌群。

3. 股內側肌 4. 股直肌 5. 髕骨 6. 脛骨 7. 內踝 8. 脛骨粗隆 9. 脛骨前肌 10. 伸踇長肌腱 11. 腓腸肌 12. 比目魚肌 13. 屈趾長肌 14. 跟腱

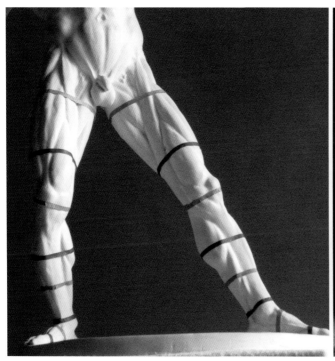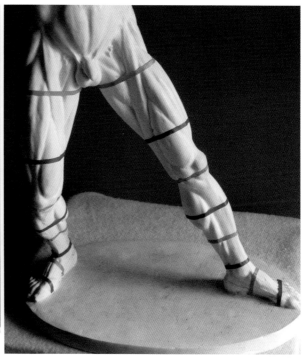

▲ 下肢內側的角度，以《小解剖者──弓箭手》爲例

·《小解剖者－弓箭手》左右兩腿同時呈現內側視角，從仰視的左圖可以看到：較正面的右下肢，大腿根部彎點較外，仍在股直肌上，下部彎點較內仍在股內側肌處；膝在髕骨隆起處，小腿肚在脛骨前肌上。

·較側面的左下肢，大腿根部彎點在內側，它顯示出內收肌群的後收，下部較內仍在股內側肌處：這個視角的膝部幾乎是一直線，小腿肚彎點仍在脛骨前肌上。這些位置都是這角度最靠近鏡頭處。

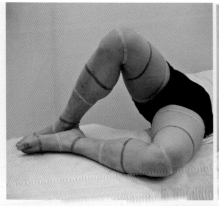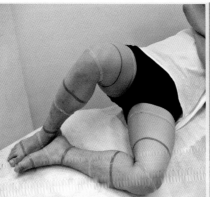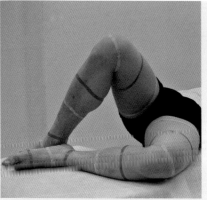

▲ 以自然人爲例，模特兒雙腿一立一平貼，同時展現內側視角的臥姿，斷面色圈與肢體斜度垂直，充分展現出各個體塊向深度空間延展的狀況。

·中圖，平貼檯面的大腿根部之內的內收肌群全攤在檯面，因此斷面線中央帶成直線，大腿前面較薄、後面肥厚內收肌群處較厚，因此彎點較後（對照左圖）。中圖左大腿深色斷面線較圓，因爲肌肉依附在骨幹周圍，下墜的情形較弱。

·左圖，平貼檯面的小腿肚的斷面線，前段較直、後段較圓，因爲前段內部有裸露於表層的脛骨，後部的肌肉被檯面擠壓而突起。

·左圖，比較立起大腿的兩條斷面線，根部淺色斷面線彎點較內，是內收肌群向下墜的表示，深色斷面線很圓，肌肉下墜較弱。

·左圖，側前視角立起的小腿肚斷面線彎點較前，在脛骨前肌上，下面兩道斷面線彎點亦較前。中圖，側面視角的彎點較後，在肥厚的腓腸肌上；彎點之前幾成直線，直線中間的微凹是肌肉與骨骼的會合處。

▶ 列賓美院素描
如同透視中斷面線所示，屈膝立著的懸空大腿，沒有股骨承托的內收肌群下墜。從骨盆外側斜向膝內側的帶狀灰調，是縫匠肌的位置，它區隔了內收肌群與大腿伸肌群的範圍。小腿前端的平面是脛骨內側骨相直接呈現皮下的示意。

◀ 全山石素描
小腿內側的縱溝是內側肌壓向脛骨所留下的溝紋。

經過下肢的「最大範圍經過的位置」、「透視中造形規律與解剖結構」在自然人體、解剖模型及名作的驗證，橫向與縱向的形體起伏規律與內部結構關係得以由外向內連結。至此下肢單元結束，進入「上肢的造形規律與解剖結構」之解析。

肆　上肢的造形規律與解剖結構

▲卡爾波（Jean Baptiste Carpeaux, 1827-1875）——《舞蹈》

位於巴黎歌劇院正面，是卡爾波最具代表性的作品。受委託時並沒有指定題材，卡爾波廣泛收集資料，在歌劇院畫速寫，記錄芭蕾舞演員在排練時表現的各種姿態。最後，他從古典主義作品拉斐爾的《聖米歇爾像》和米開朗基羅的《基督升天》中，受到了關於動態的啟示。在這裡，他擺脫了雕塑的象徵含義與道德概念，直接而真實地去反映生活命。

▲ 布格羅（William adolphe bouguereau 1825-1905）──《暮色心境》

只有在手心向後時上臂、前臂呈一直線，而手心向前時，上臂、前臂動勢轉折最強烈，手心向內時，動勢轉折居中。布格羅略微加強了手心向內者的上臂、前臂動勢之轉折，以展現手臂美麗的線條。

人類的上肢非常靈活，得以依循其意念抓握、操作物件、製造工具。上肢雖然占人體較小比例，但是，臂的活動範圍很大，又可做許多精細複雜動作，上肢成為推動人類文明不斷進步的重要原因。相較於下肢，它的解剖結構更複雜。

上肢唯有手部具備明確的輪廓線，其餘幾乎都是由不同弧面交會而成，形體因此描繪不易。在本章中，筆者藉由以下幾點逐漸導引出上肢的造形規律，以及造形與解剖結構的關係：

• 上肢「最大範圍經過的位置」─外圍輪廓線對應在深度空間的造形規律與解剖結構

　以橫向強光投射向模特兒上肢所呈現的「光照邊際」，歸納出正面、背面、外側面、內側面視點的最大範圍經過深度空間的位置，也就是該視點外圍輪廓線經過處的造形規律，再以此為基線，導引出它與內部解剖結構的關係。

• 透視中上肢的造形規律與解剖結構

　立體感的表現常常是藉由大面的區分來增強，也就是一般所謂的頂面、底面、側面的劃分來呈現。但是，上肢是細長體，它的「面與面交界處」與「最大範圍經過處」位置相近，因此不具實用價值。為了展現這個細長體的立體感，進一步以代表橫斷面的色圈黏貼在模特兒上肢及解剖模型上，再從平視角、仰視角、俯視角中比較同一橫斷面線的差異，以瞭解體塊的造形特色，進而導引出它的造形規律以及內部解剖與體表造形的關係。

「最大範圍經過處」是以縱向「光照邊際」突顯上肢橫向的造形變化，「透視中的造形規律」的橫斷面色圈是在突顯縱向的造形變化，縱橫兩向共同交織出上肢整體的造形規律與解剖結構的關係。

一、上肢「最大範圍經過的位置」——外圍輪廓線對應在深度空間的造形規律與解剖結構

「最大範圍經過的位置」也就是同一視點的「外圍輪廓線對應在深度空間的位置」，也是素描中肢體與背景交會的邊線位置。人體上的任何一點都有橫向、縱向、深度的空間位置，然而描繪者常常疏忽了深度位置，而誤將每一點的深度位置都停留在同一空間裡，如果能夠客觀地理解每一點深度空間關係，更能夠正確地傳達出立體特質。

本單元的立論是以手心朝前的「解剖標準體位」姿勢為主導，因此照片中的模特兒圖像，可以直接對照解剖圖。由於光線具有強弱及方向的物理特性，它如同視線般是以直線前進，遇阻隔即終止；光可以抵達處，視線亦可抵達。筆者將聚光燈設置在正面、背面、內側面、外側面視點時，光線投射在肢體上的「光照邊際」，即為正面、背面、內側面、外側面視點的「最大範圍經過的位置」及「外圍輪廓線對應在深度空間的位置」。當光源定位後，研究者可以從不同視角實際研究原本視點的「外圍輪廓線」在深度空間裡的位置，及其相鄰處的形體起伏與內部結構的穿插銜接。

「光照邊際」是該體塊、該視點最向外突出處，之前與之後形體都是內收的。以下每個視點的外圍輪廓線的主角度在左圖，另外再搭配較前或較後視角照片，以便更完整地瞭解該視點的「光照邊際」變化。主角度就是正對被觀察體、與原視線呈90度切入的角度。

縱向的「光照邊際」歸納出「最大範圍經過的位置」，是以最易辨視的視角做分析，分成九點進行分析：

1.「正面視點」最大範圍經過處的造形規律與解剖結構——外側
2.「背面視點」最大範圍經過處的造形規律與解剖結構——外側
3.「正面視點」最大範圍經過處的造形規律與解剖結構——內側
4.「背面視點」最大範圍經過處的造形規律與解剖結構——內側
5.「外側面視點」最大範圍經過處的造形規律與解剖結構——前面
6.「內側面視點」最大範圍經過處的造形規律與解剖結構——前面
7.「外側面視點」最大範圍經過處的造形規律與解剖結構——後面
8.「內側面視點」最大範圍經過處的造形規律與解剖結構——後面
9. 綜覽：不同視點的最大範圍經過深度空間之位置

解剖圖上「最大範圍經過處」之劃分，主要是在以體表重點的重要隆起處來劃分，因此並不追溯肌肉的起止位置，同時為了方便應用，各劃分處難免有些簡化，但是，以此觀念對照自然人體體表的起伏，即可找出正確的解剖結構位置。

1.「正面視點」最大範圍經過處的造形規律與解剖結構──外側

2.「背面視點」最大範圍經過處的造形規律與解剖結構──外側

以「光照邊際」呈現「正面視點」最大範圍經過上肢外側的深度空間位置時，光源設定在正前方視點位置；以「光照邊際」呈現「背面視點」最大範圍經過上肢外側的深度空間位置時，光源定在正後方視點位置。解剖圖上紅色線為「正面視點」的「最大範圍」經過處、深茶色為「背面視點」的「最大範圍」經過處，它們也是該視點「外圍輪廓經過處」。「正面」、「背面」視點解剖圖上僅標示最大範圍直接經過處，其餘相關解剖位置標示於外側解剖圖，文中解析請反覆參考模特兒圖。

■ 解剖圖外圍輪廓線的幾個隆起，對應在模特兒手臂的「光照邊際」之造形意義如下：

• 解剖圖上端的三角肌隆起，對應的「光照邊際」是向後下的傾斜線，它從鎖骨、肩峰會合點斜向三角肌止點 ; 肩上方的「光照邊際」也是「正面」與「背面」輪廓線經過位置。

• 解剖圖中肘關節外卜的圓弧線是旋外肌群(橈側伸腕長肌)的外展，對應的「光照邊際」亦呈現圓弧狀(側前、側後角度更清楚)。

• 解剖圖中拇指外的圓弧線，對應的「光照邊際」呈圓弧線。

■ 解剖圖中外圍輪廓線的幾個轉折點，對應在模特兒手臂的「光照邊際」之造形意義如下：

• 解剖圖中三角肌之下，可以看到後面的肱三頭肌，因為上臂後寬前窄，所以照片中的「光照邊際」在三角肌之下後移至肱三頭肌。從側面解剖圖對照模特兒照片可見三角肌止點下為肱肌，肱肌前的縱向灰帶是「肱二頭肌外側溝」。

• 「正面」與「背面」解剖圖中肘關節外上的轉折，是旋外肌群與肱肌的交會(見外側面解剖圖譜)，照片中的「肱二頭肌外側溝」下端即此交會點，旋外肌群由此伸出(見側前視點照片)。

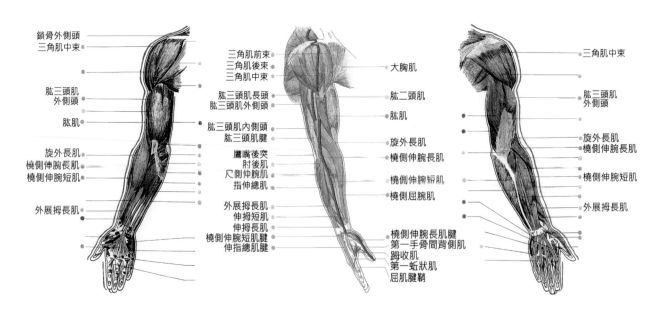

▲ 上肢外側輪廓線對應在深度空間示意圖：紅色線是「正面視點」對應在深度空間的位置，深茶色線是「背面視點」對應位置，注意兩者的前後距離。它們也是該視點最大範圍經過處。

- 「正面」與「背面」解剖圖中肘關節外下的隆起，是前臂最寬處。「正面」與「背面」解剖圖中腕關節外側的轉折，是前臂的結束、手部向外的開始，「光照邊際」由此開始形成較短的「S」形。

▌「光照邊際」與前後輪廓線距離可以判斷它的造形特色：

- 三角肌的「光照邊際」較前，因爲三角肌後面較平緩、前面較隆起。

- 上臂中段的「光照邊際」較後，代表上臂後寬前窄，因此正面解剖圖中呈現背面的肱三頭肌。

- 手部之「光照邊際」偏前，代表拇指折向前。

▌上臂的明暗轉換較肘部及前臂柔和，代表上臂形體柔和。

▌「光照邊際」沿著三角肌中束、肱三頭肌外緣向下經旋外肌群的橈側伸腕短肌至腕側、拇指外緣。此爲「正面視點」、「背面視點」上肢最大範圍經過外側面的位置，也是上肢最最向外側突出處。

▌寫實描繪時，它是明暗的分界；立體形塑時，它是形體的前後分面處，形塑時在體塊相近後，可以先在外側 (注意手角度的一致) 畫出光照邊際線，再轉到「正面」、「背面」視點檢視，此線若正好在手臂的外側輪廓上，則造形與自然人體相近。

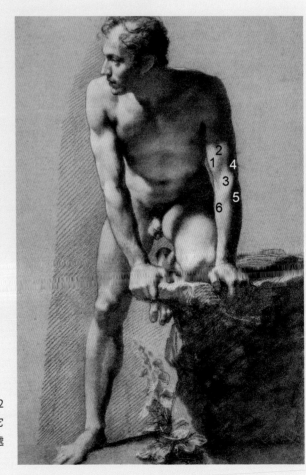

▶ 普魯東──《男子裸像》
優美而細膩地表達了人體結構：
1 爲肱二頭肌隆起，它的下端走入肘窩，2 爲肱二頭肌外側溝，3 爲旋外肌群隆起，它與肘肌會合處形成轉折 4，與伸肌群會合處示形成轉折 5，6 爲旋外肌群後緣。

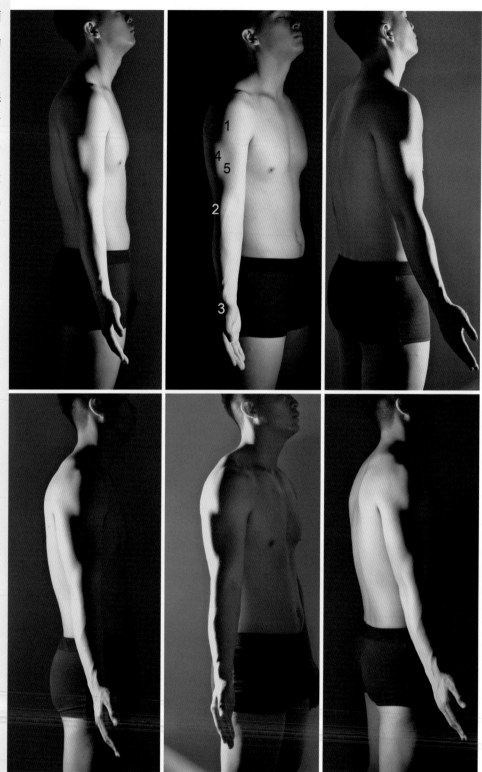

■ 上列：手心朝前，「正面視點」最大範圍經過外側的規律

- 左圖是主角度，以與視線成90度的視角拍攝，它可與解剖圖直接對照。圖中的「光照邊際」是上肢最向外側隆起的位置，需特別注意它與前後輪廓線的距離。

- 左圖的「光照邊際」在肩部至肘之間變化很大，之下的前臂則順勢下行，至腕下則呈「S」形。對照正面、背面解剖圖也可以看到從肩至肘的外圍輪廓線起伏很大，前臂幾乎以極微小的弧度下行，至腕再外轉向下。

- 從中圖的側前角度更顯示出造形特色：肩上的「光照邊際」是斜方肌上的肩陵線，也前後分界，它由頸側開始向後，至頸肩二分一處轉前。肘外側小弧線是旋外長肌的外展，腕至拇指則呈「S」形的「光照邊際」。

- 1.三角肌隆起　2.旋外肌群隆起　3.前臂與手部交會的轉彎點　4.肱肌　5.肱二頭肌外側溝

■ 下列：手心朝前，「背面視點」最大範圍經過外側的規律

- 左圖上臂中段的「光照邊際」位置較後，說明了上臂後寬前窄，因此後面的肱三頭肌投影遮住了三角肌止點及旋外肌群的源頭，兩者皆形成「V」形的明暗交界，見解剖圖。

- 從右圖側後角度，「鷹嘴後突」外側縱溝是旋外肌群、伸肌群交會的淺溝。

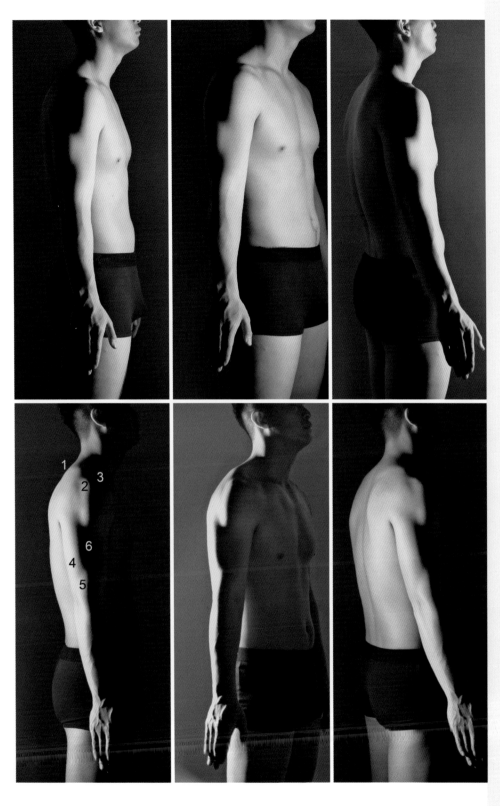

■ 上列：手心朝內，「正面視點」最大範圍經過外側的規律

手心朝內是最常見、也是最輕鬆的姿勢。手之外轉是肘外側的車軸關節以及旋外肌群收縮所促成，外轉時旋外肌群隆起，因此肘外的光照邊際呈弧線，比較本圖與上圖的差異。

手心朝內時外圍輪廓線經過的位置，在上臂是與手心朝前時一樣，肘關節之下「光照邊際」逐漸行至中指。

■ 下列：手心朝內，「背面視點」最大範圍經過外側的規律

1.肩胛岡 2.肩關節頂面 3.鎖骨 4.肱三頭肌 5.旋外肌群 6.肱肌

由於肱三頭肌4較寬因此明暗交界位置較後。

3.「正面視點」最大範圍經過處的造形規律與解剖結構──內側
4.「背面視點」最大範圍經過處的造形規律與解剖結構──內側

以「光照邊際」呈現「正面視點」最大範圍經過上肢內側位置時，光源設定在正前方視點位置；以「光照邊際」呈現「背面視點」最大範圍經過上肢內側面位置時，光源在正後方視點位置。解剖圖上的青藍色線爲「正面視點」的「最大範圍」經過處、紫紅色爲「背面視點」的「最大範圍」經過處，它們也是該視點「外圍輪廓經過處」。上肢內側被軀幹阻擋、輪廓線也比較單純，因此以模特兒手平舉的內側角度來拍攝說明。

■ 解剖圖內側圍輪廓線的幾個隆起，對應在模特兒手臂的「光照邊際」之造形意義如下：

- 解剖圖外側的輪廓線起伏較大，這是因爲它上有向上舉的三角肌、中有旋外肌群、下有向外展的拇指。而內側緣只有肘關節內的肱骨內上髁，以及掌部有較明顯起伏，因此內側形體單純。

- 解剖圖上臂內側可看到背面的肱二頭肌，因此上臂是前窄後寬，所以，「光照邊際」位置較後。由於肘前有肘窩、後有鷹嘴後突隆起，因此肘前平肘後尖，所以，肘部「光照邊際」位置較前，而肘前的明暗交照處在有一道弧線，它是「貴要靜脈」隆起，它阻擋了正面光在肱骨外上髁的呈現(手臂上列左圖)。背面光在肘關節後緣成側立的「V」形，「V」形的尖點是肱骨內上髁(手臂上列右圖)。

- 「正面」、「背面」解剖圖中，上臂與腕部交界處，對應在照片中的「光照邊際」呈現爲側立的「V」形，「V」的尖點是腕掌交會處(手臂上列圖)。

■ 「光照邊際」沿著後面的肱三頭肌再前轉至肱骨內上髁、後移至尺側屈腕肌、至掌側。此爲「正面視點」、「背面視點」上肢內側面最大範圍經過的位置，也是上肢內側面最向內突出的位置。

■ 手心朝內與手心朝前的「光照邊際」最大差異是在腕部與部，見模特兒照片。

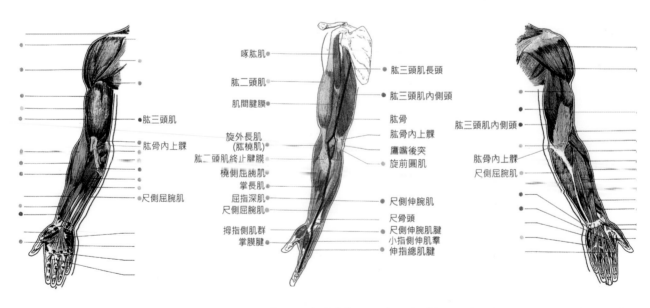

▲ 上肢內側輪廓線對應在深度空間示意圖：青藍色線是「正面視點」對應的位置，紫紅線是「背面視點」對應位置，注意兩者的前後距離，它們也是該視點最大範圍經過處。肘關節前的「貴要靜脈」隆起將「光照邊際」引向前形成尖角，尖角後的藍線經過肱骨內上髁。

▲ 魯本斯──《上十字架》

基督的肘微屈，關節前微凹，右臂關節內側是肱骨內上髁的隆起，上臂內側的灰色縱溝是肱二頭肌內側溝。腕前一道道刻痕是橈側屈腕肌、掌長肌肌腱。左肘的肱骨內上髁隱藏暗調中。

▎上列：手心朝前，最大範圍經過內側的規律

本單元僅以與視線成 90 度的主視角呈現，第一列是手心朝前、符合解剖標準體位的動作，圖中的「光照邊際」是上肢最向內側隆起的位置。

• 左圖，上臂明暗交界位置偏後，肘前一道弧線是「貴要靜脈」(basilic vein)隆起，它阻擋了肱骨外上髁的呈現，由於肘部前平後尖，因此肘關節明暗交界位置較前，前臂明暗交界位置居中。

• 右圖，肘關節「光照邊際」後緣的一點是肱骨內上髁的隆起。

▎下列：手心朝內，最大範圍經過內側的規律

• 左是手心朝內時上臂的「光照邊際」較移至中央帶，肘部「光照邊際」位置仍舊是最前。

5.「外側面視點」最大範圍經過處的造形規律與解剖結構——前面
6.「內側面視點」最大範圍經過處的造形規律與解剖結構——前面

以「光照邊際」呈現「外側面視點」最大範圍經過上肢正面位置時，光源設定在外側視點位置；以「光照邊際」呈現「內側面視點」最大範圍經過上肢正面位置時，光源在內側視點位置。解剖圖上綠色線爲「外側面視點」的「最大範圍」經過處、湖藍色線爲「內側面視點」的「最大範圍」經過處，它們也是該視點「外圍輪廓經過處」，「外側面」、「內側面」視點解剖圖上僅標示最大範圍直接經過處，其餘相關解剖位置標示於外側解剖圖，文中解析請反覆參考模特兒圖。

■ 側面解剖圖前輪廓線的幾個隆起，對應在模特兒手臂的「光照邊際」之造形意義如下：

• 解剖圖前上端是三角肌隆起及胸前隆起，來自外側面的光線穿過三角肌，止於大胸肌上，它代表著胸膛位置最前、三角肌較後。

• 解剖圖中上臂前端有肱二頭肌隆起，對應在模特兒上臂中段的「光照邊際」。

• 解剖圖中肘窩下的隆起處是橈側屈腕肌隆起，是對應在模特兒肘窩外下的「光照邊際」。

• 解剖圖中手部的拇指隆起，是對應在模特兒拇指外側的「光照邊際」，之內藏於暗調中，此證明掌心較朝內。

■ 解剖圖前面輪廓線的幾個轉折，對應在模特兒手臂的「光照邊際」之造形意義如下：

• 解剖圖中上臂與軀幹的交會點，是兩者的分離的開始，描繪時必需突顯這個空間差異。

• 解剖圖中肘前的凹陷，是對應在模特兒肘窩上的「N」形「光照邊際」，原因如下：

　　——斜置的「N」字前面的「I」是「側面」解剖圖中的旋外肌群的隆起。

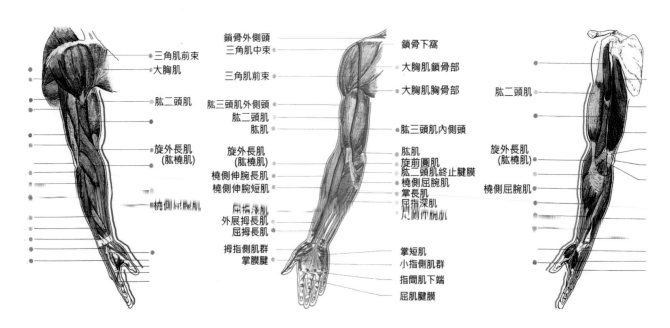

▲ 上肢前面輪廓線對應在深度空間示意圖：綠色線是「外側面視點」對應在深度空間的位置，湖藍色是「內側面視點」對應在深度空間的位置，側面視點外圍輪廓線對應在正面的「光照邊際」位置皆比較偏外，這是因爲手掌有向內工作的慣性，因此外側肌肉較偏移向前。注意兩者與內外輪廓線的距離。綠色線、湖藍色線也是該視點最大範圍經過處。

——「N」字後面的「I」是橫褶紋上的菱形肘窩的內側，從內側面解剖圖中可以看到，肱二頭肌腹在肘上方轉成腱後急遽內收，由此可知肱二頭肌腱特長，這是爲了避免屈肘時上下過於擠壓。

——「N」字中央斜線是旋外肌群的投影，橫褶紋上的三角形亮面、橫褶紋下之三角形暗面，上下合成肘窩的菱形凹陷。

• 前臂與手交界處，是前臂的結束、手的開始。由於手最前突處在外側拇指，因此兩者之「光照邊際」呈折線。

▌ 從左欄正面照片中的「光照邊際」與內外輪廓線的距離可以判斷它的造形特色：三角肌上端的「光照邊際」呈圓弧狀，反應出手臂上端的縱面與肩部橫面的交界，肩頭的陰影投射在鎖骨及鎖骨下窩，其下的灰帶是「側胸溝」，是三角肌與大胸肌交會處的凹溝。

▌ 本單元之外圍輪廓線對應在正面的規律，主要是以「外側面視點」的「光照邊際」說明。「外側面視點」的「光照邊際」沿著大胸肌、肱二頭肌隆起，近肘關節處內轉，再移至肘外的旋外肌群、前臂中央帶微外處、掌拇指側。此爲上肢前面最大範圍經過的位置，也是上肢前面最突出處。從「內側面視點」觀察上肢時，手臂必爲軀幹遮蔽，唯手臂前伸時光才得以通過，相關說明在下頁下列模特兒照片處。

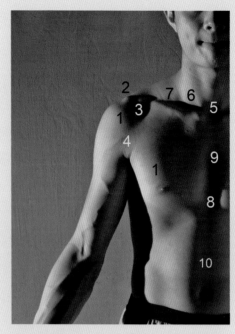

▲ 光照邊際是外側面視點外圍輪廓經過的位置。肩上圓弧是頂縱交界線，圓弧線內上的亮點是鎖骨外側頭的隆起2，圓弧線內側陰影處藏有鎖骨下窩3，手臂與大胸肌間的灰調是側胸溝4，也是大胸肌與三角肌的交界處。

1. 「外側面視點」最大範圍經過處肩上、大胸肌、腹部的位置
2. 亮點是鎖骨外端在體表的隆起
3. 鎖骨之下、三角肌與大胸肌之間的鎖骨下窩
4. 鎖骨下窩之下、三角肌與大胸肌之間的交匯處的側胸溝
5. 胸骨之上、左右鎖骨間的胸骨上窩
6. 鎖骨之上、胸鎖乳突肌內側頭與外側頭之間的小鎖骨上窩
7. 鎖骨之上、胸鎖乳突肌與斜方肌之間的鎖骨上窩
8. 大胸肌內下角的胸窩
9. 胸骨上窩、胸窩與左右大胸肌之間的中胸溝
10. 胸窩之下的正中溝

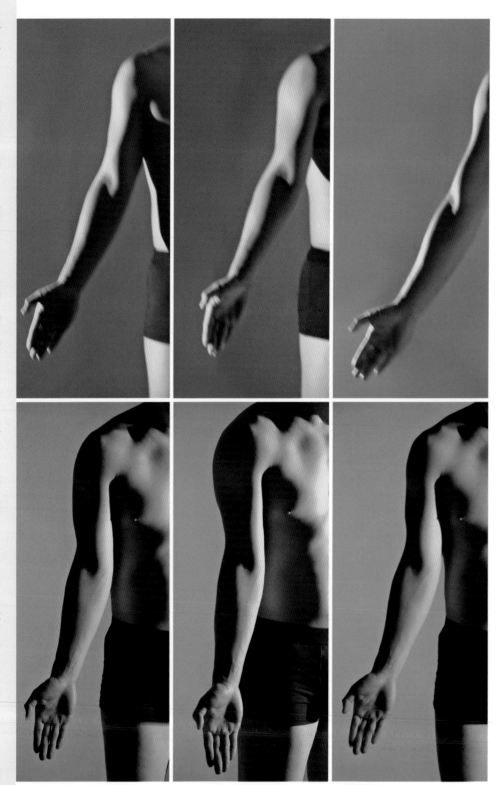

■ 上列：手心朝前，「外側視點」最大範圍經過前面的規律

- 從手掌的方向可以得知圖片的拍攝角度，左圖為手臂正前方角度，也就是解剖圖所顯示的角度，中圖爲前外、右圖爲前內角度。

- 從左圖可以看到上臂、前臂的「光照邊際」偏外，這是因爲手部活動主要是向內，因此前臂體塊微斜向內，結構上是外側較內側位置前，手部拇指處皆比內側位置前移。

- 菱形肘窩的上部顯示爲亮面，「光照邊際」在肘窩處呈現「N」形，「N」字前面的「I」是「外側面」解剖圖中的旋外肌群的隆起，後面的「I」是橫褶紋之上的菱形肘窩的內緣，中央斜線是旋外肌群的投影。

- 側內角度的明暗分佈，充分顯示出肘窩的凹陷，因此可證明肱二頭肌肌腹位置很高、肌腱很長。

- 拇指的隆起使得前臂與手交界處呈折角。

■ 下列：手心朝前，「內側視點」最大範圍經過前面的規律

上肢較爲軀幹所遮蔽，因此手臂必需前伸來拍攝，左圖的上臂內側緣有部分爲軀幹陰影掩蓋。手臂前伸時經過肩關節的肱二頭肌長頭必需收縮隆起，以便前提上手臂，前臂的「光照邊際」保持較外側位置。手掌內外側皆有暗面，代表中央帶是凹面。軀幹的「光照邊際」向內下斜，經過大胸肌、股直肌，它代表胸前較平、腹部較尖。

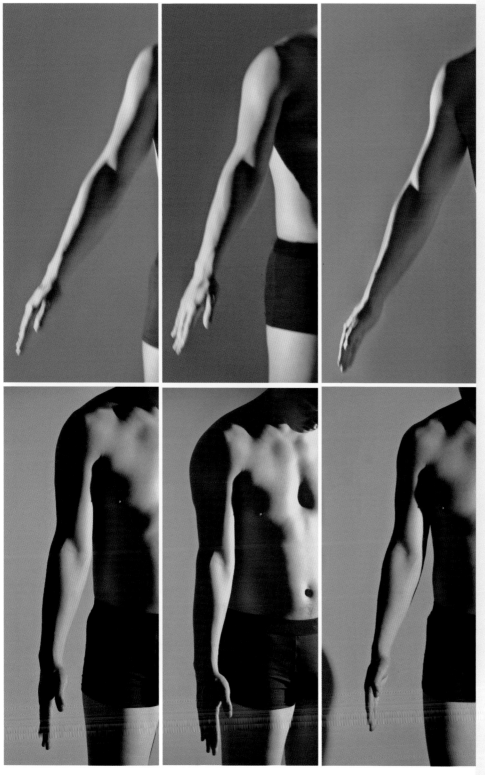

■ 上列：手心朝內，「外側視點」最大範圍經過前面的規律

• 手心朝內時「光照邊際」經過的位置，在上臂是與手心朝前時一樣，肘關節之下移到側面的旋外肌群、腕側、拇指側的隆起處。

• 照片中肘窩亮面的範圍較手心朝前時小，是因為手心朝內時旋外肌群隆起，為部分為旋外肌群的陰影遮蔽。

■ 下列：手心朝內，「內側視點」最大範圍經過前面的規律

• 肘窩的內上緣有明顯的灰帶，這是因為手臂前伸時、肱二頭肌收縮隆起後，肌腹與肌腱之間有落差。

• 腕部明暗交界清晰，是形體轉換急促的表示。

▲ 布雷內特 (Nicolas-Guy Brenet) ──《沉睡中的終結》

藝術家以高超的手法與精湛的解剖知識表現優美人體，從伸長的手可見以下特徵：

‧ 上臂的暗面寬、亮面窄，符合上臂前窄側寬的造形規律。光照邊際在肘關節處亦呈「N」型，表達了肘窩的菱形凹陷，以及上臂肱二頭肌肌腹隆起後肌腱急促收至肘窩的解剖特色。

‧ 前臂中央帶的暗面更寬，只留下兩側窄窄的亮帶，它說明了前臂前寬側窄，以及前臂前面較平。中央帶的暗面在腕部、手側更暗，是肘關節翻轉向下、手部轉為側面的表示。

‧ 上臂的暗面在光照邊際處更暗、略窄，其下的反光帶較寬，近光照邊際處的暗調是肱二頭肌的陰影，較寬的反光帶是上臂的厚度，而反光帶近腋下處較寬、近肘處收窄，它反應出上臂的厚及肘的扁形。

‧ 前臂中央帶的暗面近肘處較寬、向腕部收窄，肘之下的亮點 1 是肱骨內上髁的反光；前臂中段有明顯的亮帶，是屈肌群下墜的反光，肘下方除了 1 肱骨內上髁外幾乎不見反光帶，因爲此處骨骼是重點。

‧ 前臂外輪廓中的幾個起伏點是旋外長肌 2 與橈側伸腕肌的交會 3、橈側伸腕肌與外展拇肌的交會 4，手背縱面雖然面積小，但是，亮度強，尤其是在腕部轉角處 5。

‧ 上臂下有承托物，其實承托物是應該把肌肉壓扁的，但是，反光面卻是優美的表現體塊的原型。解剖的正確並不等於美的呈現，但是，解剖知識可以增進美感深度。

7.「外側面視點」最大範圍經過處的造形規律與解剖結構——後面
8.「內側面視點」最大範圍經過處的造形規律與解剖結構——後面

以「光照邊際」呈現「外側視點」最大範圍經過後面位置時，光源設定在正外側視點位置；以「光照邊際」呈現「內側視點」最大範圍經過背面經過後面位置時，光源則在正內側視點位置。橘色線是「外側視點」的「最大範圍」經過背面經過處，棕色為「內側視點」的「最大範圍」經過背面處，也是該視點「外圍輪廓經過處」。「外側面」、「內側面」視點解剖圖上僅標示最大範圍直接經過處，其餘相關解剖位置標示於外側解剖圖，文中解析請反覆參考模特兒圖。

■ 從「外側面」與「內側面」解剖圖可以看到，上肢前面的輪廓線起伏較大，這是因為上臂上面有三角肌、肱二頭肌隆起，肘側有旋外肌群、下有拇指的隆起。而上肢後面起伏較小，因為上臂、前臂後面都是伸肌，而後伸需要的力量較小，因此伸肌群較不發達。解剖圖後面輪廓線對應在模特兒手臂背面的「光照邊際」之造形意義，說明如下：

• 從解剖圖外側的骨骼圖中，可以看到肩胛骨內緣，而模特兒圖中光線也穿過三角肌止於肩胛骨內緣。由此可知肩胛骨內緣和緩地包向前，這是手臂長期向前活動形成的趨勢。

• 照片中上臂與軀幹的交會點是兩者的分離處，是不同空間的開始。

• 照片中肘外側的灰帶是旋肌群與伸肌群的交會，灰帶上端的暗塊是肱骨內上髁的凹陷。關節之下的「光照邊際」行經伸肌群走向腕內側，再從腕中走向無名指處，因為手之外側較前內側較後。

■ 從明暗可以推斷上肢的造形差異，前臂下部的明暗轉換較上臂及肘部柔和，代表前臂下部形較平，上臂及肘部形體起伏較大。

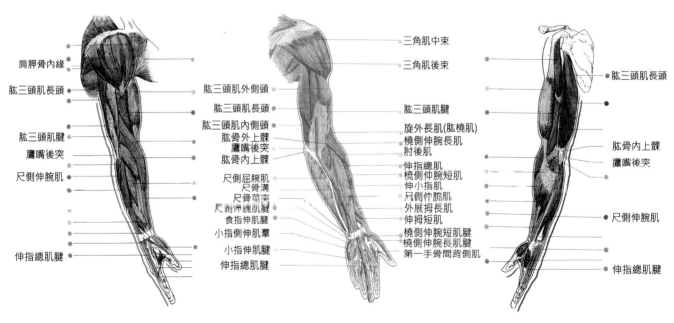

▲ 上肢後面輪廓線對應在深度空間示意圖：橘色線是「外側面視點」對應在深度空間的位置，棕色是「內側面視點」對應在深度空間的位置，側面視點外圍輪廓線對應在背面的「光照邊際」位置皆比較偏內，這是因為手掌有向內工作的慣性，因此外側肌肉較偏移向前。注意兩者與內外輪廓線的距離。橘色線、棕色線也是該視點最大範圍經過處。

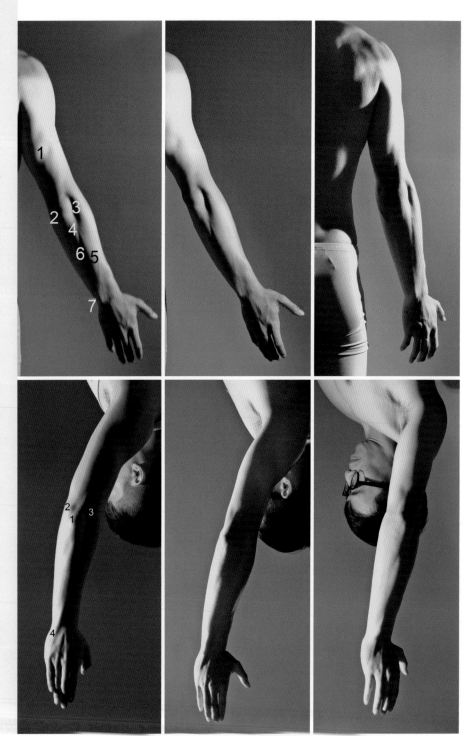

■ 上列：手心朝前，「外側視點」最大範圍經過後面的規律

- 模特兒手臂挺直時，上臂、前臂背面的伸肌群收縮隆起，肱三頭肌肌腹與肌腱間形成落差1，因此「光照邊際」在此形成轉折。鷹嘴後突隆起亦呈轉折2，手心朝前時正背面視點的鷹嘴後突微朝向內。

- 由肱骨外上髁3向下的灰帶更加明顯，灰帶內側是肘後肌位置4，外下是伸肌群位置5，伸肌群內緣是「尺骨溝」位置6，「尺骨溝」的末端指向「尺骨莖突」7。

- 前臂的「光照邊際」在近腕部時開始向內轉向「尺骨莖突」7。

- 左圖最上面的明暗交會處是肩胛岡隆起8。

■ 下列：手心朝前，「內側視點」最大範圍經過後面的規律

手臂內側爲軀幹所阻擋，光源無法置於手臂內側，因此改爲手上舉、從手內側打光，爲了能夠與解剖圖對照，圖片以倒置呈現。

左圖鷹嘴後突1內側（小指側）的灰點是肱骨內上髁2位置，外側（拇指側）有肱骨外上髁3的凹痕。模特兒手臂微屈，手指緊閉，因此「光照邊際」在鷹嘴後突呈轉折後延伸至尺側伸腕肌腱4，「光照邊際」則循中指位置下移，光照邊際是上肢最後凸處。1.鷹嘴後突 2.肱骨內上髁 3.肱骨外上髁 4.尺側伸腕肌腱

◀ 路易斯·舍倫（Louis Cheron., 1660-1725）的《火星和酒神》

▼ 卡拉奇（Agostino Carracci）臨摹柯特（Cornelis Cort）作品或柯雷吉歐（Correggio）作品所作的版畫，《聖母子與聖耶柔米》1586。

耶柔米是古羅馬聖經學者，《武加大譯本》的作者，獅子及書寫用具是他的象徵。

耶柔米握卷軸手臂的明暗交界處，是外側視點最大範圍經過處，同樣的經三角肌後部、肱三頭肌隆起及肌腱、鷹嘴後突、尺側伸腕肌，以及腕部內側隆起的尺骨莖突。

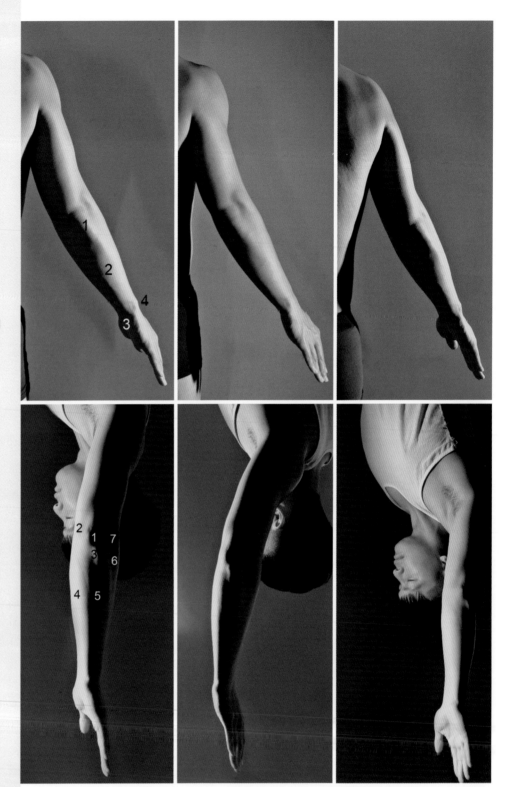

■ 上列：手心朝內，「外側視點」最大範圍經過後面的規律

手心朝內時外圍輪廓線經過的位置，上臂的光照邊際與手心朝前時一樣，前臂由鷹嘴後突開始指向掌側。

1. 鷹嘴後突至尺骨上段的隆起

2. 內側的屈指肌群隆起

3. 腕掌會合處的轉折

4. 腕部小指上方的「尺骨莖突」

■ 下列：手心朝內，「內側視點」最大範圍經過後面的規律

手臂內側為軀幹所阻擋，光源無法置於手臂內側，因此改為手上舉、從手心前面打光，為了能夠與解剖圖對照，圖片以倒置呈現。

1. 鷹嘴後突

2. 肱三頭肌肌腹與肌腱的交界（見解剖圖）

3. 鷹嘴後突卜方尺骨上段的隆起

4. 屈肌群

5. 伸肌群

6. 旋外肌群

7. 肱骨外上髁

9. 綜覽：不同視點的「最大範圍經過處」之立體關係

本節從正面、背面、外側面、內側面角度解析「上肢最大範圍經過處」之立體關係，因爲這四個視角容易明確定位，可以將自然人體與解剖圖連結，以建立「橫向造形規律與解剖結構」觀念。前面八小節爲右上肢圖示，以下則爲左上肢圖示。每組圖片的上列爲解剖標準體位 (手心朝前) 姿勢，下列爲手心朝內的常態姿勢，下列的解剖圖原稿取自弗里茨‧施德 (Fritz Schider) 的著作《藝用解剖學圖集》(An Atlas of Anatomy for Artists)。

(1) 紅色是「正面視點」最大範圍經過外側面的規律
(2) 深茶色是「背面視點」最大範圍經過外側面的規律

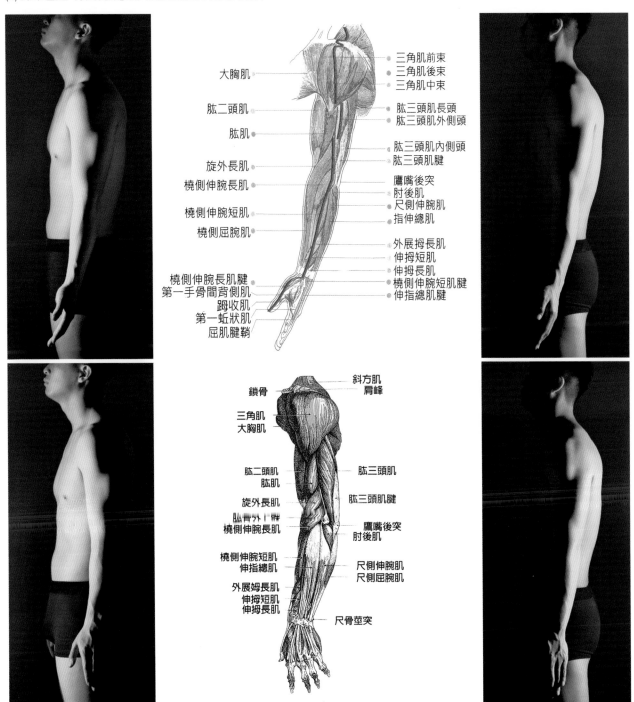

(3) 青藍色是「正面視點」最大範圍經過內側的規律
(4) 紫紅色是「背面視點」最大範圍經過內側的規律

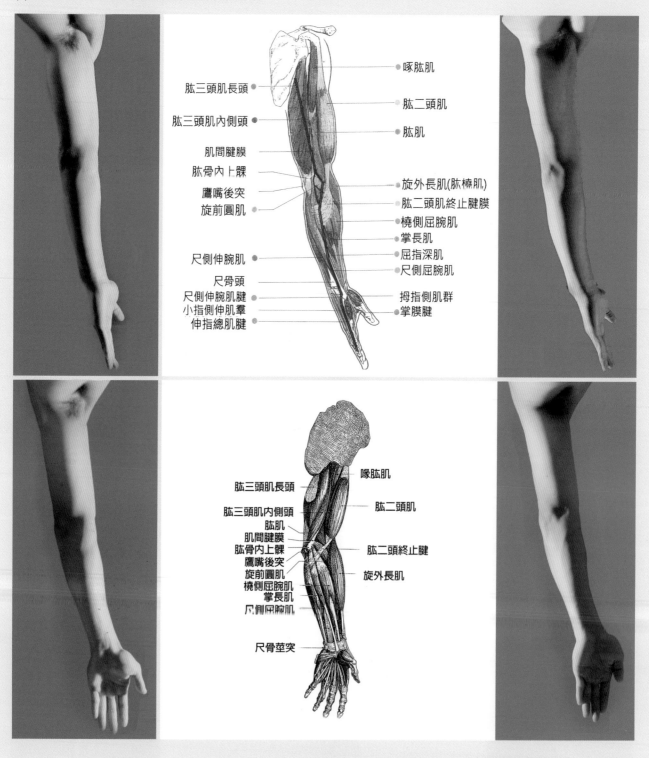

(5) 綠色是「外側面視點」最大範圍經過前面的規律
(6) 湖藍色是「內側面視點」最大範圍經過前面的規律

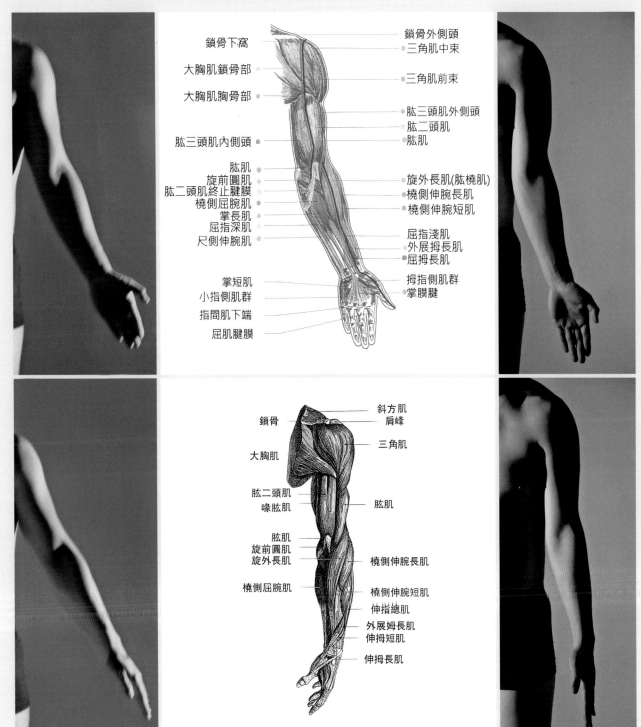

鎖骨下窩
大胸肌鎖骨部
大胸肌胸骨部

肱三頭肌內側頭

肱肌
旋前圓肌
肱二頭肌終止腱膜
橈側屈腕肌
掌長肌
屈指深肌
尺側伸腕肌

掌短肌
小指側肌群
指間肌下端
屈肌腱膜

鎖骨外側頭
三角肌中束

三角肌前束

肱三頭肌外側頭
肱二頭肌
肱肌

旋外長肌(肱橈肌)
橈側伸腕長肌
橈側伸腕短肌

屈指淺肌
外展拇長肌
屈拇長肌

拇指側肌群
掌膜腱

鎖骨
大胸肌

肱二頭肌
喙肱肌

肱肌
旋前圓肌
旋外長肌

橈側屈腕肌

斜方肌
肩峰
三角肌

肱肌

橈側伸腕長肌

橈側伸腕短肌
伸指總肌
外展姆長肌
伸拇短肌

伸拇長肌

(7) 橘色是「外側視點」最大範圍經過後面的規律
(8) 棕色是「內側視點」最大範圍經過後面的規律

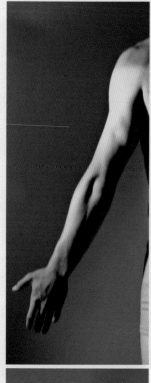

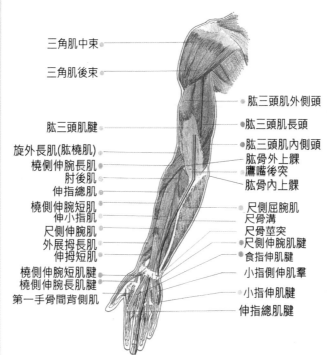

三角肌中束
三角肌後束

肱三頭肌腱

旋外長肌(肱橈肌)
橈側伸腕長肌
肘後肌
伸指總肌
橈側伸腕短肌
伸小指肌
尺側伸腕肌
外展拇長肌
伸拇短肌
橈側伸腕短肌腱
橈側伸腕長肌腱
第一手骨間背側肌

肱三頭肌外側頭
肱三頭肌長頭
肱三頭肌內側頭
肱骨外上髁
鷹嘴後突
肱骨內上髁
尺側屈腕肌
尺骨溝
尺骨莖突
尺側伸腕肌腱
食指伸肌腱
小指側伸肌羣
小指伸肌腱
伸指總肌腱

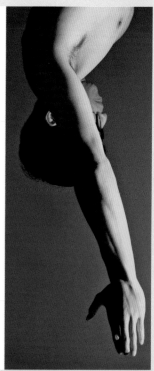

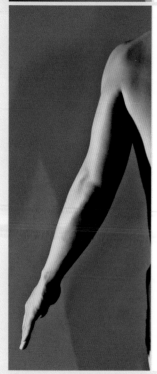

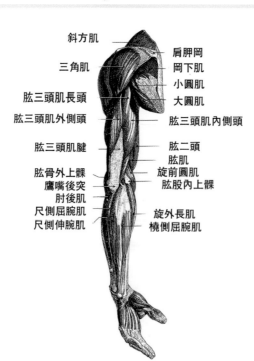

斜方肌
三角肌
肱三頭肌長頭
肱三頭肌外側頭
肱三頭肌腱
肱骨外上髁
鷹嘴後突
肘後肌
尺側屈腕肌
尺側伸腕肌

肩胛岡
岡下肌
小圓肌
大圓肌
肱三頭肌內側頭
肱二頭
肱肌
旋前圓肌
肱股內上髁
旋外長肌
橈側屈腕肌

二、以「橫斷面線」在透視中的表現解析上肢之造形規律與解剖結構

上節「最大範圍」經過處的解析，目的在藉著「橫向」形體的變化，建立「橫向」深度空間的觀念，本節「以『橫斷面線』在透視中的表現解析上肢之造形規律與解剖結構」中，筆者在模特兒與《小解剖者——弓箭手》、《解剖模型》身上圈以橫斷面色圈，以平視、仰視、俯視拍攝，平視時色圈呈一直線，仰視、俯視中的色圈因透視而轉折強烈，藉「縱向」形體的起伏，建立「縱向」深度空間的觀念。 本節引用的《解剖模型》原為Andrew Cawrse製作，Freedom of Teach公司出品，筆者為了突顯橫斷面色圈的走勢與轉折，而將它塗成白色。上肢的斷面線色圈是配合體塊的縱向動勢黏貼，文中在單側的上肢黏貼了六條斷面線：上臂三條、前臂二條、腕部一條，文中分十個視點進行說明：

1.「前面視角」臂伸直、手心翻轉的造形規律與解剖結構
2.「前面視角」屈肘、手心翻轉的造形規律與解剖結構
3.「前內視角」臂伸直、手心翻轉的造形規律與解剖結構
4.「側內視角」屈肘、手心翻轉的造形規律與解剖結構
5.「前面視角」臂橫伸、手心翻轉的造形規律與解剖結構
6.「側前視角」臂伸直、手心翻轉的造形規律與解剖結構
7.「側前視角」屈肘、手心翻轉的造形規律與解剖結構
8.「側後視角」屈肘、手心翻轉的造形規律與解剖結構
9.「後面視角」臂伸直、手心翻轉的造形規律與解剖結構
10.「後面視角」臂橫伸、手心翻轉的造形規律與解剖結構

▲ 將橫斷面線轉化成素描中的排線筆觸，以強化體塊的方位、動向、立體感，此為二上人體素描課堂單元習作廖怡惠之初稿，隨著筆觸密度的增減解剖結構逐漸呈現、人體亦逐漸結實。

▲ 巴默斯 (Gottfried Bammes)
橫斷面線延伸成素描筆觸的排線，增添了體塊的立體感、方向感、空間感。

1.「前面視角」臂伸直、手心翻轉的造形規律與解剖結構

- 色圈是配合體塊縱向動勢黏貼的，上臂、前臂色圈高低關係如下(見內外端點)：

 ——手心朝前時：上臂縱向動勢微斜向外下，因此與它垂直的橫斷面線色圈內低外高。前臂縱向動勢更斜向外下，因此與它垂直的橫斷面線色圈內更低外更高。上臂、前臂不在一直線上，因此橫斷面線色圈不相互平行。

 ——手心朝內時：上臂縱向動勢，如前微斜向外下，橫斷面線色圈內低外高。前臂縱向動勢微減弱，橫斷面線色圈斜度減弱。上臂、前臂仍舊不在一直線上，橫斷面線色圈斜度差距減弱，但不相互平行。

 ——手心朝後時：上臂、前臂在一直線上，橫斷面線色圈相互平行。

- 任何動作、任何視角皆需先認清關節方向，因為肌肉的分佈與關節關係密切。下圖由左至右：手心朝前時肘窩朝前、手心朝內時肘窩微內、手心向後時肘窩朝內。

- 第一列照片中手臂下垂時斷面線幾乎都呈直線，第二、三列手臂前伸時，斷面線在透視中呈現了各部位的立體變化。以上臂來說，前面的肱二頭肌最圓隆，它走勢是指向肘窩，當肘窩逐漸內移時，肱二頭肌隆起點隨之內移，從上臂二條斷面線的轉折處，從左至右分別是朝上、微內、朝內，直接呼應著肘窩的內移。

- 左欄手心朝前時，上臂較窄、前臂較寬，是上下臂寬窄差距最大的角度；這是由於上臂肌肉只行使屈伸動作，肌肉向前後發達，所以，正面、背面形體窄，側面寬。前臂肌肉往內外側分佈，因此正面、背面形體寬，側面窄。所以，肘關節朝前時前臂是最寬的角度，隨著肘窩的內移前臂逐漸收窄。

- 前臂屈肌群由肘關節內側、旋肌群由肘關節外側向下分佈，因此中央帶形體較平坦，這個平面亦隨肘窩移動，從第二、三列的肘下二條斷面線可以看出，平面由左至右分別是朝上、微內、朝內，直接呼應著肘窩的內移。

- 腕部是扁形，扁向與掌向同，從腕斷面線可知掌移動，透視中的斷面線清楚呈現。

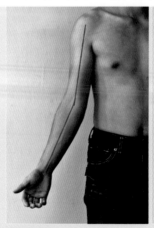 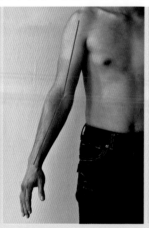 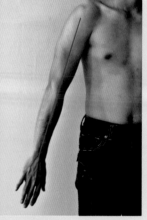

▲ ▲ 手心朝前時　　　　　▲ 手心朝內時　　　　▲ 手心朝後時
動勢轉折強烈，上臂動勢向　動勢轉折減弱，上臂動勢仍向　動勢轉折更弱，上臂、前臂
外下、前臂更外、手掌回內。　外下、前臂微外、手掌回內。　呈一直線微外。

手心朝前	手心朝內	手心朝後

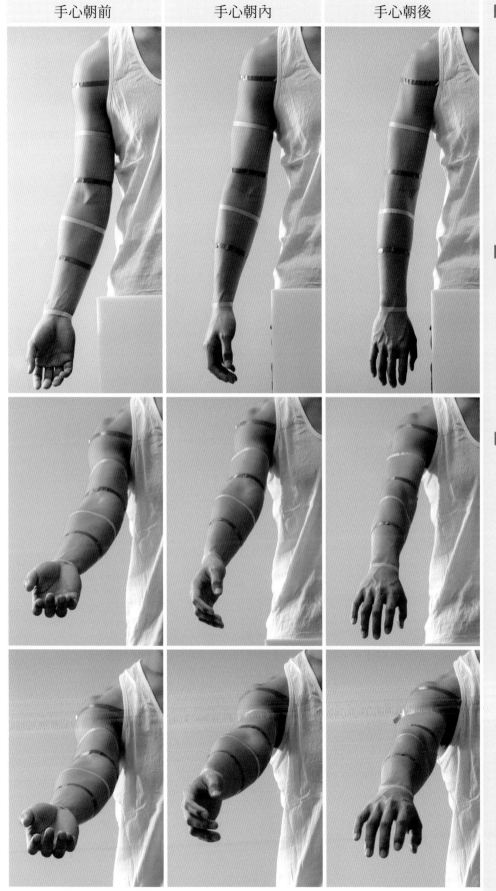

■ 上列：

• 上臂與前臂動勢轉折隨著手心後移而逐漸成一直線。

• 肘窩隨著手心向前、向內、向後逐漸內移。

• 上臂窄、前臂寬的差距隨著手心內移後而逐漸接近。

■ 中列：

• 上臂肱二頭肌向前的隆起，隨著手心內移而隆起處逐漸內移。

• 前臂正面的平面(肘下淺藍色色圈)隨著手心內移而平面逐漸內移。

■ 下列：

• 由左至右分別展現上肢的動勢：左圖手心朝上，動勢轉折最強烈；中圖手心朝內，動勢轉折減弱；右圖手心朝下，上臂與前臂動勢呈一直線。

• 透視中的橫斷面線清楚呈現上臂和前臂、手方位的差異，以及不同姿勢間的方位差異，例如：上臂與上臂方位的差異。

• 素描中參考橫斷面線，將它延伸成排線的筆觸，更能展現體塊形狀、朝向與空間感。

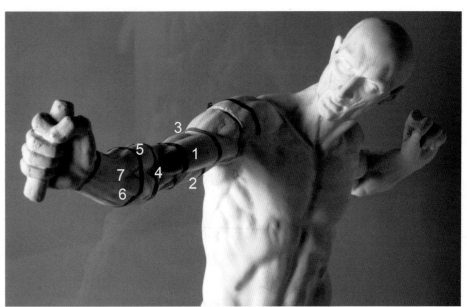

◀《小解剖者——弓箭手》
雖然是橫舉的手臂，但是在這個視角展現的是手心向前的解剖結構，透視中的斷面線表現出上臂前窄後寬（可以看到背面的伸肌群 2 及 3）、前臂前面平而寬。
1 肱二頭肌，它直指向肘窩 4。
2 背面伸肌群中的肱三頭肌長頭、
3 背面伸肌群中的肱三頭肌外側頭，因此上臂背寬、前窄。
4 肘窩的外側是前臂的旋外肌群 5、內側是屈肌群 6。
7 前臂中央的旋橈溝是外側旋外肌群 5、內側屈肌群 6 的分界，因此前臂前面平。

◀ 俄羅斯列賓美院人體素描
手心朝內時前臂仍寬於上臂，上臂和前臂之動勢呈轉折，上臂肱二頭肌（見下圖弓箭手標示 1）直指肘窩 4，原本在外側的旋外肌群 5 隨著手心朝內而前移，形成肘窩外側的隆起，肘窩內側的隆起是肱骨內上髁 12，其下是前臂屈肌群 6 的範圍。

2.「前面視角」屈肘、手心翻轉的造形規律與解剖結構

- 屈肘時轉成手心朝上、朝內、朝下，三個姿勢的動勢，仍舊是左圖手心朝上的轉折最強烈(上臂微斜向外、前臂再斜向外)，而右圖手心朝後則上臂、前臂幾呈一直線。

- 肘窩的方向仍舊與手臂伸直時一樣，手心朝上時肘窩朝上、手心朝內時肘窩微內、手心向下時肘窩更內。

- 第一列上臂與前臂寬度差距與單元1伸直手臂的相似，左欄手心朝上時，前臂是最寬，是上下臂寬窄差距最大的角度 ; 右欄手心朝下時，是上下臂寬窄差距最小的角度。

- 單元1的第一列，伸直之手臂直接平行於鏡頭，因此橫斷面線呈直線。本單元的橫斷面線無一是直線，因此體塊無一與鏡頭平行，而每一線皆充分表現出體塊的形狀與方向。以第一欄上圖手心向上為例，前臂的動向是由手斜向深度空間的肘，上臂由肘斜向內上的肩關節。第一欄中圖的斷面線色圈在前臂背面呈內低外高的斜線，說明了體塊是朝向內上。

- 上臂淺藍斷面線的轉折點代表肱二頭肌的最隆起點，從左至右它隨著肘窩的內移而內移。

- 上一單元1伸直手臂時，前臂中央較平。屈肘時由於內側屈肌群下墜，平面隨之向內移。第一列由左至右，可見肘關節下的淺藍斷面線在手心朝前、肘窩朝前時，平面斜向內上，隨著肘窩的內移而平面內移。

- 屈肘高舉時內側的肌群愈是下墜，斷面線愈趨圓鈍，斷面線完全反應出造形特徵。第三列中欄，高舉的前臂掌側朝下，是前臂內側角度，原本扁型的前臂此時顯得圓鈍，腕至肘的斷面線轉折點(最低的一點)連接線正好是前面與後面的分面線。第三列左欄，腕至肘的斷面線轉折點(最低的一點)連接線則是背面與內側的分面線。描繪時若參考斷面線的走向，對形體表現定大有幫助。

▶ 霍奇厄斯 (Hendrick Goltzius) 油畫
1 肱二頭肌，它直指向肘窩 4，前臂外側是旋外肌群 5、內側是屈肌群 6，中央的旋橈溝 7 是兩肌群的分界，旋橈溝由肘窩指向腕食指處。
8. 三角肌 9. 胸側溝，它是三角肌與大胸肌的交界。
10. 鎖骨下窩，在胸側溝上端、鎖骨 11 下緣。
12. 鎖骨上窩 13. 斜方肌 14. 胸鎖乳突肌 ·

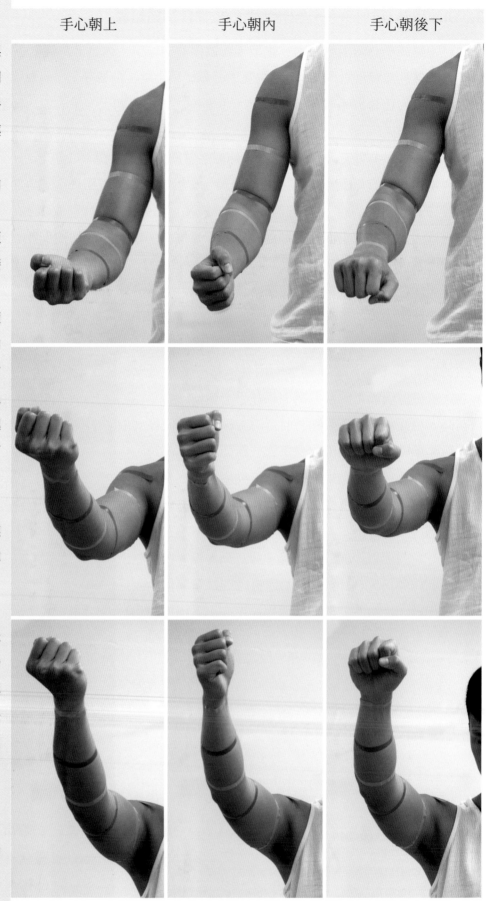

■ 上列：

- 上臂與前臂動勢轉折與上一單元手臂伸直時相同，由左至右，隨著手心向上、向內、向下逐漸成一直線。

- 肘窩隨著手心向上、向內、向下逐漸內移。

- 上臂窄、前臂寬的差距隨著手心下移而逐漸接近。

- 前臂外側的旋外肌群隨著手心向上、向內、向下而向上扭轉，因此右欄的肘關節下的淺藍色色圈隆起最強烈，隆起點之下呈直線是肌肉下墜妁表示。

- 腕部的方向與掌部同，從橫斷面色圈它全反應出肘至腕形體逐漸扭轉的狀況。

■ 中列：

- 隨著手心的移動，原本向內外側呈扁形的前臂(左欄)，在內側向下移(中欄)，內側外移(右欄)時，橫斷面線反應出屈肌群的下墜。

■ 下列：

- 由於上臂肌肉的下墜，雖然手掌翻轉，上臂的形狀沒有什麼差異。

手心朝上　　　手心朝內　　　手心朝後下

3.「前內視角」臂伸直、手心翻轉的造形規律與解剖結構

- 前內視點手臂伸直的三個動作中，仍舊以左圖手心朝前之動勢轉折變化最大(上臂微斜向外、前臂再斜向外)，其次是中圖手心朝內，而右圖手心朝後則上臂、前臂幾呈一直線。

- 第一列右圖肘窩朝內時，上臂前臂寬度最相似，由於上臂前臂夾角正對鏡頭，因此斷面線較平行，並與手臂動勢垂直。中圖肘窩正對鏡頭，因此上臂前臂寬度差距大。最左圖肘窩朝外時，上臂前臂夾角向外，因此斷面線分別與上臂前臂動勢呈垂直。

- 透視中的斷面線更突顯各部位的體塊變化，上臂前窄側寬、前臂前面較平，兩者皆隨著肘窩內移而向內移。

- 斷面線的轉折點就是面的轉換處及體塊隆起位置，以第二列中圖為例：手朝內上臂肱二頭肌隆起處朝內上，前臂肘下三條斷面線上的轉折點是側面與正面的分面線。

手心朝前	手心朝內	手心朝後

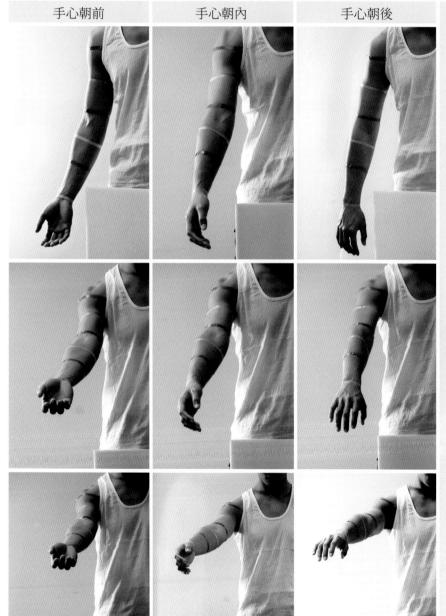

■ 上列：

- 即使是側內視點，上臂與前臂動勢轉折隨著手心後移而逐漸成一直線。

- 肘窩隨著手心向前、向內、向後逐漸內移。

- 上臂與前臂寬度相距最大的是肘窩正對鏡頭的中圖，它也是肘關節正對鏡頭的角度，這是因為屈肌群、旋肌群分佈在肘關節內、外側，因此此角度的前臂最寬。

■ 中列：

- 透視中的斷面線清楚呈現上臂和前臂、手方位的差異，不同姿勢中同一部位的差異。

■ 下列：

- 此列透視最強烈，左圖手心朝上的姿勢相當於上肢正面解剖體位的仰視角。斷面線完全反應出上臂中央帶的突隆、前臂前面的平面，隨著手心的內轉，平面及隆起逐漸內移。

◀ 巴默斯 (Gottfried Bammes)
橫斷面線延伸成的排線筆觸，增添了體塊的立體感與空間的延伸。前臂前面筆觸呈現它是接近平面的，上臂則是圓隆，參考下列右圖。

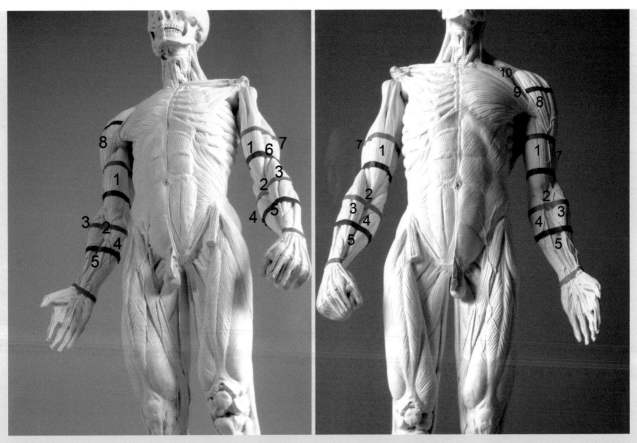

▲ 原始解剖模型爲 Andrew Cawrse 製作，Freedom of Teach 公司出品，筆者爲了突顯斷面線色圈而將它塗成白色。以人體模型的右手與上頁模特兒做對照，左圖爲手心朝前、右圖是手心朝內的姿勢，雖然腕部轉動是由肘外側的車軸關節主導，但是，關節帶動手掌向內時，肘窩 2 亦隨之內移，此時上臂直指肘窩的肱二頭肌 1 亦內移，前臂由肘窩至腕食指的「旋橈溝」5 內移後，露出更多外側的旋肌群 3，而內側的屈肌群 4 隨著手心內轉而後移。

1. 肱二頭肌 2. 肘窩 3. 旋外肌群 4. 屈肌群 5. 旋橈溝 6. 肱肌 7. 肱三頭肌外側頭 8. 三角肌 9. 胸骨側溝 10. 鎖骨下窩

4.「側內視角」屈肘、手心翻轉的造形規律與解剖結構

- 單元 2的視點較前面，手臂向深度空間發展，透視感強烈，斷面線反應出強烈的立體變化 ； 本單元4是側內視角，透視及立體感較弱。上臂形較圓，在側內視角較看不出上臂斷面線之轉折點位置，前臂形較扁轉折變化較明顯。

- 前手臂內側的肱骨內上髁至小指側面，是前面與後面的分面處 ； 第二列左圖手心朝前時，前臂的三道斷面線的轉折點連成正面與背面的分面線 ； 中圖手心朝內時，轉折點下移，分面線亦下移 ； 右圖手心朝下時，肌肉下墜面線的轉折點可連成體表的分面線，非解剖分面線。

- 第三列手臂更提高時，左圖、中圖前臂的斷面線、轉折點仍舊反應出相同的趨勢，右圖手心朝下時，肌肉下墜體塊呈圓飽狀。上臂變化較少。

手心朝上	手心朝內	手心朝下

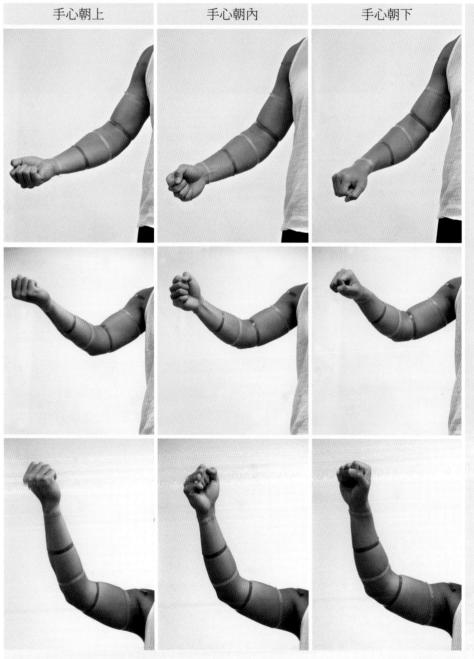

■ 上列：

- 手之翻轉主要是改變了肘以下的造形， 從斷面線色圈可以證明上臂沒有什麼改變。

- 手心朝上時前臂尺、橈骨並列，完全托住臂前肌肉，向內、肌肉下墜，見右圖。

- 隨著手心向上、內、下，肘窩逐漸內移。上臂與前臂交角逐漸減弱。外側旋外肌群亦隨之逐漸上移，右圖肘前淺藍色圈彎點就是旋外肌群的隆起。

■ 中列：

- 手心朝前時(左圖)，尺、橈骨並排，在這個視角的前臂最窄;手心朝下時(右圖)，尺、橈骨交錯，內側的屈肌群下墜，這個視角的前臂最厚。

- 前臂斷面線色圈以左圖彎角最大，因為它是前面、後面的分面處。

5.「前面視角」臂橫伸、手心翻轉的造形規律與解剖結構

- 當手臂橫伸時，前面視角呈現較多的內側面，因此手心朝前時肘窩朝上，對著肘窩生長的肱二頭肌亦朝上隆起，肘窩下的平面也朝向上(見肘前淺色斷面線)。手心朝下、朝後時肘窩、肱二頭隆起、前臂前的平面都逐漸往下移，三者是一起移動的。

- 右欄透視中的斷面線清楚的呈現上臂、前臂、掌三者方位的的錯開，三個動作中尤其是前臂變化很大。

- 手臂橫伸肌肉下墜，三動作中以手心朝後時肌肉下墜最少；因為肌肉是以螺旋狀纏向骨幹。

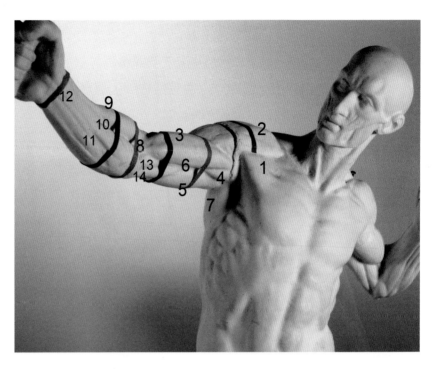

▲《小解剖者──弓箭手》
此圖是呈現比較多底面的角度，手心朝前的肌肉骨骼排列：
1. 大胸肌 2. 三角肌 3. 肱二頭肌 4. 喙肱肌 5. 肱三頭肌長頭 6. 肱二頭肌內側溝 7. 背闊肌 8. 肘窩 9. 旋外肌群 10. 旋橈溝 11. 屈肌群 12. 屈肌群肌腱 13 肱肌 14. 肱三頭肌內側頭

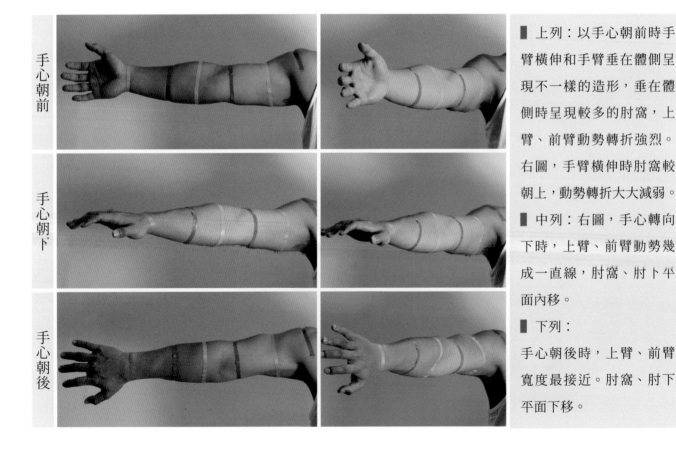

手心朝前

手心朝下

手心朝後

■上列：以手心朝前時手臂橫伸和手臂垂在體側呈現不一樣的造形，垂在體側時呈現較多的肘窩，上臂、前臂動勢轉折強烈。右圖，手臂橫伸時肘窩較朝上，動勢轉折大大減弱。
■中列：右圖，手心轉向下時，上臂、前臂動勢幾成一直線，肘窩、肘卜平面內移。
■下列：手心朝後時，上臂、前臂寬度最接近。肘窩、肘下平面下移。

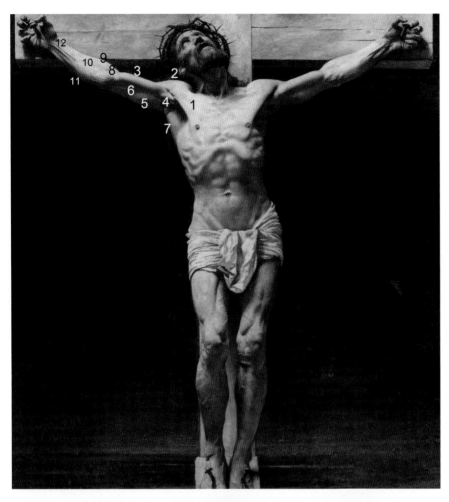

◀ 里歐 · 博納（Leon_
Bonnat,1833–1922)——《基督像》局
部

以明暗表達了體塊的形狀與方位，上臂
側面寬上面窄、前臂側面窄上面寬，上
臂的肱二頭肌朝上、前臂肘窩下的平面
微轉向內上，就如同模特兒第一列第二
欄的圖像一樣。

從大胸肌 1 及三角肌 2 鑽出來的是肱二
頭肌 3、喙肱肌 4，喙肱肌 4 下面是伸
肌肱三頭肌 5，肱二頭肌 3 與肱三頭肌
5 之間是肱二頭肌內側溝 6。肱二頭肌 3
與喙肱肌 4 會合成腋窩上壁；背闊肌 7
與大圓肌會合成腋窩後壁。肱二頭肌 3
直指肘窩 8，肘窩至腕食指處是「旋橈溝」
10，它的拇指側是旋肌群 9、小指側是
屈肌群 11。12 是屈肌群肌腱

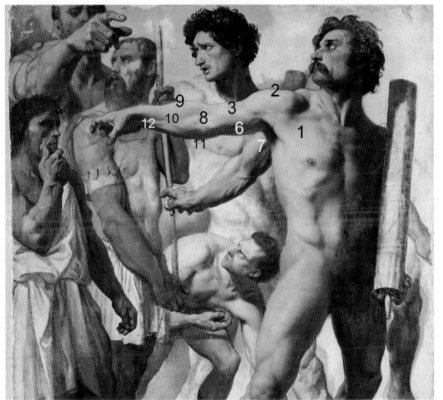

◀ 安格爾——《聖塞弗里安的殉難習作》

手心朝前時，上臂的肱二頭肌朝上、前
臂肘窩下的平面微轉向內上，就如同上
圖基督像及模特兒第二列第二欄的一
樣。手心向下時，上臂的肱二頭肌朝內
上、肘窩下的平面再轉向內一點，就如
同本圖及模特兒第二列第二欄。

肘窩到腕關節食指處有一條淺淺的溝，
名為「旋橈溝」，當手臂橫伸、掌心向下
時，上方的旋外肌群少了骨骼支撐而下
墜，因此肘窩外緣以及肘窩至腕拇指處
的「旋橈溝」更加清晰。前臂屈肌群主要
在屈曲腕內側，因此它向內側發展。上
臂屈肌目的在屈肘，因此它向前發達並
直指肘窩，因此上臂前窄側寬、前臂前
寬側窄，畫家清楚地表達它們的差異。

6.「側前視角」臂伸直、手心翻轉的造形規律與解剖結構

- 右圖臂伸直手心向後的側前視點，上臂前臂夾角側對鏡頭，此時肘微彎是上臂與前臂放鬆狀況，與手臂動勢呈垂直的斷面線反應出上臂前臂的動勢及交角。而中圖手心向內時，前臂動勢微呈向外折角 ；左圖手心向前時，上臂與前臂動勢折角更明顯。
- 從右圖可見旋外肌群介於肘窩、鷹嘴後突之間。手心向前時，它與拇指在相近的縱線上，手心向內、向後兩者角度愈加錯開。

手心朝前	手心朝內	手心朝後

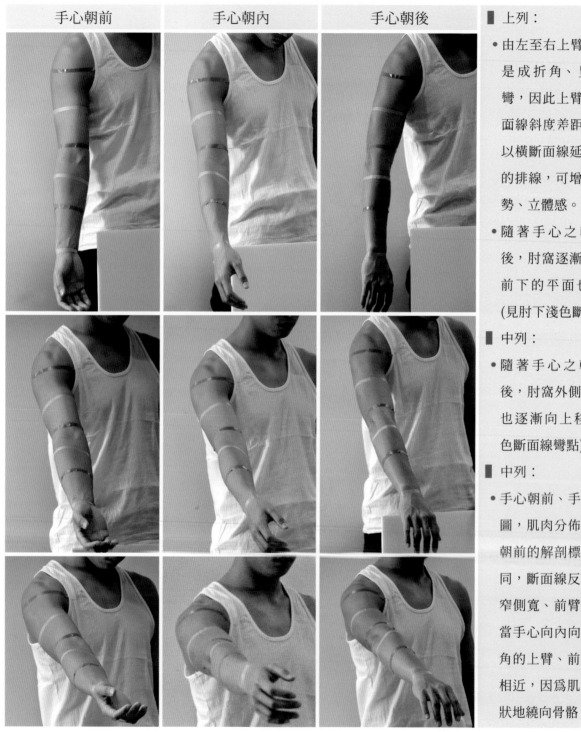

■ 上列：

- 由左至右上臂、前臂動勢是成折角、呈直線、微彎，因此上臂、前臂橫斷面線斜度差距越來越小。以橫斷面線延伸成素描中的排線，可增強體塊之動勢、立體感。
- 隨著手心之朝前、內、後，肘窩逐漸內移，肘窩前下的平面也逐漸內移(見肘下淺色斷面線)。

■ 中列：

- 隨著手心之朝前、內、後，肘窩外側的旋外肌群也逐漸向上移(見肘下淺色斷面線彎點)。

■ 中列：

- 手心朝前、手臂上舉的左圖，肌肉分佈仍舊與手心朝前的解剖標準體位時相同，斷面線反應出上臂前窄側寬、前臂前寬側窄。當手心向內向時，這個視角的上臂、前臂寬度逐漸相近，因為肌肉逐漸螺旋狀地繞向骨骼。

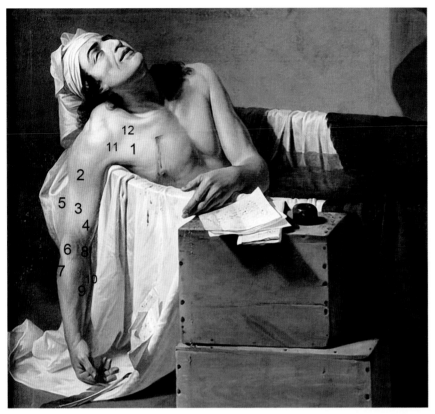

◀ 約 瑟 夫・羅 克 斯 (Joseph Roques 1793)──《馬拉特之死》

法國新古典主義浪漫主義畫家，逐漸死去的馬拉特，腋下壓住浴缸，手臂放鬆手心自然朝內，這個視角的上臂和前臂寬度接近。三角肌 2 止點之下的灰帶是肱二頭肌外側溝 3，肘窩 8 之外是旋外肌群 6 的隆起。對照以下之解剖圖。

▼ Andrew Cawrse 製作的解剖模型

· 右臂：1. 大胸肌 2. 三角肌 3. 是肱二頭肌外側溝 4. 肱二頭肌 5. 肱三頭肌 6. 旋肌群 7. 橈側伸腕長肌 8. 肘窩 9. 旋橈溝 10. 屈肌群 11. 側胸溝 12. 下鎖骨下窩

左臂：3. 肱肌呈現在肱二頭肌內外側 13. 旋前圓肌

▲ 作者佚名

右手近似手心朝前的姿勢，上臂、前臂、前臂呈折角，前臂寬於上臂，肱二頭肌微朝內，肘下平面略朝外。

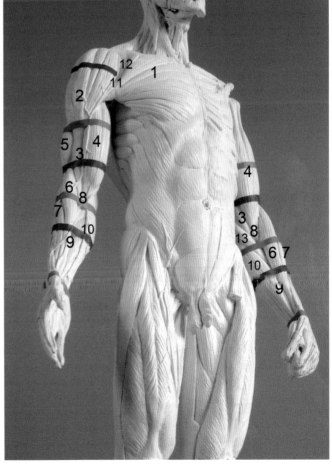

7.「側前視角」屈肘、手心翻轉的造形規律與解剖結構

- 原本上臂前窄側寬、前臂前寬側窄，當鏡頭由側前切入時，寬窄的差距消失。上臂形較圓，側前視點較看不出斷面線轉折點的變化，立體感較弱。前臂有旋外肌群、腕側的隆起，立體感較強烈。

- 第二列左圖手心朝上時，前臂由旋外肌群至腕側的三道斷面線的轉折點連接線，是正面與背面的分面處。第一列左圖亦同，第三列左圖呈現的是前臂底面，原本正面與背面的分面線上移至邊線處，底面鷹嘴後突前的斷面線彎點與腕彎點之連接線，分出底面的外側與內側。

▌上列：由左至右圖可以看見肘窩逐漸內轉，肘窩外側的旋外肌群隨之內移，手心朝內時，旋外肌群移至最上面，參考中圖肘之淺藍斷面線。前臂中圖的斷面線轉折最強烈，轉折點連線是臂之最高點，也是臂內側、外側的分界。

▌中列：以中欄手心朝內為例，原本第一列中圖的前臂內側、外側的分界移至上緣輪廓線處。前臂的彎點連接線由鷹嘴後突至腕小指側莖突隆起，又把前底面劃分成外側與內側。

▌下列：三圖中以中圖的前臂斷面線轉折最強烈，腕部的彎點在尺骨莖突上，近肘的淺藍斷面線彎點在鷹嘴後突下，它們的連線是最向下突的位置，也是底面外側與內側的分界。

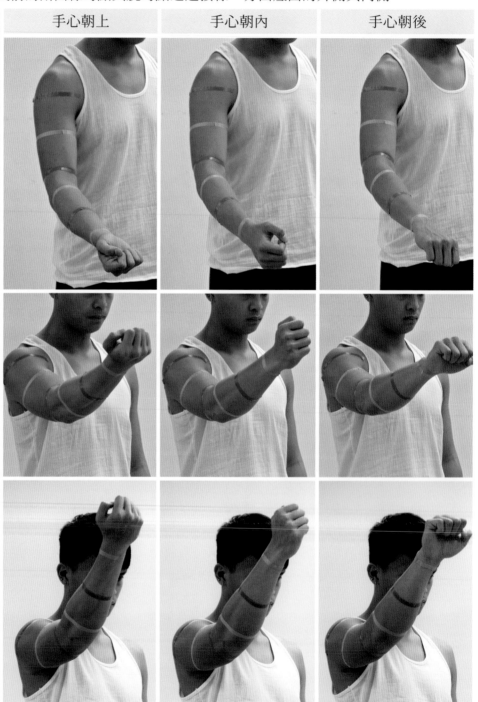

手心朝上　　手心朝內　　手心朝後

◀ 皮埃爾·保羅·普呂東 (Pierre-Paul Prud'hon,1758-1823)

法國大革命時期極具浪漫氣息的、獨樹一幟的畫家,他用自己的眼與心去觀察世界、感悟藝術,是古典主義風格畫家,同時也是浪漫主義的先驅。

圖中所描繪的右臂就像達文西解剖圖中筆者所標示的那隻手,是手心朝內的動作,並不是解剖標準體位手心朝前的姿勢。上臂前面是肱二頭肌隆起 4(見達文西解剖圖),後面的伸肌肱三頭肌 5 較平,肘窩外側是旋外肌群 7,後面的突出是因為鷹嘴後突 6 的隆起,腕部上方斜向前下的亮帶是外展拇長肌 11 位置。更仔細地看,掌骨末端關節與指骨末端關節的形狀很不同,指骨末端呈平面、掌骨末是弧面。

◀ 達文西——《解剖圖手稿》

1. 大胸肌 2. 三角肌 3. 肱肌 4. 肱二頭肌 5. 肱三頭肌 6. 鷹嘴後突 7. 旋外長肌 (肱橈骨肌) 8. 橈側伸腕長肌、橈側伸腕短肌 9. 伸指總肌 10. 伸小指肌 11. 外展拇長肌、伸拇短肌 12. 尺骨莖突 13. 鎖骨 14. 肩胛岡 15. 斜方肌 16. 胸鎖乳突肌

· 鎖骨 13 與肩胛岡 14 合成大 V 字

· 三角肌止點在肱肌 3 上方成小 v 字

· 旋外肌群 7、8 由肱肌 3、肱三頭肌 5 之間伸出

· 前臂伸肌群 8、9,,, 的起始處在肱骨外上髁

· 拇指肌群由旋外肌群、伸肌群之間伸出

8.「側後視角」屈肘、手心翻轉的造形規律與解剖結構

- 原本前後窄側面寬的上臂，當鏡頭由側後方切入時，寬窄的差距消失，從第一列側後視點看不出斷面線之轉折點位置。而前臂形較扁轉折較明顯，手之翻轉改變了前臂形狀，隨著手心的向上、向內、向下翻轉，鷹嘴後突逐漸外移，肘下淺色斷面線彎點亦隨之外移。

- 肱骨外上髁側至拇指處，是正面與背面的分面處 ; 第二列左圖手心朝上時，前臂的三道斷面線的轉折點皆在正面與背面的分面處。中圖手心朝內時，斷面線的轉折點上移。右圖手心朝下時，從肱骨外上髁至腕小指莖突形成另一道分面線，斷面線的轉折點在此線上。

▍上列：前臂的橫斷面似和緩的圓三角，三角尖在背面伸肌群最隆起處，肘關節下方第一列淺色斷面線的轉折點是伸肌群最隆起處；第一列左圖手心朝上時鷹嘴後突微內，斷面線的轉折點微內；中圖手心朝內時鷹嘴後突外移至後，斷面線的轉折點亦外移至後；右圖手心朝下時鷹嘴後突微外，斷面線的轉折點亦微外。

▍中列：上臂與前臂分別往不同的深度空間延伸，上臂斷面線仍舊沒有什麼變化，中圖隨著手心向內腕部側立，前臂的立體感最明顯。

▍下列：隨著臂上舉而上臂三角肌改變形狀，三角肌後束拉長後，深色斷面線下段呈直線上呈弧線。

| 手心朝上 | 手心朝內 | 手心朝後 |

比較兩圖右手，上圖為手心朝前、下圖是手心朝內，同樣呈鷹嘴後突緊鄰
內緣的視點，上下圖的肘關節斷面線轉折點都在鷹嘴後突隆起處，之下深色斷
面線轉折處都外移至旋外肌群位置。但是，上圖手心朝前時較下圖手心朝內的
轉折強烈，這是因為手心朝前這個動作需藉助旋外肌群的收縮來達成，因此旋
外肌群隆起處轉折明顯。至於下圖手心朝內是一種較自然輕鬆的姿勢，此時旋
外肌群是鬆弛的，所以，下圖深色斷面線的轉折較不鮮明。下圖手掌向內彎是
內側屈肌群收縮隆起，由圖中可見下圖內側輪廓線較飽滿。

1. 鷹嘴後突　2. 伸肌群中的尺側伸腕肌　3. 尺骨溝　4. 肘後肌　5. 肱骨外上髁
6. 屈肌群　7. 旋外肌群　8. 尺骨莖突　9. 肱三頭肌長頭　10. 肌三頭肌外側頭
11. 大圓肌　12. 小圓肌　13. 岡下肌　14. 肩胛岡　15. 肩峰　16. 肩胛骨下角

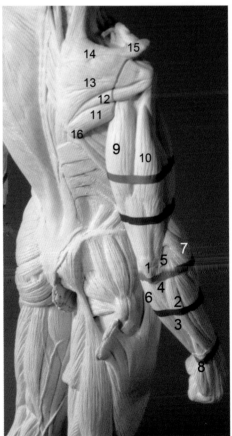

▼ 安格爾──《聖塞弗里安的殉難》（The Martyrdom of Saint Symphorien
），1833 年這是一幅教堂祭壇畫之草稿，右上舉食指者的上肢形狀可與模特
兒上列中圖、解剖圖下圖對照；握拳者的上肢可與模特兒上列右圖對照。

9.「後面視角」臂伸直、手心翻轉的造形規律與解剖結構

- 手心朝前、內、後三個動作中，以手心朝前動勢轉折最強烈(上臂微斜向外、前臂更斜向外、手掌微微轉回)，其次是手心朝內，而手心朝後的上臂、前臂幾呈一直線。

- 由左至右：手心朝前時鷹嘴後突微內、手心朝內時鷹嘴後突朝後、手心向後時鷹嘴後突微外。

- 由於上臂的肌肉向前後發展，前臂的肌肉主要分佈在兩側，因此左圖手心朝前時前臂最寬，是上下臂寬窄差距最大的角度；隨著手心的向內、向後，前臂逐漸縮窄，在手心朝後時，上下臂寬窄差距最少。

- 第一列手臂下垂時斷面線幾乎都呈直線，第二、三列手臂前伸、後移時，斷面線在透視中呈現了手臂的形體變化。以上臂來說，後面的伸肌肱三頭肌的走勢是朝向鷹嘴後突，從上臂第二條淺色斷面線的轉折處，由左至右分別是微內、朝後、微外，直接呼應鷹嘴後突的移動。

- 從第一欄橫斷面線可以看出，上臂較圓、前臂較扁，斷面線折角較明顯。肘下第一條淺色斷面線在背面呈折角，在伸肌群上，它隨著手掌內旋而逐漸外移。第二、三列由左至右：鷹嘴後突微轉內時三角尖微朝內，三角尖隨著鷹嘴後突外移。

- 鷹嘴後突外側的凹痕是肱骨外上髁、旋外肌群、伸肌群交會處。

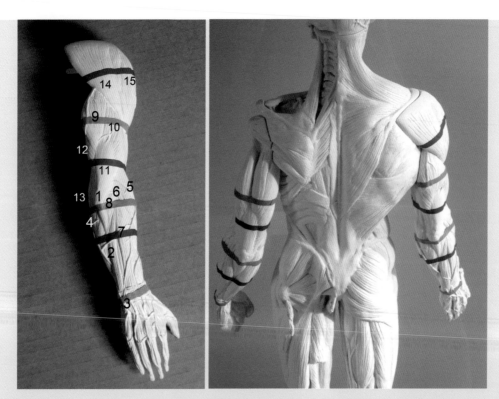

◀ 背面視角的肌肉骨骼排列：1. 鷹嘴後突 2. 尺骨溝，它由鷹嘴後突下方至尺骨莖突 3. 尺骨溝 2 內側有屈肌群 4、外側是背面中央帶的伸肌群 7。

鷹嘴後突 1 之外有肱骨外上髁 6、肘後肌 8，前臂外側的旋肌群。

9. 肱三頭肌長頭 10. 肱三頭肌外側頭肱 11. 肱三頭肌內側頭 13. 肱骨內上髁 14. 三角肌後束 15. 三角肌中束

▶ 圖中的左手手心朝內、右手手心朝前，手心向內者鷹嘴後突、尺骨溝隨著手心向內而外移至腕小指側的尺骨莖突，因此內側屈肌群露出更大範圍。

手心朝前	手心朝內	手心朝後

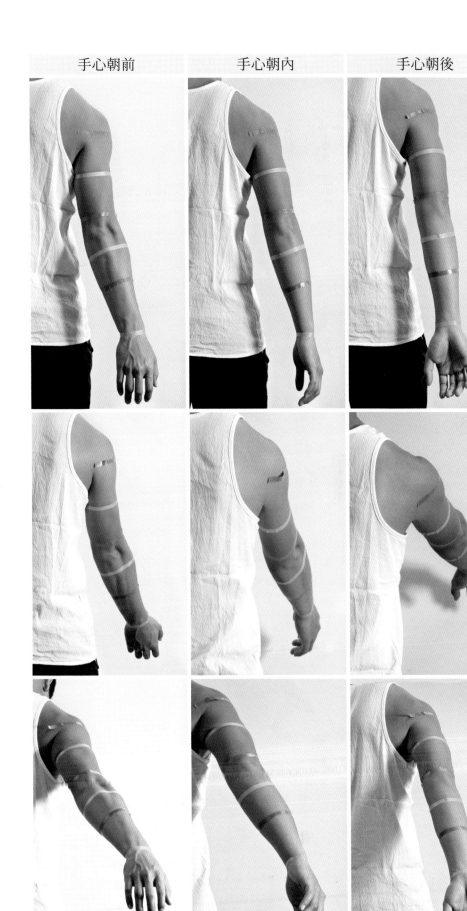

- 第一列右圖，手心朝後的上臂與前臂斷面線互平行，因爲手心朝後的上臂、前臂動勢線呈一直線。

- 三圖中以手心朝前時上臂與前臂寬度差距最大，因爲它最接近解剖標準體位的動作，此時肘關節正對鏡頭，上臂肌肉朝前後發展，前臂肌肉朝兩側發展。手心朝後時肘關節朝向內側，因此上臂前臂寬度相近。

■ 中列：

- 三圖中以中圖手心向內時，斷面線清楚呈現前臂的扁形。前臂由鷹嘴後突延伸至尺骨莖突的縱溝是「尺骨溝」，它的是屈肌群，外側是伸肌群的分界。

- 左圖：鷹嘴後突外側的凹痕是肱骨外上髁的位置，它向下延伸的縱溝是伸肌群的肌痕。

■ 下列：三圖中以左手手心朝前的肘下斷面線彎點最明顯，因爲這個姿勢的前臂橫斷面似圓三角。

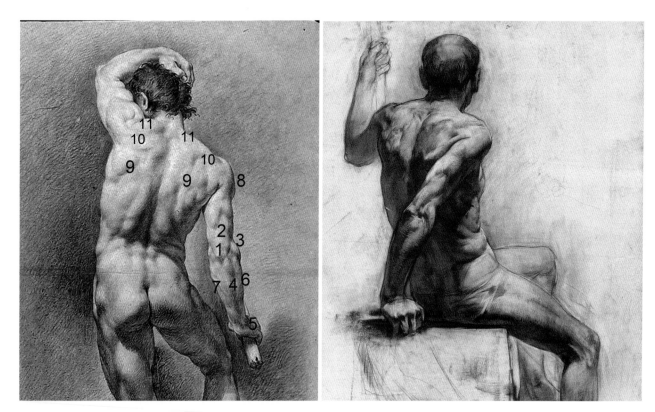

◀ 莫蘭（Juan Adán Morlán）人體習作，馬德里皇家聖費爾南多美術學院典藏十八世紀素描

鷹嘴後突 1 上方是肱三頭肌腱 2，肘外的隆起是橈側伸腕長肌 3，鷹嘴後突 1 與橈側伸腕長肌 3 之間的倒 V 尖點是肱骨外上髁位置，前臂後的尺骨溝 4 走向腕小指側的尺骨莖突 5。

上臂上舉時，肩胛骨下角移向外上，原本與脊柱平行的肩胛骨脊緣 9 隨之外斜；肩關節上移時，斜方肌收縮 11 隆起；10 為肩胛岡，8 為三角肌。

▶ 卡林娜──列賓美院素描

強烈的明暗對比充分表現出整體的立體感與解剖結構的局部起伏。從後伸的上臂可見肱三頭肌肌腱指向隆起的鷹嘴後突，鷹嘴後突外側是旋外肌群隆起，鷹嘴後突與旋外肌群間的黑點是肱骨外上髁的凹陷。肱骨外上髁與鷹嘴後突間的小小隆起是肘後肌。

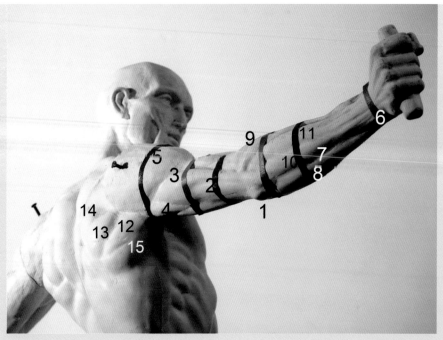

◀《小解剖者──弓箭手》手心朝前的肌肉骨骼排列 1. 鷹嘴後突 2. 肱三頭肌腱 3. 肱三頭肌長頭 4. 肱三頭肌內側頭 5. 三角肌 6. 尺骨莖突 7. 尺骨溝 8 尺骨溝內側的尺側屈腕肌 9. 旋外肌群 10. 尺骨溝外側的尺側伸腕肌 11. 伸指總肌 12. 大圓肌 13. 小圓肌 14. 岡下肌 15. 背闊肌

10.「後面視角」臂橫伸、手心翻轉的造形規律與解剖結構

- 當手臂橫伸、手心朝前時，鷹嘴後突向下，肘關節外側旋外肌群偏後，鷹嘴後突、肱三頭肌下移。手心朝下、手心朝後時鷹嘴後突、肱三頭隆起、前臂後的伸肌群隆起逐漸上移，三者一體，相互連動。

- 左欄之手臂正對著鏡頭，同此上臂、前臂的斷面線幾乎都是直線。左下圖的斷面線幾乎相互平行，因爲的上臂、前臂動勢呈一直線。斷面線是以與肢體呈垂直的方式黏貼，因此它呈現了肢體的動勢與體塊的形狀。

- 右欄上圖手心朝前時，斷面線顯示了上臂、前臂斜向內下 ； 而下圖手心朝後時，斷面線顯示上臂、前臂斜向外下。

- 從第二欄的三個動作中，可以看到以手心朝前時，上臂肌肉下墜最多，上臂淺色斷面線顯示出肌肉下墜後掛垂成斜面 ； 隨著手心後轉，肌肉纏繞骨幹後斷面線轉成圓弧線。前臂有二枝骨骼，肌肉與骨骼關係較緊密，因此下墜感較少。

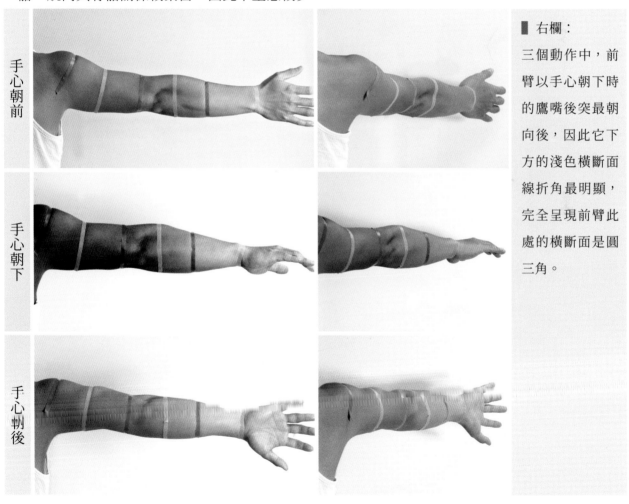

左側標籤（由上而下）：手心朝前、手心朝下、手心朝後

■ 右欄：

三個動作中，前臂以手心朝下時的鷹嘴後突最朝向後，因此它下方的淺色橫斷面線折角最明顯，完全呈現前臂此處的橫斷面是圓三角。

經過上肢的「最大範圍經過的位置」、「透視中造形規律與解剖結構」在自然人體、解剖模型及名作的驗證，橫向與縱向的形體起伏規律與內部結構關係得以由外向內連結。至此頭部、軀幹、下肢、上肢單元結束，進入最後一章「男女老幼外形差異」之解析。

伍

男女老幼的外型差異

▲ 羅丹 (Auguste Rodin, 1840-1917)──《加萊義民》

羅丹被譽為現代雕刻藝術之父，19 世紀至 20 世紀初最偉大的現實主義雕塑家。他的雕塑承傳了文藝復興的藝術，對人體肌肉和結構有深刻的研究。他精準而細膩地捕捉人的情感和美態，當時更被公認為繼米開朗基羅後最偉大的雕塑家。

古希臘哲學家畢達哥拉斯（Pythagoras, 580-500 B.C.）提出「美就是和諧與比例」，認為「人體之美是存在各部位間的對稱和適當比例」、「萬物皆按照一定的比例而構成和諧與秩序」。以下針對直接影響人體美感的重心線、體中軸、對稱點連接線等等造形特色與比例做說明。

一、全身的造形規律

I. 重心線是穩定人體造形的基準線

根據許樹淵在《人體運動力學》所述：立正時重心點在中心線與左右大轉子連接線略高的位置。簡單地說重心點在骨盆中央略高的位置，重心點的垂直線是重心線，任何角度的重心線之前後左右的重量皆相等，因此它是穩定造形的基準線。形塑或描繪或人物時，重心線位置是否得宜，關係著整體的和諧，所以，重心線與體表的關係是我們要研究的對象。

1. 正面的重心線與體表關係

在立正、雙腳平均分攤身體重量時，重心線將人體劃分成左右對稱的兩半。此時正面的重心線經過鼻樑、肚臍後落在兩腳之間；背面角度的重心線經過第七頸椎、臀溝後落在兩腳之間。不過，這種僵直的姿勢在美術作品中並不常見，重力偏向一側的體態反而是較優美、普遍的，例如《大衛像》。當一隻腳為重力腳、另一隻為游離腳時，正前面視角的重力腳必定與胸骨上窩呈垂直線關係，因此胸骨上窩的垂直線是測定重力腳位置的基準點。重力腳也就是支撐腳，重力腳側的膝關節挺直、大轉子、骨盆被撐高，於腰際之上的胸廓、肩膀落下，此種矯正反應使得人體達到平衡；若

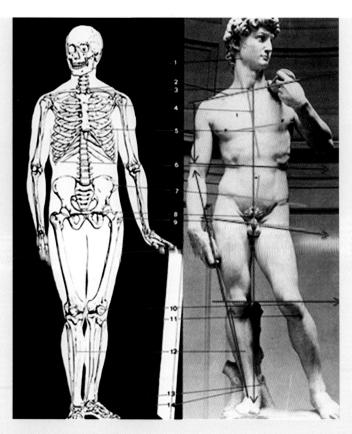

◀米開蘭基羅的《大衛像》，重心線、動勢線由筆者所繪。當身體重量偏移一側時，正前面的重力腳必定與胸骨上窩呈垂直關係，正背面重力腳必定與第七頸椎呈垂直關係。重力腳側的膝關節、大轉子、腸骨前上棘、骨盆，腰際凹點被支撐得比較高；而胸廓、乳頭、肩膀則落低，這種「矯正反應以使得人體得以保持」平衡穩定。由於骨盆、肩膀的一高一低，軀幹的動勢線也隨之反應出動態，軀幹上的藍色縱線是胸廓與骨盆的中軸線，也是胸廓與骨盆的動勢線；藍色橫線是左右對稱點連接線，正面的對稱點連接線必與中軸線呈垂直關係；左右對稱點連接線相互呈放射狀，支撐腳這邊的人體呈壓縮狀，它的外圍輪廓線從腋下至腰際點、大轉子、足，連成側躺的「N」字；另一側則呈舒展狀，以小波浪綿延至足側。

◀全身骨架圖取自 Walter T. Foster (1987), Anatomy : Anatomy for Students and Teacher

此時重力腳側的肩膀向上提，人體是無法長時間支撐的，因此就跌倒了。總之，人體自然姿勢中的重力腳側的肩膀較游離腳側肩膀低；游離腳側的下肢放鬆，因此膝關節、大轉子、骨盆、腰際點比重力腳較低。換言之：支撐腳側在腰際以下的關節被撐高，以上的乳頭、肩膀落下；游離腳側的乳頭、肩膀上移，腰際以下的關節下落。正背面角度的重心線經過第七頸椎、落在重力腳上。

2. 側面的重心線與體表變化

人體側面的重心線經過耳前緣、股骨大轉子、髖骨後緣、第三楔狀骨（足外側長度二分之一處的深度位置）。人體支撐面平分兩足底或偏向一足時，側面重心線經過的位置相同，只是支撐面偏向一足時，其間的動勢轉折更強烈。

人體結構左右對稱，而側面的變化非常豐富，大體來說是軀幹前突、下肢後曳，一前一後維持整體的平衡。就局部的體塊動勢來講，側面的胸背斜向前下、腹臀斜向後下、大腿斜度減弱、膝斜向後下、小腿微斜向前下、足部底面的拱型形成支撐座，而頸部斜向前上以承托頭部。這種一前一後反覆的動勢是減緩人體傾倒的機制，當人體受到外力撞擊時，力道隨著每一轉折而逐漸消減。胸骨上窩、第七頸椎、耳前緣位置在人體上端，足部在最下面，平面描繪或立體形塑時，先確定上下的垂直關係，再安排胸廓、骨盆、大腿、小腿各部位的體塊關係。如果作畫位置不在全正、全背、全側角度時，這時可以從模特兒頸部向下拉出垂直線，由垂直關係判定腳脖子（腳踝之上）位置，如此定出頸部、腳脖子及足部位置後，人體上下關係的定位也等於做了重心線定位。立體形塑時，一般只需從正面、背面、側面角度調整重心線經過位置。如果再加上頸部、腳脖子的定位，就更周嚴了，重心線是穩定整體造形的基準線，應盡早確立。

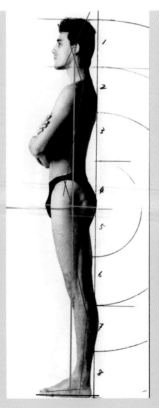

◀ 攝影圖片取自 Isao Yajima (1987)，重心線、動勢線為筆者所繪。全側面的重心線經耳前緣、髖關節外側的股骨大轉子、髖骨後緣、足外側二分之一處。從中可以看到軀幹前突、腿往後曳、小腿完全在重心線之後。人體側面的頭、頸、胸背、腹臀…動勢轉折，具有前、後反覆的韻律，因此在受到外力撞擊時，力道隨著這些轉折分散，它是一種維持平衡的機制。

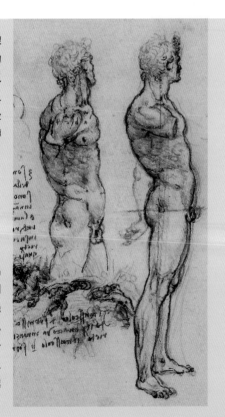

▶ 達文西素描
藝術大師也不例外的以垂直線、水平線為輔助線。作品中描繪的人物很接近全側面，該垂直線經過的位置與側面的重心線也非常接近，除了內轉的頭部外，垂直線幾乎都落在大轉子後、髖骨後、足外側略前位置。圖中也表現了軀幹前突、下肢後曳，頸部向前承托頭部，每一體塊向前、向後的動勢轉折都比自然人體更為強烈，人物的律動感也更強。畫中有一經過大轉子及陰莖起始處的水平線，是人體高度二分之一位置的輔助線。

II. 以中軸線與對稱點連接線輔助軀體的動態表現

脊柱像屋脊一樣連繫著頭部、胸廓、骨盆等人體的重要結構，並控制它們的動向。正面的臉中軸下面經胸骨上窩、中胸溝、正中溝經過肚臍止於生殖器，形成正面的體中軸；背面的脊柱位置有明顯凹痕，凹痕向上與頭顱、向下與臀溝銜接，形成背面的體中軸。體中軸、頭中軸前後呼應，將人體劃分為左右對稱的兩半，並反應出動態。

1. 立姿的體中軸與對稱點連接線

雙腳平攤身體重量時，體中軸線呈垂直線，重力偏移時，隨著骨盆、胸廓的上撐或下落，體中軸由原來的垂直線轉成弧線。當雙腳平攤身體重量時，左右兩側的對稱點連接線呈水平狀，連接線與體中軸呈垂直關係。

重力偏移時，體中軸呈弧線，與體中軸呈垂直關係的對稱點連接線轉為放射狀。這是由於重力腳側的骨盆上撐、肩膀落下，上下擠壓時，對稱點連接線在重力腳側較集中；游離腳側的骨盆下落肩膀上提，對稱點連接線較展開。

2. 坐姿的體中軸與對稱點連接線

約在西元前 150 年由來自於羅得島的三位雕刻家：Agesander、Athenodoros 及 Polydorus 所創造的《勞孔群像》，表現特洛伊祭司勞孔與他的兒子 Antiphantes 和 Thymbraeus 被海蛇纏繞而死的情景。希臘雕刻家對人體美的理想主義，在此作品中顯現無遺，利用健美貲張的肌肉，將人體美提昇至極限。在中央位置的勞孔，雖然不是典型的靜態坐姿，但是，三位藝術家仍以坐姿

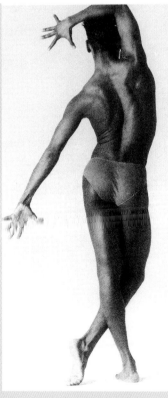

◀ 照片取自於 Isao Yajima（1987）. Mode Drawing Nude，虛線為筆者所繪。

人體結構是左右對稱的，立正時體中軸線將人體縱分成對稱的兩部分。動作中的體中軸線的弧度完全反應出人體的動態。骨盆和胸廓都是大塊體，胸窩到肚臍這段多為軟組織，所以，動態時大此處體中軸的弧度則順

人體正面的體中軸線在肚臍以下較不清晰，但是，人體描繪之初應完整繪出體中軸。背面的體中軸線就是脊柱的位置，它上接頸椎、下接臀溝。體中軸弧度介於軀幹兩側輪廓線之間，游離腳側的軀幹較舒展，支撐腳側較壓縮，幾乎像是一個斜躺的「N」字。

全正面、全背面的對稱點連接線與體中軸呈垂直關係，圖中模特兒非正前方角度，也未完全裸露，但是，仍可見她的胸圍、三角褲子的對稱點連接線，與體中軸也近似垂直關係。

的造型規律安排造型，以彰顯整體的美感。勞孔的左臀下壓是重力邊，坐姿時身體的重量是由上向下落，重力邊的骨盆下壓，臀部貼向底面，因此重力邊的骨盆較低，此時肩膀上提，人體因才能整體平衡，如果此時肩膀隨著骨盆向下的話，人就跌倒了。我們仍可清楚的看到軀幹兩側差異，它的變化並不跳脫重力偏移的規律。勞孔的體中軸隨著身體動態形成弧線，右側上舉手臂的肩膀與骨盆拉開，左側的骨盆與肩膀距離近，因此左右對稱點連接線呈放射狀。

無論是坐著或站立時，體中軸的下段都是由肚臍向下斜向骨盆高的一側，只是站立時重力邊骨盆較高，坐著時重力邊骨盆較低，而骨盆高的這一邊肩膀一定落下，這種矯正反應人體才得以平衡。

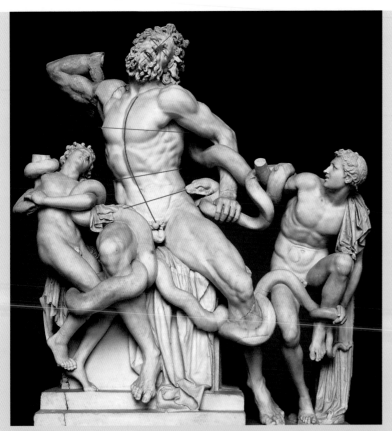

▲ 勞孔和他的兒子，原作是公元前 200 年哈格桑德羅斯、雅典娜多羅斯和波利多羅斯三人合作的作品，1506 年在圖拉真浴場發現，此爲是複製品。中軸線與對稱點連接線反應了身體的動態，正前面視角的對稱點連接線與中軸線必呈垂直像，如照片中的頭部。

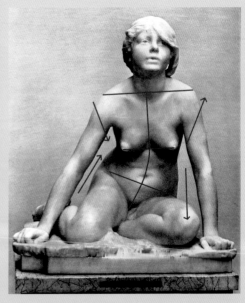

▲ 哈塞堡（Per Hasselberg, 1850-1894）—《青蛙》此作描繪了少女模仿前面的小青蛙欲跳起的姿態，從大腿可判斷骨盆的高低，比較低的是貼在地面的重力邊，骨盆低側與肩膀距離較遠。無論站姿或坐姿，骨盆高的一側肩膀就低，骨盆低的肩膀就高，否則就失去平衡、跌倒了。

III. 頭部的造形特色

1. 以臉中軸與對稱點連接線輔助頭部動態

人體是生物界進化的最高形式，它藉由不同機能的各組連結成一個有機體，具有最完整的協調能力及最合理的生物外形。人體的左右對稱也是形塑人體的重要依據，中軸線兩側的「左右對稱連接線」如：黑眼珠與黑眼珠、耳上緣與耳上緣等連接線，在正前方時與臉中軸呈垂直關係。離開正前方的角度，臉中軸隨著額部、鼻樑、口唇等的高低起伏呈現複雜變化。這個道理就好比一個剝了皮的橘子，每一橘瓣的上、下端都向中心軸集中，橘瓣之間的刻度愈接近外側弧度愈大，唯有最接近我們視點的那條刻度是呈垂直線。愈離開正前角度的臉中軸線轉折變化愈強烈，此時應設法將它簡化，否則就失去當作輔助之作用。

從頭部側面，我們看到額上方的頭顱以弧線向後延伸，前方的臉部中段隨著鼻樑起伏，形體變化最為複雜，中段之上與之下的其它部位則較為單純。而不同人種或不同臉型的人，往往額頭的斜度及下巴的前突、後收有很大的差異，所以，簡化的中軸線輔助線必須經過眉心略上的位置再向上延伸到髮際中央、由上唇中央向下延伸到下巴中央，臉部中段鼻樑等局部起伏則暫時擱置。這是一條臉部簡化的輔助線，在頭部的大體建立時，適用於不同動態的臉部檢視。

離開正前方角度，「左右對稱連接線」相互平行，「臉中軸」與「對稱點連接線」是掌握頭部對稱結構的關鍵，是形塑不同角度、方向、動態時的基準。

▲ 亞歷山大・羅傑琴科（Alexander Rodchenko）俄羅斯前衛藝術家攝影作品
正前方視點的臉中軸呈一直線，離開正前的臉中軸則隨著體表起伏而轉折，照片中臉側面輪廓線為臉中軸依附在體表的狀況。圖中紅線是簡化的中軸線，由髮際中央經眉心上方（與眉弓隆起同高處）、上唇中央再向下延伸到下巴中央，它適用於不同動態、不同的臉型檢視。

▲ 克爾阿那赫（Lucas Cranach the Elder）作品
左右對稱點連接線形成遠端寬、近側窄的逆透視，雖然減弱臉的方向，卻產生畫中人物欲轉臉的效果。

▲ 庫爾貝（Gustave Courbet）作品
眼、眉、口的左右對稱點連接線相互平行，臉部的動向非常明確。

2. 頭、頸、肩、身體的相互連繫

臉中軸向下經下顎底、喉結、胸骨上窩與體中軸上下連貫。由於頸部較爲隱藏，所以介於臉中軸、體中軸之間頸中軸的串連貫常爲人所疏忽。無論頸是如何的轉動，頸中軸都是沿著「胸骨上窩」、喉結上接至下巴中央。

◀◀米開蘭基羅—《標示比例的男裸像》
由於臉部是突出於頸部，當臉部側轉時，突出的臉部使得正面視角肩膀上方的兩邊空間產生很大差異。素描上的「胸骨上窩」與左右肩膀側緣距離相等，顯示素描是從軀幹正前方角度描繪，但是，裸男的左右肩上空間差異不大。可見米開蘭基羅偷偷的把頭部、頸部後移，推測他的目的在把頭部與頸中軸、體中軸與下肢形成弧線，弧線產生上衝的氣勢後，以平衡了肩部的大傾斜，同時也增加畫中人物的動態。

◀ 畢亞契達（Giovanni Battista Piazzetta）—《男性人體習作》
無論是正面或背面，描繪時務必注意體中軸與頭部的上下銜接。這是件 17 世紀非常漂亮的素描，用筆瀟灑、結構嚴謹，從光影中也可以得知背寬胸窄、臀尖腹寬，符合人體造形規律。

▲ 頭部傾斜時，如何將另一耳畫在正確位置？！先繪出左右黑眼珠的連接線爲基準線，再由近側的耳垂繪出平行線，即可得到另側耳垂位置。

3. 不同視角中的五官位置

比例圖的各個部位都是以平視點完成，離開平視視角後，五官的的位置變化爲何？ 平面描繪時如何去表現不同視角的人物？立體形塑時如何判斷參考用的照片之視角？以便在模型中取得與照片相同的視角。一般立體形塑者在參考照片進行塑型時，往往僅注意到橫向的差異(臉向左右轉的角度)，而忽略了俯仰「視角」的不同。在達文西及盧米斯的比例圖中，可以看到：平視時，耳上緣與眉頭、耳下緣與鼻底在同一水平上。耳朵與鼻子在不同的深度空間裡，在俯、仰視時就失去水平關係，由於鼻底比眉頭模樣鮮明，因此，耳下緣與鼻子的水平差距是判定俯仰「視角」的重要依據。以下以三組照片說明：

(1) 模特兒平視前方時，以平視角觀看

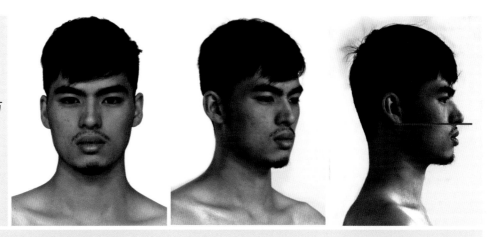

▲ 平視時正面、側前、側面三者的耳垂與鼻底皆在同一水平線上，雙眼亦呈水平狀。側面視角的耳前緣斜度與下顎枝後緣斜度相同，下顎枝後緣向上延伸，經過耳殼寬度前三分之一處。立體形塑之參考之照片若是如此，模型亦應保持此種水平關係，始得進行塑造。

任何角度的五官位置都非常重要，在平視時要從正面定出眉、眼、鼻、口及耳之高度位置，側面時參考眼鼻口位置、定出耳殼位置，同時塑出它們的基本型，以方便其它視角以它來定位。

(2) 模特兒抬頭向上時，以平視角觀看

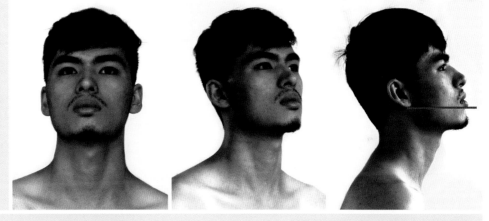

▲ 正面、側前、側面皆因臉上抬而鼻底高於耳垂，側前的雙眼因平視角觀看而呈水平狀。平視角觀看抬頭的模特兒時，耳殼隨著頭部上抬而斜度增加，無論抬頭的角度多大，耳前緣斜度仍與下顎枝後緣斜度相同，下顎枝後緣向後上延伸，定經過耳殼寬度前三分之一處。形塑人像時，應盡早先在全側面確立俯仰的角度，尤其是耳垂與鼻底的高度。

(3) 模特兒頭向下時，以平視角觀看

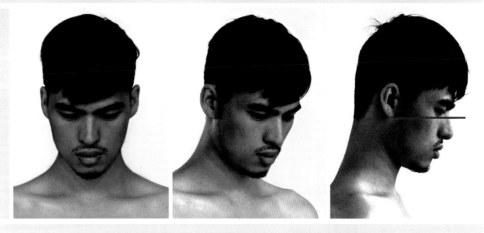

▲ 正面、側前、側面因臉下降而鼻底低於耳垂，側前的雙眼因平視角觀看而呈水平狀。模特兒頭向下時，雙眉上揚呈倒「八」字型、眉頭低於眉尾；依附在眼球的眼瞼呈彎弧狀，內眼角低、外眼角高。

IV. 上肢的造形特色

人類的上肢非常靈活，得以依循其意念精準抓握、操作物件、製造工具。上肢雖然占較小的比例，但是，手可以做許多精細複雜動作，臂的活動範圍很大，成為推動人類文明不斷進步的原因之一。相較於下肢，它的解剖結構是複雜的。

1. 上肢藉鎖骨、肩胛骨與軀幹連成一體

上臂的肱骨以鎖骨、肩胛骨與軀幹銜接，並形成肩關節，上肢可向前、後、上、下活動或迴轉，鎖骨、肩胛骨也隨之移動。運動上臂的肌肉來自軀幹，例如：三角肌、大胸肌、背闊肌……，因此上臂與軀幹牢固結合。運動前臂的肌肉來自上臂及軀幹，而控制腕部運動的肌肉來自前臂及上臂，使五指活動的肌肉來自前臂和上臂，也有少數短肌自腕伸出。由於上肢運動的產生可由手指回溯向腕、前臂、上臂、肩部、軀幹、骨盆，肌肉互相交疊串連成結構嚴謹的人體，所以，當上肢行使各種動作時，都應把上肢以及連結上肢的鎖骨、肩胛骨、軀幹視為一個整體。

2. 腕部轉動時，上肢的動勢與肘窩、鷹嘴後突位置的變化

上肢較下肢的關節結構更為複雜，膝關節僅具屈伸作用，而肘關節除了屈伸，還具備外翻內轉腕掌的功能，因此整體動勢、造形隨著翻轉而改變。手部形狀鮮明，茲以手掌的方向做說明的指標。肘關節前面的肘窩是體表重要的標誌，它暗示著上臂屈肌群的走向，以及前臂內側屈肌群與外側旋外肌群的分界；肘關節後面的鷹嘴後突也是體表重要的標誌，它暗示著上臂伸肌群的走向，及

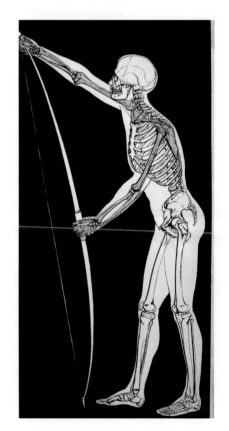

前臂尺骨溝的位置（尺骨溝內側是內側是屈肌群、外側是伸肌群）。肘窩、鷹嘴後突隨著腕部轉動而移位，因此在描繪上肢時，要注意它們的位置。

解剖學上的「標準體位」是人體自然站立、手臂垂在軀幹兩側、掌心朝前的姿勢。由正面與背面視點觀看，上臂與前臂、手的動勢不呈一直線，而是相交成鈍角。整個上肢的動勢由肩關節開始微向外下傾斜，至肘關節更向外下斜，手部再微轉向下。由整個上肢的動勢可以看出肩關節將上肢帶向外，肘關節將前臂帶向更寬廣的空間，腕關節再將手掌的活動帶回內。

從側面觀看，于臂伸直手掌向前時，上臂與前臂亦不在一條直線上。前臂向上臂屈曲時，肘關節在上臂軸心的下方，而不是肘後側的鷹嘴後突，鷹嘴後突可說是防止前臂過度後屈的阻擋設施。認識這點前臂與上臂才能正確的接合。

◀ 上肢骨與肩胛骨及鎖骨的連結、下肢骨與骨盆的連結
圖片原出自 Walter T. Foster（1987），Anatomy for Students and Teachers

▌ 2-1 伸肘腕部轉動時的動勢與肘窩、鷹嘴後突方向

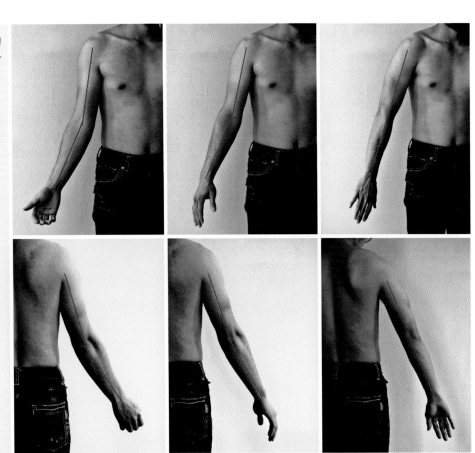

▲ 手掌朝前時
動勢轉折強烈，上臂動勢向外下、前臂更外、手掌回內。正面的肘窩微外，背面的鷹嘴後突微內。

▲ 手掌朝內時
動勢轉折減弱，上臂動勢向外下、前臂微外、手掌回內。正面的肘窩朝前，背面的鷹嘴後突朝後。

▲ 手掌朝後時
動勢轉折更弱，上臂、前臂呈一直線。正面的肘窩向內，背面的鷹嘴後突朝外。

▌ 2-2 屈肘腕部轉動時

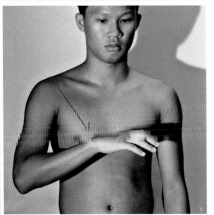

▲ 手掌朝前屈肘時
手掌朝前時前臂的尺骨、橈骨並列，肘關節正對前方，此時關節可充分活動，因此肘屈曲角度較大，與肩之距離較近。

▲ 手掌朝內屈肘時
手掌朝內時前臂的尺骨、橈骨交叉，肘關節活動受限，因此肘屈曲角度略小，與肩之距離拉開。

▲ 手掌朝後屈肘時
手掌朝前時前臂的尺骨、橈骨交錯更深，肘關節扭曲，因此肘屈曲角度較小，與肩之距離較遠。

3. 運動中手部的造形規律

■　伸指時，除了拇指與食指距離較遠外，中指與無名指往往較相靠近。這是因爲拇指、小指、食指皆有單獨的肌肉。

- 由於食指、中指、無名指、小指皆需配合拇指做握捏的動作，尤其握拳時，每根手指動勢皆指向拇指，導致握拳時小指下方的手掌外側露出較大範圍。
- 伸指時，除了拇指外，每一指節的動勢皆一段一段地逐漸指向中指。

■　關節的特徵：

- 腕部既可前屈後伸，又可內收外展，因此在任何動作中腕部在體表皆形成弧面。
- 手指屈伸時，除了拇指外，指尖指指關節、掌指關節皆相互連成弧面。
- 掌骨與指骨間的關節既可屈伸，又可內收外展，因此屈曲時在體表的掌指關節呈弧面。
- 指骨與指骨間的關節僅可做屈伸運動，因此在屈曲時在體表的指指關節呈現爲平面。

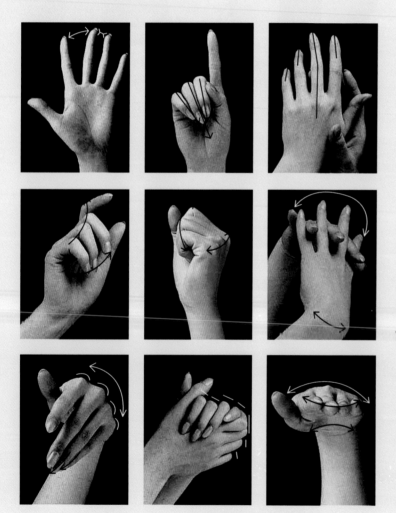

◀ 1. 手自然張開時，中指與無名指位置較靠近。
2. 無論是食指、中指、無名指與小指在向下屈曲時，都傾向於拇指。因此在小指外側露出部分的掌　面。
3. 食指、無名指與小指都一節一節的轉向中指。
4. 掌骨與指骨間、指骨與指骨間或指尖都相互連成弧線。
5. 屈曲時掌骨與指骨間的關節面是圓弧狀的，指骨與指骨間是平面的。
6. 腕部的背面或掌面都呈弧面。

▲ 達文西—《裸男正面下半部習作》
素描中左足較朝外，膝前髕骨方向亦較朝
外，右足較朝前，髕骨亦較朝前，如同自然
人體的規律。

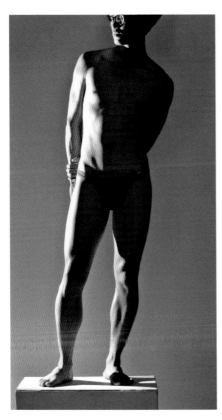

▲ 模特兒雙膝髕骨的方向與雙足相同。大腿
的肌肉主導小腿的屈與伸，因此大腿側面較
寬、前後較窄，模特兒前伸的右足漏出部分
的足內側、大腿內側，因此前伸的右側大腿
較寬。

V. 下肢的造形特色

下肢扮演著全身「韻律帶動」的角色，人類因直立行走，伸高了視野並空出雙手得以使用工具，雙腿靈活地推動我們踏出每一步，在躍進中平衡著地；下肢的結構既能承載重力又賦予人體活動力，且兼具優美的形式。

1. 足部帶動膝關節、髖關節的整體運轉，因此髕骨與足部方向一致

下肢藉骨盆與軀幹連成一體，骨盆外側的髖關節為球窩關節，由球狀的大腿股骨頭與骨盆外側的杯狀髖臼組成，因此大腿可以朝任何方向旋轉；膝關節、腳踝關節是屈戍關節，膝關節只能行使屈曲的動作，腳踝關節可以行使後屈或前伸動作；因此足部、膝部的轉動皆追朔至大腿根部的髖關節。

膝關節前面的髕骨是一種阻止小腿過度反折的裝置，它由大腿前面強健的伸肌肌腱與髕骨固定，髕骨與足部的方位是一致的，站立時足部是人體的支撐座，行動時足部的方向代表著行動方向。足部僅在不落地、懸空時，足與髕骨的方向才有所差異。

立正時，雙足呈八字展開，不僅髕骨也微朝向外，大腿的伸肌群也隨之微朝向外；當重力偏移時，重力腳側的髕骨、腳尖較朝前方，游離腳側的髕骨、腳尖則向外展，此時，游離腳內側的內收肌群呈現更多。

足部轉動時，小腿、膝、大腿至髖關節處，整體造形隨之轉移。由於足部形狀鮮明，因此以它做說明的指標。

2. 下肢的基本動勢

由於下肢長期支撐身體重量與運動趨勢，形成了特有的動勢。人體自然直立時，正面與背面視角的大腿與小腿並不在同一直線上，它們分別形成斜向內下的動勢，而介於大小腿間的膝部以及最下端的足部則以相反的動勢來承接。下肢的動勢由大轉子內側斜向內下，在膝部轉向外下，小腿再斜向內下，足部再轉向外，整體動勢呈內外反律動的轉折。

側面人體的軀幹是向前突起的，下肢以斜向後下的形式取得人體的平衡，此時髕骨之下的小腿完全在重心線之後；重心線是由耳前緣垂直劃過大轉子、髕骨後緣至足外側二分之一處。側面視角的大腿與小腿也不在一斜線上，骨盆與膝部分別形成斜

向後下的動勢，大腿與小腿是動勢較垂直，足部則以拱形做最後的承接，整體動勢呈轉折發展。正面與側面各部的動勢線皆以相反的力道互相牽引，當人體受到外力衝擊時，力道隨著這種一前一後的轉折而消減，它是一種避免傾倒的機制。

以上是下肢縱向的造型特色，至於下肢橫向的造型特色是膝關節輪廓線內長外短，小腿輪廓線內低外高，腳踝內高外低。說明如下：

• 膝關節輪廓線內長外短 ：小腿有兩根骨骼，內側是粗大的脛骨，與大腿骨骨會合成膝關節的一部分，是主受力骨。外側是細長的腓骨，位置較低，不參與膝關節的構成。膝關節內側輪廓線由股骨、脛骨會和而成，外側輪廓線多了腓骨的參與，因此外側輪廓線向內彎的範圍較少，形成外側輪廓線較短、內側輪廓線較長的特色。

• 小腿輪廓線內低外高 ：小腿內外側輪廓線是由腓腸肌所構成，腓腸肌是二頭肌，由於腳底向內翻的弧度很大，因此內側的腓腸肌較發達，所以，形成小腿輪廓線內低外高的狀況。

• 腳踝內高外低 ：內側的腳踝是粗大脛骨的末端，外側是細長腓骨的末端因此內踝大而外踝小，內踝高外踝低，所以，足部內翻的角度大於外翻。

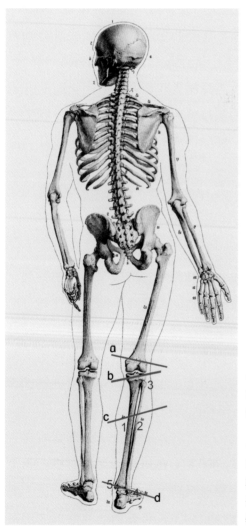

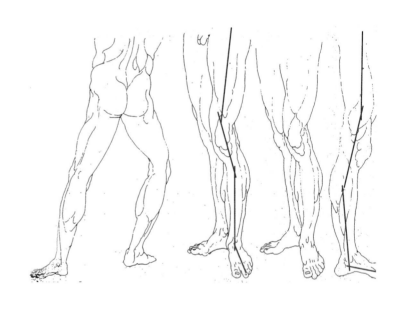

▲ 德國畫家杜勒（Albrecht Dürer, 1471-1528）
文藝復興時期的德國畫家，將下肢正面與側面的動勢描繪得非常生動，正面的膝部、足部斜向外下，大腿、小腿則較內收。側面角度的膝關節動勢是斜向後下。

◄ 小腿內側爲粗大的脛骨 1、外側爲細長的腓骨 2，膝關節內側有股骨、脛骨頭的隆起，外側多了腓骨小頭隆起，因此膝關節外側凹陷範圍較短，所以形成外側輪廓線短、內側較長，見 a、b 線。由於脛骨 1、腓骨 2 的長度相同，因此內踝高外踝低，見 d 線。c 代表小腿輪廓線隆起處內低外高。杜勒圖中更強烈地呈現所有特色．

二、人體的比例

十八世紀歐洲的生物學家與人類學者開始對人體仔細觀察與測量，透過科學化的顱骨學逐漸確立了日後文化上的理解類型，然而實際上，生活於世界各地之人類，人體結構發展具備了同一性與普遍性。甚至，人類和動物的差異也比想像中更小：兩者頭部骨骼都由前額骨、顱頂骨、枕骨、顳骨、上顎骨、顴骨、鼻骨、下顎骨等構成，主要的差異並非種類的不同，而在於程度的不同。這些差異也存在於動物與動物之間，但是，以人類與動物之間的差異最明顯。

人類直立行走且腦部高度發達，因此人與動物在頭部的主要差異有二：首先是軀幹與頭部的配置，人類的頭部與軀幹在同一垂直線上，而許多動物的頭部卻與身軀呈現水平關係。其次是腦顱與面顱的比例，如果把側面的眼睛與耳孔位置做一分割線，分割線之上是腦顱範圍；動物的分割線呈斜線，而人類較爲水平線，因此人類具有更大的腦容量，人類與動物的頭蓋骨與顏面骨的比例顯著不同。

一般來說，腦部高度發達的人類，在額頭垂直下方有凸出的鼻子與極爲發達的下顎。但是，動物的額頭較低且極爲後斜、鼻子寬扁且貼近臉部、口部前突、下顎骨內縮且極不發達。人類的幼年期在外觀上共存著特徵，例如：飽滿、突出的額頭、略扁的鼻子、細而略縮的下顎；隨著年齡的增長鼻骨逐漸增高、下顎逐漸強大突出。

在人物描繪的過程中，要把形體畫準就要先注意比例關係。在美術發展史上，比例是常被應用的，適當的比例甚且被視爲是美的代名詞。美術中提到的比例通常指物體之間形的大小、寬窄、高低的關係。人體比例通常是以「頭身」爲單位，「頭身」是身高與頭部的比例單位，幾「頭身」代表身高爲頭高的幾倍。一般眞實人類的成人頭身比例大致在六至八頭身之間，在藝術家眼中，以肚臍爲分界，下肢與身高比要接近 1：1.618 的黃金比例，才是被認爲最美的。

古希臘相信人體的「美」是有客觀的比例規則，因此早期雕像，頭部和身軀的比例率是一比六，後期則演變爲一比七。達文西按照一位古羅馬建築師，維特魯威 (Vitruvius) 所留下關於比例的學說，繪製出《維特魯威人》(Vitruvian Man) 人體圖像。維特魯威人身高爲八「頭身」，兩手臂張開也是八「頭身」的距離。達文西與維特魯威都認爲理想的人的頭部應爲身高的八分之一，陰莖起始處位於身高一半之處。

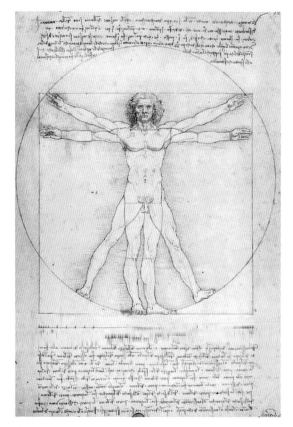

▲ 達文西 (Leonardo Da Vinci, 1452～1519) 根據古羅馬建築師－維特魯威 (Vitruvius)，所留下關於比例的學說，繪製出的人體完美比例圖。這幅鋼筆和墨水繪製的手稿，描繪男人在同位置上的呈「十」字型和「火」字型的姿態，同時也被分別嵌入矩形和圓形中。

1. 全身比例的四種典型

幾「頭身」又稱幾「頭高」，安德魯·盧米斯 (Andrew Loomis) 是美國著名插畫大師，也是著名的美術教育家，漫威、DC 眾多畫師的啟蒙導師，他在 1943 年出版的《Figure Drawing: For All It's Worth》書中，將美術用人體比例分成四型，這些比例關係往往是符合美感的理論比例：

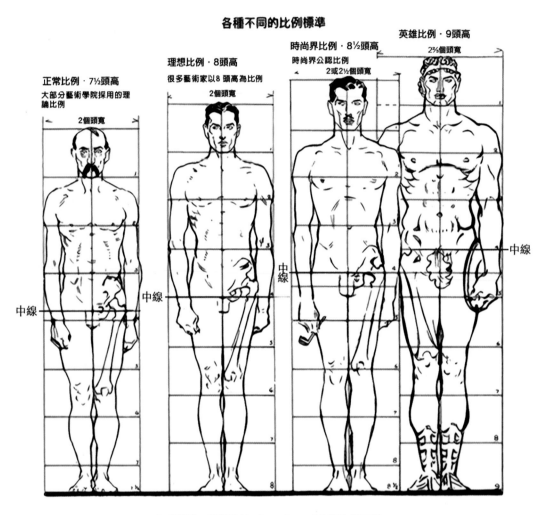

▲ 安德魯·盧米斯 (Andrew Loomis) 的比例四型

	1 頭高處	2 頭高處	3 頭高處	身高 1/2 處	5.5 頭高處	6 頭高處	足底	三角肌最寬處
1. 藝術學院的 7.5 頭高	下巴底	乳頭	肚臍	3.75 頭高 / 陰莖起始處	膝部	無標誌	7.5 頭高處	2 頭高
2. 理想的 8 頭高	下巴底	乳頭	肚臍	4 頭高 / 陰莖起始處	膝上	無標誌	8 頭高處	2 又 1/3 頭高
3. 時尚的 8.5 頭高	下巴底	乳頭上緣	臍上緣	4.25 頭高 / 陰莖	無標誌	膝部	8.5 頭高處	2 又 1/2 頭高
4. 英雄式的 9 頭高	下巴底	乳頭之上	臍之上	4.5 頭高 / 陰莖	無標誌	膝上	9 頭高處	2 又 2/3 頭高

2. 藝術學院採用的 7.5 頭高的比例

人體比例是指人體整體與局部、局部與局部之間的度量比較，它是三度空間裡認識人體形式的起點，也是藝用解剖學組成的重要部分。藝用解剖學中的「人體比例」，主要是指發育成熟健康男性的平均數據之比例。文中藝術學院採用的 7.5 頭高的比例，藉 Victor Perand 的《Anatomy and Drawing》書中之圖，做延伸說明：

• 成人男性全高的二分之一位置在體表上的陰莖起始處，之上、之下的人體各占了三又四分之三個頭長。頭頂到下巴底部的垂直距離爲一個頭長，下巴到乳頭、乳頭到肚臍、肚臍到臀下橫褶紋的垂直距離都是一個頭長，臀下橫褶紋到膝後橫褶紋是一又二分之一頭長，膝後橫褶紋到足底的垂直距離是二頭長。下巴到胸骨上緣約爲七分之二頭長的距離，胸骨上緣到胸廓下緣約爲一個半頭長的距離，肚臍到是陰莖的起始處是四分之三個頭長的距離。

• 傳統上男性大肌肉的運動量較大，因此四肢較長 ; 成人女性四肢較短、上半身較長、全高二分之一位置低於臀下橫褶紋，在左右腹腹溝會合點上，女性的乳頭略低於二頭長位置。男性的頭頂到臀下橫褶紋爲四頭長，男性、女性的膝後橫褶紋位置皆在五又二分之一位置，因此女性大腿較短。男女膝後橫褶紋到足底皆爲二頭長。

• 以男性爲例，坐正時由頭頂到椅面的距離約爲四個頭長，臀後到膝前爲二又二分之一頭長，膝上至足底爲二又三分之一頭長，足長爲1.1頭高，軀幹背面第一頸椎處到臀下橫褶紋的距離約爲三又五分之一頭長。

• 男性體形最寬之處爲肩部，幾乎可達兩個頭長的寬度，臀部爲一個半頭長的寬度，兩乳頭之間的距離約爲一個頭長的寬度。肩上至肘橫褶紋爲1.4頭高，肘橫褶紋至腕橫褶紋爲1.3頭高，腕橫褶紋至指尖爲0.7頭高。

• 比例圖中尚有許多值得細細觀察的內容，例如 : 正面第二頭高的乳頭經過背面的肩胛骨下部，第三頭高的肚臍位置比背面的腸骨嵴低，大轉子在身體側面厚度二分之一處。

• 熟悉人體標準比例後的最大好處是在沒有模特兒的情況下，也可以先依這個比例畫出人體各部所在的位置，再依體表特徵逐步描繪人體外型。另外，以標準比例來衡量你描繪的模特兒，可發現模特兒的比例差異，更可捕捉模特兒的特色。

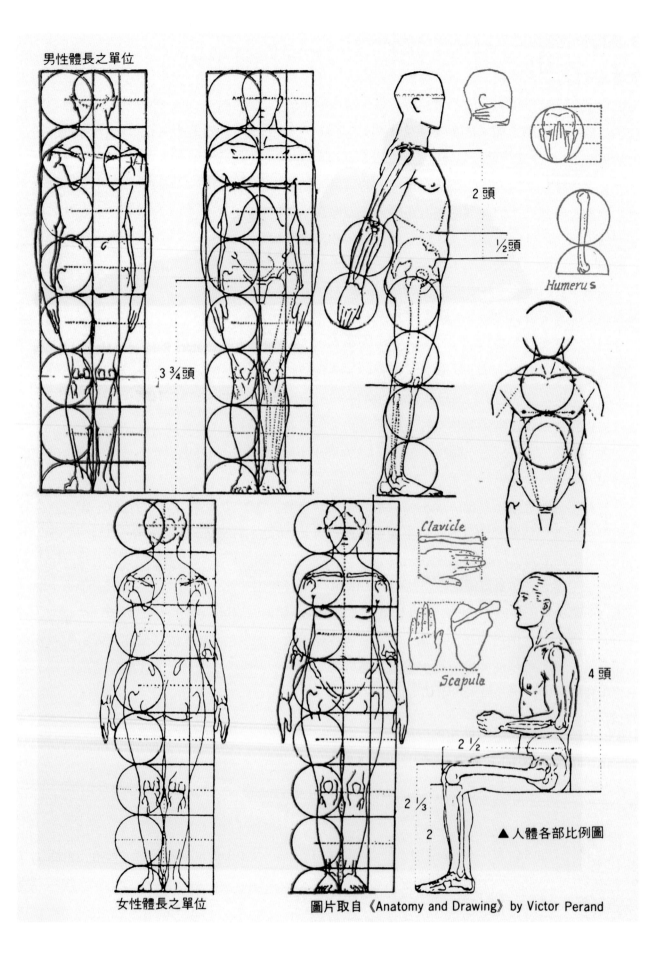

男性體長之單位

3 ¾頭

女性體長之單位

2 頭

½頭

Humeru s

Clavicle

Scapula

4 頭

2 ½

2 ⅓

2

▲ 人體各部比例圖

圖片取自《Anatomy and Drawing》by Victor Perand

3. 不同年齡層的全身比例關係

雖然人種、營養、習慣等影響著人的外觀，但是，所有人類皆有共相，不同年齡層者亦各有特徵，以下以斯蒂芬·羅傑·派克 (Stephen Roger Peck) 所著《Atlas of Anatomy for the Artist》書中的「人體成長比例圖」為基礎，再加以延伸說明。初生兒的頭部、軀幹，這些重要器官所在處占了人體近四分之三的比例，當兒嬰開始自由活動時，四肢快速的成長，至成人時頭部、軀幹占了人體7.5頭身中的 4 頭身以上。初生兒的下肢僅占全身分四之一的比例，至成人時下肢占了 7.5 頭身中的 3 頭身多，由此可頭部、軀幹與四肢，在成長過程發育的差異。以下是各體表標誌在全身的比例位置：

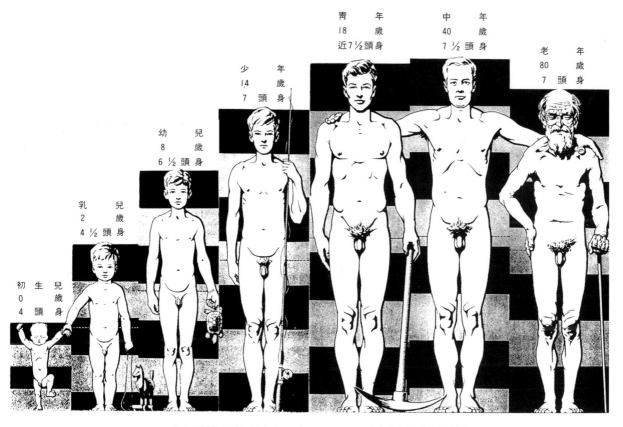

▲ 斯蒂芬·羅傑·派克 (Stephen Roger Peck) 的人體成長比例圖

	身高	乳頭位置	肚臍位置	陰莖起始處	身高 1/2 處	膝中央處
0 歲初生兒	4 頭高	1.3 頭高	2.1 頭高	2.7 頭高	1.9 頭高處在肚臍之上	2.2 頭高
2 歲乳兒	4.5 頭高	1.5 頭高	2.2 頭高	2.9 頭高	2.25 頭高處在肚臍	3.5 頭高
8 歲兒童	6.5 頭高	1.7 頭高	2.7 頭高	3.4 頭高	3.15 頭高處在下腹膚紋	4.8 頭高
14 歲少年	7 頭高	1.9 頭高	2.8 頭高	3.6 頭高	3.4 頭高處在下腹膚紋與陰莖起始間	5 頭高
18 歲青年	近 7.5 頭高	近 2 頭高	2.9 頭高	3.7 頭高	3.65 頭高處在近陰莖起始	5.4 頭高
40 歲中年	7.5 頭高	2 頭高	3 頭高	3.75 頭高	3.75 頭高處在陰莖起始	5.5 頭高
80 歲老年	7 頭高	2.1 頭高	2.9 頭高	3.5 頭高	3.5 頭高處在陰莖起始	5.2 頭高

4. 成人男女的頭部比例

傳統上男性的活動力、勞動量較多、骨骼與肌肉較發達，因此外觀較剽悍，線條凹凸明顯。而女性的活動力、勞動量較少，骨骼與肌肉較不發達，且肩負孕育胎兒的責任，因此脂肪較厚、外觀較柔和、體表凹凸不明。雖然男女頭部比例相似，但是，其中的差異以安德魯·盧米斯所著《Drawing The Head & Hands》中的「頭部比例圖」爲基礎，加以延伸說明。

- 藝剖中研究的對象，皆以成人男性爲主軸，成人男子頭部的高度約爲三又二分一單位，下巴到鼻底、鼻底到眉頭、眉頭到髮際各爲一個單位，髮際到頭頂是二分之一單位。正面眉頭至頭頂的腦顱占一又二分之一單位。

- 頭部高度的二分之一在黑眼珠位置，耳朵介於眉頭、鼻底間。鼻底、下巴的上三分之一處在上下唇縫合間，鼻底、下巴的二分之一處在下唇緣。

- 女性眉頭至頭頂也是 一又二分之一單位，但是，女性的髮際線較低。女性的眉、眼距離較遠、鼻較窄、口較窄而豐滿。男性的髮際線較高，太陽穴處的頭髮稍向後移。

- 從側面圖可見，女性的額頭較垂直，男性額較向後傾斜，因爲男性的眉弓隆起較突出(見側面圖)、眉弓較突出(見側前角度的遠端輪廓)。男性的下顎角轉角較明顯，女性上眼皮的眼眉距離較遠、女性的眼睛較大、口唇較窄而豐滿。

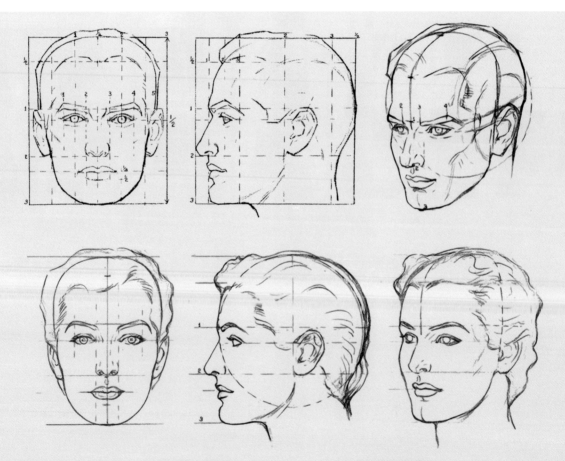

▲ 安德魯·盧米斯 (Andrew Loomis) 的成人男女頭高比例圖

5. 不同年齡層的頭部比例關係

人類皆有共相，不同年齡層者皆有各自特徵。腦部是人體中最重要的器官，新生兒出生時側面的面顱與腦顱的比例是1：8，出生後隨著開始呼吸、咀嚼、言語活動時，面顱以較快速度成長，二歲乳兒側面的面顱與腦顱的比例是1：6，五歲幼兒是1：4，十歲兒童是1：3，成年男女是1：2，老人是1：2.5。從側面圖中可見面顱與腦顱發育過程的差異。有關不同年齡層的頭部外觀以安德魯·盧米斯所著《Drawing The Head & Hands》中的「頭部比例圖」為基礎，加以延伸說明。

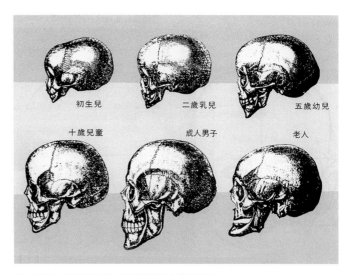

▲ 不同年齡層側面的面顱與腦顱之比例差異

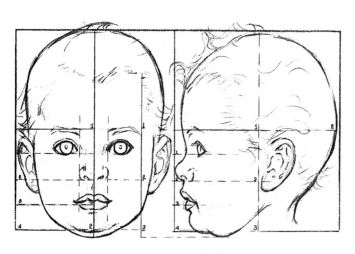

▲ 圖1：安德魯·盧米斯所繪的「嬰兒」比例圖

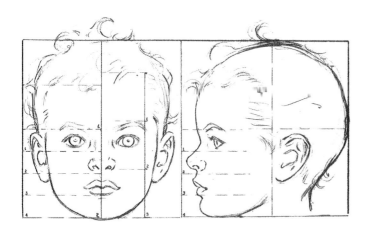

▲ 圖2：安德魯·盧米斯所繪的「幼兒」比例圖

安德魯·盧米斯所繪的比例圖中展現了不同年齡層的頭部發育的比例與體表變化。首先，以「嬰兒」、「幼兒」與上頁「成人」的比例對照：

- 圖1 嬰兒的頭高是四個單位，全高的二分之一在眉毛，因此正面腦顱占整體的二分之一。成人的頭高是三又二分之一個單位，全高的二分之一在黑眼珠，正面腦顱占整體的的七分之三，出生時腦顱比面顱超前發育。耳孔之上、耳孔之後是腦顱範圍，所以，嬰兒的耳朵位置較低、較後。與成人相較，眉毛、鼻底之間的眼範圍占較大的比例、鼻較短；鼻底的下二分之一處在下唇中央，成人則是下唇下緣，因為嬰兒下巴短、尚未發育。

- 圖2 隨著開始咀嚼、言語，幼兒的下巴逐漸增長，臉部比例略擴大、腦顱比例略小，因為眉毛、眼睛略微上移。

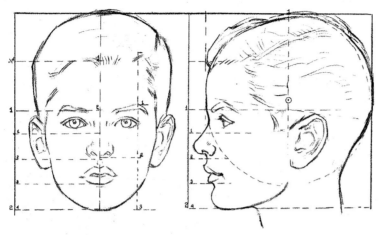

▲ 圖3：安德魯·盧米斯所繪的五、六歲的「小男孩」比例圖

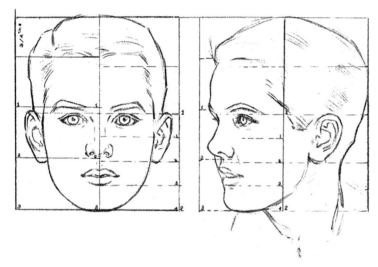

▲ 圖4：安德魯·盧米斯所繪十三、十四歲的「男學生」比例圖

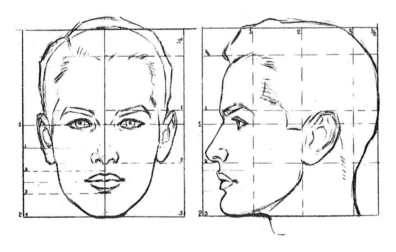

▲ 圖5：安德魯·盧米斯所繪的十七、十八歲的「男青年」比例圖

嬰兒、幼兒期的男女外觀上沒有差異，到了四、五歲開始，男女的差異逐漸明顯。本頁是五、六歲的「小男孩」及十三、十四歲的「男學生」與十七、十八歲的「男青年」，而下頁是同齡的女性，圖中同時也兼顧了外貌變化。之所以將同年齡層的男女分頁而不把男女圖並排，一方面是因為成年前的女性顯得較成熟，另一方面同頁中可以比較同一性別隨著年齡逐漸改變的狀況。

● 圖3 五、六歲的「小男孩」
隨著面顱逐漸向下生長與嬰兒肥的削減，臉部收窄。眼球在初生時幾乎已發育完全，所以，在面顱增大時眼睛變化較小、眉眼所占的比例較嬰兒小很多；嬰兒的眉眼占眉下的四分之一範圍，小男孩不足四分一，很顯然鼻子長長了。小男孩的下巴也長長了，鼻底之下的口唇位置提高了。側面的眼尾到耳朵的空間成人是二個眼睛寬度，青年期前都是超過二個眼睛寬度。

● 圖4 十三、十四歲的「男學生」
這個年齡有的很稚氣、有的很有成人的樣子。隨著面顱逐漸向下生長，整個頭高是三又四分之三單位，髮際到頭頂是四分之三單位，而全高的二分之一在上眼瞼的位置，還未達到成人黑眼珠位置。下唇緣逐漸接近鼻下二分之一處、已經失去嬰兒期上唇較長的樣子。

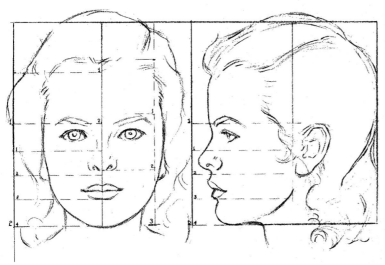

▲ 圖6：安德魯·盧米斯所繪的五、六歲「小女孩」比例圖

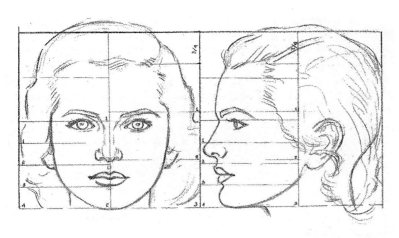

▲ 圖7：安德魯·盧米斯所繪的十三、十四歲「女學生」比例圖

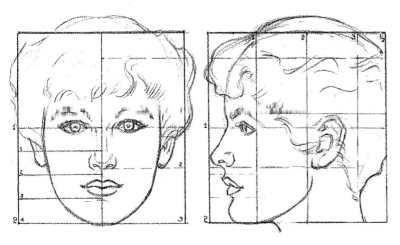

▲ 圖8：安德魯·盧米斯所繪的十七、十八歲的「女青年」比例圖

鼻翼較擴大，下巴較發達、較前突。耳朵位置上移漸接近眉頭的水平。

• 圖5 十七、十八歲的「男青年」
比例與成人相同，頭高二分之一位置在黑眼珠，耳朵位置在眉頭與鼻底間。骨骼逐漸明顯，眉骨、頰突隆、下顎角逐漸成型，臉頰緊實平滑，髮量、眉毛濃度增加，耳朵明顯已失去幼兒時的圓味。

• 圖6 五、六歲的「小女孩」
男孩和女孩縱向的比例是相同的，而女孩橫向較寬，顯得比同齡的男孩成熟。小女孩和小男孩最大的區別在女孩額頭飽滿、臉頰豐潤、眉眼距離稍寬、上眼皮飽滿。口較小而豐滿，下巴圓潤、頸部細小。

• 圖7 十三、十四歲的「女學生」
這個年齡的女孩很有成人的樣子，隨著面顱逐漸向下生長，整個頭高的二分之一在上眼瞼的位置；鼻子加長、下巴加長，臉頰顯得收窄一些。

• 圖8 十七、十八歲的「女青年」
比例與成人相同，頭高為三又二分之一單位，全高的二分之一位置在黑眼珠處，耳朵位置在眉頭與鼻底水平間。骨相不明，逐漸失去過去的粗壯感，身體各部具光滑、圓潤感。

三、不同年齡層的外形差異

人一生的成長可分生理成長和個人發展的演進，生理成長是指外貌、身形等的轉變，而個人發展是指一個人在能力和情感、人際應對上的改變。本文僅針生理成長來做解析索，對整個人生是經歷長長的流程，外貌、身形隨著成長一點一點的逐漸轉變，爲方便分析和理解，本章概括地把人的一生分爲六個階段，它們分別是嬰兒期(0-1歲)、幼兒期(3-7歲)、少年期(9-14歲)、青年期(18至30歲)、中年期（40-55歲）、老年期（70歲以上）。研討其中的發展概觀、頭部、軀幹、上下肢的外形，期能對於各年齡與性別的發展做出統整與類比的描述。

Ⅰ. 嬰兒期（0 至 1 歲）

根據《說文解字》所述，嬰兒的「嬰」字，本意爲女性的頸部之珍貴飾物，後引申解作爲抱在胸前哺乳之初生兒。而嬰兒的英文「infant」源於拉丁文「in-fans」一詞，意爲「不懂說話」，英文一般語意下是指小於一歲或未懂得走路的人類。中文中「嬰兒」則指一歲以下或未斷奶的幼兒，不管是否能夠行走。

嬰兒圓墩墩的身形、肌膚細嫩、肚子圓、手短腳短，十分可愛。嬰兒外觀上有什麼特徵？

1. 嬰兒的頭很大，藝術學院所採用的理論比例是新生兒身高爲四頭身，全高二分之一位於肚臍之上，頭頂至臀下約 2.8 頭身，這意味著頭部、軀幹佔全身很大的比例，上半身遠比下半身更長。

這是因爲胎兒在母體時，重要器官較四肢超前發育，因此頭大、軀幹長。剛出生的嬰兒，腦顱上有兩處囟門沒合攏，一個在後腦枕部，稱後囟，一個在頭頂，稱前囟；後囟的縫隙較小，通常在出生六週就閉合，前囟則在一至一歲半時才閉合。囟門目的是讓胎兒頭部能夠收窄，以順利地通過產道，也是出生後給予腦部更易發育的空間。隨著成長，四肢發育開始加快，至成年時，頭部僅比原來增長了 1 倍、軀幹增長了 2 倍、上肢增長 3 倍、下肢增長 4 倍，全身由原本的四頭身成長到七又二分一頭身。頭部由於顏面的加速發育，初生嬰兒頭高二分一位置原本在眉毛，成人則在眼睛位置，也就是嬰兒眉毛以上的腦顱原本占二個單位，至成人時降爲一又三分一單位。

2. 嬰兒時期的胸部小而腹部大，胸廓短而闊，呈圓筒狀，肋骨方向水平，胸窩並不明顯。嬰兒肚子圓墩墩的並不是因爲脹氣，而是胎兒捲曲在母體中，骨盆與胸廓間的距離拉近，因此腹肌及腹壁鬆弛、突出，骨盆上的腸骨棘因腹部鼓起而不明顯，但腹股溝清晰可見。吃飽後腹部比較膨

▲ 山姆金克斯 (Sam Jinks) 2006 作品《無題（大嬰兒）》由於胎兒在子宮內呈蜷曲狀，出生後嬰兒的小腿仍由膝部向內下彎，雙腿伸直的腿部呈「O」型。

隆，餓了或剛排便後腹部略顯平坦。隨著年齡的增長，身體不斷活動，腹肌不斷發育，嬰兒的肚子會逐漸平坦的。

3. 胎兒在母體中頭部和膝相依偎、全身捲曲，因此側面脊柱呈「C」字，腿部呈「O」型。小腿由膝部向內下彎，因此伸直雙腿並行時，膝部外開、雙腿呈「O」型。未滿三歲時膝較平滑，三歲以上始生髕骨。

4. 由於在母體中呈捲曲狀，因此初生嬰兒的背很平，頸部細而短，多環狀皺紋，肩部窄小，尚未展開。當她開始抬頭探索外界時，脖子逐漸長長，脊柱的「頸彎曲」逐漸形成；當她開始學步時，為了維持身體平衡，脊柱的「腰彎曲」開始形成，由此脊柱逐漸有了成人曲度的雛形，由原來的平背轉為有弧度背部。胎兒離開子宮後，生長空間不再受壓迫，所以嬰兒臥躺時，是以最放鬆的姿勢展現：屈膝，雙腿合成「◇」型。1-2歲的幼兒小腿仍彎彎的，仍似「O」型腿，之後彎曲的現象就逐漸消失了。

5. 嬰兒多數白白胖胖、曲線柔和，這是因為皮下脂肪在出生後迅速累積，在九個月時達到最高點後逐漸下降。嬰孩頭長約佔身長的四分之一，兩歲時約為 4 又 1/2 頭身，由於腦顱發育較早，因此側面頭部寬於正面，上大下小、短闊渾圓。從正面看，頭高二分之一位置在眉毛；側看面部所佔比例特別小，側面面顱與腦顱為 1：8，成年男女是 1：2。成人側面的眶外角到耳前緣的空間寬度為二個眼睛的寬度距離，嬰兒距離更長。平視時成人耳殼介於眉頭與鼻底間，嬰兒耳殼位置更低，這些都是因為嬰兒腦顱較大，顳骨的外耳道位置降低、較後所造成。

6. 臉頰豐滿向外上方擴張，內有固體狀

▲ 離開子宮後，生長空間不再受壓迫，所以，嬰兒臥躺時，是以最放鬆的姿勢展現：屈膝，雙腿合成「◇」型。

▲ 初生嬰兒的頸部細而短，多環狀皺紋，肩部窄小，腹部比胸部、肩膀寬。

後囟門
矢狀縫
冠狀縫
前囟門

▲ 剛出生的嬰兒腦顱上有兩處前囟門、後囟門，照片中頭頂反光處為前囟。囟門既是讓胎兒頭部能夠收窄，以順利地通過產道，也是出生後給予腦部更易發育的空間。

的「吸奶墊」，這個結構是在防止吸奶時
雙頰時時內陷，無法有效率的進食，以
固體食物進食後「吸奶墊」逐漸消失。鼻
骨尚未發育完善，鼻樑圓而低，鼻頭稍
向上翻仰，似朝天鼻。嬰兒上唇較下唇
寬而向上開，上唇呈波浪狀；下唇平而
內收，口角較低。下顎骨很小並後縮。
綜觀仰鼻、上唇突出、下唇內收、豐頰、
下顎收，這些結構都有助於貼近母體吸
食母奶，母親圓鼓的乳房不致於堵住鼻
孔或抵住下巴而吸食不便。

7. 人類的視覺器官約在七歲時發育完
成，因此嬰兒的眼睛比其它部位超前成
長，所以，內眼角與內眼角距離超過一
隻眼睛寬度 (成人為一個眼睛寬度)。新
生兒由於長期受羊水的浸泡而皮膚疊皺，
眼部水腫成「魚泡眼」，成長後此現象逐
漸消失。眼睛外表雖與成人無異，但視
力似未發展完全，六個月大時雙眼才較
能一起固視目標，此外由於顴骨較平，
有的在顴骨處有稱為「印地安紋」的凹陷。
前額骨和枕骨顯著突出，額頭顯得寬而開
朗、額結節明顯，眉毛、頭髮顏色淡而稀
疏。

▲　喬治‧亞科維迪斯 (George Iakovidis ,1853-1932)──《第一步》，
1889
希臘畫家描繪出學步嬰兒、少女、老人外形的差異，以及嬰兒大大的頭、
小小的臉、小腿往內彎的弧度。

8. 六個月以前未生牙齒，大約到 2 歲半至 3 歲時長齊 20 顆乳牙 。一周歲內，嬰兒的手部結構特
徵不明，看起來肉墩墩的，手的基底部總是可見摺痕。 手部常呈屈曲狀，掌背與掌面渾圓豐滿，
手掌比手指厚很多，手指短而柔軟，關節深藏在皮膚裡，關節處形成凹人的小窩。上臂、前臂呈
一節節的圓胖外觀，一歲的孩子可較穩妥的抓取與觸摸。

▌嬰兒與其它年齡層的身形差異

▲ 威廉·阿道夫·布格羅（William-Adolphe Bouguereau, 1825-1905）──《慈善》，1878
與成人相較，嬰兒的臉小、腦大、頸短、背平。

▲ 威廉·阿道夫·布格羅（William-Adolphe Bouguereau, 1825-1905)──《慈善》，1859
嬰兒的腦大於臉，圓墩墩的身形、肚子圓、肌膚細嫩。

▲ 安尼巴萊·卡拉奇 (Annibale Carrache, 1560 - 1609))──
《櫻桃聖母》生殖器上方的弧形溝紋是「下腹膚紋」，成人的下腹膚紋由左右腸骨前上棘，向下延伸至恥骨聯合上方，由於嬰兒的肚子很大，所以，腸骨前上棘隱藏、下腹膚紋上移。女性或胖子的下腹膚紋位置亦較高。

▲ 威廉·阿道夫·布格羅（William-Adolphe Bouguereau, 1825-1905) 未完成的油畫，1981
嬰兒全身圓墩墩、肌膚細嫩、手與腳短很小，十分地惹人憐愛。成人的手是 0.7 頭長、腳丫是 1.1 頭長。

■ 嬰兒的身形差異

◀ 范戴克 (Anthony van Dyck, 1599-1641)) ——《嬰孩耶穌習作》
魯本斯愛徒十九歲時所繪製，以直覺流動的筆觸，描繪新生兒肢體的活力與肌膚彈性。

◆ 布格羅（William-Adolphe Bouguereau）——《兒時的丘比特和賽姬》，以嬰兒後的身形表現可愛的天使。

▶ 希臘雕刻家波厄多斯 Boethos 的《抱鵝少年》，以嬰兒的身形表現頑皮的幼兒。

■ 嬰兒與其它年齡層的容貌差異

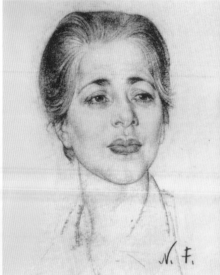
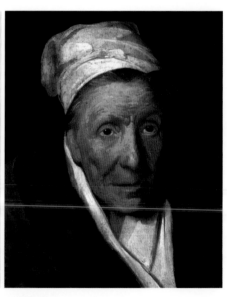

◀ 朱傳奇的東方少女素描，少女有如初綻的花苞，臉頰肉肉的，未修飾的眉、微翹的唇，充滿稚氣。

◆ 尼古拉·費欣 (Nicolai Ivanovich Fechin,1881-1955) 的婦人，圖中的婦人應是額肌中段較常收縮，因此眉頭上移，眉型成八字眉。細細的眉是成年後女子常見的修飾，眼尾下垂等，是中年女子的樣貌。

▶ 傑利柯（Théodore Géricault, 1791-1824）——《賭博偏執者》，表達了偏執者的游移眼光，很棒！削瘦的臉上眉弓、顴骨、顳骨弓、頰凹、下顎骨骨相一一展現。額上的細紋、瞼眉溝、鼻唇溝，這都是典型老人的樣貌。

▌嬰兒的容貌差異

◀ 菲利普·法勞特 (Philippe Faraut)
旅美法國雕塑家描繪朝天鼻、上唇上翹、口角低、下巴收，這都是典型嬰兒的樣貌。由於嬰兒顴骨較平，從內眼角斜向後下的是「印地安紋」。

◆ 安娜·蘿絲·貝恩 (Anna Rose Bain)
胖呼呼的臉頰肉都流下來，嬰兒的臉頰特別隆突是因為頰內藏有吸奶墊，它是一種防止吸奶時雙頰內陷的結構，待開始進食固體食物時就逐漸消減。初生的嬰兒幾乎是肩膀與頭部相連，看不到脖子，在開始抬頭、活動脖子探索世界時，脖子長度才逐漸長長。

▶ 作者佚名
額頭飽滿、眉毛很淡、鼻樑低鼻頭上揚、臉頰肥嘟嘟的、上唇長而翹、口角低、下巴小巧而後收、耳朵圓圓的、骨相不明，畫家掌握了嬰兒每一項特徵。

◀ 魯本斯 (Peter Paul Rubens ,1577-1640)
頸上的珊瑚項鍊把我們的目光聚焦在嬰兒的臉上，肥嘟嘟的臉頰、後收的下巴、上唇上掀，既生動又華麗的展現了這年紀之特色。

◆ 男嬰生活照

▶ 稚齡的兩兄弟生活照，小弟弟臉頰飽滿、鼻子短，隨著成長而臉部加長後，鼻子逐漸增長，頰內的吸奶墊逐漸消失。

■ 嬰兒臉部特色，右圖是 AI 自動生成的嬰兒影像，圖片取自 https://generated.photos

額頭寬闊, 額結節明顯. 前額和枕骨突出

黑眼珠很大, 兩眼距離較遠, 超過一個眼睛寬度

眼尾至耳前緣超過二個眼睛寬度

耳朵位置低且圓厚;

鼻頭圓而上揚, 似朝天鼻

臉頰豐滿, 內含固體狀的吸奶墊

唇上長下短、上翹下內收, 口角低

下巴後收

幾乎看不到脖子

■ 嬰兒的手和腳

嬰兒的解剖結構不明，看起來肉墩墩的，上臂、前臂呈一節節的圓胖外觀。手部常呈屈曲狀，掌背與掌面渾圓豐滿，關節深藏在體表形成小窩，手的基底部總是可見數條摺痕，手掌比手指厚很多。腳丫亦呈圓胖外觀，足弓不明，腳趾肥肥的，成人的踇趾趾尖上揚、其它四趾下趴，嬰兒亦是如此。

II. 幼兒期(3-7 歲)

幼兒也稱為幼童，是學步之後到學齡的這段時間，此階段常被稱為玩要期，是兒童階段中較前期的部份。這個階段的大腦生長格外明顯，例如：在二歲時大腦為成年時大腦重量的 70%、六歲時大腦已成長至 90%。大腦增長之後，認知能力會突然增加，小孩在五歲左右開始能夠正確的言語表達，及具備手眼協調能力。此階段的生理發育有其固定的模式：先發展大肌肉，之後才發展小肌肉，大肌肉用於行走，跑步和其他肢體活動；小肌肉用於精細的運動技能，例如拾起物體、寫字、繪圖、投接東西。

1. 幼兒雖然長高了，但是他的外形仍存留著很多嬰兒的痕跡。嬰兒圓墩墩、四頭身的身形至幼兒期四肢加速生長至五頭身；嬰兒全高 1/2 位置在肚臍之上，幼兒全高 1/2 位置在肚臍到陰莖起始下四之一處 (見比例單元)。幼兒時期下肢快速發育、身高逐漸抽高，側面脊柱還是略呈直線，背部曲度不大。在此時期肌肉發育不明顯，由於皮下脂肪發達，關節處的骨骼在體表

▲ 威 廉· 阿 道 夫· 布 格 羅 (William-Adolphe Bouguereau, 1825-1905)──《該隱與亞伯》
幼兒仍保有頭大臉小、脖子短、肚子大的身形。

上也未造成明顯的突起。

2. 幼兒時期諸如胸廓短闊、胸窩不明、背部平坦，這都與嬰兒期類似，不過幼兒的四肢顯得較細瘦。身體發育的關鍵期是在 8 歲，8 歲時身高達到六又二分之一頭身，軀幹較 2 歲時增長了兩倍，脊柱逐漸發展為 S 型。

3. 側面腦顱在枕骨到眉骨之間，之下

▲ 威廉·阿道夫·布格羅 (William-Adolphe Bouguereau, 1825-1905)──《欽佩》

是面顱。五歲幼兒的側面的面顱與腦顱比例為 1:4，成人側面面顱與腦顱比例為 1：2，兩者相距甚遠，因此幼兒的眼尾到耳前緣之間的距離仍舊很寬，耳朵顯得稍微纖小。

4. 幼兒正面頭高 1/2 位置由嬰兒時期的眉毛位置略微降低，男童和女童的頭部比例幾乎一樣。此時左右內眼角之間的眼距仍大，但女童的兩眼距離又較男童來得更寬。眼球在 7、8 歲發育完成，幼兒的虹膜（黑眼珠）仍舊顯得比較大，眼眶內的眼白較成人少。

5. 幼兒的頭髮較新生兒濃密，男孩的頭髮生長速度較女孩來的更快。鼻子仍舊圓而上仰，顴骨隨年齡增大而略微上移，臉頰內部的吸奶墊在 7 歲完全消失後，面部凹凸才逐漸顯現。

6. 嘴部比例仍小，上唇仍較下唇寬而上翹、口角偏低。 乳齒上下排各 10 顆，兒童的齒縫間隙較大，約於 6 至 7 歲起開始換長恆齒，下顎開始發育而下巴逐漸突出，女生的下顎較圓潤。頸部細小，仍見環形皺紋。男女童的肩部都相當窄。

8. 幼兒的手短而柔軟，關節形成小窩，至 8 歲時，手臂以瘦長為特徵，上肢不再是肉厚肥短形狀，8 歲後關節不再呈小窩，而手指也逐漸瘦長、指尖較扁平，整體不似嬰兒時期柔弱。

9. 幼兒時期除外部性徵外，兩性外觀沒有明顯差異，骨盆大小和形狀也差不多。不過男童下肢的肌肉稍微明顯些，女童的皮下脂肪較多而肌肉較不明顯。三歲幼兒的髕骨開始生長，在體表漸漸浮出，也開始形成足弓的弧度，尤其在 4 至 5 歲時發展快速，6 歲後足弓生長趨緩。至於腳部的形狀，男童的腳一般而言較厚實、女童的腳較單薄。

▌ 幼兒與其它年齡層的身形差異

▲ 安東尼·范戴克（Anthony van Dyck, 1599-1641）──《查爾斯一世的三個孩子》
幼兒的脊柱較平直、肚子大大的、身型鈍鈍的。

▲ 勞拉·阿德琳·蒙茨·萊爾 (Laura Muntz Lyall RCA,1860-1930)──《餵兔子的孩子》描繪荷蘭少女與幼兒的生活。

▌ 幼兒的身形差異

◀ 威廉·阿道夫·布格羅 (William-Adolphe Bouguereau, 1825-1905)──《溪畔的女孩》
幼兒身形肉肉的，脂肪多而肌肉尚未發育、骨相不明。

◆ 威廉·阿道夫·布格羅 (William-Adolphe Bouguereau, 1825-1905)──《李子》

▶ 喬舒亞·雷諾茲（Sir Joshua Reynolds, 1723 - 1792 ）──《小山謬》（The Infant Samuel）

◀ 迪翁·鄧肯 (Deon Duncan)──《什 麼事？》（What's Up?）青銅肖像，前突的肚子更襯托出腿部的後曳。

◆ 威廉·阿道夫·布格羅 (William-Adolphe Bouguereau, 1825-1905)──《邱比特》
畫家以幼兒的身形來表現天使，肩膀窄而肚子圓，骨骼、肌肉凹凸不明。

▶ 威廉·斯特朗 (William Strang, 1859-1921)──《涅莉·畢斯蘭》(Nellie Billsland)
眉以上的腦顱占了很大的比例，眼睛大大的、兩眼距離很開、較短的鼻子、下巴小巧，這都是幼兒的特徵。

■ 幼兒與其它年齡層的容貌差異

▲ 伯莎·韋格曼 (Bertha Wegmann, 1847-1926)——《柔情時分》，1877
婦人頭型較長、臉較大較瘦、幼兒頭型較圓、臉較圓而寬，幼兒的眼睛、黑眼珠與成人幾乎一樣大，常通幼兒呈現較少的眼白。幼兒的口較小、口角較低、上唇長而上翹。

▲ 瑪麗·卡薩特 (Mary Cassatt, 1844-1926)——《縫紉的少婦》，1900
幼兒臉較小、腦較大，由於臉頰內還殘留有吸奶墊，因此臉頰飽滿。婦人臉頰較瘦削。

▲ 阿爾伯特·安克 (Albert Anker, 1831-1910)——《在灶台上睡著的兩個小女孩》，幼兒的臉頰仍殘留著幼兒時肥嫩，少女則較為清瘦。
◆ 威廉·斯特朗 (William Strang, 1859-1921) 的少女像——《維拉》(Vera)，少女的臉頰雖然仍舊嘟嘟的，但鼻樑長長了，稚氣漸消。
▲ 威廉·阿道夫·布格羅 (William-Adolphe Bouguereau, 1825-1905) 的少女像
鼻樑長長了、雙眼距離拉近了、骨相漸顯，與幼兒的稚嫩大不相同。

■ 幼兒的容貌差異

◀ 薩金特（John Singer Sargent, 1856-1925）──《羅伯德塞夫爾》（Robert de Cévrieux），1879
印象派畫家筆下抱狗的小男孩，小男孩仍存留著嬰兒期短而上仰的鼻型。

◆ 湯馬士·勞倫斯 (Thomas Lawrence, 1769-1830)──《紅衣少年》，1825
英國肖像畫家描繪的小男孩，小男孩的眼睛深邃、鼻樑高起，是西方人樣貌的雛形。

▶ 東方小男孩生活照，東方小孩很多是單眼皮、上眼皮較厚、虹膜顏色較深，這些都是在阻擋強烈的陽光的傷害。

■ 幼兒的外形持色

腦顱大而面顱小，
五官未展開、位置偏下

眉弓不明眉毛淡

黑眼珠仍很大，
兩眼距離仍較遠

鼻頭仍帶圓味、略上揚

臉頰還有嬰兒肥，
皮膚光滑柔軟、骨相藏

口小且上唇突、下唇收

◀ 威廉·斯特朗 (William Strang, 1859-1921)──《阿奇肖像》（Archie）
幼兒的臉頰仍殘留著嬰兒時期的肥嫩，因此從側面也可看它的隆起。

▶ 摩根·威斯特林（Morgan Weistling）的粉彩畫《小男孩》

◀ 委拉斯開茲 (Diego Velázquez, 1599-1660)——《小女孩肖像》，1940
畫中小女孩額頭飽滿，是典型女性的前額，側面看女性的前額是垂直的，男性是後斜的。

◆ 魯本斯 (Peter Paul Rubens ,1577-1640)—《卡拉·瑟琳娜·魯本斯像》（Portrait of Clara Serena Rubens），1616

▶ 艾華·哈里森·梅 (Edith Wharton , 1862-1937)——《伊迪絲·沃頓》（Edith Wharton），1870

◀ 威廉·阿道夫·布格羅 (William-Adolphe Bouguereau, 1825-1905)——《側面的小女孩》，1881
畫家畫出女性飽滿的額頭及幼兒肥嘟嘟的臉頰、上唇上翹、下巴後收，幼兒的頸部已逐漸長長。

◆ 尼古拉· 舒里金 (Nikolai Shurygin, 1957-)——《女孩肖像》

▶ 東方小女孩

III. 少年期（9 至 14 歲）

少年是幼兒和青年期之間的階段，一般會以青春期開始之時認定爲少年期的結束。少年期通常是指還沒有出現第二性徵的男孩和女孩，少年期多半是指 9 到 14 歲，其實年齡只是粗略象徵。少年階段的外形是人生中急速變化的時期，從 8 歲至 14 歲短短 6 年間，就足以擺脫原來可愛飽滿的稚氣，長大成亭亭玉立的少年男女，輪廓起伏漸漸明顯，頭身比例變化亦相較其他年齡階段大，逐漸爲成年後的外形奠定基礎。

▲ 查爾斯·巴特利特 (Charles_Bartlett,1860-1940)──《羅馬的俘虜》
從幼兒、少年、青少年、青年 ... 不同年齡層、比例、體型一一呈現，相較於青年士兵，少年的身形細長，肌肉未發育完成，肢體起伏少。

1. 9 至 14 歲的少年頭身比約爲六又二分之一頭身至七頭身，全高 1/2 高度位置落在下腹膚紋與陰莖起始處之間。
此時是從孩童體型發育到成年人體型的過渡期，身高體重開始增加，肌肉發達，皮下脂肪減少，皮膚趨於繃緊。

2. 約 10 歲開始進入所謂的「青少年期」，13 歲後身體逐漸發育，女性雌激素分泌增多，成熟較快；男孩在 14 歲之後生長速度會超過女孩，長成後一般會比女性高。

3. 軀幹整體趨勢方面，男女此時脊柱的頸彎曲、腰彎曲弧度發展得更加明顯，肩胛岡也顯著於外表。少年的背部肌肉發展，胸廓曲線也更明顯，肋骨斜度較大，相較下少女的背部肌肉不明顯、肋骨斜度較緩，腰身較窄。

4. 少年時期四肢骨骼加長增厚，手部皮膚顯得厚實堅韌，雖然腕骨未完全骨化，但是腕部小

▶ 安東尼奧·卡諾瓦 (Antonio Canova,1757-1822)──《代達羅斯（Daedalus）和伊卡洛斯（Icarus）》
中年父親的身型雖然壯碩，但已呈現鬆跨的痕跡，年少的兒子身形瘦長，但是，肌膚緊實、表層依附著結構。

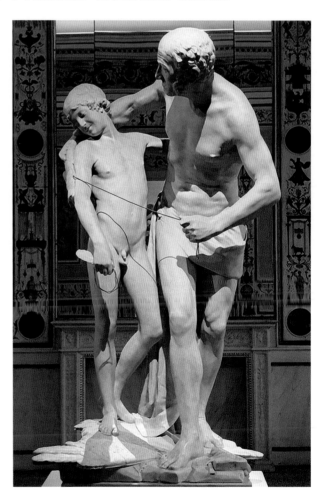

指側的尺骨莖突開始出現。11~12 歲少年手掌面肌肉結實，關節漸明顯，手長約等同於成年人掌根至中指第二指節皺褶處的長度。而當手部活動時，手背的肌腱浮現，已不若兒童時期柔軟圓潤。

5. 下肢方面，兒童和青少年膝關節脛骨粗隆上的連結腱膜處有一增生的軟骨組織「生長板」—會使身長變高，少年期肌肉快速生長，骨化速度不一，有些人皮膚表面會因快速長高而留下淡色生長紋路。迅速生長停止的時間約在 15-16 歲左右，身高逐漸固定下來。

6. 少年期的顏面在頭部所佔比例，以 10 歲少年為例，側面的面顱與腦顱比約為 1:3，成人為 1：2。總體說來面部特徵說明如下：

- 皮膚平滑，面部肌肉圓潤豐滿，西方人臉頰常帶雀斑。

- 額頭部分，由於寒冷地區在傳統上嬰兒常以趴下姿勢睡眠、側面下貼，因此西方人額前至額側轉角較銳利，側面顴骨弓較不明顯。由於側面受壓，臉部正面輪廓凹處更凹、凸處更凸，五官非常立體，頭部側面較寬、正面較窄，在少年期已逐漸顯現

▲ 俄羅斯美術學院素描

和少年相較，青年的身型壯碩，肩膀開闊，肌肉發達，因此體表凹突起伏明顯。

1. 胸骨柄與胸骨體會合處隆起，因此中胸溝於此中斷
2. 乳下弧線　3. 胸窩　4. 正中溝　5. 鋸齒狀溝　6. 側胸溝　7. 三角肌止點呈「V」字　8. 三角肌下的灰帶是肌二頭肌外側溝　9. 小指上方的是尺骨莖突　10. 前臂尺骨的鷹嘴後突　11. 上臂的肱骨外上髁　12. 髕骨
13. 脛骨三角　14. 脛骨粗隆

▲ 安東尼·范戴克 (Anthony van Dyck, 1599-1641)
少年的身型較瘦長，肌肉未發育、胸肌不明、體表起伏不明顯。

這種特色。東方人額部轉角較圓緩，頭部正面較寬、側面較窄。女孩前額已有額結節，且額頭較高，頭髮柔細。其它臉部特徵說明如下：

- 眉弓隆起已漸顯現，眉毛仍較成人稀疏。眼睛低於頭高二分之一，虹膜黑眼珠仍顯得大而亮，故仍帶稚氣。

- 鼻子的仍稍微向上仰，男孩鼻樑發育較少女慢，鼻子顯得較大。

- 眶外角到耳前緣的距漸縮短，耳殼在 10-12 歲發育成熟，耳上緣水平位置仍稍低於眉頭。

- 男性青春期因雄性荷爾蒙分泌， 13-14 歲開始唇上長出柔軟的鬍鬚。乳牙脫落更新後，至 12、13 歲逐漸被 28 顆恆齒取代。

- 下顎骨發育，下顎關節隨年齡快速成長逐漸後移，下巴逐漸前突，下顎角在尚未發育完成之前，顯得較圓而轉角不明。

- 頸部在青春期後逐漸發達，男性喉結突出，女性脖子增長。

- 肩部逐漸變寬，男孩肩部輪廓較平緩，女孩較斜，鎖骨顯現於體表。

▲ 路易斯‧里卡多‧法萊羅（Luis Ricardo Falero,1851-1896 ）──《擺姿勢 (La Pose)》，1879
西班牙畫家，他專門研究女性裸體和神話，圖中為擺姿勢的少女。女性在少女時期的體型、容貌都顯得較成熟，男性在少年期時身體逐漸快速成長，青年期時的外觀成熟度才逐漸超越女性。

▊ 與其它年齡層的容貌差異

◀ 雷諾茲 (PRA FRS FRSA, 1723 - 1792) ——《班伯里 (Bunbury) 像》，1780
幼兒的臉較小、腦較大，比例接近嬰兒，頭高二分之一位置接近眉毛。臉頰飽滿、口很小，不見骨相。

◆ 特拉維斯·施拉特 (Travis Schlaht)——《牧羊人》
青年人頭高二分之一位置接近眼睛，鼻樑、下巴、顴骨長出來了，男性眉毛濃、眼睛較深陷、喉結出現。

▶ 涅烏斯特洛耶夫素描
年歲漸長後肌膚鬆弛下垂，原本緊實的臉頰轉變成「國」字臉。額頭紋、眼袋、鼻唇溝出現 ·

◀ 弗里德里希·奧古斯特·馮·考爾巴赫 (Friedrich August von Kaulbach, 1850-1920)——《夏天的寓言》，1905
蹣跚學步的幼兒被老婦人抱著，伸手拿向蘋果；幼兒臉頰是向外隆起的，老人臉頰是下墜的，雖然輪廓線很相識。

◆ 杜勒 (Albrecht Dürer, 1471-1528)——《年輕的威尼斯女人》，1505。女性眉較細、眉眼距離較開、口唇飽滿、下巴較圓潤。

▶ 盧西安 · 佛洛伊德 (Lucian Michael Freud ,1922 -2011)
英國女王伊麗莎白二世是他的忠實粉絲，長達 6 年、多次拒絕為女王伊麗莎白二世畫像的邀約，甚至女王必須每次親自來他的畫室給他作畫。

▋少年的容貌差異

◀ 庚斯博羅（Thomas Gainsborough, 1727-1788）──《藍衣男孩》，1770

富家少年（本名 Jonathan Buttle）凝視前方，眼睛位於頭高二分之一下，面部起伏平緩，左臉頰隱約可見顴骨弓的轉折，而右頰豐滿顯得稚氣，畫家將人體結構與發育變化的外觀巧妙捕捉下來，並以緩緩下降的肩線表現出纖細的特質。

◆ 提香 (Tiziano Vecelli, 1488-1576)──《拉努喬‧法爾涅瑟（Ranuccio Farnese) 肖像》，1542

畫中 12 歲少年衣著華麗，是騎士團成員，他在 15 歲時被任命為紅衣主教的繼承人。提香描繪他領首抿唇的堅毅模樣，由畫中光影微見眉弓隆起與橫向額溝，刻畫男孩至青年的過度期特徵。

▶ 威廉‧斯特朗 (William Strang, 1859-1921) 少年像，稀疏的眉毛、半開半闔的眼皮與一字型的口部，表現出冷淡氣質。

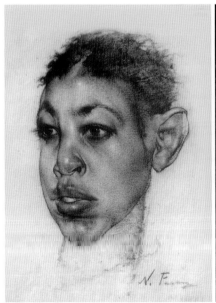

◀ 尼古拉‧費欣 (Nicolai Ivanovich Fechin,1881-1955) 的少年，畫家以很大比例描繪少年眉之下的臉部，五官描繪驚喜。至於沒有較廓線的額、面頰、顴側也立體感十足，額頭上的亮點是而額結節的示意，顴骨後的顴骨弓是明暗分解，頰側的灰調是咬肌的表現。

◆ 約翰‧喬治‧布朗 (John George Brown, 1831 – 1913)──《先生擦鞋嗎？》(Shine, Mister?)

童工笑容滿面，眼睛向上凝視、口角牽動，彷彿就在問：先生，擦鞋嗎？

▶ 冉茂芹 (1942-)，東方少年的五官不及西方人深邃，一般來說，熱帶地區者眼睛較小、眼皮較厚，鼻較短、唇較厚。

少女的容貌差異

◀ 托馬斯·庚斯博羅（Thomas Gainsborough, 1727 － 1788）──《畫家的女兒與貓》，1760-1761
少女的臉頰還殘留著嬰兒肥的痕跡，飽滿的額頭、淡淡的眉毛、眉眼距離較遠、口唇窄而豐滿，這些普遍是女性的特徵。

▶ 格林·沃倫·菲爾波特（Glyn Warren Philpot RA, 1884 - 1937）──《艾倫·波頓像 (Ellen Borden Stevenson)》

◀ 尼古拉·舒里金 (nikolai shurygin, 1957--)
有輪廓線的五官尚易描繪，沒有輪廓線的額頭最能見證畫家觀察入微與高超的描繪能力，從明暗分布可見女孩前額的額結節隆起，以及眉頭上方的眉弓隆起的伏現。

◆ 威廉·斯特朗 (William Strang, 1859-1921)──《少女肖像》

▶ 瓦斯科·加夫里洛·安德烈約維奇 (Vasko Gavrylo Andriyovych , 1820 - 1887)──《女兒之像》，1860

IV. 青年期（18至30歲）

從大處來看，男女老幼的基本差異就非常明顯，這並不是由於個子的大小或外表的衣著髮飾，例如：遠處海灘上的模糊身影，常常可以很正確地區分出男女老幼，因爲不同年齡層的人體結構就有所差別。男性勞動較多，胸肩發達，顯得魁武有力；女性受生育機能的影響，臀部發達，乳房飽滿，身型優美。幼兒包藏人體主要器官的頭部及軀幹最先發育，因此四肢短小。老人全身機能萎縮，較爲佝僂。少年期結束後是青春期的開始，此時第二性徵開始發育，身體出現一系列變化。青年期之前同齡的女生顯得較同齡的男生成熟、壯碩，到了青年期男性的體格加速發育，女性體態趨於柔和優美，外型差異愈來愈明顯。青年期是人生中最美、最具活力與個性化的時期，是藝術家最樂於描繪的階段。

1.18 至 30 歲青年期的身高約爲七又二分之一頭身，全高 1/2 位置約在陰莖起始處，大轉子與之同高。此時骨骼持續生長發育，肌肉迅速增長、性徵趨於成熟。青年軀幹大約佔全身二又三分之二頭長，

▲ 威廉·阿道夫·布格羅 (William-Adolphe Bouguereau, 1825-1905)──《寧芙與撒提爾》，1873
山林之神與精靈嬉鬧的場景，描繪出女性腰較細、骨盆較寬、脂肪較多、臀部較圓潤的體型。

▲ 威廉·阿道夫·布格羅 (William-Adolphe Bouguereau, 1825-1905)──《酒神的青春》，1884
女性的胸廓和骨盆距離較遠，腰部軟組織得以內陷，因此腰較窄，男性胸廓較長、和骨盆距離較近，所以腰部較寬。

兩性的身體差異顯著，骨架是男大女小。由於
男性勞動量較多、動作較大，因此四肢略長；
女性軀幹略長、上下肢較短。

2. 女性體態柔和而優美，外表較光滑簡單，呈
長流線形。因肩負孕育胎兒責任，因此骨盆較
寬、胸廓較短小，肋骨較細、向下斜度亦較小。
骨盆與胸廓距離較遠，目的在儲備胎兒較大的
成長空間，因此腰部較窄。女性較男性少擔任
肩挑的工作，因此胸廓上面的肩膀較窄而斜，
鎖骨較平，鎖骨的「S」型較不明顯，頸部較長。

3. 女性骨盆較淺且闊，並向前傾斜，臀較翹。
軀幹較長、臀部較低，兩側臀線較長，脂肪特
別多，臀下弧線顯著。臀較肩寬，薦骨三角呈
等邊三角形，臀溝較男性短。

4. 脊柱側面的腰彎曲弧度較大，有利於懷孕時
子宮的懸掛；臀部因此較翹、腹部較圓鼓寬大，
臍孔凹下較深，腹股溝較平。

5. 女性在青春期開始，因皮下脂肪累積而軀體
逐漸渾圓。乳房位在第 2 至 5、6 肋骨之間，

▶ 哈塞堡作品 (Per Hasselberg 1850 - 1894) ──（左）
《播種的女人》、（右）《雪之鈴》
這兩件雕塑作品有正面也有背面，很適合用來說明描繪人
體時應注意的造形規律。
‧正面角度的重力腳與胸骨上窩呈垂直關係。重力腳的膝關
節、骨盆被撐高，重力邊肩膀落下，以達到整體平衡。而右
邊雕像是因為手臂上提，而肩膀隨之上移。藝剖所談的造型
規律是指安定中人體的自然狀況，而非瞬間動作，手臂上提
是屬於瞬間動作。左邊這件雕像重力腳側的肩膀是落下的，
符合人體自然規律。
‧重力邊的大轉子特別突隆、腹股溝因骨盆上移而斜度較
大，游離腳側因骨盆下落而大轉子不明、腹股溝斜度較小。
‧體中軸的弧度與身體兩側的輪廓呈漸進式的變化。重力
側輪廓轉折強烈，游離側以和緩的弧度延伸向下。
‧重力腳側的骨盆、大腿、小腿挺直，骨盆與大腿拉直是
借助於大臀肌的收縮。大臀肌收縮時，肌肉下緣位置上移，
因此臀下橫褶紋高者是重力腳側；而游離腳側膝部前移，
此時大臀肌向下拉長。正背面的臀溝斜向重力邊，也就是
斜向骨盆高的這邊。

為厚厚的脂肪與乳腺覆蓋而形成低圓錐狀隆起。女性之大胸肌不發達,胸窩較淺、側胸溝不明,乳頭、乳下弧線較低。乳房的軸線指向前外方,與上臂呈粘連感,轉至近處乳房呈全正面時,遠端的乳房則呈全側角度。乳房在手臂活動或身體運動時,隨之改變形態,手臂上舉時,乳房被拉成橢圓形;身體反轉時,乳房柔軟的下緣隆起於胸廓上,形成充滿張力的球型。

6. 女性青春期後外生殖器為體毛遮蔽,骨盆體積開始生長加大,因此臀部比肩顯得更寬。女性富於脂肪故大腿呈錐型,膝部、足、腕富於脂肪,骨相較不明顯。男性大腿略呈長條狀,膝部、踝部強健有力,骨骼肌腱一一伏現。由於女性的骨盆較寬、髖臼分得較開、股骨向內下傾斜,大腿在膝部會合後再向下,因此下肢的動線略呈「X」型,從前面看兩足並立時大腿間間隙小。男性髖臼距離較近,股骨斜度較小,大腿在膝部並不聚合,兩足並立時大腿間隙明顯。

7. 女性上下肢較短小,手腳較小。皮下脂肪較多,肩臂部肌肉分界不明顯,體面較圓渾,關節凹凸起伏較少,腕背圓滿,手腳柔軟纖細。淺靜脈不明顯。

8. 男性在青春期開始骨骼肌肉逐漸強健,由於脂肪少體表形成短而鼓起的塊狀,身體線條變得有稜有角。男性因為大量勞動的需要而具備強健的肩與胸腔,因此肩膀寬而高聳、鎖骨長而斜度大,「S」型明顯。由於肩寬骨盆窄,軀幹呈倒三角形。背部肌肉更發達、凹凸顯著,胸廓較長而寬大,肋骨較斜,大胸肌十分有力,形狀顯而易見,胸窩、中胸溝、側胸溝明顯,乳線不發達,乳頭緊靠第四肋下方。

9. 體表特徵趨向明朗,男性胸廓與骨盆距離近,腹橫溝明顯。由於骨盆窄而深,所以左右腸骨前上棘、左右腸骨後上棘距離較近,薦骨三角呈長等腰三角形,臀溝較長。臀部脂肪較少,骨骼肌肉凹凸變化明顯,腹部下方的下腹膚紋弧度較深,腹股溝斜度較大。

10. 男性生殖器包含陰囊與陰莖,陰莖上方為體毛遮蔽,陰囊

▶ 維拉斯奎茲 (Diego Velazquez,1599 -1660)──《伐爾肯 (Vulcan) 的熔爐》,1635 身體結實的青年人胸肌呈階梯狀高起,乳頭與乳下弧線距離很近。肌膚鬆弛後,乳頭與乳下弧線距離較遠。脂肪層薄者肚臍範圍小,肥胖者肚臍又大又深。

左右成對，外表被多褶爲沒有脂肪的皮膚包圍。臀部外觀男女有別，從側面看男性的臀部線條較內收，女性則較上翹。男性肚臍的位置較女性來得低。

11. 男性上肢活動量較大，肌肉分界明顯，三角肌發達，肘部凹凸起伏明顯。腕部較寬扁、腕背較平。皮膚堅實強勁，淺層靜脈明顯。

12. 青年的面部皮膚光滑富彈性，青春時尚、活潑有神，容易感情激動，獨具個人精神魅力。盧米斯（Andrew Loomis, 1892-1959 美國實力派插畫大師，同時也是知名美術教育家。）曾將青年分類：運動型青年面部瘦削，肌肉明顯、骨相顯著、體脂肪低，屬瘦削型。圓潤型青年即便運動量大，仍顯肥胖。另外一種是圓臉、四肢長而手腳大的青年，成年後很強壯。人體在邁向成熟過程中，體型具備多樣性。

13. 嬰兒期頭高二分之一位置在眉之水平，隨著年紀增長，顏面快速向下伸展，到成人時頭高二分之一位置終於到了眼睛之水平。除此之外，側面的耳朵也逐步上移到眉頭與耳垂間，側面的眶外角到耳前緣的距離也縮窄至兩個眼睛寬度。青年期的男性與女性，面部特徵如下：

‧隨著年齡逐漸增長，幼兒時期短潤渾圓的臉型漸漸地狹窄，青春期的男性較女性與幼兒之間的差異更大。男性顏面骨略大，骨骼構造明顯，並隱約透露肌肉的痕跡，臉部凹凸變化明顯。整個頭部的線條顯得較稜角化，不論整體或細節散發著強悍的氣息。女性的活動量較少，頭部和臉部都是柔和線條所構成。女性骨骼、肌肉肉較不明顯，

▲ 波利克列特斯（Polyclitus, 500-400B.C.） 《繫勝頭巾者》
繫勝頭巾者以右腳支撐體重，重力腳側膝關節、骨盆撐高，肩膀落下，大轉子、腹外斜肌被擠得較突隆，完全符合人體自然規律。左膝關節微彎，左腳稍微後退，直立的人體因此而產生輕快的韻律。

1. 胸中溝 2. 胸側溝 3. 乳下弧線 4. 胸窩 5. 正中溝 6. 肋骨拱弧 7. 肋骨最下緣 8. 腹側溝
9. 腹橫溝 10. 腸骨前上棘 11. 腸骨側溝 12. 下腹膚紋 13. 腹股溝 14. 鎖骨下窩
▶ 烏東《大解剖者》局部標示：1. 大胸肌上部 2. 大胸肌下部 3. 三角肌 4. 胸側溝 5 腹橫溝
6. 腹側溝 7. 肋骨下角 8. 腸骨前上崝 9. 下腹膚紋 10. 肋骨拱弧 11. 胸鎖乳突肌 12. 斜方肌
13. 腸骨側溝 14. 鋸齒狀溝 15. 背闊肌 16. 大轉子 17. 肢骨擴張肌膜 18. 中臀肌 19. 大臀肌

皮膚細緻而富於彈性，臉部凹凸變化不顯著，頭蓋骨較成橢圓形。

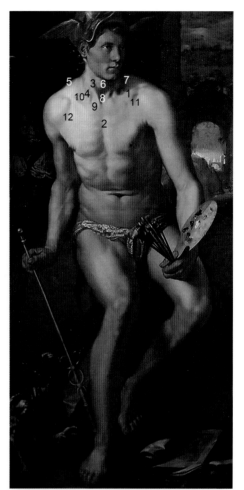

- 男性眉毛變厚而濃、斜度較大、眉峰成角 ; 女性眉毛較細而淡，呈弧線。男性眉弓隆起、眉弓骨明顯，因此眼睛較深陷、眼眉距離近、眼睛較小。女性眉弓隆起不明、眉弓柔和，眼眉距離遠、眼皮較飽滿、眼睛較大。由於男性的眉弓隆起、眉弓明顯，額部側面呈斜面，由眉弓向後上斜。女性的額結節清晰可見，額部側面呈垂直狀。

- 肉食者顳凹處較飽滿，素食者顳凹較凹陷、咬肌發達。年青人雖不見瞼眉溝、眼袋溝、鼻唇溝、口角溝溝紋，僅呈現為凹痕。瞼眉溝是眉弓骨與眼球分界處，眼睛下看時會以更深的凹痕呈現 ; 眼袋溝是眼睛丘狀面與頰前縱面的分界 ; 口角溝是頰前縱面與口唇丘狀面的分界。

- 男性較具活動性，呼吸較為激烈，因此鼻樑較高、鼻翼較寬而多肉，在青春期逐漸定型。女性的鼻子較秀氣。

- 男性口方而寬、唇較薄，女性則較窄小而豐滿。 青年期的男性下顎轉折明快，下顎較寬，下巴前面的頦結節及頦突隆明顯突出。耳殼下方的下顎角明顯、耳孔前的下顎小頭隱約浮現。女性下顎較窄、下顎角不明，下頦結節及頦突隆不明、下巴較圓。男性至 20 歲下顎發育定型，鬍鬚變得粗黑。

- 耳朵比例較幼兒期相對的小，軟骨發育後耳廓不再是圓狀，變成富於稜角的曲線。

- 男性頸部較粗短，喉結位置較低而突出，下方氣管軟骨亦顯於皮下。女性因不需擔負肩挑工作，肩較下移，胸骨上窩較低，因此頸較長而細，喉結位置高而平坦，不易顯於外表。

▲ 亨德里克·霍爾奇尼斯（Hendrick Goltzius,1558-1617）——《墨丘利》(Mercurius, 1611)1. 鎖骨 2. 胸骨 3. 胸鎖乳突肌內側頭（左右合成「V」字形）4. 胸鎖乳突肌外側頭（左右內外側頭合成「M」字形）5. 斜方肌 6. 頸前三角 7. 頸側三角 8. 胸骨上窩 9 小鎖骨上窩 10. 鎖骨上窩 11. 鎖骨下窩 12. 胸側溝

▶ 弗朗切斯科·海茲（Francesco Hayez, 1791 - 1882）——《路得》（Ruth,1853）女性乳房的軸線指向前外方，與上臂呈粘連感，近處乳房呈正面視，遠端的乳房則呈全側角度。

 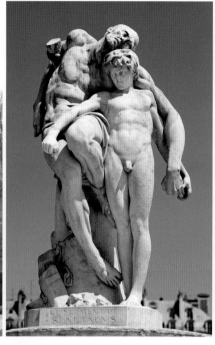

◀ 古斯塔夫·維格蘭 (Gustav Vigeland, 1869-1943)──《辛納塔根》，幼兒頭和軀幹占很大比例，肚子很大、腰背很平。

◆路易斯 - 歐內斯特·巴里亞斯 (Louis-Ernest Barrias, 1841-1905)──《斯 巴 達克斯的誓言》1969-1971

少 年身形細長，肌肉不明，腹部平坦，脊柱的頸彎曲、腰彎曲已形成。

▶ 古斯塔夫·維格蘭 (Gustav Vigeland, 1869-1943)──《老乞丐》，老人痀僂著身軀，肌膚萎縮、鬆弛，關節顯得很大。

◀ 迪恩·鄧肯 (Deon Duncan) 作品中完全表達了幼兒的身形，肚子大、臉很小、腦很大。

◆ 格哈德·德梅茨 (Gehard Demetz, 1972--) 的木雕孩童，表現出少女形細長身形，肌肉較無力，以致小腿前彎。

▶ 薩金特 (John Singer Sargent, 1856-1925)──《A. 勞倫斯·羅奇夫人》

女性肩膀較斜、鎖骨較平、胸骨上窩較低，因此脖子較長。

▌重要凹凸的解剖結構

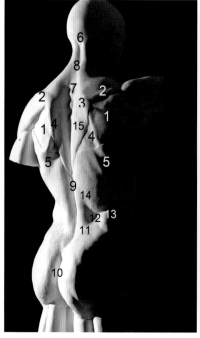
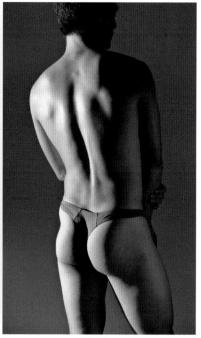

◀ 烏東《大解剖者》背面標示：

1. 肩胛骨 2. 肩胛岡 3. 肩胛骨內角 4. 肩胛骨脊緣 5. 肩胛骨下角 6. 三角窩 7. 第七頸椎 8. 頸後溝 9. 腰背溝 10. 臀溝 11. 腸骨後溝 12. 腰三角 13. 腹外斜肌 14. 背闊肌 15. 斜方肌

▶ 自然人體的背面

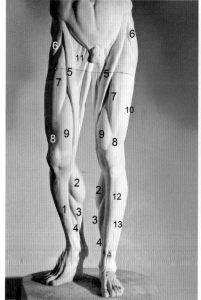
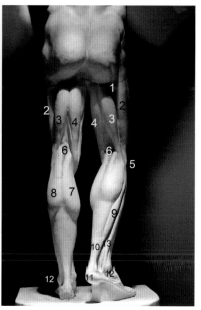

◀ 烏東《大解剖者》下肢正面標示：

1. 脛骨 2. 腓腸肌 3. 比目魚肌 4. 內翻肌群 5. 縫匠肌 6. 股骨擴張肌 7. 股直肌 8. 股直肌腱 9. 股內側肌 10. 股外側肌 11. 內收肌群 12. 脛骨前肌 13. 伸趾長肌 14. 伸踇長肌

▶ 烏東《大解剖者》下肢背面標示：

1. 大臀肌 2. 股外側肌 3. 股二頭肌 4. 半腱肌 5. 腓骨小頭 6. 膕窩 7. 腓腸肌內側頭 8. 腓腸肌外側頭 9. 比目魚肌 10. 跟腱 11. 跟骨 12. 外踝 13. 腓骨長肌

▌男性與女性的下肢差異

▲ 女性的骨盆較寬、大腿斜度大，大腿斜向內下相聚於膝後再落於地面，因此下肢的動線略呈「X」型。男性的骨盆較窄、大腿斜度較小，大腿在膝部並不聚合，兩足並立時大腿間隙明顯。

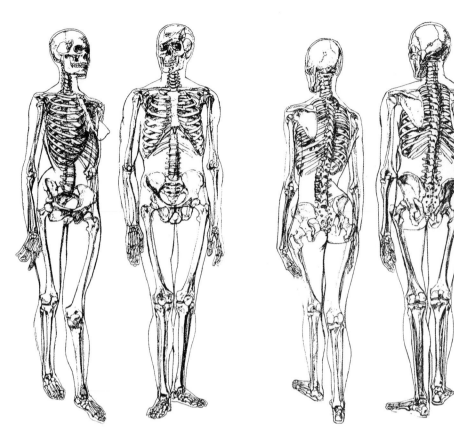

◀ 圖片取自《Human Antomy for The Artist》by Stephen Rogers Peck

女性因孕育胎兒的需要而脊柱曲度較大，骨盆短而前傾、胸廓短而肋骨斜度小，胸廓與骨盆距離較遠，腰部軟組織得以內收，因此腰部細。男性脊柱曲度較小、腰背較平，胸廓與骨盆距離較近，因此腰部寬。

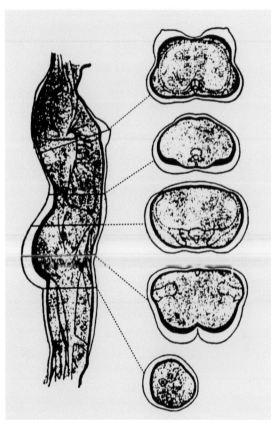

男性　　　女性

◀ 男性的骨盆長而窄，女性的骨盆短而寬，因此由左右腸骨前上棘向恥骨延伸的下腹膚紋，男性較深而窄、女性較淺而寬。

背面的薦骨三角起於左右腸骨後上棘、止於臀溝起始處。男性的薦骨三角是長等腰三角形、女性是等邊三角形。男性的臀溝較長、女性較短。女性的腰較窄；男性腰較寬，略成筒狀。

◀ 男性體格較強壯，但是為了直接展現兩性側面之差異，因此將兩者圖形疊在一起；中間灰調的是男性體塊，外圍線條是女性輪廓。左側四個橫斷面圖的側面突起點，越上面位置越後，因此當光線從前面或後面投射時，體側的明暗交界由後逐漸前移。它代表胸廓向側面的突出點較後，因為它不能防礙手臂的向前活動；骨盆向側面的突出點較前，因為大腿向後伸直的肌肉緊聚在臀後，因此臀後較尖、腹前較平。

▌表情中的五官與皺紋

◀ 笑的時候大顴骨肌收縮，口角向外上拉，由於受口角上拉的擠壓，鼻唇溝（法令紋）呈現並在口角外上呈折角，此時下眼瞼隆起、眼睛變小。

◆ 哀傷時口角下拉，鼻唇溝向下呈鉤狀。下唇中央上隆是因為舉頦肌收縮，將下唇中央上推，此時下巴呈現桃核狀的凹凸。眉間縱紋很直，是因為額肌中段收縮，將眉頭亦上移、眉間縱紋拉直。

▶ 不屑表情時口角下拉、舉頦肌亦收縮。模特兒似從鼻孔噴出「哼」的聲音，因此鼻孔擴大；表情中鼻唇溝又短又深，是因為上唇方肌收縮，完全與口角無關。

◀ 驚訝時眼睛睜大、上下眼白露出，額肌收縮眉毛上移，眼眉距離拉大、額前現橫紋。

◆ 驚慌時皺眉肌、降眉間肌收縮，眉低沈、眉間現縱紋、兩眼間現橫紋。此時眉持平、眼輪匝肌緊張、眼瞼上下浮腫。模特兒口角橫張，鼻唇溝呈現。

▶ 怒吼的表情，上唇呈「冂」字型、犬齒露出，此時犬齒肌收縮，犬齒肌是上唇方肌之一、位置較內，因此鼻唇溝只呈現接近鼻翼的內段。口部張大時，顴骨、顴骨弓之下的臉頰被下顎骨拉平。

怒吼時降眉間肌收縮，眉頭下拉、兩眼間現橫紋，橫紋下之的縱紋是壓鼻肌收縮的結果。

臉部重要凹凸的解剖結構

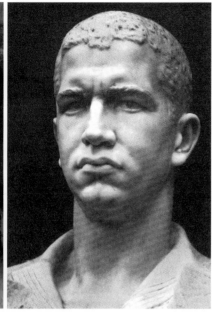

◀ 底光投射時，下收處呈亮面，此時口之丘狀面有如倒立的豆形。頂光時，受鼻部陰影干擾，無法瞭解口範圍基底的形狀。

◆ 丹·湯普森（Dan Thompson）自畫像，與左圖底光照片對照可見形體起伏相當一致，眉峰上的暗調是眉毛向上的投影；鼻樑兩側的灰是因為頰凹受光、頰前呈灰調。口唇範圍形如倒立的豆形，唇下有唇頦溝。

▶ 尼古拉·瓦西列維奇托木斯基作品，口範圍有如反轉的豆形，鼻側的鼻唇溝是口部丘狀面與頰前縱面的分界。豆形下緣有唇頦溝，是口部丘狀面與下巴的分界。年長後肌膚鬆弛、口角溝呈現後，豆形的範圍遭破壞，形狀不明。

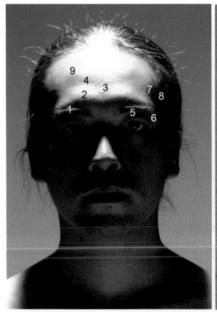
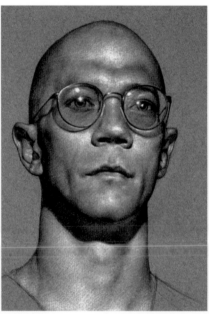
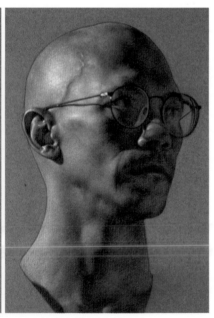

◀ 以頂面強光突顯額部的形體起伏

1. 眉弓 2. 眉弓隆起 3. 眉間三角 4. 橫向額溝 5. 眶上緣、臉眉溝位置 6. 額顴突 7. 顳線 8. 顳窩 9. 額結節

◆ 美國畫家安東尼·萊德（Anthony-J.Ryder），美國畫家的素描，眉上方的「眉弓隆起」、「眉間三角」清晰可見，耳前斜向後下的三角是咬肌位置，它的上緣是「顴骨弓」的隆起。

▶ 由顴骨至耳孔上緣的隆起是「顴骨弓」的隆起，顴骨斜向後下的灰帶是咬肌前緣。光源在側上方，臉正面藏於灰調中，圖中正面與側面的明暗交界處與遠端輪廓線相對應。

▌不同年齡層男女的容貌差異

 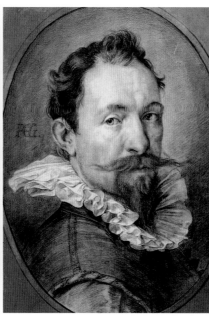

◀ 朱爾斯·西里爾 (Jules-CyrilleCavé,1859 –1946)，少年的臉頰豐潤，眼睛清澈，唇飽滿。

◆ 霍奇厄斯（Hendrick Goltzius, 1558-1617）自畫像，中年人的髮際上移、頭髮漸稀，眼袋微現，臉頰微垂，骨相明顯。

▶ 林布蘭特 (Rembrandt HarMenszoon van Rijn, 1606 -1669) 自畫像

老人的肌膚鬆垮，沒有光澤。眼袋溝、鼻唇溝、口角溝加深。

 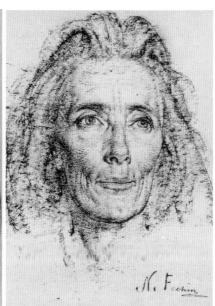

◀ 尼古拉·費欣 (Nicolai Ivanovich Fechin,1881-1955) 的少女，

少女的臉頰豐潤緊實，眼睛較大、唇飽滿、皮膚光潔毫無皺紋。

◆ 尼古拉·費欣 (Nicolai Ivanovich Fechin,1881-1955) 的中年婦人，用筆奔放、流暢，中年女子神采奕奕，肌膚與骨骼緊密結合，雙眼炯炯有神，視線帶動了眼皮的形狀，黑眼珠推動眼皮，上眼皮形成了折角。

▶ 尼古拉·費欣 (Nicolai Ivanovich Fechin,1881-1955) 的老婦

老了肌膚變薄後、頰凹凹陷、顴骨與顴骨弓及眉骨隆起，雙唇內含，下巴前仰。

▊ 青年男女的容貌差異

◀ 馬里亞諾·佛坦尼 (Mariano Fortuny, 1838-1874) 自畫像

畫家精彩地描繪了眉毛與骨骼的關係，眉頭藏於眶下向外上移行至額縱面，眉毛的濃淡亦表現得很出色。

◆ 克里斯托弗·普列斯 (Christopher Pugliese)

眉頭上方斜向外上的灰帶是皺眉肌位置，皺眉肌收縮時將表層向裡，在體表留下凹痕形成了灰帶，凹陷處上下呈現反光。

▶ 杜勒 (Albrecht Dürer,1471-1528)——自畫像，1498。他的唇是典型的三凹三凸二淺窠唇型，二淺窠是兩側口角凹陷，上唇形如翼，中央是唇珠隆起，它的正下方是下唇中央的微凹；唇珠兩側向上凹陷，這兩了凹陷的正下方是下唇的微隆。

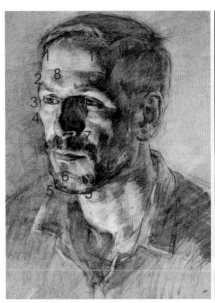 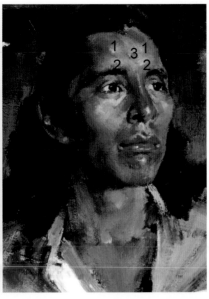

◀ 列賓美院素描

畫中清晰的展現正面與側面交界處，它是額結節 1 外側→眉峰 2 →眶外角 3 →顴突隆 4 →下巴的頦結節 5。交界處的每個轉彎點都與遠端輪廓線相對稱。底光中的每一向後上的斜面皆為暗面，下巴上緣彎弧是唇頦溝 6 凹陷；上唇上緣至鼻唇溝 7 的口蓋呈暗面；眉頭上的灰塊是眉弓隆起 8 的痕跡，眉峰 2 上的陰影是正面與側面轉角處的隆起。

◆ 穆里略 (Bartolomé Esteban Murillo, 1617 -1682)。從額側到眶外緣顴骨、下巴的頦突隆，是臉正面與側面的分界。畫中男子唇抿著杯緣時，笑肌收縮口角橫拉，因此顴骨至頦突隆的明暗分界形成破口。

▶ 費欣 (Nicolai Ivanovich Fechin,1881-1955)。額上有許多細微的起伏，圖中 1 為額結節，它是頂縱分界處。2 為眉弓隆起、3 為眉間三角，另外左右額結節與左右眉弓隆起間的灰調為橫向額溝。

◀ 威廉·阿道夫·布格羅 (William-Adolphe Bouguereau, 1825-1905)

笑容滿面時眼下部收縮隆起 (俗稱的臥蠶位置) ，下瞼緣被上推、較平，大笑時下瞼緣更上推、眼呈彎月形。

◆ 湯瑪斯·勞倫斯 (Thomas Lawrence, 1769-1830)

眉毛的作用在保護眼睛，傳統的勞動者眉較濃、較粗。因此女性的眉毛較細、淡、斜度較小。

▶ 魯本斯 (Peter Paul Rubens ,1577-1640)，口角向外上拉時，肌肉的起止點距離拉近，此時頰前隆起、鼻唇溝呈現。

◀ 安東尼·范戴克 (Anthony van Dyck, 1599-1641)

女性的眼眉距離較遠、眼睛較大、眼皮較飽滿。男性的眼睛較深陷、眼眉距離較近、眼睛較小，這些都是在戶外勞動時保護眼睛的機制，它避免陽光、汗水對眼眼睛直接的傷害。

◆ 尼古拉·布洛欣 (Nikolai Blokhin)

眼下看時瞼眉溝更明顯，瞼眉溝是眼球與眉眶骨之間的凹痕，它反應了眼窩上緣內圓外直的形狀。

▶ 米勒 (Jean-Francois Millet, 1814-1875)

從側面看，女性的額頭較垂直，因爲女性的額結節較明顯、眉弓隆起及眉弓較隱藏。

◀ 靳尚誼－《座，江，山》

1984 年中國著名油畫家靳尚誼，找中央音樂學院的一位女大學生當模特畫了一幅油畫。畫中背景只有三樣東西：座，江，山。這位學生名字是彭麗媛。沒想到三十年後她竟成了第一夫人，當初的《座·江·山》現在竟然成了現實。畫中她如《蒙納麗莎》般，無論你站高、蹲低、靠在、向右，女子的雙眼皆看著你。

▶ 貝尼尼 (Gian Bernini, 1598-1680)

雕像中女子垂直的額頭是典型女性的額。她面朝左，藝術家將衣襟位置右移，再把右片衣襟外折成向右的折角，以折衷面向左的動態，兼具了穩定作用。

■ 青年男女外形的差異，左圖為弗朗茲·克薩韋爾·溫特哈爾特 (Franz Xaver Winterhalter, 1805-1873)，右圖為雅克 - 路易·大衛 (Jacques-Louis David, 1748-1825) 作品。

顏面骨較大，頭部線條較稜角化　　線條柔美、凹凸較不明顯

額較平、側面斜向後上　　額頭飽滿、髮際線較高、額結節明顯

眉骨、眉弓隆起等骨相明顯　　骨相不明

眼睛較後陷、眉眼間較窄、眼較小　　眉皮較飽滿、眼睛較大

鼻寬、鼻翼發達　　鼻較低、較窄

唇寬而薄　　唇窄而飽滿

下顎角折角明顯、下巴較寬而方　　下顎角不明、下巴較小而圓

喉結明顯、頸較粗短期　　胸骨上窩較低、頸較細長

V. 中年期（40 至 55 歲）

中年期是指是年齡已越過青年，但尚未步入老年族群的人，一般會以 40 至 55 歲年紀的人屬中年期。25 歲時人體處於成熟巔峰，骨化完成、生長板在此時消失，身高停止增長，膝關節至此發展到巔峰，之後軟骨逐漸耗損。除了生殖系統外，青春期的男女體型亦顯著不同，女性更多的皮下脂肪分布在乳房、臀部、腰部、大腿。男性一般活動量大，跑跳的次數較多，呼吸較為激烈，與呼吸器官相關的胸廓較寬闊，與運動相關的骨骼較強壯，肌肉較厚實，而鼻子一般說來較高、寬而肉多。但隨著年齡的增長，全身尤其面部會較明顯的變化，人物的神態、氣質、形象也會有區別。如皮膚、肌肉鬆弛，皺紋增多，有細碎的凹凸起伏。 所以，中年人基本都用比較渾厚的調子去表現穩重。

1. 到了中年期基礎代謝率下降，身體耗能慢慢減少，未能被身體有效消耗的多餘熱量，便以脂肪的形態儲存於體內。男性體脂肪的分佈多積聚於腹部，腰圍變粗，呈所謂的「中廣身材」；而女性更多的脂肪積聚於腹部、髖部、臀部、大腿。

2. 由於生活中或平日工作時，頭部時常趨向前，一般到了中年期，第七頸椎之上的頸部向前斜，頭部重量前移，上背部、肩膀產生矯正反應，肩膀肌肉纖維化、第七頸椎周圍累積脂肪，外觀有若龜背般圓隆。頭、肩、背變形後，為了維持平衡，之下的腰椎前凸（肚子前突），肩膀亦逐漸向

前拱與下塌，胸肌因此鬆弛下垂、外擴。女性在乳腺退化後乳房鬆垮變形，男人、女人一步步邁向老人的形貌。

3. 年青時脊柱兩側、左右肩胛骨間的凹陷，在肩膀向前拱、上背部如龜背時，凹陷逐漸變淺，到了老年駝背時則完全消失。

4. 男性肌肉鬆弛、脂肪較多，體表凹凸起伏不及青年人明顯；手腳因長期的活動變得較粗大，給人堅實強勁的印象；肘、膝皺褶更多、骨相較為隱藏。女性肌肉分界更不明顯，皮下脂肪更多，身體更壯，上臂、大腿較圓潤，凹凸起伏少，手腳亦較年青時粗大。

5. 女性的骨盆在 30 歲左右體積發展到最大，女性骨盆較男性淺、寬、厚、容積較

▶ 魯本斯 (Peter Paul Rubens, 1577-1640)——《聖奧古斯丁站在基督和聖母之間》
中年人體形較粗大，外觀不像青年人那樣結實挺拔。

大，因此女性側面臀部較男性厚，正面骨盆較寬，因此大腿較男性傾斜度更大。女性大腿有更多的脂肪覆蓋，也由於脂肪較厚，膝部外觀顯得較寬，骨相不明，大腿為圓錐形。男性大腿略呈筒狀，由於脂肪分佈較少，膝關節較窄，骨骼、肌腱一一浮現。

6. 中年時身體、臉部的形貌既可看到青年時的痕跡，又隱藏著老年的模樣。隨著年齡的增長，顏面骨變寬變大、腦顱較小。頭高二分之一位置由青年時的黑眼珠處略下移。其它臉部特徵說明如下：

• 40 歲後髮線上移或顱頂頭髮漸稀，髮根製造的黑色素較少，以致於使髮色變淡，逐漸參雜白髮，頭髮柔軟乾澀。髮線上移後前額顯得較寬、較大、骨相較明。

• 經過歲月洗禮，臉上的紋路卻更為深刻，隱藏著一個人的表情習慣甚至其個性。如果想要繪畫出中年人的神情氣質，對於臉部肌肉和皺紋的掌握便十分重要。到了中年，人體逐漸失去膠原蛋白，膠原蛋像撐起皮膚組織的鋼筋架構，能讓皮膚看起來光滑飽滿，柔軟又具彈性。失去膠原蛋白後，皮膚乾澀粗糙，顯得沒有光澤，皮膚變薄失去彈性後，骨相及肌肉隆起比青年清楚，如：額結節、眉弓隆起眉弓、顴骨及顴骨弓、眼眶骨、顳線、咬肌、口輪匝肌、頦突隆等。

• 皮膚較乾燥，皺紋增多，有細碎的凹凸起伏。肌肉收縮帶動表層產生皺紋，基本上皺紋方向與肌纖維方向呈直角，例如：肌纖維縱向的額肌之皺紋呈橫向，輪走向的口輪匝肌之皺紋呈放射狀。

◀ 埃米爾 - 朱爾斯·皮肖 (Emile Jules Pichot's,1857 - 1936)──《德摩斯提尼之死》德摩斯提尼是古希臘著名的演說家，民主派政治家，極力反對馬其頓入侵希臘，譴責馬其頓王腓力二世的擴張野心，失敗後自殺。德摩斯提尼是中年人，身形略跨。

- 皺紋在中年後逐漸形成靜態皺紋，也就是肌肉不收縮、面無表情時仍存在的皺紋，收縮時皺紋再加深 ； 而動態皺紋則是肌肉收縮時才產生的皺紋。面部常見的靜態皺紋，如 ： 眼袋下緣的「瞼頰溝」，由鼻翼上緣斜向外下的「鼻唇溝」，俗稱木偶紋的「口角溝」，這些都是皮膚鬆弛後向下汙積而成的褶紋。另外，眼球與眉弓骨之間的「瞼眉溝」，是膠原蛋白減少後，肌膚向內依附後的溝紋，它的內部是眼眶骨與眼球的交界。至於抬頭紋、魚尾紋、兩眼間橫紋…等則是肌肉收縮長期牽動表層留下的褶痕。
- 由於眼睛長期的閉闔，眼瞼逐漸鬆弛，下眼瞼向下產生同心圓的皺褶，上眼瞼鬆弛後多出來的表皮藏到雙眼皮內，因此雙眼皮加深，再鬆弛後雙眼皮加長、眼皮下沉，最後眼瞼遮蔽更多的眼球、眼睛變小、眼白變少。
- 隨著年齡的增長，鼻翼逐漸外擴、鼻唇溝紋路加深、鼻樑骨相更明顯、人中拉長。
- 由於長期的言語、表情、進食，口唇由原本豐潤飽滿，具有三凸三凸二淺窩的唇型，轉而嘴唇變薄、唇紋變深、嘴角鬆弛、嘴角開始向下垂、唇色變暗，口唇、唇周放射狀皺紋出現。
- 肌肉鬆弛，臉頰下垂，在下唇角肌及咬肌間尤為明顯 ； 脂肪堆積而產生雙下巴，女性下巴由圓潤趨於圓鈍，男性下巴由方而寬。年青時的下顎底、下顎枝、下顎角、頦粗隆、頦結節、下顎小頭等骨相浮現。中年時肌膚下垂、頸闊肌下垂後骨相隱藏，縱向的肌纖維浮現。

▌中年人的臉部皺紋

◀ 肌膚鬆弛使得眼尾拉長，瞼眉溝、瞼頰溝、鼻唇溝、口角溝明顯。額頭上的橫紋是額肌收縮將眉毛上移時留下的折痕，左右眼皮間的橫紋是降眉間肌收縮將眉頭下拉時留下的折痕，頸部的縱紋是頸擴肌收縮時一股股肌纖維的表現。

◆ 鬆弛的皮膚在頸部留下一圈圈的褶痕，下巴的褶痕是俗稱的雙下巴，此痕向上延伸至臉部。

▶ 當歸達斯 (Angelica Dass) 攝影作品

1. 胸骨上窩　2. 鎖骨　3. 胸鎖乳突肌內側頭　4. 胸鎖乳突肌外側頭，左右的胸鎖乳突肌內側頭、外側頭合成「M」型　5. 胸鎖乳突肌內側頭、外側頭、鎖骨之間的小鎖骨上窩　6. 肌膚鬆弛後胸骨舌骨肌下垂的肉皮

▌男性不同年齡層的身形

 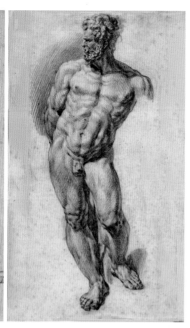

◀ 列賓美院素描，幼兒肌肉不明、脂肪較多，起伏較少，只有在關節處有較清楚的結構表現。

◆ 威廉·阿道夫·布格羅（William-Adolphe Bouguereau, 1825-1905）

青年男子體脂肪較低，身體精壯、結實，極具美感。近側邊腰下與骨盆上緣的摺痕是腸骨側溝，腸骨側溝之下、大腿根部的凹陷處是大轉子的位置。

▶ 卡爾瓦特（Denis Calvaert）人體習作，中年男子新陳代謝轉慢，多餘的熱量轉為脂肪，因此體格壯碩。圖中膝部挺直的重力腳側大轉子突出，膝與足同方向，符合人體自然規律。膝部屈曲時表皮緊繃，髕骨、脛骨三角、脛骨粗隆呈現，這隻腳的方向與膝錯開，畫家可能是為了給予人體一個三角形的基座，而做的改變。

▌中年人的背

 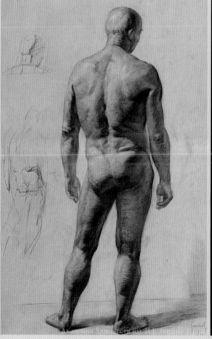

▌女性不同年齡層的身形

◀ 卡莎特 (Mary Cassatt,1844～1926)，幼兒脖子短、腹部很大、沒有腰身、全身肉肉的，未滿三歲時膝部較平滑，三歲以後始生髕骨。

◆ 威廉·阿道夫·布格羅 (William-Adolphe Bouguereau, 1825-1905)──《維納斯的誕生》，年輕女子體態婀娜，由於女性的胸廓、骨盆距離較遠，腰部的軟組織得以內收，因此腰較細。圖中體中軸展現了軀幹的動態，它與左右輪廓線形成漸進變化。

▶ 高爾培 (Gustave Courbet ,1819 - 1877)──《浴女》，中年女性體格壯碩，圖中臀溝上方的三角形是「薦骨三角」，女性骨盆較寬呈正三角形，男性骨盆較高，「薦骨三角」呈「長等腰三角形」。

長期彎腰駝背後，頸部隨之前伸，此時肩膀向前拱、左右肩胛骨之間的凹陷隨之漸淺、甚至消失。

◀ 安格爾 (Jean Auguste Dominique Ingres,1780–1867)──《浴女》

◆ 學術繪畫專輯 A.Kh 中的照片 1668

▶ 烏東解剖人像脊柱兩側的凹溝

脊柱兩側的凹陷請觀看手臂下垂的左側部分，手臂下垂，是解剖標準的姿勢，也是一般常見的姿勢，也是青年人背部狀況。

1. 肩胛骨脊緣 2. 肩胛岡 3. 肩胛骨內角 4. 肩胛骨下角 5. 第七頸椎 6. 腰背溝

▌中年人的胸膛

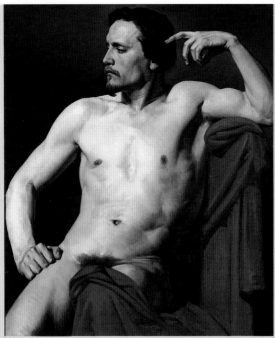
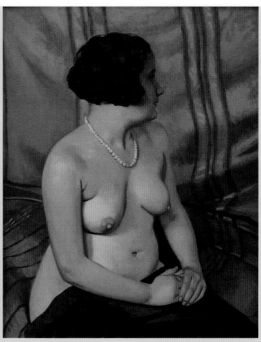

男性青年人的大胸肌如同階梯般隆起，乳下弧線清楚，乳頭與乳下弧線距離近。中年人肌膚鬆弛後，乳下弧線不明，乳頭與乳下弧線距離較青年人遠。青年女子乳房飽滿挺拔，乳頭與乳下緣距離遠，乳房下垂後，乳房下部貼著驅幹，乳頭與乳下緣距離拉近。

◀ 威廉·阿道夫·布格羅（William Adolphe Bouguereau,1825-1905）作品

▶ 瓦洛頓，菲利克斯 (Felix Vallotton,1865-1925) 作品

▌下肢的老化

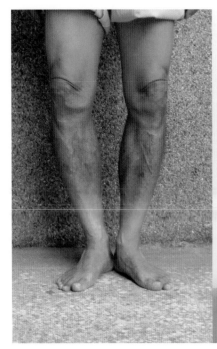
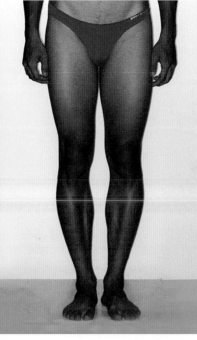
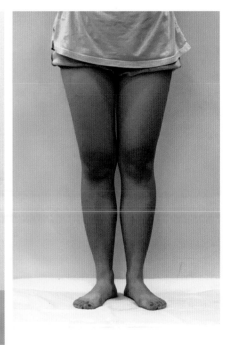

▲ 左圖中年男性變型的「O 型腿」，中圖是男子正常的腿型，右圖是女子正常略帶「X」型的腿。由於經年累月腳掌的著力點偏向外側，逐漸演變成「O 型腿」，即使腳跟努力靠攏膝部也無法併攏。無論男女，過度肥胖者下肢亦腿會逐漸趨於「X 型」或「O 型」。

▌ 其它年齡層的男女容貌差異

◀ 弗蘭克·布魯克斯（Frank Brooks ,1854-1937）——《維農瓦納 (Vernon Warner) 像》
青春期之前的男女外觀差異不大，少年的容貌還存留著許多幼兒、嬰兒的痕跡，臉頰及眼皮飽滿、雙唇豐潤。
◆ 安東尼·J·賴德 (Anthony Ryder, Adam Frank) ，到了青年期，男女外觀的差異明顯，男性骨相明顯，眉弓強烈隆起、眼睛深陷、額頭後斜、鼻樑高挺、鼻翼寬而多肉，唇寬而薄、下巴較方。
▶ 魯本斯 (Peter Paul Rubens, 1577- 1640)，到了中年髮線會後移，嘴邊有贅肉、唇轉薄、瞼眉溝與眼袋呈現。

◀ 威廉·阿道夫·布格羅 (William-Adolphe Bouguereau, 1825-1905)
幼兒臉頰突出，還殘存著吸奶墊的痕跡，眼睛大而黑白分明，鼻頭微仰，口唇柔軟、上唇如翼，下巴小巧而後縮。
◆ 安東尼·J·賴德 (Anthony J. Ryder, 1957-)，女性脂肪較多，臉頰飽滿，骨相不明。女性眉弓淺、額結節突出，因此側面的額部垂直。鼻子較小巧、唇小而豐滿、下巴較尖而圓潤。
▶ 林布蘭特 (Rembrandt HarMenszoon van Rijn ,1606 -1669)
由於額肌的長期收縮，很多中年婦女的眉毛上移，眼眉距離加大，眼球和眉弓間的「瞼眉溝」浮現。嘴唇轉薄、上唇唇形已漸漸失去年青時的翼狀。

▌中年男性的容貌差異

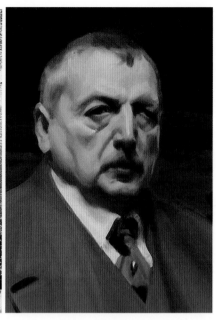

◀ 大衛·萊菲爾 (David Leffel, 1931--)

以顴骨下方的陰影襯托顴骨的隆起，以鼻唇溝紋表達肌膚的鬆弛下墜，鼻唇溝紋是由鼻翼上緣向外下延伸。它隨著下墜量的增加而斜度減弱、下部逐漸靠近口唇。以下列中圖安格爾作品中的鼻唇溝紋下部最靠近口角。

◆ 安德斯·佐恩（Anders Zorn,1860-1920）作品，線條簡練，收放自如，寥寥數筆就捕捉到人物的神態。臉頰豐潤者的遠端輪廓和臉型削瘦者不同，削瘦者遠端輪廓由顴骨向內下收，豐潤者遠端輪廓較垂直，只有細微的起伏。

▶ 尼古拉·費欣 (Nicolai Ivanovich Fechin ,1881-1955)

◀ 委拉斯開茲 (Velázquez, 1599-1660)

西班牙巴洛克時期描繪貴族的肖像，神態穆肅，結構堅實。頰側斜向前下的溝紋是肌膚鬆弛下墜的痕跡。

◆ 安格爾 (Jean Auguste Dominique Ingres, 1780–1867)

眉間的縱向溝紋是皺眉肌長期收縮留下的靜態皺紋，鼻唇溝隨著肌膚再鬆弛而更壓近口角。

▶ 弗朗索瓦·澤維爾·法布爾 (Francois-Xavier Fabre, 1766- 1837)

生動的描繪了口角上揚時，口角溝呈勾狀、鼻唇溝亦現轉角的狀況。

中年女性的容貌差異

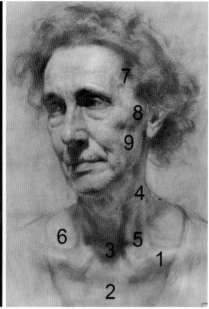

◀ 尼古拉·費欣 (Nicolai Ivanovich Fechin ,1881-1955)
口角溝之後最容易呈現肌膚的鬆弛下墜，它在下唇角肌之後，因爲下唇角肌與咬肌間無肌肉，因此表層不易附著。

◆ 傑利柯 (Theodore Gericault,1791-1824)──《偏執狂的女精神病患者》
老人的髮線後移，口角向外上時大顴骨肌收縮，因此鼻唇溝形成折角。

▶ 格雷戈里·阿納耶夫 (Grigory Ananiev)
1. 鎖骨　2. 胸骨　3. 頸前三角下方的胸骨上窩　4. 胸鎖乳突肌　5. 小鎖骨上窩　6. 頸側三角　7. 顳窩　8. 顴骨弓隆起　9. 咬肌

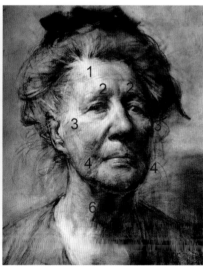

◀ 委拉斯開茲 (Diego Velazquez,1599-1660) 作品，畫家以顴骨弓區分了額側與頰側，以顴骨區分頰前與頰側，以淺淺的顳線區分額側與額前。口角溝外側亦呈現了肌膚的鬆弛下墜。

◆ 德拉克洛瓦 (Eugene Delacroix,1798－1863) 作品，瞼頰溝是內直外圓，就如同眼眶骨下緣，隨著內部軟組織鬆弛量的增加，最後轉變成內外皆圓，如上頁安格爾作品。

▶ 列賓美院精選素描
畫家以額結節 1 至眉弓隆起 2 的亮塊劃分額前與額側，它與顴骨弓隆起 3 之間是額側的斜面，顴骨弓隆 3 至鼻唇溝 4 間是頰側向內下的斜面，之下再收至下巴中間 5，臉側體塊的轉折完全與遠端輪廓線相呼應。頸部的兩道肉皮是 6 胸骨舌骨肌下垂的痕跡。

國畫中的中年人

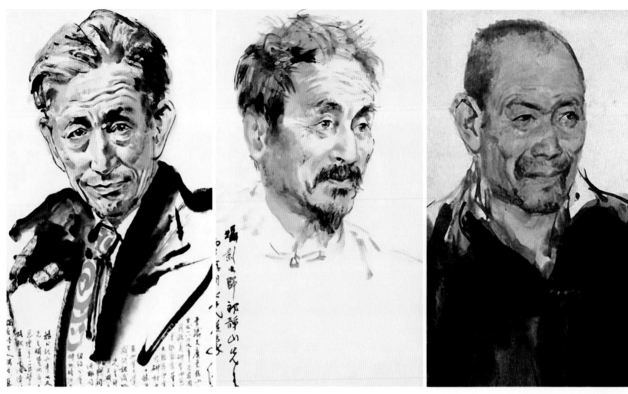

▲ 楊之光（1930-2016）繪畫家李鐵夫

▲ 楊之光（1930-2016）繪攝影大師郎靜山

▲ 史國良（1956--）繪老農夫

▲ 楊之光（1930-2016）繪著名作家端木蕻良

▲ 范曾（1938--）為他的老師蔣兆和（1904-1986）所畫的畫像，時老師75歲。

▲ 明末大學士徐光啟像，他是中西文化交流和中國近代科學技術的先驅。

VI. 老年期（70 歲以上）

老年是指生命周期的一個階段，卽中年到死亡這段時間，不同文化對於老年人有著不同的定義。由於生命周期是一個漸變的過程，中年到老年的分界往往很模糊，有些人認爲做了祖父母就是進入了老年期，有的人認爲退休是老年開始的一個標誌。

1. 隨著衰老的進展，椎間盤萎縮、脊椎變扁、脊柱彎曲、下肢屈曲，身體組織萎縮後逐漸成爲彎腰駝背、肩下降前縮、背部渾圓走路顫抖抖的白髮老人。平時屈身勞動者老年時背部曲度更大，以致中指指尖超過大腿中段位置。老人平衡感與柔軟度都愈來愈差時，身高較成人時下降。

2. 彎腰駝背時頭部前趨，原本上行的頸部轉而向前，因此下巴隨之下移，下巴水平高度下降、與鎖骨的距離拉近，頸擴肌被拉長失去彈性後與鬆弛的皮膚垂墜成火雞脖子。從前面看，成人原本下巴至乳頭距離是一個頭高，此時距離縮短；原本下巴至鎖骨頭是近三分一頭高的距離，彎腰駝

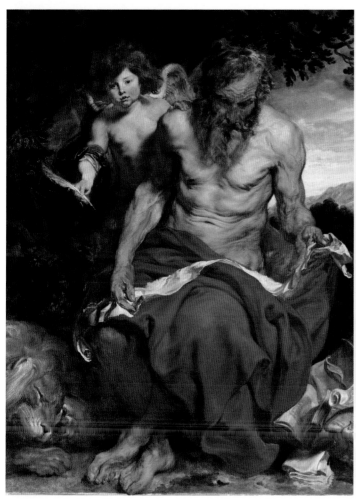

▲ 安東尼·范戴克 (Sir Anthony van Dyck,1599-1641)
英國國王查理一世時期的宮廷首席畫家，他畫中的那種輕鬆高貴的風格，影響了英國畫風近 150 年。畫中老人與天使成鮮明對比，天使肌膚光潔飽滿，老人則是滿臉皺紋、肌膚鬆弛、靜脈浮現、身體布滿一道道皺摺。其中腹部顯現的數條橫向皺紋，是因爲彎腰駝背、乳頭與腹部距離縮短的結果。

▲ 唐偉民
畫家從不避諱自己沒有去過遙遠的西藏，他虛構了幻想的西藏藏風光。畫中孩子皮膚鮮嫩、男子有小麥色皮膚、高挺鼻樑、方下巴、茂盛的頭髮，老人髮線後移、失去脂肪後眼深陷、顴骨頰凹明顯，這些都是不同年齡層的表現。

背後逐漸縮短，甚至下巴更低於鎖骨頭。

3. 彎腰駝背後乳頭至肚臍的距離縮短，胸部肌膚鬆弛、乳頭向外側下垂。腹部突出下墜、乳下、腹部及腰部呈現多條弧形皺紋，由於支撐外形與內部組織骨骼不再緊密，腰線縮短。女性不再有生育需求而骨盆變窄，臀部下垂鬆弛。

4. 關節間的軟骨萎縮，肌肉失去彈力，皮下脂肪減少，膝關節屈曲，下肢稍短，大腿變細肌肉分界明顯，關節骨相顯著於外表，膝前、肘後、腕部、手部皺增多，前臂及手部、小腿及足部淺靜脈顯著。

5. 滿臉的皺紋表現出長年累月的生活經驗以及性格差異，老年人的頭部會產生下列種種特色：

• 縐紋分為兩種，隨著表情消失而消失的稱為「動態皺紋」，表情消失縐紋不完全消失的稱「靜態皺紋」。動態皺紋隨著出現頻率的增加而逐漸累積成靜態皺紋，沒有表情時靜態皺紋也呈現在臉上，有表情時紋路更深刻。年輕時光潔的臉隨著表情的累積，在老年時佈上很多靜態皺紋。除了皺紋之外，老年人全身皮膚較乾燥，佈滿細密的皺褶，也常出現棕色色斑，這種斑點叫做老年斑，尤其是在身體的暴露部位如顏面及前臂、手背。

• 嬰兒的頭高1/2位置在眉毛，成人頭高1/2位置在眼睛，老人因牙齒脫落，以及上、下顎骨及齒槽萎縮，因此鼻至下巴之間的距離縮短，頭高二分之一處幾乎又回到在眼上緣。

▲ 雅各布·喬登斯（Jacob Jordaens,1593-1678）——《裸體老人》
下巴低至鎖骨位置是駝背了，壯碩的肚子是胖子的體態，體中軸的走勢說明肚子前突的弧度。

▲ 古斯塔夫·克里姆特（Gustav Klimt,1862-1918）
作品以三位不同年齡的女性階段為主題，象徵著生命的輪迴。三人處於兩個垂直的光環中，老婦人在後，駝背突肚是典型老人的樣貌。

• 牙齒脫落後，上下顎骨齒槽處向內縮、唇向
內後成凹癟狀態，此時下巴往前上突出。上
唇薄而後陷、下唇厚而前突，唇峰、人中嵴
不明，兩唇間的唇縫合較扁闊平直、較低；
口角內縮、凹陷而下垂，口角溝向下延伸至
下巴兩側。上顎骨的上內側有點向前翹。由
於牙齒的脫落，臉頰頰凹處呈凹陷狀，並有
顯著的長縱形皺紋；不過，胖的人頰凹不
明，臉頰呈垂落感。

▶ 吳憲生素描
老人皮下脂肪減少，骨骼與、肌腱、肌肉交界顯現，關節、手及
足骨相特別明顯。老人顳窩凹陷、顴骨突出、頰凹凹陷，會合成
臉側波浪狀的輪廓線，加強了臉部的立體感。
▼ ▶維諾格拉多娃素描
▼ 羅丹 (Auguste Rodin, 1840 ~ 1917)──《老娼婦》
他將老妓女的悲劇形象，淋漓盡致地呈現，令人目不忍睹。
蝸著身軀時胸廓與骨盆靠近，因而腹肌鬆弛肚子前突，即使是枯
瘦的老人也是肚子突出的。

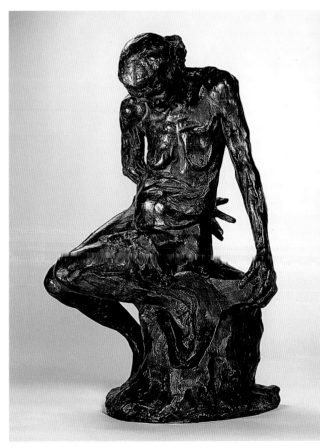

- 上下顎骨至此已有千萬次的咬合動作，下顎關節磨損，下顎骨移向前上，下巴前移 ； 因此下顎體與下顎枝的交角角度趨緩，不似年輕時角度明確，角度似曲棍球桿。

- 年青時牙齒縫隙被牙齦充滿，隨著年紀老化，牙齦逐漸萎縮，牙縫愈來愈大，或者因牙齦萎縮而覺得是牙根愈來愈長，牙根鬆動後牙齒脫落。

- 女人的額結節明顯、眉弓平滑、額頭高而飽滿、下巴較圓。男人眉弓隆起明顯、額頭平直而斜向後上。男人頦結節突出、下巴較方、喉結清楚。老人眼輪匝肌及脂肪變薄，眉弓、眉弓隆起顯得更突出，眉毛增長並下垂、甚至干擾剖眼睛，眼睛凹陷、瞼眉溝與眼袋清楚，顬窩加深，顴骨弓更加隆起。下顎小頭、耳垂後的顬骨乳突趨於明顯，兩眉之間有數條縱向皺紋，兩眼之間有數條橫向皺紋，唇有放射狀紋。

- 鬆弛的肌膚後眼眉部分老化特別明顯，皺紋佈滿眼睛周圍，眼眼尾下垂形成「三角眼」。眉眼間的瞼眉溝特別凹陷，下眼瞼顯著隆起、下垂，呈囊袋狀，並產生數條同心圓的皺紋。外眼角出現放射狀的溝紋，內眼角之間有橫向皺紋，眼珠為鬆弛的眼皮遮蔽而變小、眼白呈現更少。眼球顏色轉淡而無光，眼神較呆滯。到晚年老人常因眼窩裡脂肪消失而眼球內陷，有的人在角膜周圍出現稱「老人環」的白圈，「老人環」是脂質沉著，對健康無影響。

■ 老人的胸膛：老人因為肌膚失去彈力、脂肪減少後，骨骼變得很顯著，所以胸廓形狀外現。

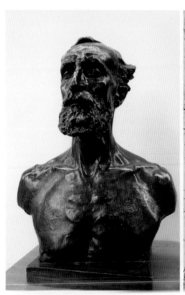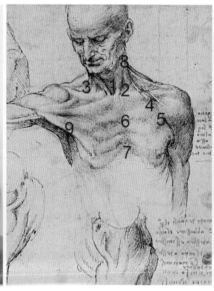

◀ 奧古斯特·羅丹 (Auguste Rodin,1840-1917) 作品

◆ 達文西解剖圖

1. 頸部七個窩：1 胸骨上窩一個 、 2 小鎖骨上窩左右各一 、 3 鎖骨上窩左右各一、4 鎖骨下窩左右各一，以上共七個窩

5. 側胸溝　6. 中胸溝，其上為胸骨上窩1，其下為胸窩7

8. 胸鎖乳突肌，左右合成「M」字，「M」中間的「V」字圍成頸前三角

9. 大胸肌止點在上臂，它構成腋窩的前壁，腋窩的後壁是由背闊肌、大圓肌會合而成

▶ 馬里亞諾·福圖尼·馬薩爾 (Mariano Fortuny,1838-1874)——陽光下裸體的老人

19 世紀最重要的西班牙畫家之一，極其細緻地描繪老人的形貌，對色彩的掌握程度高，非常具原創性。圖中俯視角最能呈現鎖骨的「S」型，左右鎖骨合成弓型。

- 膠原蛋白減少後鼻樑較以往瘦削、高聳，人中拉長、變淺，鼻頭較大，鼻尖略爲下垂。鼻翼兩側的鼻唇溝垂至口輪匝肌外側，甚至更低，或與口角溝紋路混合。臉頰皮膚鬆弛下垂，尤其在下唇角肌與咬肌之間最爲明顯，如右欄下圖的林布蘭特老年畫像。

- 頭髮變得稀薄、髮線上移，頭頂的頭髮特別稀薄，男性多有禿髮的傾向。額頭變寬且露骨，並且出現清楚的橫向長溝狀額頭皺紋。

- 耳朵變薄變寬，耳垂變長。頸部前傾，脖子變細，下巴皮膚縮弛、下垂，產生很多環向皺紋。頸闊肌縱向的肌纖維輕易浮現，肩胛舌骨肌明顯，淺層靜脈顯現於外表。

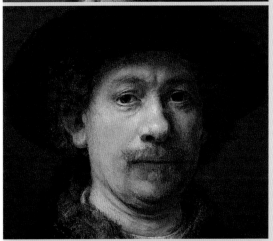

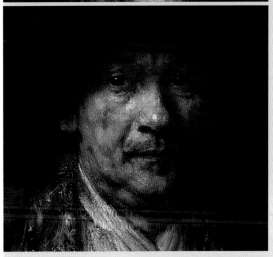

▲ 以林布蘭特 (Rembrandt HarMenszoon van Rijn ,1606 -1669) 的自畫像爲範例，由上而下分別是 23 歲、36 歲、52 歲的林布蘭特，隨著年齡的增長，眼袋臉頰溝、鼻唇溝、口角臉溝逐漸呈現，尤其在下唇角肌與咬肌間的下墜最爲明顯，因爲此處的表層無肌肉可附著。頸部由光潔逐漸呈現頸紋，之後軟組織下墜、鬆垮，下顎骨由中年的骨相不明，逐漸臉頰、頸頸混成一體。

▲ 達文西 (Leonardo Da Vinci, 1452 ~ 1519)
達文西描繪了絕大多數老人的容貌，由於下顎關節磨損後下顎骨向前上移，因此下巴前突、下唇突於上唇並厚於上唇、上唇內含。肌膚下垂後，頰側有長條縱紋，下顎底、下顎角爲贅皮遮蔽。

▊ 女性不同年齡層的容貌差異

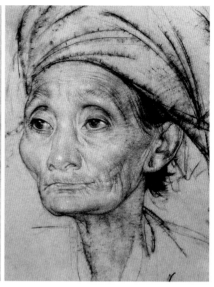

◀ 魯本斯 (Peter Paul Rubens 1577 ~ 1640)，幼兒頸上的珊瑚項鍊把我們的目光聚焦在幼兒的臉上，肥嘟嘟的臉頰、後收的下巴、上唇上掀，既生動又華麗的展現了這年紀之特色。

◆ 尼古拉·費欣 (Nicolai Ivanovich Fechin,1881-1955) 的中年婦人

用筆奔放、流暢，年輕女子神采奕奕，肌膚與骨骼緊密結合，雙眼炯炯有神，視線帶動了眼皮的形狀，她的左眼角膜推動眼皮形成了折角。很多年長者之所以形成三角眼，是由於長期的皺眉肌或額肌中段收縮，或者眼睛向內上凝視所促成。

▶ 尼古拉·費欣 (Nicolai Ivanovich Fechin,1881-1955) 的老婦

肌膚變薄後的顳窩凹陷、顴骨與顴骨弓及眉骨隆起明顯，眉弓與眼球間的瞼眉溝的內圓外斜，反應出上眼眶骨的形狀。牙齒脫落後的唇內含、下巴前仰、鼻底與下巴距離縮短，耳朵較薄、較長、軟骨轉折清楚，這一切都是老人的樣貌。

▊ 青年女子與老人的外形差異

左圖為達文西 (Leonardo Da Vinci, 1452- 1519) 所繪，右圖為 列賓美院素描。

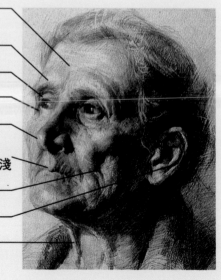

額頭橫紋、眼袋溝、法令紋、口角溝加深

骨相突顯，眉弓、顴骨、顴骨弓突起

瞼眉溝、魚尾紋加深

下眼瞼呈囊狀，有同心圓皺紋

鼻樑較瘦削、鼻頭較大

唇薄而扁塌，上唇唇峰、M形曲線消失，下唇突於上唇，口部有放射狀皺紋，人中較淺

兩頰肉鬆垂、頰凹明顯

耳薄而長、耳垂鬆垂

胸骨舌骨肌出現

口唇飽滿，上唇呈翼狀

▌男性老年人的容貌差異

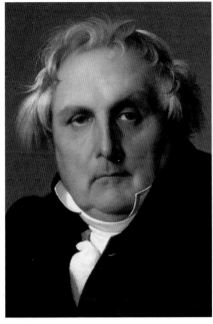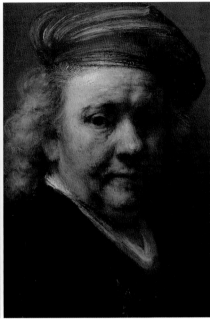

◀ 安格爾（Jean Auguste Dominique Ingres, 17801867），老人的左半臉表情嚴肅，右半臉愉快表情，因爲左半臉鼻唇溝、口角溝呈現，右半瞼的眉揚起，鼻唇溝及口角溝不明。無論在哪觀看名作，他的雙眼都直視著觀衆。

◆ 林布蘭特 (Rembrandt HarMenszoon van Rijn ,1606 -1669) 自畫像
老人胖胖鬆垮的的臉，是因爲表層和內部結構脫離而下墜。

▶ 多米尼克·菲利伯特（Dominic Philibert），畫中的老人眉毛一高一低，高的眉毛上方的額部有數條紋、眼眉的距離較遠。眉毛低的一邊，眼眉距離近、魚尾紋較多，這都是寫實的描繪。

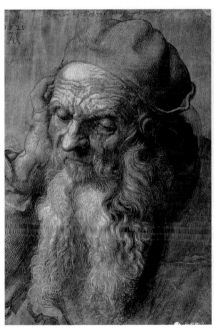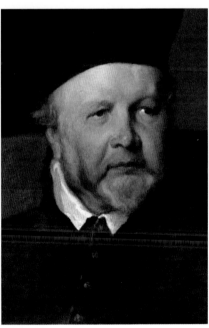

◀ 杜勒（Albrecht Dürer, 1471-1528）細膩的描繪了老人的皺紋，額肌的範圍很廣，眉上的額肌佈滿肌纖維，眉間上方則肌纖維少、多爲結締組織，因此額橫紋在中央帶產生較大的變化。

◆ 魯范戴克 Anthony van Dyck, 1955-1641)
眼袋、鼻唇溝、口角溝一一呈現，眼周的鬆弛在眼尾逐漸下垂後，形成了三角眼。

▶ 大衛·卡桑 (David Kassan1977-)，爲知名的當代美國畫家，畫中細膩而完整的描繪了老人皺紋。

女性老年人的容貌差異

◀ 皮埃爾·貢諾德（Pierre Gonnord, 1963--）攝影──《高貴的老婦人》

高貴的老婦眼睛望向外上方，因此外上方的瞼眉溝特別凹陷，上方的額部橫紋也較爲深刻。

◆ 傑利柯（Théodore Géricault, 1791-1824）──《女精神病患者》，1822-1823

老婦人的雙眼向上看，因此下瞼緣的弧度變得比較平，隨著視線的上移，該處的額頭橫紋也較明顯。

▶ 列賓美院素描，畫中的明暗交界是正面與側面的交會，它與遠端輪廓線相對應。

◀ 弗朗西斯·塞拉·卡斯泰萊 (Francesc Serra Castellet,1912 -1976)，畫家以顳窩凹陷、顴骨隆起、頰凹劃分出臉的正與側，波浪型的分界與遠端輪廓線相對稱。瞼眉溝、瞼頰溝眶出眼部丘狀面，瞳孔的隆起是丘狀面的最高點。

◆ 雅各布·喬登斯 (Jacob Jordaens, 1593-1678)

年輕時下顎底與頸部的轉角鮮明，年長後頸下軟組織下墜，下巴至胸骨上窩往往成一斜面。

▶ 馬蒂亞斯·斯托姆 (Matthias Stomer,1600-1650)，底光中的口角溝、鼻唇溝、瞼頰溝以及下巴上的唇頦溝、額頭的抬頭紋清晰呈現。頸部鬆弛後雙下巴紋、頸紋與臉頰結合一起。

▌ 自然人與作品中的皺紋對照

▲ 臉部的肌肉又稱「皮肌」，因為它緊貼著表層，當肌肉收縮拉長時，表層也隨之收縮拉長，因此皮膚逐漸鬆弛並逐漸產生皺紋，再由皺紋轉成溝紋。當額肌收縮額頭皺紋加深時，眉毛被上提、眼眉距離拉開。當口角上提頰部肌膚向上擠時，下眼袋上縮、隆起，瞼頰溝明顯。魚尾紋的主軸是由上眼瞼後伸出來，魚尾紋下部主要是由瞼頰溝外緣向外下分佈，魚尾紋上部主要是在瞼眉溝之外。瞼眉溝內圓外直、瞼頰溝內直外圓，它們一一反應出內部眼眶骨的形狀。由鼻翼向外下延伸的鼻唇溝，隨著上方肌膚的鬆弛、重量增加而斜度漸減、逐近接近口角；口角溝亦隨重量增加而下移。

◀ 馬蒂亞斯·斯托姆 (Matthias Stomer,1600-1650)──聖彼得祈禱

▶ 關節的運轉是由肌肉的拉長或縮短所趨使，肌肉的活動量越多該部位皺紋越多，尤其是近關節處。皺紋與運動方向呈反向，以肘關節為例，它帶動前手臂的上屈下伸，因此皺紋是橫向的，它在肘後形成弧形的皺褶，肘前則是數條橫褶紋交織一起。長年的手部勞動除了佈滿皺褶外，亦靜脈浮現。

■ 王子武的水墨老人

1936 年生於陝西西安，長於寫生人物肖像，將中國畫筆墨和素描兩者完美結合，其創作的歷史人物弱化了寫實性的塑造，強化寫意性的表現，藝術語言已臻純化之境。

首張作品是《白石老人像》，未爲《大千居士造像》，其餘爲民間老人。

結語

　　在《人體造形規律與解剖結構》之後，筆者將進行《藝用解剖學的最後一堂課－名作中的藝術手法》之書寫。[1] 此書並不在於說明名作中的骨骼、肌肉表現，而是以更大的格局來探索作品的人物造形，進而揭開名作如何將「情境的流程」納入單一圖像作品中。

　　什麼是寫實？如果描繪眼前的一個花瓶，面對的瓶身有小橋流水、瓶背是屋舍飛鳥，若只畫小橋流水，是不是寫實？！如果訴說一個故事、一段情境，要該如何將這流程納入作品中？！為了讓讀者直接瞭解，筆者舉例說明名作中隱藏的時間、空間與造形等藝術手法。

　　現今收藏於羅馬國家現代美術館的安東尼奧·卡諾瓦[2]的《海格力斯和利卡斯》(Hercules and Lichas)，它刻劃希臘神話中的偉大半神英雄海克力斯受謀害而發怒的場景，當他披上僕人利卡斯遞給他的有毒罩衫，身體劇痛時，憤而把僕人高舉拋出。筆者採取藝用解剖學實證方法，在模特兒演繹故事流程中，其中兩個主要片斷照片分別符合海格力斯的下半身與上半身造形，因此推測卡諾瓦是將故事流程中不同時空的瞬間片斷完美結合一起。以下是作品《海格力斯和利卡斯》的初步解析，之後的《藝用解剖學的最後一堂課－名作中的藝術手法》中將有全面的破解。文中觀點是以作品本身做反向推測，說明如下：

■卡諾瓦在海格力斯下半身的造形推測為「基本圖1」：

── 後膝造形微彎、前膝屈曲，是次第向前推進的表示。

　　海格力斯上方手臂與僕人身軀連成弧線，弧線向下擊向後腿，加強了後腿的前進力道；弧線向上延伸，僕人即將順著海格力斯手臂被拋出。

■ 推測卡諾瓦在海格力斯上半身的造形是以「基本圖2」為主：

── 「基本圖1」是海格力斯下半身造形，1的上半身則較側面。推測卡諾瓦是為了作品的主角度能夠與觀眾直接呼應，因此在上半身採取了較正面、較大體塊的「基本圖2」，「較大體塊」在群像複雜的肢體中，更能夠彰顯出這位英雄的強壯勇猛。而「基本圖2」的下半身很正面，無法呈現海格力斯奮力向前拋出的動感。

1　書名暫訂
2　安東尼奧·卡諾瓦 (Antonio Canova 1757-1822) 義大利新古典主義雕刻大師，歐洲藝術界最重要的雕塑家之一。

原作	基本圖1	基本圖2
海格力斯和利卡斯	海格力斯 下半身造形	海格力斯 上半身造形

　　對照檢視模特兒的其中兩個主要片斷照片，可以知道其中任一造形都無法自成氣勢磅礡之作。自然人體因為靈動，所以是鮮活的，如果只對著模特兒某一視角和姿勢如實描繪，那就是呆版的，即使是肖像畫也缺乏生命力。達文西的《蒙納麗莎》(Monna Lisa)，無論你走到哪，她眼睛都神奇地凝視著你…。[3] 安格爾的《路易 ‧ 伯坦像》(Louis-Francois Bertin) 也是如此，同時他的左臉嚴肅、右臉祥和。藝術家藉高超的解剖知識與寫實功力、造形安排，將不同瞬間的片斷結合得天衣無縫，不僅超越寫實，更是將現實再加以延伸，達到美的境界。

　　唯有具備藝剖知識者，才能識破隱藏在名作中的秘密，從中吸取無盡的寶藏。筆者孜孜矻矻研究人體四十載，以美術實作、美術教育的實際經驗，期盼能提升觀念為藝術創作開展創作思維。

3 魏道慧，談名作「蒙娜麗莎」的多重視點組合形式，2005 年，藝術欣賞第一卷第三期，頁 .40-.47。

人體造形規律與解剖結構

作者／魏道慧
著作財產權人／魏道慧
e-mail ／ artanat@ms75.hinet.net

發行人／陳偉祥
出版者／北星圖書事業股份有限公司
地址／新北市永和區中正路 458 號 B1
電話／ 886-2-29229000
傳眞／ 886-2-29229041
網址／ www.nsbooks.com.tw
e-mail ／ nsbook@nsbooks.com.tw
劃撥帳戶／北星文化事業有限公司
劃撥帳號／ 50042987
出版日期／ 2021 年 11 月
定價／新臺幣 990 元

ISBN 978-626-7062-01-2

國家圖書館出版品預行編目(CIP)資料

人體造形規律與解剖結構：Human body
modeling rule and anatomical structure/
魏道慧著. -- 新北市：北星圖書事業股份有限
公司, 2021.11　　288 面 ;28x21 公分
ISBN 978-626-7062-01-2(平裝)

1.藝術解剖學
901.3　　　　　　　　　110017562